从实践中来　到实践中去
第六届全国高等院校综合设计基础教学论坛集

主编：蒋红斌　吴志军

清华大学出版社
北　京

图书在版编目（CIP）数据

从实践中来，到实践中去：第六届全国高等院校综合设计基础教学论坛集 / 蒋红斌, 吴志军主编.— 北京：清华大学出版社, 2024.6
ISBN 978-7-302-66384-3

Ⅰ.①从⋯　Ⅱ.①蒋⋯②吴⋯　Ⅲ.①艺术 – 设计 – 教学研究 – 高等学校 – 文集　Ⅳ.①J06-4

中国国家版本馆CIP数据核字(2024)第111496号

责任编辑：冯　昕
装帧设计：金志强
责任校对：赵丽敏
责任印制：沈　露

出版发行：清华大学出版社
　　网　　址：https://www.tup.com.cn, https://www.wqxuetang.com
　　地　　址：北京清华大学学研大厦 A 座　　　　邮　　编：100084
　　社 总 机：010-83470000　　　　　　　　　　邮　　购：010-62786544
　　投稿与读者服务：010-62776969, c-service@tup.tsinghua.edu.cn
　　质量反馈：010-62772015, zhiliang@tup.tsinghua.edu.cn
印 装 者：涿州汇美亿浓印刷有限公司
经　　销：全国新华书店
开　　本：195mm×270mm　　　印　　张：18　　　字　　数：492 千字
版　　次：2024 年 7 月第 1 版　　　　　　　　印　　次：2024 年 7 月第 1 次印刷
定　　价：98.00 元

产品编号：100868-01

论坛致词一

尊敬的朱校长，湖南科技大学的各位领导，专家委员会的专家们，全国的老师们：大家好！

首先我代表清华大学美术学院和《装饰》杂志对本次论坛的顺利召开表示祝贺！同时也感谢来自全国的一线教师们——是大家的辛勤教学，真正地支撑了论坛的发展。

本届论坛的主题是"从实践中来，到实践中去"，非常好地点明了设计学科的属性和特征。因为设计是一个实践驱动的学科，并且伴随着实践的不断深化发展而快速迭代，其内涵和外延都在扩展。这是一个有着蓬勃生命力的学科，令人兴奋。另外也对设计教育提出了重大的挑战，这已成为现实设计教学中非常突出的问题。

清华美院的前身——中央工艺美术学院就成立了技术部，实际上是参照综合性大学的通识教育模式，在专业教育领域里实行的一种小通识教育模式，是对大通识的一种仿效。基础教学的重要性得到了大家的共识，所以这种基础部的模式后来得到了很多院校的效仿，但是基础教学的内容则在时代的变迁中不断被追问，甚至被质疑。对于一个快速变动的新兴学科而言，这个问题很难有标准答案。所以这里就更凸显了一线教学本身的重要性，也就是一线的教学实践往往带着教师们的经验和自发研究，但有共识的是单纯的造型、色彩、素描训练已不能满足或覆盖今天的基础教学，思维基础就是基础，真正的意义实际上是要能够支撑学科的发展，支撑学生的成长。

所以，一方面，在快速迭代的进程中，新名词新理论层出不穷，基础教学是否都要随之起舞要加以鉴别；另一方面，基础也必须吸纳最新的认知和成果，不能滞后，这构成了一对非常有张力的矛盾。但选择的背后，主心骨还是我们对设计本质的深层认识和基本判断。所以在教学实践当中，甚至在教学管理当中，有时候可能也会存在一些偏差或者误区。甚至很多人可能认为基础教学是一种简单内容的教学，因为从技能训练的角度来看，基础教学往往是一种入门阶段的教学。但是这个观点我觉得非常错误并且值得警惕。基础教学绝非简单的教学基础，不意味着简单和没有深度，实际上反而要求我们更为深刻地去认知这个学科。所以我觉得这是我们相会在一起讨论基础教学最为现实和重要的意义与价值所在。

我看了第五届论坛之后出版的论文集，看到了很多教师的教学实践。《装饰》杂志本身也非常重视设计的基础教学，寄望于老师们的工作和研究成果。同时我们的刊物也有专门的教学栏目，名称就叫"教学档案"，专门刊登优秀的课程教学案例，包括针对优秀教学案例的研究，希望有更多的关于基础教学的论文能够刊登在这里。这个栏目是对所有从事设计教育的老师开放的，欢迎大家踊跃投稿，把我们更多更好的经验和智慧呈现出来。

非常感谢中国工业设计协会专家工作委员会搭建了这么好的平台，借助这样的平台，希望设计基础教学能够走向更好的状态。

最后，我再次向奋斗在一线工作的老师们致以崇高的敬意，并感谢论坛的组织者！

方晓风
清华大学美术学院副院长
《装饰》杂志主编

论坛致词二

尊敬的柳冠中教授，各位专家，老师们，同学们：大家上午好！

今天非常高兴，迎来了各位专家，通过云端方式开展设计基础教学的研讨。我代表湖南科技大学，向各位专家表示热烈的欢迎！借此机会，我想向各位专家和参会师生表达三方面内容。

首先是感谢。感谢各位专家在疫情如此严重的特殊时刻，抽出时间和精力来帮助我们，指导我们。同时，感谢各位专家长期以来在学科专业建设、师资培养、教育资源等方面给予湖南科技大学建筑与艺术设计学院学科专业建设的大力指导和支持，还为我们培养了多名专业骨干教师。最后，也感谢我们的老师和同学，你们长期坚持在教学改革的第一线，不懈努力，砥砺奋进。

其次是我校产品设计教学特色。自党的十八大以来，建筑与艺术设计学院产品设计教学团队历经十年，潜心教书育人，持续改革和创新，形成了具有一定特色的教学成果：第一，突出以"价值创造"为输出的设计能力培养。以产业转型为起点，从产业转型的机理和路径来探索设计教育的转型；以产业价值链要求的能力作为人才培养的逻辑起点，构建跨学科专业课程体系。第二，突出"以学习者为中心"的教学范式。改变传统知识传授方法与技能培养模式，以项目为依托，"课程、项目、竞赛、展览、活动"五位一体，在"做—学—做"的过程中培养学生，突出学生学习的主体性。第三，突出开放、共享的专业建设模式。强调人才培养形式的开放性和多元性，充分共享校企、校地资源，在服务企业、服务社会和服务学校的过程中，培养学生的设计创新能力、服务意识和思想品质，同时也培养和锤炼师资队伍。我校产品设计专业的教学成果在2019年获得湖南省高等教育教学成果特等奖，2021年获得国家级一流专业建设点和首批国家级新文科研究与实践项目。

再次是持续建设。一方面，学校将持续加大支持力度，从师资队伍建设、条件建设等方面，加大对专业建设和项目深入推进的支持力度，全力支持产品设计专业教学成果参评国家级教学成果奖。另一方面，学院、专业和团队也要将本次论坛作为新的起点，面向未来、系统规划、不断探索、持续改革，为国家和社会培养更多的设计创新人才。

本次论坛的举行，以及各位专家的悉心指导，是对我们教学改革的全面把脉，也是对我校学科专业建设和人才培养高质量发展的重要指引。我相信，在各位专家的精心指导和帮助下，我校设计专业将迎来新的发展阶段。

最后祝各位专家身体健康，工作顺利，万事如意！祝本次论坛取得圆满成功！

谢谢！

<div align="right">

唐亚阳

湖南科技大学党委书记

</div>

论坛致词三

尊敬的柳冠中教授，各位专家：大家上午好！

今天，第六届全国高等院校综合设计基础教学论坛"从实践中来，到实践中去"，以线上线下结合的方式如期举行。首先，我谨代表湖南科技大学，向各位专家、学者莅临论坛表示热烈的欢迎和衷心的感谢！

湖南科技大学坐落在伟人故里、红色圣地湘潭，2003 年由湘潭工学院与湘潭师范学院合并组建而成，是湖南省人民政府与国家国防科技工业局共建高校、湖南省人民政府与原国家安全生产监督管理总局共建高校、湖南省"国内一流大学建设高校"；也是教育部本科教学工作水平评估"优秀" 高校、教育部"卓越工程师教育培养计划"高校、全国首批创新创业典型经验高校、全国毕业生就业典型经验高校。学校设有 20 个教学院，98 个本科专业覆盖 11 个学科门类。现有教职工 2500 余人，全日制在校本科生、研究生、留学生 4 万余人，本科招生第一批次覆盖全国。学校领衔研发的"海牛Ⅱ号"刷新世界纪录，亮相国家"十三五"科技创新成就展，入选 2021 年中国科技重大创新成果。

学校高度重视创新型应用人才培养与设计基础教学改革，立足湖南、面向全国、放眼世界，在地域建筑设计、城乡规划与城市设计、传统聚落保护与地域文化、工业设计与品牌战略、民族民间工艺与文创产品设计、生态修复与景观设计等方向取得了一系列优秀成果。近年来，教师主持国家社科基金、国家自科基金、教育部人文社科基金项目 18 项，省级科研项目 60 余项，横向科研经费 500 余万元；发表学术论文、作品近 300 篇（幅）；出版专著、画册、教材近 100 部（册）；获国家专利 40 项；获国家级、省部级各种奖励 30 余项，其中，获湖南省高等教育教学成果特等奖 1 项。学生在德国红点设计大赛、霍普杯国际大学生建筑设计竞赛、中国设计红星奖、全国大学生工业设计大赛等顶级赛事中获奖 100 余项。

目前，学校正在大力实施"353"战略，其中包括"推动向培养创新型应用人才全面转型"，这与本次论坛探讨的教学主题"从实践中来，到实践中去"高度契合。"时代是思想之母，实践是理论之源"，教学实践是否先进，与教学模式及产业模式的协同紧密相关，加强产教深度融合、协同育人是现代设计教育实践蓬勃发展和成功的关键。我相信，本次论坛的召开，将积极推动设计教育的改革创新，助力我校大设计学科的高质量发展。

最后，祝各位专家、学者身体健康，工作顺利，万事如意！预祝本次论坛圆满成功！谢谢！

<div align="right">

朱川曲

湖南科技大学校长

</div>

目录

单元三

论坛主题论文

单元一
论坛主旨发言
Forum Keynote Address

本单元集中了柳冠中、何晓佑、马春东、吴志军四位设计领域的专家学者在论坛期间分享的讲座内容，分别从国家战略、工业设计产业和工业设计基础教学等方面进行了深度的阐述。本单元对四位专家的现场发言进行了文字梳理和校对，尽可能还原其核心理念与观点。

设计思维逻辑基础探索

柳冠中　清华大学

什么是基础？在当今时代更迭的情况下，我们必须重新思考其含义。就像我们盖高楼和盖平房时的基础是不一样的。基础并不等于技巧，我们应该站在当今时代的洪流上来重新认识。我今天来谈谈战略，讨论中国现在的工业设计到底该怎么做？是继续跟随以前引进的学科知识，还是重新考虑我们自己学科的基础？

首先，工业设计是工业革命以来的产物，它是生产关系变化以后产生的成果，它不是在原有的树枝上产生的新芽，而是一个新的生态。它是工业时代以来事物重新格式化的思维逻辑。我们的产品要格式化，我们的生活方式要格式化，我们的思想也要格式化，所以我们的眼界必须要宽，有比较才能鉴别。中华文化发展了几千年，我们的观念也是在不断变化的。 1985 年工业设计刚刚传到中国，当时大家都在纠结到底是绘制机械制图还是效果图，我就提出来"工业设计是创造更合理、更健康的生存方式"，它是一个系统，而不仅仅局限于设计元素。大工业社会分工细化以后，一个产品要经过需求、制造、流通、使用、回收等阶段，协调各工种和社会关系之间的矛盾就变得极为重要。

所以，设计实际上是一种协调，是在合作技术上产生的一种思维方法。工业设计要全面考虑系统整体的理论方法、程序技术和管理以及社会机制，而不是现在大家认为的工业品设计。工业设计到底指的是什么？并不是指技巧，而是指思想方法。工业革命的生产方式与手工业的生产方式是根本不同的，绝对不仅仅是追求技巧，绝对不能停留在美化装饰上面。生产方式的变革带来了分工与合作，为什么说一个农民工进到厂里三天就成熟练工，而一个徒弟三年还不一定能承接起师傅的手艺？这就是分工造成的，这就是生产机制的变化。它首先要有事前干预，也就是图纸。在工厂，图纸是命令，操作工只需要掌握一个技巧、一个工序，其他的不需要了解，很快就能熟练操作，最终融合在系统里，被整合进图纸中。所以整个过程强调的是标准、事前干预，强调全流程的干预，而不是凭经验和技巧去打造。这也是为什么一个扬州漆瓶或一个景德镇大花瓶只能放在公共场所或者博物馆里面，而冰箱、洗衣机等家电却可以家家都有，这就代表了一个根本的时代变化。工业革命带来的是生产方式的改变，带来了大家都能享受的产品，带来了整个文明的提升。它强调解决问题，而不是炫耀，设计就是在这样的情况下诞生的。

从设计这个学科的角度来看，现在所有的学科划分、分类无非是近百年才形成的，包含了理科、工科、文科、艺术。设计学科的诞生与发展过程为什么如此风起云涌，就是因为它整合了这四个学科。理科了不起，它解释并发现真理；工科也非常重要，它是解构与建构的技术；文科是我们的理想，对是非道德的判断；艺术是我们品鉴人生、自然的一个途径。设计是这四根柱子上的平面，是柱子支撑的桌面上要做的事，所以设计学科在今后将发挥巨大的作用。它要整合这四个学科，是一种跨界，必须要打通这四个学科，而不是只强调平面或者横向的多维的协作。我们提出"中华民族的伟大复兴"以及人类命运共同体，就是现在倡导的思政教学，我们不可能在设计课堂上直接讲共产主义，我们要把共产主义的思想或和习近平新时代中国特色社会主义思想融合到我们的生活中、思想中去。

在 2021 年年底由北大国家发展研究院主办的国家发展高端论坛上，两位诺贝尔奖得主、世界级的经济学家，给出了他们对世界的观察：社会地位不平等加剧，经济增长放缓，生产力增长乏力，

债务水平不可持续，气候变化加速，社会问题深化，以及应对最紧迫的挑战的全球社会合作缺乏，等等。我们必须全球合作，为打造一个更加美好的世界而共同努力。中华民族文明传承了5000年，而其他三个文明古国文化都已消失，为什么我们能够在5000年前跟古埃及人一样面对洪水，在4000年前和古巴比伦人一样玩青铜器，在3000年前和古希腊人一样去思考哲学，在2000年前和古罗马人一样四处征战，在1000年前和阿拉伯人一样无比富足，而现在又保持高速发展？这5000年里，我们一直在世界的棋盘上对弈，对面的棋手已经换了好几轮，所以我们现在必须思考，为什么改革开放以来我们所引进的工业，基本上还停留在引进后的改良状态。

就像十多年前我跟张瑞敏对话时，他说全世界都在为海尔服务，海尔的销售遍布全世界，海尔是三项家电标准的主要制定者。他还说美国人在给我们设计冰箱，日本人在给我们设计空调，德国人在给我们设计洗衣机。我就问再过三五十年，难道我们还做冰箱、洗衣机、空调吗？这句话深深地打动了他，他马上就说，现在最大的苦恼是拿不出颠覆性的产品。我们被国外卡脖子的领域，反而能够建立自己的工业体系，比如航天领域。这说明什么？说明我们中国人很聪明，但往往依赖于引进的标准、引进的体系、引进的制度，而放弃了自己的思考。而习近平主席在2021年第七十六届联合国大会上的讲话，我觉得这就是我们对中国方案的一种思考。但是，大家想一想中国方案到底是什么？跟北欧人、日本人、德国人一样生活？绝对不是。习近平主席讲得很清楚，中华民族传承和追求的是"和平""和睦""和谐"的理念，我们过去没有、今后也不会侵略，不会称王称霸。中国应该始终是世界和平的建设者，全球发展的贡献者，国际秩序的维护者，公共产品的提供者，将继续以中国的新发展为世界提供新机遇。

习近平主席提出的中国方案是非常有远见的，对于中国设计来说，我们必须以其作为指导。我们到底要做什么，我们设计的前途是什么——我们有责任去诠释中国的设计，而不是所谓的我们现在讲的设计，不然我们仍然是跟着外国的指挥棒徘徊爬行，我们解决不了中国所面临的挑战。而这个思想能够激发我们人类追求单纯和谐美好的智慧，而不是追逐享受，沉溺于奢侈、腐化、堕落，以致毁灭人生。我们必须陶冶自己的情操，用中国人自己的文化创造未曾有过的生存方式，走中国自己的发展之路，这就是中国方案：人类命运共同体。人类在最近几十年里过上了一种极其肤浅的所谓"快乐消费"的生活，这种生活最大的害处之一是使人丧失了历史感，成了及时行乐的行尸走肉。只有那些有着不间断的几千年文明积淀的民族，那些牢记自己从哪里来、往哪里去的民族，才能够让自己不至于成为人类进化史上的大浪淘沙后的碎片。

"广厦万间，卧眠七尺；良田千顷，日仅三餐"？大家想没想过，奢华是我们的传统吗？奢华是我们要继承发扬的吗？这不是我们中华文化的传统。我们应该反思，人类毕竟不能仅仅有肉体的奢求，还必须要有大脑和良心。人口膨胀、环境污染、资源枯竭、贫富分化、霸权横行等现象愈演愈烈，可持续发展的理念使我们意识到人类不能无休止地掠夺，使我们子孙生存的资源丧失殆尽。我们大家都去过国外，我相信走过的国家越多，你就越会发现中华民族的伟大：我们想到的是我们家庭的后继，想到的是我们民族的未来，而不是活在当下的享受和奢靡。我们中华民族是极具牺牲精神的，5000多年来，我们沉淀了多少代人坚韧不拔的付出，又积蓄了多少祖先们的寄托和期望！决定我们国家未来的一定是我们的观念、理想、文化、制度和能力综合而成的中华民族的智慧——我们的中国方案。有心才能画圆，要画圆必须有圆心，半径大，圆才大。同样的半径可以画成二维的圆，也可以画成三维的球体，甚至于多维的宇宙，所以我们必须要坚持我们的初心。但是我们的半径是什么？我们怎么画？是原地画还是在空间画？我们必须挖掘人的潜力。

我们经常崇拜西方式的成功，向往西方发达国家的生活水平。但他们自己很清醒，奥巴马曾经说过，如果十几亿中国人都过上美国人那样的生活，那么地球将无法承受。所以我们必须清醒我们

的未来是什么，我们不能把所谓的西方的生活方式、生活水平作为我们的目标，西方所谓的成功是海盗红利，是殖民红利，是战争红利，是霸权红利，是割韭菜。中国 14 亿人不可能走那条路，也就是我们的中国梦不是发财梦，而是民族复兴之梦。如果我们 14 亿人成功走出一条健康、合理、公平的发展道路，也就是我们近十年来一直在提倡的鼓励使用而不占有的分享型社会，那么将对世界是极其有意义的。我们中国有 5000 年的文明基础，当今又具有完整的工业制造体系，有坚实的社会组织保障，所以 14 亿人口大国的发展模式将是未来世界的希望。中国将会有更广阔的设计平台，我们憧憬的是揭示人类的设计思维逻辑，但中国未来的设计战略仍相对模糊，这就牵涉到我们对基础的认识：基础的目的是什么？要承载什么？我们要设计的大厦是什么样的大厦？我们要设计的未来是什么样的未来？

人类文明的思维逻辑是设计学研究的内容，过度偏重设计实践有利益驱动的原因。设计的基础是什么？我们必须重新认识。技术并不是技巧，而是我们的指导思想、我们的目标、我们的战略，而最困难的部分是知识体系的学科建设。设计学作为一级学科，到底应该建设成怎样的一个体系，我们还不是很清楚。我们没有一个完整的体现人类发展的文化文明进化系统，我们需要一部反映人类在不同时间、不同空间，由于地域、地理、气候的区别，将天灾人祸、战争瘟疫、迁徙交流、科学发明、技术发展、民俗民风等这些现象置于同一个维度上的人类史。人类文明的发展史是一部揭示人类在不断调整经济、技术、商业、财富分配与伦理道德价值观的关系，以探求人类社会可持续生存之道的演进过程中的历史。探索中国方案，作为我们践行人类命运共同体方略的背书，我觉得这是当今时代赋予我们设计学科的重任。世界同处一个地球，东西方在竞争博弈当中有没有可能共谋未来发展？能不能分享人类命运共同体？

我们看一下历史，商代对应的是古埃及后期、古巴比伦的晚期，西周对应是古埃及的晚期，春秋战国时代对应的是波斯帝国、希腊城邦、马其顿帝国、早期罗马，等等，这些时代在不同地域为什么发生了这么多类似的变化？牛津大学成立那一年，距离岳飞出生还有 7 年；爱因斯坦提出狭义相对论的时候，清朝刚刚废除了科举制度；乾隆皇帝和美国第一任总统华盛顿是在同一年去世的；慈禧太后 28 岁的时候，世界上第一条地铁在伦敦通车；光绪十二年（1886 年），慈禧太后还在垂帘听政的时候，可口可乐公司成立了。将历史上各个地方的天灾人祸、战争瘟疫、迁徙交流、科学发现、技术发展、文化艺术、民风民俗等这些联系起来看，才能够引导我们系统地看待某一事物和现象的语境、时代、环境条件，从而能够发现事物发展的规律和趋势，而不只是孤立地从表面的现象认识这个复杂的世界。我们讲元素，却忽视了系统的认识，原因就是我们对历史的认识往往是支离破碎的。人类历史上任何一个有影响的运动都必须要有旗帜，要有初心，要有口号，要有体系，要有结构层次，还要有团队，否则不可持续。

大家想想共产主义，共产主义运动有观念、有纲领、有旗帜、有口号、有阵营，还有国际歌，等等。为什么乌尔姆的影响在中国这么小？因为它没有典型的英雄人物，没有确定的结构体系，而包豪斯有主张、有宣言、有团队，还有教育体系。其实乌尔姆对产业设计的影响更深远更系统，它不仅对学科领域的拓展、对科研创新具有深远的意义，还有助于对认知逻辑的熏陶，对培养面向未来全面发展的设计人才具有十分重要的意义。创新的系统工程，对建设中国具有深远的意义。要发挥中国集中力量办大事的优势，整合教育界的优势资源，前赴后继地去完成我们的设计战略和设计基础。清华大学战略原型创新研究所重在设计研究，不仅能将其研究成果应用在产品设计创新上，更重视在产业和学科维度上的思考。我们研究所十几年来的成果，除了设计的理论和实践外，还有由基础研究成果深化出来的思想与行为之间的认知思维逻辑。

设计学不仅是一门应用学科，也是一门涉及事理学的认识论的科学——工业设计产业与设计

学。产业需要重组知识结构和产业链资源，创新产业机制，设计学必须能够成为引领人类社会健康、合理、可持续发展的一门综合性的学科。设计学要引导我们系统地看待一个事物和现象的语境，也就是外因——时代环境条件，从而能够系统地发现事物发展的规律和趋势，而不只是孤立地从表面认识这个复杂的世界，这就是历史唯物主义和辩证唯物主义。也就是说我们不能仅仅停留在冰箱、洗衣机的不断优化，做得越多越便宜越好，而需要想到下一个时代，我们将用什么方式来洗衣服，中国人如何进行衣食住行——而不是它的载体，这是我们中国人要做的。

从"无用之用"到"创新之用"——关于高等设计教育底层色彩的讨论

何晓佑　南京艺术学院

　　我的题目是"从'无用之用'到'创新之用'——关于高等设计教育底层色彩的讨论"。现在国际社会已经得出了两个结论：第一个结论是，一个国家的综合竞争力，与其设计发展水平是密切相关的，设计驱动型创新的发展现在已经是国际设计产业转型升级的新的着力点；第二个结论是，提升这样的设计驱动力的关键是人才。所以我觉得高等教育的价值在这个时代被进一步凸显出来。

　　在 20 世纪 70 年代末到 80 年代初，工业设计被引入我国，当时的轻工部派了四个人到国外去学工业设计，分别是中央工艺美院的柳冠中先生、王明旨先生和无锡轻工业学院的张福昌先生、吴静芳先生。他们四位是我们国家第一批派出去学习工业设计的，回国以后，他们也在国内传播工业设计理论。2008 年，我们南京艺术学院工业设计学院成立的时候，把他们四位特地请来拍了一张合影。当时还有一批学者，虽然没有出国，但是较早接受了国外理论的教育，像王受之先生等，他们在高校中传播现代设计理论，并以此影响政府和产业界。但那个时候的政府和产业界，对工业设计的认识几乎为零。

　　那个时候我们还是学生，都听过这些老师给我们讲的课程。当时的设计是从学院开始的，我现在觉得我们还是要研究学院派，虽然它是 16 世纪在意大利产生的，但它的一个基本特征就是重视正规、系统、严格的专业训练。工业设计在我国首先是从高校开始，初期的主要设计力量来源于高校，最早采用"工业设计系"这样一个专业称谓的是中央工艺美术学院和无锡轻工业学院。1984年，中央工艺美术学院将"工业美术系"更名为"工业设计系"，无锡轻工业学院则是将"轻工业产品造型美术设计专业"改为"工业设计系"。中央工艺美术学院是从艺术类招生的，无锡轻工学院到 1987 年的时候开始文理兼招，既从艺术类招生，又从工科类招生。湖南大学工业设计系是1987 年更名，他们是从工科类招生的。

　　第一批工业设计公司的实践，实际上也是从高校开始的。比如 1987 年成立的广州大学万宝工业设计院；1988 年，童慧明老师的南方工业设计事务所。他们当时的编号是 0001 号，因为之前没有设计这种类型的公司。1990 年，俞军海到深圳创办了蜻蜓工业设计公司，当时他刚从中央工艺美术学院师资班毕业，毕业以后到深圳创办了这家公司。在无锡轻工业学院，主要是吴翔和叶苹老师建立的无锡青田设计事务所。那时候，无锡轻工业学院也第一次建立"工业设计实验工厂"实验基地，这个算是设计公司也好，算是设计制造商也好，当时都比较年轻。那时候，我担任第一任厂长。我们做的第一件产品就是儿童健身座椅，虽然现在看来造型比较土，但当时的设计其实不完全是造型，主要考虑的是儿童怎么骑在上面，不是人推着他往前走，而是通过自己身体的摆动使其自行向前滑行。这算是无锡轻工业学院"工业设计实验工厂"做的第一件产品，当第一个样机做出来的时候，我们也开始承接社会上的设计项目。当时的无锡青二所是一个船舶研究所，专门做冲翼艇（离地面飞行最高大概可达二十米，一般能飞行五六米）。冲翼艇最早是军事上使用的一种产品，但后来希望把它转为民用，主要改造为在马六甲海峡进行短期快速运送旅客的一种艇。当时我们做了方案，后续有 33 家国外报纸都作了报道。

　　20 世纪 90 年代初期，我们已经开始在高校中做这样一些尝试。当然，后来这些公司都因为这样那样的原因，先后倒闭了，没有坚持下去。在那个时代，我们其实是在不断探索这样一种大学

精神，而大学精神在本质上就是一种创造精神，一种批判精神。从柳冠中老师的发言中，我们也感受到这样的一种批判精神，他的这种批判视野是对我们思想的一种升华，也是对社会的一种关怀。实际上这种创造精神、批判精神以及对社会的关怀，就是我们现在所讲的大学精神：第一要义是人才培养，第二要义是社会服务，第三要义是文化传承和科学研究。那么我们现在是不是还要重提这样一种大学精神？是不是还要重塑我们的学院派设计？

现在，设计企业已经发展到了非常好的程度，政府也高度重视工业设计的发展，国务院、工业和信息化部等前前后后也发了十几个文件，来推动工业设计发展，各地政府也都在大力推动工业设计发展。

如今，大型企业、小微企业等都开始认识到设计的重要性，把设计作为驱动发展的一条很重要的路径，各种各样的设计公司大量涌现。前段时间好像学院派声音很弱了，好像学院派没什么好讲的，你既不懂商业模式，又不懂技术，也不懂材料，什么都不懂，没有什么话语权。其实，我觉得高校实际上一直在传递着一种对人类未来的好奇、对真理本身的追求、对知识背后动机问题的一种认知，以及对想象力、探索性、实验性、权威性、责任感和高美学品质的追求。我觉得高校应该重新树立起这种大学精神，要做一些前期的研究，一种开发，不能仅仅只看当下，只完成企业的某些设计。某些企业甚至期望项目今天设计完，明天就生产，后天就能赚钱了。

这种只着眼于当下的设计，现在有大量的设计公司可以完成。在 20 世纪 80 年代到 90 年代初期，设计的高手都在高校。但现在不是了，现在很多设计高手都在设计公司里。高校教师的第一职能不是设计，而是教学，是人才培养，而专业设计公司的第一职能就是设计服务。高校的设计实践应该指向未来，特别是教育部正在推进新工科、新文科建设，这在本质上就是一种学科交叉。在这种知识交叉扩展的情况下，如何重塑我们设计的学院派，以更好地推动社会经济发展，提升人们的生活品质和生活美学？比如汽车设计，高校要做的汽车设计可能不是考虑汽车造型怎么酷炫，而应该探索一种新的移动方式，如何来创造一种新型的移动空间。加上驾驶技术，它可能是一个乘用工具；用于客厅，它可能就是一种移动会客厅；用于卧室，它可能就是一个移动房车。我们要设计的是一种移动的空间，而不是设计一辆乘用车的造型方案。

十多年前，我还在南艺设计学院当院长的时候，有一次跟清华美院何洁院长、西安美院郭线庐院长、山东工艺美院潘鲁生院长以及上海大学美术学院的汪大伟院长在一起聊天，感到那个时候工艺美术已经非常衰落。我记得 2002 年进行本科教学审核评估的时候，清华美院的杨永善院长是我们学校的评审组组长，他跟我说："小何，北方的工艺美术教育就靠我们中央工艺美院，南方的工艺美术教育就靠你们南京艺术学院了。"当时，我们南艺是工艺美术专业最全的，但是没人肯学，那时候我们实施完全学分制的时候，没有学生选择这样的专业，而行业里每年会举办各种展览。当时我们认为应该发挥我们院校的力量，为行业做一些引导性的设计。后来，我们就创办了"现代手工艺学院展"。十多届展览办下来以后，从起初五所学校开始，越来越多的学校加入，一直到现在，"现代手工艺学院展"已经被中国美术家协会收编。

从那个时候开始，我也会做一点工艺美术的产品，比如我做的一些紫砂壶，主要是从造型方面改变一点传统的气息和面貌。不管怎样，院校的这种对行业的推动还是非常有价值的，很多行业的人还是受到院校的影响。高校里应该做一些跟行业不太一样的、引领性的设计，包括为企业开发下一代产品或者储备性的产品方案。我们十多年前为三星做项目的时候，三星委托我们做的项目全都是"十年以后中国人用什么手机""十年以后中国的厨房是什么样的"。三星是企业，不是研究机构，但是它委托我们做的一些项目都是偏研究性的。例如"十年以后中国的高端人士用什么手机""十年以后中国人是什么样的生活方式，什么样的养老方式，人们需要哪些家庭服务"这都是为企业开

发下一代产品提供服务，这也恰恰是我们高校能够发挥作用和优势的方面。

高等学校是知识较为集中的地方，也是比较容易形成创新的地方。所以我觉得我们需要思考一些问题，很多人认为我们国家现在很多技术都很领先，特别在军工系统中有很多技术非常领先，但我们有多少真正的原创？我们是不是一个高创造型国家？我们在国际设计创新领域究竟有没有话语权？

改革开放以来，我们基本上是跟随型发展，我们跟了 40 多年了，今后的发展应该怎么走？我们继续跟随去发展，还是需要转型为创新型发展？怎么样才能真正拥有话语权？另外，我们现在是不是要想一想，我们是不是要得太多了？我们高等设计教育是不是要唤起一种"不要"的能力？我觉得"要"是很容易的一件事，但是说不要有时更加有意义。你说我不要骑车，那么我们未来的交通工具应该是什么样的？交通出行应该是什么样的？如果说我不要这种高楼大厦，我们未来城市的生存方式是什么样的？我们需要有一些不要的东西，才可能得到更多。我觉得现在高等院校没有这样一种"不要"的思维，都是顺道走的，都是跟随式走的，跟着社会、跟着企业在走的，我们高等教育是不是要唤起一种好奇心？我们应该唤起强烈的问题意识，包括信息化、数字化、网络化、智能化已经成为当下语境的时候，我们是不是还要提一个艺术化？康有为在 1942 年写了《物质救国论》，提出了构建中国工业现代化的蓝图，他笔下的物质实际上就是技术，机器和技术是工业的同义词，所以他实际上写的就是工业救国论，他在这本书里讲了这样一句话："绘画之学，为各学之本，中国人视为无用之物。岂知一切工商之品，文明之具，皆赖画以发明之。"这里的绘画我不认为是指"传统绘画"，它更多的是指现在的"设计"，设计开启了国人关于工业化、工业文化的一种认知。

过去是我们在追赶，我们需要做有用的东西。但是今天，我们高等院校是不是应该鼓励做一些无用的东西？近代思想家康有为曾经提出过"无用之用"的思想。对功用的无用，恰恰能实现对人的促进、思想的提升和全面发展的功用，看似无用的东西恰恰具有有用的价值。我觉得这是对追求人类未来的好奇理论贯通性的实践，这是我们高校应该去追寻的一种东西。当然，我们也会做一些有用的东西，比如我们做的一个智能化的移动厕所，是与山东工业设计研究院合作设计的，我们做出了 1:1 的样机，这也算是一种探索性的设计。这是 2019 年在世界工业大会上展出的一个产品，也是希望在移动平台上把智能化的厕所加上去，实现从"我去找厕所"转变到"让厕所来找我"，这是一种理念上的变化所带来的新的设计结果。到了今天，工业设计要考虑构建先进性姿态的问题，展现中国工业设计的先进性，我们中国高校应该发挥重要的作用。

学院派设计的底层色彩，我觉得是关于设计学的基础研究。当然，这里我讲的"基础"可能不是指基础课，是要做一些基础性的研究。其实大学本科四年的学习都是在打基础，甚至研究生三年学习中加入了一定的研究，但也还是基础研究。在这方面，有三条实现路径：一个是设计基础理论的研究；一个是设计基础问题的研究；还有一个是人类共同问题的研究。这些研究看似在当下缺少功用，但它往往决定了一个国家的原始创新能力和水平。英国分析哲学的主要创始人罗素说，知识有两类，一类属于描述性的知识，而另一类属于认知性的知识。我们更需要对后一种知识进行探索，要有一些理论性、观念性的实验研究。就像柳冠中先生提出来的设计事理学，我觉得这就是中国人提出来的一种设计理论。

现在柳冠中老师正把它翻译成英文传播到全球去，我觉得是非常有必要的。发展到今天，我们中国人有没有提出设计理论？我们中国人这么多设计理论研究群体，有哪些提出了真正的理论？这正是我们需要思考的问题。

学习幼儿的认知方式——将概念关联感知体验的学习才能获得真知

马春东　大连民族大学

工业文明以后，尤其是从大众教育开始，文本教育和文本学习变得越来越普遍，很多人认为只要记住了文本知识，就能理解文本所描述的内容和相关概念的涵义。幼儿是学习的高手，不论在什么样的家庭环境下，幼儿都能不费吹灰之力地学会说话、察言观色，掌握各种活动技能。该阶段获得的知识量是任何其他年龄段都无法比拟的，他们的学习效率之高让苦苦在书本中求知的成年人汗颜。为什么会这样？这非常值得研究。在研究这个问题的过程中我有很多体会，今天分享给大家。

我主要谈谈针对 6 龄前（幼儿期）儿童，与其概念认知方式相对的感受性认知、理论的价值和误区，进而讨论如何才能准确理解概念的涵义，提高学习效率并获得真知。

一、感受性认知

1. 感受性认知的基本特征

幼儿认知的基本特征，是以感受性认知（感知和体验）为主导，并主要通过体验习得知识和技能。例如，幼儿认识"苹果"这个概念，是通过体验（吃、尝、摸、拿、看）各种苹果，感受它们的形状、大小、颜色、质感、硬度、味道、皮厚和重量等属性，这种对属性的感知体验是全方位的、充分而真实的。为了表达的需要就要给它们起名字叫苹果，这时的"苹果"是词语符号，作为一个概念，其涵义正来源于幼儿的感知体验。当学习新事物时，如果将认知的感受环节去掉，仅从词语符号上理解概念的涵义，幼儿就会无从下手，只剩下对"苹果"二字的符号记忆。再如，幼儿被热水烫到时，疼痛会给他带来强烈的印象，"烫"的涵义在记忆里会明确而长久，而且烫的感受也会引发出各种相关概念词汇和感受联想，如烫伤、火、开水、沸腾等，这个联想可以形成知识迁移，使幼儿想到与之相似的东西都能烫伤皮肤产生疼痛。又如，幼儿在 2 岁左右时需要强化平衡感，这是生理需要产生认知需求，因此幼儿最喜欢的游戏是走平衡木、马路牙子或直线等，此时身体技巧练习的诉求和结果是关联的，也是兴趣被激发的驱动力。在活动中幼儿就自然而然地理解了稳定、倾斜、垂直、平衡、晃动等相关概念。

2. 感受性认知的基本方式

幼儿以先体验再归纳的认知方式获得概念，其对应的是感性和理性认识。人们往往认为感性认识是在无意识层进行的，即潜意识和本能层认知，是非逻辑的。其实，感性认识是人类基因经过亿万年演化而生成的非常严密并且符合自然生物逻辑的可靠判断。理性认知是在意识层面的思考和判断，运用概念进行逻辑推演，因此理性的结论往往更加失稳，更加容易犯错。感性和理性都离不开逻辑，感性是生物自然逻辑，理性是人为抽象的形式逻辑，理性逻辑是以自然逻辑为基础的，换句话说，离开感受性认知，所有的理性逻辑将不复存在。牛顿、爱因斯坦等大师也像幼儿认知一样，回归到直接研究事物，围绕问题展开阅读，以求获得启发。因为不论是具象的还是抽象的都需要与事实对应思考，才能够获得真实的检验，避免出现循环定义而产生虚假认知的局面。大师和幼儿的认知方式非常值得我们学习。

（1）游戏：模仿性的游戏是幼儿学习的最常见方式，他们可以把任何一种东西当成玩具，比如把多个凳子摆成一列当作列车，掌握"列"的涵义，同时像火车头、车厢、火车鸣笛声等关联词

语就会被涉及，这种不自觉的对知识的迁移性思考和记忆，也就是创造性的发挥和应用是幼儿高效学习的秘诀。

（2）语言：语言是基于人类表达愿望、交流思想的需要而产生的，幼儿为了表达诉求就自然会对语言产生认知需求，他们对事物关系的认识和对概念的理解是根据感知、体验自主整理出来的。例如，当幼儿在室内看到窗户上有个月亮，在室外看到天空中还有个月亮，他们虽然会认为有两个月亮，但是他们对月亮和环境的关系的理解是对的：窗户上会有月亮，桌子上不会有；天空中会有月亮，地上就不会有。也就是说幼儿所感受到的事物之间的关系，这种认知是不会出错的。

（3）情景模拟：幼儿玩"过家家"是情感和价值认知的应用，模仿爸爸、妈妈、宝宝的关系，从中理解奶瓶、被子、枕头、玩具的用途和情感关系，进而把这种关系引申到兔妈妈和兔宝宝之间的关系，这跟自己所经历的情感是对应的且真切而准确。又如幼儿大都喜欢魔法表演，因为他们弱小，常受制于大人，内心自由意志的释放需要借用魔法的力量来表达，所以魔法、超能力、鬼神等词汇和概念也会在他们脑子里不断被关联到。

（4）类比：幼儿在 4 岁左右，就已经积累了一定量的语言概念，开始发展逻辑思维。比如网上有一些关于儿童表达腿麻的分享，孩子们说"我的腿乱七八糟的""我的腿有点辣""我的腿有点晕""我的腿有蚂蚁在爬"，等等，他们用各种各样的类比来描述腿麻的感觉。类比是推理的初级方法，类比的问题是用相似物表述原物，涵义偏差较大。这类表述虽然对感觉感受类的事件有效（文艺作品中常用这种方法），但是对理性的概念描述会造成表意模糊或张冠李戴。

3. 感受性认知的一般过程

文本语言（概念语言）是运用概念遵循的逻辑连接而成，概念都是抽象的，是某类事物的共性集合，是按事物的基本性质进行分类，抽象共性，确定内涵，规定边界，进而用词语命名，指代事物。概念的边界越大，适应的范围就越广，离个别的事物就越远。比如"苹果"就是现实中国光、富士、黄元帅等一类具体的水果的统称，是有真实物体的，这一类概念我称之为"实体概念"。人们还对抽象事物也做了类的集合，如"思想、价值、心灵、存在、点线面"等，这类概念我称之为"纯抽象概念"。不论实体概念还是纯抽象概念，它们的共同特征都是把各类具体事物和思想的共性进行集合，所有的概念所指代的东西在现实世界里是找不到的，现实里只有具体的事物。因此，概念语言只描述共性，不表达任何个体，这种特性决定着必须要有与事实对应的思维方式、理解方式和使用方式。

幼儿以感受性认知学习的过程，通常是将感受转化为语言的过程，这也是理解概念的路径。当幼儿积累的词汇和概念达到一定数量的时候，连续使用概念便成为可能，此时幼儿会试着通过语言来进行说明和思考。譬如当幼儿认识了"我、苹果、吃、要"等概念，需要表达诉求的时候，就会试着组成句子："苹果我要吃""我苹果吃""我要吃苹果"，从此语言的学习就开始了。随着语言思维的深入，概念思维就越来越成为人们学习和判断的主要认知形式，逐渐挤占了感受性认知，尤其是面对复杂事物或无法直接体验的事件时，人们更习惯于用抽象的概念推导，这时就需要更加准确地把握每个字或词语概念的涵义。然而，概念的涵义始终与感知体验有关联，这需要我们认真对待。

幼儿认知的路线大体可概括为：先体验再概念，按照事物关系、顺序全方位地感受，建立五感与大脑的联系，边体验边检验，并及时反馈。他们在感受性认知的过程中为其命名、分类（差异化识别）、集合共性、形成概念、构成语言进而表达思想。所以他们并不需要课后（玩后）作业。

过早让幼儿接触没有经验过的概念会伤害他们的认知情感，进行与生活无关的刻意记忆不是舒适的活动。幼儿不理解诗歌，只是短时记忆，时间略久就遗忘了，无意义又无趣，使他们容易抵触。

在强大的成人意志压迫下，幼儿只能被动记忆。比如让孩子学习诗词："枯藤老树昏鸦，小桥流水人家"，在他们对孤独、寂寞没有感受的情况下，孩子们不但不能理解，而且容易造成逆反心理，产生厌学情绪。幼儿的习得从来不是通过刻意记忆，而是通过感受得来的自然印记。鉴于此，日本、韩国、中国台湾在三年级之前的语文课本里没有诗歌，而是用儿歌替代，培养语言的节奏感。如今人们把记忆力摆到很重要的位置，似乎记忆力好就是聪明的标志，这颠倒了认知的顺序，缺失了认知的必要环节。

二、理论的价值和误区

理论是对共性的抽象，所以理论只能规定概念的内涵、边界，事物发展的方向和可能性，不描述个别。理论的价值在于将纷繁复杂的事物共性抽象出来，简化到"理一分殊"的程度，提供本质的、底层的、规律性、方向性的认识参照。

尽管理论是由概念语言承载的，知晓概念语言的特性对我们更好地理解文本理论意义重大，但理论不能直接指导实践，理论仅能为实践提供思考的边界、方向和可能性。任何理论只具有参照、启发或产生新命题的作用。可是，我们以往的观念强调"理论指导实践"，先学理论，再去实践，这是认识误区！人对事物的认识都是局部的、某一角度的，大师的理论也一样，只是在某一方面相对正确，所以他们的理论不是标准，不是事实本身。我们的教育更多地是在背离感知体验的前提下的理论为先，更有甚者唯文本、唯概念，制造标准答案，造成学生一头雾水、被动记忆文本，缺乏理解和应用能力，更别谈创造能力的培养，这是绕圈子的教育方法。如果跳出唯理论的束缚，取消标准答案，允许多答案，学习者自然会强调思维过程，调动与经验相关的、可理解的概念进行思维推演，及时与事实对照检验，从而形成自己的知识或认知结构。

所有要实践的事物都是具体的、个别的、动态的、有条件的。因此实践的思路与构建理论的思路正好相反，理论求同，实践求异。面对事实必须具体问题具体分析，实事求是，不然很容易被以往观念误导，造成只会背诵一大堆说法而失去认识事物的能力。形成理论的路径应是实践、感受、疑问、为化简认知而抽象、归纳，再学习理论寻求参照、获得启发，再返回事实验证，从而构成完整的、实事求是的认知回路，这也是构建适合自己认知路径和知识体系的方法。

三、理解概念的涵义

汉语言是国人学习和表达的主要概念语言。汉字是组成汉语的要素，汉字的特征决定着汉语言的性质，了解汉语的特征对理解尤其是理论类文章极其重要。值得注意的是汉字本身就是由感知体验构成字义的，其符号化特征是共同经验体系的产物，不是纯逻辑体系。尽管汉字经过长期的演变，现代汉语中很多字义发生了变化，也具有了一定的符号化特征，但汉字自身仍具有含义。

然而以这些具有含义的文字所表示的概念，容易干扰人们理解概念的真正涵义。如人们往往习惯于从字面上去理解概念，即"望文生义"，难免曲解概念词汇，致使大家即使使用同一个词，说的却不是同一件事。这种现象不仅仅是汉字的多义多解特征造成的，更多地是由于我国人民长期受到传统感性思维习惯的影响，偏重于经验而不是纯逻辑的思维方式。所以我们要改变望文生义的认知习惯，注重概念的现实含义。

此外，很多人还常常陷入"循环定义"的怪圈，即远离事实用另一些概念解释新概念的现象，这恐怕是对新概念毫无感知体验的缘故，是典型的从文本到文本、从抽象到抽象的思维过程，表述的结果自然不知所云。例如就理解设计基础的"基础"概念而言，新华字典的解释是"事物发展的起点或必须具备的根本因素"，如果我们继续追问"起点"的涵义，其在字典中的解释是"开始的地方或时间"。据此"开始"的涵义是什么也"没有"的意思，若是这样，"基础"就没有意义？

若基础是指做事的前提，那每件事都是具体的，不存在普世的前提，这种追问也会通向虚无。我们接着理解"根本"的涵义，字典的解释"事物的根源或者重要的部分；主要的，起决定作用的"。根本、根源、重要的、主要的……都是近义词，构成了循环定义，相当于没有解释。可见，文本只提供思考的范围和方向，若不把这种"范围和方向"放到具体的事实或经验中做具体的对应，我们是没有办法理解其真正的涵义的。

总之，我们要谨慎对待文本认知的作用，虽然人类已经习惯于语言（更多是概念语言）认知，概念描述的知识若不与感知体验结合，对认知是有害的，无益于能力的提高。要想理解概念的含义，就要将概念还原到所指代的事物中去，避免文本解释文本，进入循环定义的怪圈。例如，我们要"弘扬优秀的传统文化"，那么"优秀"在当代的涵义是什么，传统指的是什么，文化又是什么？这些涵义都需要与提出这个问题的目的关联，需要结合现实的社会情况给出确切具体的回答，否则我们根本不知道要弘扬什么。

结论

人们要解决的问题都是具体的，任何具体问题的解决都是在已有经验上的创造性地发挥，是边做边纠偏、修正以往观念再创造的过程，而不是用原有理论来解决未来的事情。所以理论包括文本概念在内不能直接指导实践。那些认为读书就是学习，记住书中的文本就能获得学问和能力的观念是不可取的，这是受应试教育的影响，试题都是书里的内容，才误导了大家。再次强调，理论只是别人的思想和观念，是对过去事物的总结，不是现实事实，所有的理论都不会告诉你未来应该怎么做，所以我们要像儿童和大师一样善于以感受性的认知方式学习，把大师当作你的优质同学，去直指事物，从切实的感知和体验中获得真知。

工业设计超学科教育范式的建构

吴志军　湖南科技大学

在新一轮科技革命的背景下，产业转型、教育变革成为时代的主题。工业设计教育将向哪个方向发展，也一直是我们思考的问题。我将从以下三个方面向大家汇报。

首先是对传统设计教育范式的回顾。谈到现代职业化的设计教育，不得不从包豪斯开始。包豪斯开启了现代职业化设计教育，早在 1923 年，包豪斯首任校长格罗皮乌斯就提出了著名的设计教育口号——"艺术和技术：一个新的统一"，同时提出了艺术、科学与技术三者结合的设计教育原型。

但这是一个高度原型化和哲学化的设计教育理论原型，在包豪斯理念进化的三个主要阶段，从包豪斯到新包豪斯，再到乌尔姆，艺术、科学与技术三者融合的设计教育原型从未在教育实践中实现。包豪斯强调的是技术与艺术的结合，手工作坊式、形态训练是其典型形式；新包豪斯强调艺术与科技的结合，加强了设计教育中的科学知识和人文教育，系统设置了数学、物理学、符号学等科学与人文课程，强调阅读、写作与思考能力的训练，但课程设置上很少涉及生产实践方法和制作过程的内容，减少了作坊式的手工实践；乌尔姆强调科学与技术的结合，彻底改革了"设计以艺术和手工艺为基础"的理念，建构了"设计应该以科学技术为基础"的新范式，加强了数学方法、科学方法、心理学、社会学等教学内容。乌尔姆注重科学的设计基础教育和建立在科学方法论基础上的设计思维培养，是设计基础教育发展的重要创新。

从包豪斯到乌尔姆的发展过程可以看出，设计基础教育既受到设计教育观念和社会整体学科发展的影响，也受到产业实践和社会经济需求的影响。纵观设计教育发展的进程，与工业革命的演进历程高度契合。在工业革命演进的过程中，工业设计从服务于工匠式的手工业，到服务于标准化、大规模生产的现代工业系统。设计教育也主要采取了两大认识论范式，即应用艺术和应用科学。设计教育范式一直追随着与产业模式和科学技术逻辑的协同。然而，到了最近十年，随着以物理信息系统融合为特征的新一轮科技革命的兴起，工业设计从聚焦单一产品的功能、形态创新，向体验和服务导向下的创新链与创新生态系统延伸，传统的设计教育范式也需要转型发展。

在探索新的设计教育范式之前，我们先来分析一下工业设计教育范式变革的背景。通常认为，专业教育范式与四个核心因素相关，即大学范式、学习范式、知识生产范式和产业范式，分别指代了大学价值追求、学生的思维方式、教师的科研方式和产业的需求。

传统的大学范式主要有两种：纽曼学派的教学型，以知识技能传授为主；洪堡学派的科研型，以追求学术卓越为目标。两种传统范式在以融合创新为特征的新一轮科技革命背景下，均面临着巨大挑战。大学作为知识传播和科研单位，其发展除受学术逻辑影响外，还受到产业和经济社会发展的影响。一旦经济 - 技术范式发生了变迁，经济社会发展实现了转型，大学的发展范式也必然会发生相应的变革。知识和技能在互联网时代，已经充分共享和弥漫于整合社会，而学术共同体内部自娱自乐的封闭式学术追求，已难以满足社会公众和产业对大学教育的期待，破"五唯"就是典型的改革之道。与大学类似的组织，其建设主要受到资源、流程和价值观等三个因素的影响。从新时代大学自身的使命和价值、其特色发展和资源需求，以及产业和社会经济的需求来看，向创新创业型大学转型，是大学应对创新驱动发展的必由之路。创新创业发展范式，是大学以国家、区域产业和经济社会发展的矛盾特殊性为立足点的发展路径，强调创业的区域优势以及本土化与创新的全球化

之间的协同。不利用全球资源，大学就无法实现真正的跨学科融合的创新；不扎根本土产业，不充分利用区域优势资源，创业将缺乏服务支持系统和价值实现场景。

从今天的学习者来看，知识和技能已经不是最重要了，面对复杂性和不确定性的挑战，如何塑造发现问题和解决问题的设计思维，已成为当前设计教育面临的重要课题。如何定义问题？如何面向愿景（价值和场景），而不是基于资源或技术来解决问题？这些都是当前设计教育面临的挑战，服务设计和体验设计，正是在这一背景下兴起的。

从知识生产的维度来看，强调实验室纯理论研究的知识生产模式一（布什模式）与强调应用引发基础研究的知识生产模式二，即巴斯德象限，正在向知识生产模式三转型。知识生产模式三强调理论研究与应用融合。"大学、产业、政府、社会公众"四重螺旋模型，在做中学，是知识泛化和弥漫时代中新的知识生产模式。同时，生产模式正在从大规模批量化生产向新的、基于智能制造的、不同于手工艺的个性化定制化生产演进。工业设计也正在从传统的创意、造型和结构，向研发端和销售服务端延伸。基于愿景的设计驱动的创新模式，正在取代传统的技术驱动或市场拉动的创新，成为产业创新与发展的趋势。

在如此复杂的背景下，新的工业设计教育将何去何从？大家正在从不同角度探索和构建新工科、新文科甚至新艺科。与产业模式、社会经济和科学技术发展范式的深度协同，是现代设计教育蓬勃发展和成功的基本逻辑。在此基础上，我们构建了基于大学、产业、政府、社会公众的"四重螺旋"模型的工业设计教育超学科范式。设计教育已经不仅仅是大学或学科教育可以完成的，学科或学校的边界必须扩展，在服务产业和社会公众的同时，获得相应资源和知识，在相互协同的生态系统实现设计教育的理想。在新的设计教育范式中，设计思维、融合创新和价值创造是最基本的要素，也是新的工业设计教育范式的内核。设计教育不再局限于应用艺术或应用科学。工业设计的价值也从制造产品差异向重新定义产品、创新趋势预判与开放式创新生态系统的构建延伸。从支持产品创新向驱动产业创新转型。

在这样一种新的范式下，工业设计教育通过融合创新（而不是传统的增量创新）实现创新创业人才的培养，就需要以覆盖整个产业价值链、凸显价值链高端（研发端和营销服务端）的跨学科知识体系为目标。传统产业的转型升级和新兴产业发展面临的问题，并不是单纯的设计技能可以解决的，必须整合跨学科知识与技术，通过协同融合创新探索新方案。具体方法有：

第一，围绕产业价值链，聚焦价值链高端，构建设计知识链与主干课。工业设计创新的本质是价值增值和价值创新。项目按照新科技革命背景下制造业价值链的分布特征，系统考虑研发体系、生产制造体系、销售与服务体系，以"价值创造"为目标延伸传统产品设计的服务链，系统构建产品设计的创新链，即"概念创新—技术创新—产品创新—商业与服务创新"。根据产品创新链在不同阶段的任务，构建超学科的产品设计知识链，进一步重构和整合产品设计类课程的知识系统。这些知识主要涉及用户与需求研究、问题定义、产品定义、场景构建、方案设计及表达、供应链整合、生产制造、营销策划、销售与服务设计、品牌设计与管理等。将超学科的产品设计知识经过整合和重构，形成产品设计专业主干课程体系，聚焦价值链高端（策划决策端和营销服务端），开发了用户研究与产品定义、设计思维、产品设计工程基础、服务设计、设计管理等五门对接设计基础研究、设计工程化、设计商业化及价值管理的课程。通过超学科之间的开放性，培养多维跨界创新能力，并从思想意识、知识和技能层面培养面向全产业链"打包服务"的综合性设计能力。

第二，面向美好生活需求和湖南优先发展的支柱产业，开发三大产业领域设计课程模块。聚焦社会刚性需求的"人民日益增长的美好生活需要"和湖南省优先发展的支柱产业"先进装备制造"与"文化创意"，对接生活体验、智能技术、文化自信的时代要求与发展趋势，团队开发了三大设

计课程模块，即"生活创新产品设计""智能装备产品设计"和"文化创意产品设计"。学生可以根据自身特长和兴趣，选择任意模块。产业领域模块课程既有助于学生根据兴趣、特长和职业发展规划选择学习内容，也有助于培养"行业引领性的深度原创设计"能力，形成领域比较优势。

第三，整合产业资源、设计实践案例和科研成果，基于"四重螺旋"模型（大学/学科 – 产业 – 政府 – 社会公众 / 用户）的超学科知识生产范式建设特色专业设计课，持续创新课程内容。在产业领域设计课程建设过程中，注重在教学中整合运用企业资源、设计实践案例和科研成果，课程、项目、问题协同融合，教学内容紧密结合产业真实需求。建设方式主要有两种：第一种是与产业合作，面向产业共性需求开发设计课程，如"整体厨房设计"" 智能装备设计"等；第二种是将科研成果转化成教学资源，建设产业需求的设计课程，如团队将教育部人文社科项目"价值链重构背景下工业设计产业转型的机制与路径研究"、中国博士后科学基金"'互联网 +'背景下的工业设计转型研究"等四项省部级科研项目和企业咨询项目"小熊电器工业设计创新体系建设""维尚工业设计创新体系建设""万和新电器工业设计体系建设"等结合，开发建设了"设计管理"课程。

在"整体厨房设计"课程的建设中，我们团队正在尝试实现新的设计教育理想，将企业服务、知识生产、设计应用、社会服务贯穿于课程建设与教学活动之中，培养学生超越学科的学习和创新能力。

单元二
论坛主题发言
Forum Keynote Speech

本单元集中了来自全国高等院校一线教师的主题发言，分别从各自的教学理念、教学方法、课程结构，以及对未来相关领域的展望等方面进行了主题分享和交流。

本次论坛在设计基础的广度上更为全面，来自平面设计、设计史理论、工业设计、多媒体设计，以及环境艺术设计等专业的一线教师们都参与其中，呈现出更为广阔的设计基础教学探索面貌。

设计形态学之生态观

邱　松　清华大学

我将结合基础教学与学科发展的前瞻性角度，向大家分享近年来进行的设计形态学研究。

这次会议的主题是"从实践中来，到实践中去"，对于设计院校，实践十分重要，但不能仅停留在这一层面。若非要坚持此观点，可以说大家具备着坚定的职业教育理念。与此同时，企业也在坚持注重实践，比如部分企业也成立了一些职业技术学校或者学院，如果设计院校与企业本质上做着同样的事，那么高等教育的优势该如何体现？高等院校教育的价值如何体现？这里隐藏了另一个关键词，也就是要从实践中提升的内容——"理论"。从实践到实践体现的是二维的平面，进行提升则要概括和归纳，并上升到理论层面，再通过理论去指导实践。对于高校来说，理论的建构相当重要，高校的研究成果不仅要体现在商业价值维度，更要体现在学术价值维度，否则无法与企业形成区别。从实践到理论再到实践，也只达到了两维半的高度，理论是在变化和发展的，在科学里，把理论称为假说，科学革命实际就是在不断否定前面的假说，创造新的理论，这样才真正上升到新的高度。

实践和理论到底是什么关系，高校到底应该坚持什么？就设计形态学而言，它与两个学科有关系：一是设计学，二是生态学、形态学。形态学最初源于生物形态学，后来又延伸到语言形态学，其核心就是形态学。而设计形态学实际上最关键的是交叉部分，需要形态学这类科学的系统理论的同时，也需要语言学的方法指导。形态学可以分为两个方面，它借助于已知形态的研究来生成未知形态；设计学也是通过建构设计的思维和方法，来解决人类的需求问题。形态学属于设计研究的范畴，也属于设计创新的研究领域，设计形态学是在设计学的基础上建立的，是设计学的拓展和延伸。设计学需要与各个学科进行交叉，但学科交叉融合只是表象，是物理过程，融合才是本质，是化学过程。

就设计学科中的设计形态学而言，其核心是形态研究。一个学科的发展，首先是确立自己的革新和边界，好比一个圆，圆心就是学科研究的核心，半径是学科发展的研究能力，那圆就是设计研究的范围。对形态学来说，要明确研究的核心，模糊研究的边界，边界越清楚就意味着学科越固化，如果与多学科进行交叉融合，研究边界就会变得模糊。

设计形态学的知识建构可以分为三部分：一是一般知识的建构，强调的是基本概念、理论和思维方法；二是跨学科知识的建构，强调的是相关概念、理论和新的思维方法；三是它们两者交叉的部分，也是核心知识的建构，即形态研究。知识建构需要知识结构和知识点，其核心部分是形态研究，从核心往外延伸就形成了一个支撑、一个框架，能像滚雪球一样越滚越大。我主要介绍的是纵向延伸部分，即设计形态学与生态学的关系，将生态学纳入设计形态学就是把系统思维带入设计形态学。生态系统由自然生态系统、人造生态系统和类生态系统三部分组成，类生态系统包括人造生态和人为生态。人为生态是意识形态的建立，比如社会形态、文化形态等。设计形态学重点的研究内容是自然形态和人造形态。人本身是形态的一部分，可以创造自然形态、改造自然形态，同时也能创造人造形态。自然形态存在于自然生态系统；人造形态构造了人造生态系统；人建构了人为生态系统；人为生态系统和人造生态系统共同构筑了类生态系统。

在生态系统中关键的两个因素是形态的群落和生态环境，设计形态学的生态系统和环境主要是由科学和人文构成。形态的群落分为"人和自然形态"以及"人和人造形态"，和传统的设计学不同的是，人类在形态学范畴中，降低了高高在上的地位，被放在"形态"的位置。传统的形态学把人作为中心服务的目标，很多事情难以平衡，将其放在生态里，就更容易平衡。

同济大学设计创意学院的设计基础教学

张雪青　胡　飞　同济大学设计创意学院

同济大学设计创意学院的设计基础教学团队由张雪青副教授牵头建设，设计基础课程群也是在动态建设中。本次分享其中的两个课程。

一是"设计基础 1"。该课程以"真相观察"为思维的起点，从物之象入手，思考物之理，从而信息化，通过观察象、分析理，实现传达情。需要强调的是，"设计基础 1"强调从原子世界和比特世界两个世界展开，既有自然物象的观察绘制（drawing），强调"师法自然"；又通过编程（coding）对数字对象的数字美学进行生成和通感；不仅通过动手制作（making）从系统的层面来理解人工物及其造物系统，还通过场所叙事（place narration）来认知人工物的环境以及人的需求。"设计基础 1"的教学直接映射到第三学期的"专业实践 1"，该课程由周洪涛教授负责，以椅子为对象，培养造型和动手能力，4 学分。为什么会选择椅子这个课题？对于学生来说，椅子这类生活用品最贴近、最易上手；但小小的产品中，难度又是非常大的。因为它充分体现出材料、结构、工艺、形态以及使用等各方面关系，所以椅子是非常经典的选题。相信每一位学设计、做设计的人，都曾做过一把属于自己的椅子。

二是"开源硬件与编程"，最初由孙效华教授开设，目前由 Fab lab 副主任 Saverio Silli 负责。早期该课程是学院的学科平台基础课，2019 年成为通识基础必修课，3 学分。面向大一新生的基础教学，需要注意怎么让学生觉得好玩，这是帮助学生在初期建立对专业兴趣和热爱的渠道。在"开源硬件与编程"课程中，由于选课的学生有工科和艺术类学生，每次课都会对传感器、电机、机械原理、通信原理等作初步介绍，通过初步认识后，加入一些模板，添加一点创作，形成最终的课程作业。该课程充分考虑了设计学类学生的特点，采用设计＋技术＋商业模式的建设思路。通过课堂教学，让学生刚进校就能体验技术带来的丰富有趣的成果，激发和培养学生不断探索新的创作手段的兴趣与能力。同时，通过不断练习和创作鼓励学生积极使用这些技术。我们在课程体系建设时，非常强调学科的知识体系和专业能力建设，但常常忽略了对学生兴趣的激发和培养。

整个课程体现了几个特点：一是学习模式的转变。它与强调材料造型的设计基础课程不同，它从电路和代码入手，在这个过程中，学生从被动接受知识转向主动学习，因为大多数编程内容都是开源的，找到要做的代码，拿过来用就可以了，并不需要从零开始，而是去寻找、再发现。作为跨学科课程，会有不同学科背景的研究生做助教，帮助解决同学们碰到的问题。二是丰富的动手实践。通过课程让大家做出一个设计与技术更贴近的、实验性的和技术驱动性的设计作品，最后都会完成一件非常有趣的小玩意儿。三是设计思维的训练。该课程重点是在设计思维的训练框架下，锻炼学生从发现问题到解决问题的能力。唯一的变化是对于设计的整合，其实这些解决方案并不一定美观，但利用新的技术手段能够比较好地解决问题，给出非常有意思的技术原型，这对艺术背景的学生有非常大的帮助。

学院建立了上海市级实践教学示范中心——设计工厂，中心目前涵盖六大实验教学平台，下设 24 个实验室，建设有教育部首批一流本科虚拟仿真实验教学课程、全国唯一的同济大学 - 麻省理工学院上海城市科学实验室和人工智能艺术中心，开源服务全校和所在社区，辐射上海和全国。校内总面积达 5500 平方米，设备资产总值超过 4700 万元，设备总数 3300 余套。拥有一支以实验教师为主体、实验技术人员和管理人员为支撑、具有国际视野的一流实验教学团队，以及木工、金

工、3D 打印、生物设计、数控机床、机械臂、脑电、肌电、动捕等各类实验设备和仪器。

最后谈一下我对设计基础课程的认识。柳冠中老师在设计研究和设计教育上作出了"顶天立地"的贡献。"顶天"就是我国设计学科原创理论"设计事理学", "立地"就是设计教学的重中之重"综合设计基础"。因此柳老师的《事理学》和《综合造型设计基础》两本书我常备手边,常读常新。尤其在造型设计基础的认知上,过去我们一直狭隘地把它作为专业基础课程;其实柳老师在《综合造型设计基础》的序言中,已经对其定位作了很明确的区分:这门课不仅是专业基础,更是大类基础。它"突出广义设计的通识基础,强调的是掌握系统论述者,理解工业化社会机制的概念和实践,培养知识结构整合的想象力,以及运用创造力对工业化进行可持续性调整"。从工业 1.0 到工业 4.0、工业 5.0 不断演变,我们的设计基础课程也必须不断更新;如果 10 年、20 年后出现工业 6.0 甚至工业 10.0 的时候,新的设计基础又将是什么?我们如何预见性地为我们的学生进行面向未来的基础训练?因此,恰恰是在设计基础教学上,我们可能需要思考得更为前瞻,需要走得更远。

工业设计教育过程中的反思

王 焱 华东理工大学

今天我从一线专业教师的角度来反观设计教育，分析工业设计教育面临的挑战和困境。

一、工业设计教育面临的挑战

学生每次上课的时候都会问一句话：人类还能存在多长时间？这并没有具体答案，说人类还能存在 500 年、1000 年、100 万年甚至 1 亿年的都有。从埃及文字到现在也不过六七千年，这段时间在人类的整个历史长河中占多少？我们是在人类发展的初期，还是在中期，又或者是在末期？作为我自己来讲，保持着一种乐观的态度，我认为人类至少要存在 1000 万年，如果放在这么长的 1000 万年的过程中，7000 年的文字历史算什么？

回到工业设计，依托于人类最初的生存设计，到工艺美术设计，再到现在的工业设计。当工业时代递进到下一个时代的时候，工业设计还存在吗？那时该如何定义工业设计和工业产品呢？面临如今的数字媒体、元宇宙等，我们应该如何思考工业设计？

我认为工业产品有三个特征：第一是不是标准化的，第二是不是大规模生产的，第三是不是完成整个生命周期的。如果符合这三个特征，就把它定义为工业产品。工业设计的内涵和外延就有了相对清晰的概念。原来将一把椅子生产出来并卖出去，才叫一把椅子，完成整个生命周期。现在生产一把椅子仅在模型阶段，在元宇宙、数字世界、虚拟世界和 VR 世界里面卖掉，就像游戏皮肤或表情卖掉，过段时间大家不喜欢，它不存在了，这也属于工业产品。又如服务，五星级酒店的服务员站在门前不停地帮顾客开门，这是标准化和大规模且产生了收益的动作，因此服务也是产品的一种。所以产品的定义需要扩展，应该包含实体产品、虚拟产品以及服务产品。依托这三个特征，在制订教学计划时，也可以从这三个角度同时进行。

二、工业设计教育的核心

工业设计怎么做才能够上升到国家战略？能够出现国家级的战略性成果？能够成为一个城市战略性的经济支柱？我们一直期望成为"国家队"，成为国家主流的专业，那成了之后，怎么建设才能与身份角色相符？工业设计教育的核心任务，三个关键词较为重要，即美观、实用、经济。

第一个关键词是美观。一件产品仅仅符合大规模、大批量和标准化生产的要求是不够的，每个设计师设计的产品都应该是艺术品，把这些艺术品通过现代商业、大规模和批量化生产的方式制造出来，让其符合现代需求，我们周围所有的事物便都达到了艺术品品质。如阿莱西的不锈钢工艺、意大利的家具，包括宜家的产品，其艺术品质也是相当好的。所以应该鼓励学生去做可规模生产的艺术品，从审美、生产效率等方面提升学生的综合能力和素质。

第二个关键词是实用。现在要大量做用户研究，尤其是各类在线平台的出现，需要做的用户研究任务更多。然而，用户研究得出的结论是否能作为方案设计的评价依据？用户研究所得的结论，是使用最大值、平均值还是中间值？这仅是泛泛大众，还需要将设计师的专业洞察力和对未来趋势的理解力纳入考虑范围，再应用专业能力把用户研究的结论形成一种概念或者产品服务。工业设计教育的另一核心是培养学生的洞察力和对未来趋势的预判能力。

第三个关键词是经济。社会需求的幅度很广，如一张简易的桌子的价格是 39 元，但一张大理石桌子的价格可能就是 39000 元。所以所谓的经济是指符合大家的消费水准、消费意愿，而不一定要以最低的成本、价格以及最优的品质供应。社会的需求是广泛的，我们应该教导工业设计的学生既能做 50 元的椅子，也能驾驭 5 万元的椅子，而且做出来的产品还要让用户感觉符合这一价值。

以上就是我对美观、实用和经济这三点的思考。

基于日常物件感知的设计创意实践

磨 炼 广州美术学院

我将以微观视角分享基于日常物件感知的设计创意实践，课程聚焦日常物件、感知、设计创意等关键词。以下我将在课程背景、教学方式、作品呈现三个方面作相关陈述。

一、课程背景

本课程依托设计创意课为主干，在早前工作室教学制中即是一门核心专业课（学院教学改革由工作室制转为教研中心制后，相关内容植入到设计项目实践课程中）。课程强调学生的观察与感知能力，因为此前多数研究都是以日常物件为研究载体，故学生观察力的养成非常重要，且其眼光的敏锐性亦非常重要。

二、教学方式

在教学方式上，努力做到两个侧重：设计创意与感知。设计创意层面，相对而言更倾向以不同视角讨论（解读）人、事、物、境的关系。感知层面，一方面，人既是被动观察者，又是主动参与者；另一方面，人的认知与感知亦受某些条件（因素）所限制。一门设计创意课，作为老师应该如何进行教学？作为学生应当如何学习？这是我在广美生活设计工作室任教以来一直思考的问题。对于日常物件的观察和理解通常偏重于习惯与经验方式，优先以外部世界塑造我们的经验的方式去感受产品。而另一种可能是通过感知的方式进行，即以自我感受的方式塑造外部世界。大会论坛中，大连民族大学马春东老师说到"向孩童学习"，当谈及去学习孩童本能感受物件的能力时我很有共鸣。

老师很多时候会以经验视角告诉学生设计是用来解决问题的，会存在既有模式：发现问题、提出问题、分析问题和解决问题。上述视角并没有问题，但面对日常物件创新时，亦可发现其不足之处。例如一个水杯、一套餐具……产品本身不需要高技术加持，设计师往往无法在进行设计创新时发现所谓的"问题"。课堂中，我不大愿与学生谈及"刚需、痛点、爽点"这类当下热词。对上述问题偏重于以"解决问题"的视角来思考：假设用户存在一个时刻能感受到的痛点，那么其应该知晓；如果这条成立，痛点就并非秘密，轮不到设计师想办法解决。从感知的方式来说，我们又该如何做？谈及问题时，解决问题即变成设计师的核心动作与规范化操作，却没有想明白到底什么问题真正可以（需要）去解决，以及为什么会有此想法。因此作为设计师很容易蒙眼直接进入"如何做"（how）模式，而忘记了基于问题的"什么"（what）与"为什么"（why）。

基于解决问题的模式，大家主要讨论的是根据何种背景、需要达到何种目标、通过何种方式、尝试何种办法和做出何种方案的基于经验方式的解决思路。假如变换成基于感知的模式，得到相应认知、通过相关理解、尝试相应论证和做出相应呈现，上述模式正是我设计创意课程中开展的工作方式。借此讨论相关话题：如果看到一个产品，为什么会认为它是个好设计？是因产品解决了某个问题？还是实现了某种功能？又或是给我们带来了某种感动？诚然，上述回答都没有错。但我的理解是"因为它拓展与挑战了你的认知边界"。从大家认识事物的理解上来说，"早就知道"和"已经了解"是解决问题道路上的两大陷阱。对于事物的理解常以对这个事物的共识作为开始，然后围绕事物描述形成相应感知与认知区域，此区域即对于事物固有的认知。而在教学过程中需要做的是将其打破并拓展，再生成一种新的、富有意义与价值的描述与理解。故在我的课程中，主要做的工作即"拆墙、拓展与建构"。

三、作品呈现

我常跟学生说："生活中的日常，期待着不寻常。"在现代智能化的物联网背景下，面对大量寻常物件时，如何通过感知做好设计才是之前和现在不断思考与摸索的命题。很多时候，设计开展的首要工作并不是画图，而是将研究对象在人们脑海中的印象重新构建，故首先需要做大量"拆墙"的工作。我们不仅需要有相关描述与理解，亦需要将其对应表达出来，很多时候，我需要不断与学生探讨物件本身的核心和其应有的状态，以及它们之间的架构应该是何种方式。以存钱罐为例，围绕其问题的讨论，课堂上一天的提问量可能就有 200 条以上。与此同时，设计前期需要花大量的时间去进行观察、理解和感知。我们一直在做围绕日常物件的讨论与尝试，范围远不止存钱罐、花器，也包括电水壶、文具、文创设计等。正是某些独特的观察视角与认知方式，使我们有幸获得包括高露洁在内的相关知名企业的充分信任与高度肯定，亦能有机会与之开展持续的、良好的合作。

综上所述，"生活中的日常，期待着不寻常。"智能化的时代，生活中的日常物件时刻都为我们带来生活的美好，让我们一起为日常物件的设计创新而携手努力。

学习共同体视角下的设计教育

邹　涛　中南大学

　　本次论坛的主题是设计基础教育，我将结合十多年的系主任工作经验，就中南大学产品设计专业教育的相关情况和思路进行简单分享。

　　大学设计教育主要是培养国家和社会需要的人才，从原来的师承制到现在的大学教育体系，我个人觉得各有利弊，但仔细思考现在很多的设计教学体系，是将两者混合使用的。设计学习过程不仅有学生的学习，还包括了老师的学习，设计提倡小班制教学、从做中学等。教学过程中，教师带着同学们一起认知、思考和实践，在此过程中，教师通常伴有大量的有声思维。教师讲出所思所想，并和学生的所思所想产生频繁互动，助推学生建立认知和训练技能技法，引导学生突破设计思维边界，提出更有创新性的思路和方法，这种体系自然形成了设计教育中的学习共同体。

　　1976 年，美国学者弗伦斯·马顿和罗杰·萨尔乔基于学生阅读的实验，首次提出了"学习层次"的概念。他们发现浅层学习处于较低的认知水平和思维层次，不易迁移；深度学习则处在认知的高级水平，涉及高阶思维，可以发生迁移。2012 年，威廉与弗洛拉·休利特基金会把深度学习阐释为六种相互关联的核心竞争力，即掌握核心学科内容、批判性思维与问题解决、有效沟通、协作能力、学会学习、学术心智。2014 年美国教育研究会进一步指出，深度学习是学生对核心课程知识的深度理解，以及在真实的问题和情境中应用理解的能力。第一是认知能力，即深度理解知识内容、批判性思维与复杂问题的解决能力；第二是人际能力，即协作与交流；第三是内省能力，即学会学习以及学术信念。从而形成了深度学习在领域维度与能力维度的兼容性框架。

　　深度学习是基于学习者自发的、自主的内在学习动机，并依靠对问题本身探究的内在兴趣维持的，一种长期的全身心投入的持久性学习。从动机情感分析，深度学习是一种全身心的投入、令人身心愉悦充实的学习状态，学习者通常是忘我的、不知疲倦的；从认知角度分析，深度学习是思维不断深化的过程，向高阶思维阶段（分析、评价、创造）发展，学习者能够不断自我反思与调节；从人际关系角度分析，进入深度学习者对学习充满信心，且能与他人有效合作，共同克服困难和解决问题。

　　基于以上认知，应围绕学习设计提升学生的学习体验、知识水平层级，来达成设计专业学生深度学习的目标。学习设计是为了学习者有效地开展学习活动，从学习者的角度共同设计学习计划、活动和系统，为学习者系统规划学习活动的过程，为学习者的学习提供活动脚本。学习设计必须遵循学习者的学习起点、认知风格和学习历程，揣摩和研究学生学习知识的基本历程，如学习的起点、需要经历怎样的学习过程、会遇到怎样的困难、可能提出怎样的问题、会采用怎样的学习方式和策略、最可能在哪些方面得到发展等，并通过有效的设计将学习活动引向深入。

　　设计是从认知到实践创新的过程，时而复杂，时而简单，关键在于每个人对设计的理解，以及如何进行设计、以什么样的方式表现设计。设计学习重点借助学习共同体的概念，将教师、学生、设计活动进行整合，融汇设计学习的由理入道和由技入道两条路径达成深度学习。当下，设计基础的核心应该转为设计思维的构建、训练和实践，即认知的问题、思维的问题和实践问题。具体如下。

一、构建本科阶段设计生态的认知框架

　　20 世纪 90 年代的工业设计以造型为主，在融入以人为中心的设计理念，整合市场、技术和

设计这三个主要要素后，工业设计的主流思想转向以用户为中心的设计理念。这些价值来源于多个方面，主要包括产品本身的价值（如体验和美），技术的价值（即效率和成本），商业的价值（即利益），以及社会的价值（即如何去有利于社会）。2016 年后，全球化加速了移动网络到万物互联的智能化兴起，海量的信息充斥着每个人的视野，大家都在谈论着全球的各类事件，甚至可以看到俄乌大战中实时的视频直播画面。因此一个新的词 VUCA 描绘着我们所处时代的特征，即易变形（volatility）、不确定性（uncertainty）、复杂性（complexity）和模糊性（ambiguity）。由此，设计也同步转向更加复杂的系统，如商业模式设计、服务设计、可持续设计、社会创新等领域。根据布坎南教授的设计四秩序来看现在的设计问题，其实是立体的多维度构建。因此，本科阶段的设计专业教育首先需要构建设计生态的认知框架，围绕设计是问题求解的过程，构建以品牌为中心的涉及品牌设计、产品设计、交互设计、服务设计的设计生态框架体系。

二、抓实设计言语系统训练

在大数据、移动互联的智能化时代回过头来再思考设计基础教育，设计技法和方法的学习渠道、途径非常丰富，核心需要是专业老师的约束、示范和评估。不同领域的言语特征也不同，需要面向具体对象具体展开。高校可以结合自身地域产业特征开展训练（如长沙重点制造业领域是工程机械行业，核心特征是机电液一体化设备），这样更有利于让学生深度认知领域知识。因此开展此类设计，需要实地认知企业，理解该行业中设计的核心。

三、强化设计思维的训练

当下的复杂环境正在推动设计往更系统、更复杂的层面深化。对于设计教育，我们希望学生能够有能力解决实际生活中的问题，在设计思维的层次中往上跃迁，进而提升学生解决复杂问题的设计能力。在能力提升过程中，教师需要扩充学生的理论知识，扩展他们的认知边界，有计划地训练其设计思维。受制于学生本身的经历阅历、兴趣爱好，以及学习的动机和体验，师生共创是促发学生的学习动机、提升其学习效能的有效方式之一。如今学生的学习动机体验不如以前是高校当下面临的核心问题。因此要通过师生共创、以身示范、从做中学来充分激活学生的学习热情。师生共创中师生频繁的互动和有声思维，能够促进同学们设计思维边界的扩张。学校通过建设创新创业平台、设立创新创业项目、引入大量设计竞赛以及科研课题进入课堂学习和课后训练，多渠道推动深度学习和自主学习，来达成培养知行合一、经世致用的创新人才目标。

四、鼓励实践实训

首先，一定要鼓励工业设计专业学生拆解产品，通过拆的过程学习设计此产品的设计师的思考和经验，拆的过程能形成良好的认知，突破外观的边界，让同学们不仅关注外形，而且关注更多的设计要素。其次，让学生独立开展设计实践实训，实践是检验学习效果最好的途径，在真实问题情境下展开设计实训是最好的教学手法之一，引入科研课题、虚拟课题等也是有效的学习途径。每次实训过程都能让教师和学生有不一样的收获。

创意设计人才跨学科培养探索与实践

姚　湘　湘潭大学

近年来，国家强调设计教育要打通"创意—创造—创业"的全流程培养过程。创意设计是工业设计中非常重要的环节，也是设计的起点。从中央到地方都非常重视创新创业，各个学校都有相关的政策支持，赛事也特别多，通常一个设计或艺术类的比赛有成千上万件作品。这类比赛的特点是创新创意非常多。但值得思考的是，学生们做了那么多创意和创新，最后的效果到底怎么样？是否实现了有效的转化？因此如何实现创意到创造的转化，是工业设计教育的重要努力方向。

实现创意向创造的转化存在一定的难度。很多指导竞赛的老师可能面临这样的困惑：每年都是在探索一些新领域，每一届学生都是从原点开始，缺乏深入的调研、认识和思考，靠"拍脑袋"产生想法，创意只停留在图纸上。核心原因是缺乏持续的目标方向，另一个重要原因是方向没有显示度，难出成果或成果很难获得资助和认可。从创意到创新创造的转变，有时不光是靠想象就能做到，特别是开展智能产品设计时，需要平台和经费的支持才能实现。有时候方向的选择往往比努力更重要，方向是个战略问题，在方向正确的基础上注意方法和努力。雷军曾说：不能用战术上的勤奋来掩盖战略上的懒惰。具体到方向上该怎么选择？简言之，就是将国家战略、地方需求、学科优势、个人特长相结合，形成合理的发展方向。

本科工业设计专业属于机械学科，因此多数工业设计专业都设置在机械学院。工业设计专业的教师面临较大的竞争压力，但从辩证的角度来看，对于教师的成长和学生的跨专业培养，尤其是实现创意到创造的转化，对整合机械、电子、控制等相关学科共同协作，具有明显的优势。2013 年以来，本校工业设计专业通过整合跨专业平台资源，为学生跨专业合作创造条件，与地区和企业进行密切合作。在学科竞赛方面，与很多高校注重概念设计奖项不同，更偏重挑战杯、机械设计大赛等相关赛事，整合资源将学生的创意概念转化为实物样机，让学生得到全方位的锻炼和培养。例如，某次工业设计专业和自动化专业的学生合作设计了一个机械手，能把一个黄色的小橘子从黄色的乒乓球里挑出来，找我指导优化。当时国家正在实施精准扶贫，本人一直作为科技特派员在湘西做科技扶贫工作，于是带领学生到湘西龙山县考察。调研发现龙山百合是国家地理标志产品，百合种植时幼苗需要在根部实施杀虫喷药，非常费时费力，但归根结底就是智能识别问题，即实现百合幼苗与杂草的识别、幼苗顶部与根部的识别，这与橘子和乒乓球的识别技术是大同小异的。明确了方向之后，同学们开展了一系列的细致调研和创意思考，联合机械、自动化专业同学一起做出样机并开展试验和评估，整个过程都是多个专业的学生协同合作，实现了创意到创造的转化。学生团队经过项目实践后能力得到了全面的提升，获批了三个发明专利，发表了多篇高水平论文并获得国内外高水平大学继续深造的机会。目前该项目也获得了省科技厅乡村振兴的项目支持，与湘西吉程农机有限公司继续深化开展产业化推广。

总体而言，创意设计人才培养可以总结为"凝练优势瞄准需求、依据需求搭建平台、依托平台整合资源、运用资源推动创新、孵化创新引导创业"的教育模式。尤其是产业不够发达的地区，更需要将专业优势和国家需求结合，结合现有基础预设教研课题，整合相关学科的平台团队资源并融入课程专题实践，进行创意成果向创造的转化与孵化，最后整合相关企业形成产品和成果，反过来促进成果产业化并形成特色的方向。

产教融合背景下设计类专业"互联网＋"大学生创新创业能力的培养

刘宗明　湖南工业大学

2020 年新冠疫情的到来，对社会和个体造成了极大的冲击。世界在发生巨变，人们的生活也发生了很多变化。对于地方高校来说，就业难是当前大学生非常关心且焦虑的问题。如 2018 年，全球大学生的失业率是 9.1%，2019 年是 12%，2020 年是 17.5%，2021 年超过了 20%，2022 年全国毕业生已超过 1000 万，就业形势更加严峻。

过去，是大学引领社会发展，学术研究、学术思想都走在社会前面。今天，在第四次工业革命的背景下，社会走在了大学前面，需求走在了供给前面，人才的供给无法满足社会的需要，甚至很多时候还落后于社会的发展。因此，作为高校教育的主体，我们要反思社会、反思自己。大学能用什么样的理论、什么样的技术和知识，培养什么样的人才来支撑人类社会的发展。创意对于设计专业是重要的，但在第四次工业革命背景下，创新创业的实践是实现人才培养匹配国家需求、社会需求的重要方式。今天，我结合"从实践中来，到实践中去"的主题分享一个创新创业实践的案例。

一、项目选题

学生进行创业实践活动时，要选择一个好的项目并找准痛点，而选择有时比努力更重要。那么如何找到所需要的项目？第一是把握政府趋势，如二十大报告、政府工作报告等；第二是紧跟当下的技术趋势，如新能源、新材料、信息科学和生命科学；第三是贴近行业趋势，如新产品、新服务、新模式、新业态；第四是要从市场趋势研究报告、国内国际行业的研究报告中筛选。要从以上四者中找到想做的，再找到能做的，才有可能解决一个从无到有的问题。比如说新经济和新技术的项目中，当下许多行业或产业都有无人机、物联网、云计算、可穿戴设备、3D 打印共享和区块链技术相关项目。那么在选择创新创业实践项目的过程中，要基于学校、家庭和自身的资源优势，发现自己想做的和能做的。老师在组建学生团队的过程中，也要从这几个方面来考核学生团队是否能做这个项目，做这样的项目是不是"拍脑袋"，最后是不是能落地，也就是基于自身资源来发现想做的和能做的。

二、打磨项目

打磨项目是学生们进行创新创业的必经之路。如何通过打磨让项目变成一个好项目？打磨的逻辑是什么？打磨的路径是什么？比如说打磨的逻辑，首先要打通这个行业，找到问题，提出创意方案，做出产品，最后要形成商业模式。打磨的路径，首先要找到问题的细节及痛点并解决痛点；其次要找到解决问题的方案，技术是什么？产品是什么？服务是什么？市场定位、目标客户、消费场景、未来产品的市场竞争对手等，都要整体思考。还有就是商业模式如何构建？商业设计一定是要盈利的，它有没有盈利性？有没有可成长性？

在做项目的过程中，有没有形成壁垒，能不能形成标准，能不能有发明专利，有没有关键的资源，都是要考虑的问题。还要打造核心团队，保证后续资金计划的可持续。所以从有到优的过程就是从发现问题到解决问题，再到产品，最好到商品，需要经历一遍又一遍的打磨，确保创意到产品的逻辑是正确的，表达是完整的。

三、构建优质的创新创业团队

优质的创新创业团队是创新创业的根基，能保证项目从优变强。优质的创业团队有六大基本特征：第一是领导力；第二是连接力；第三是学习力，即将知识转化成知识资源及资本的能力；第四是执行力，对团队而言，执行力就是战斗力，对企业而言，执行力就是经营的能力；第五是心理和韧性，精神和体力上的坚持；第六是互补性，在做创业团队项目的过程中，以设计专业为主，如何整合其他的学科实现互补，比如和工科、商科的同学一起来完成，要实现专业互补、性格互补，才能相得益彰。组建团队是创新创业的根基，同学们通过在创业过程中找到志同道合的伙伴，打造优质的团队，创新创业的实践就成功了一半。

优质的创业团队有一个基本构架，首先是决策者，就是负责项目的创始筹资、商业模式、销售模式和经营筹资等；然后是技术人员，主要是做技术的研究、发明和制作；也需要表达者，负责演讲稿、计划书、视频的脚本、项目的宣传等，并进行路演；还需要有人负责媒体采访、宣传培训、整合财务管理、成本控制及财务核算等。大部分项目的设计创意非常不错，但当创意走向产品、走向工程时会发现很多问题，导致项目无法实现。

要通过大量的实践活动、组织培训来培养学生的领导力、凝聚力。比如做青年红色筑梦之旅的创新创业，就要到创业点去实现这个活动，让大家去感受乡村大地的实际问题。还要培养学生的执行力和韧性，要对项目本身的竞争力进行评估，准备项目资料与路演展示。每一个好的项目、每一个好的创意都需要不断的迭代，需要快速的学习和验证。

跨学科工业设计人才培养的经验与启示

董玉妹　江南大学

本人从事产品设计教育，研究主要在社会创新与可持续实验室（DESIS lab）和服务与体验设计研究团队。今天的主题为"新工科建设背景下荷兰 3TU 联盟高校跨学科工业设计人才培养的经验与启示"，其源自于我在荷兰代尔夫特理工大学进行联合博士培养的经历。这一年里，我有意识地去关注荷兰的工业设计教育是怎样开展的。除了代尔夫特理工大学外，同时也对另外几所工业设计教育方面比较领先的学校进行了考察。

新工科教育最核心的目的是希望能够培养引领工程需求的复合型工业设计人才，复合型是对人才能力的要求，是希望学生能够具备复合型能力。李培根院士在他的《工科何以为新》中提到如何去培养新的素养，其中强调知识的关联力。也就是说，新工科的建设很关注跨学科能力，强调知识要能相互关联起来。跨学科能力的培养是一个老生常谈的话题，但实际培养并不容易，以下是我在访学期间感受到荷兰在跨学科人才培养方面的一些经验。

代尔夫特理工大学的工业设计教育历史悠久，1946 年正式建立工业设计工程专业，1969 年建系，相比国内的学校算非常早的。它以理工专业见长，被称为欧洲的麻省理工。国内所说的"新工科"，在国际上被称为"国际工程教育改革"。代尔夫特理工大学在国际工程教育改革中有很多创新的探索，被麻省理工的新工程教育转型计划评为全球十大工程教育新兴领袖，QS 排名非常靠前。艾因霍芬理工大学有很好的地缘优势，艾因霍芬市被称为欧洲的硅谷，有很多好的创新型企业，如飞利浦。特温特大学也叫屯特大学，其办学时间不长，但在理工教学方面却有非常好的表现，包括学生满意度和工程教育的探索也很值得学习，同时它提出的"特温特教育模型"有很多工程教育改革的学者在研究。

2007 年这三所学校成立了一个"3TU"联盟，各个理工专业有很深入的合作。工业设计也是非常重要的专业，因此有很多资源共享和交流。比如在荷兰设计周，三所学校就有很多互动和交流。2016 年，格罗宁根大学加入"3TU"，四所学校又被称为"4TU"，但这所学校没有工业设计，因此这里主要介绍原来的"3TU"的工业设计。

代尔夫特理工大学的研究明确聚焦并定义了 7 个不同的方向。首先，从应对社会挑战的视角和问题领域的聚焦来看，他们定义了"健康""移动（或者交通）"和"可持续"三个重要方向；从学科视角定义的三个大方向是"人""技术"和"组织"；此外他们很关注"设计过程"和"设计方法"的研究。从研究聚焦到院系设置也有很好的连接，他们的工业设计工程学院有三个系，第一个是"可持续设计工程"，主要是关注工程技术，对应到学科视角上为"技术"；第二个是"以人为中心的设计"，对应到"人"的学科视角；第三个是"设计组织与策略"，对应到"组织"的学科视角。"技术""人"和"组织"是教育的基础和支柱，因此很多教学活动都围绕这三个方向进行融合展开。

荷兰的本科一般是 3 年共 6 个学期。代尔夫特理工大学的课程体系采用项目制教学，每学期一个项目，除去三年级上的辅修课程，其他 5 个学期共有 5 个完整的项目。其课程高度凝练，不是以独立的知识领域（如人机工程学、设计心理学、工业设计史）设置课程，而是将"组织""人"和"技术"三个教育支柱对应到课程里面。一年级有"理解组织""理解人""理解技术"3 门课程，加上"理解设计"共 4 门基础课。第二学期就开始对三个部分进行融合。比如，"理解价值"这门

课就融合了"人"和"组织"两个支柱。第三学期就开始对三个支柱（三个系）的知识或三个领域的知识进行更加深入的融合。第四学期则是在某个支柱下的深入。第一学期的课程像是一门导论课，而到第四学期学生可以在导论里找到特别感兴趣的内容完成一门选修课，第五学期是辅修。

以第一学期的"理解人"这门课为例，他们是怎样进行知识融合的呢？这门课的核心知识分为人因（人机工程）、人类体验（美学、情感）和人类语境三个模块，第三个模块里包含宏观的议题（比如文化、政治、经济）。每个大的模块上再分为3个小的主题，共9个主题。它统合了不同学科的知识，比如人因对应工程学的知识，体验对应心理学的知识。代尔夫特理工大学几位比较核心的教授都有心理学背景。人类语境主要是从社会学、政治学、人类学的学科视角去探讨。导论课作为基础的课程深度融合了不同的知识，由于知识是跨学科的，一位老师很难精通不同学科的知识，所以课程有一位课程协调人并由一位教授来统领课程。不同知识板块的老师加入课程教学团队，如有实践内容再由博士生组成"coach团"做课程指导，具体的实践部分大致是这样构成的。这些知识涉及的范围很广，在第一学期必修导论课的基础上，第四学期再去选修其中一个部分，比如对美学感兴趣，可以选修"美学和意义"板块的课程。

艾因霍芬理工大学的课程设置也是项目式教学，在很多学期里都会安排项目。他们以交互设计见长，有很多与交互技术相关的课程作为支撑，如编程、传感器等。最为重要的是贯穿在整个课程体系里的5门USE课程。USE是由user（用户）、society（社会）和entrepreneur（企业家或企业家精神）首字母构成的。他们将引导学生从用户、社会和企业的视角来理解工程，强调工程师、设计师应该为特定的社会问题贡献解决方案并创造商业价值，发展出为用户服务的技术。课程中有一门基础导论课，介绍什么是用户、社会和企业家精神。同时他们有完整的USE学习线，将三门课程贯通在两个学期里，还有一些可以以更灵活的方式选修的课程——通学院课程。学习线中明确规划USE选修课包含三门课程，而"探索""专业化学习""应用"分别对应三门课程不同的目标。例如，大的选修模块叫"为人、运动和活力而设计"，其三门课程分别对应"探索""专业化"和"应用"，且有不同的课程名称。第一门课程是由运动科学的老师带领学生认识"运动""活力"等基本概念，学生结课时提交一篇自己对该领域的理解的论文。第二门课程对应"专业化"，由于"专业化"的部分可能会涉及人的健康数据的监测，因此主要是要求学生通过嵌入式传感器进行数据采集和可视化，并介绍一些传感器的知识和具体的技术，学生主要是做具体的设计并提交一个详细的设计报告。第三门课程是"应用"——把设计应用到具体的场景里，找到具体的用户。比如，是为老年人设计还是为年轻人设计？然后在特定的情境中去转化设计并提供一个工作样机，针对具体的人群设计出来。三门课程的教师团队是跨学科的，导论课是运动科学的老师担任，还会涉及人机交互、动机心理学、工业设计、计算机科学等不同学科背景的老师。通过一条学习线的贯通，学生在应对真实问题时有明确的用户聚焦，会考虑商业环境下的商业价值。

即时创新——以敏捷型项目为主的产品设计类
产业融合教学实践模式

李　洋　重庆工商大学

重庆工商大学的优势性学科主要是财经类专业和管理类专业。因此，产品设计专业会在经济学、管理学和工程学等方面去寻找优势结合，并产生一些新的发展思路和教学模式，如这里介绍的基于敏捷思路下的产品设计项目制教学实践模式。本校产品设计学科建设主要坚持以学生为中心，以教学成果为导向，以项目带动教学的模式，并积极探索在当下社会变革中的产学研融合方法。在重庆相关产业发展和升级的背景下，专业课程建设和重庆实际的产品设计发展结合，取得了部分成果。

本专业经过多年的探索，对原有的教学模式进行了创新，开展了基于敏捷思路下的产品设计项目制教学实践。教学从敏捷设计的方向出发，这主要是由于敏捷的价值观和原则并不会规定团队的工作方式，反而会协助团队以可行的方式进行思考。虽然敏捷不是传统意义上的方法论，但却是团队不断适应以及持续改进工作方式的能力，可以使用一些敏捷的方法和规律来遵循敏捷的价值与原则。

一、教学思路和教学模型

敏捷设计是一个持续不断回顾的过程而不是一个事件。教学从敏捷设计的方法论出发，围绕它开展课程作业的设置和实践教学方法的探索。把项目带入课堂，并与合作甲方、设计企业在实际中逐步寻找问题。敏捷设计大致可以理解为以下 3 个方面：遵循敏捷的实践去发现问题；用敏捷的原则分析问题；用恰当的设计模式解决问题。这是本专业给学生传递的概念，因而课程设计不是单线性地从概念构思到开发的流程，更多的是将构思和开发不断进行循环迭代和往复的过程。

从敏捷设计的价值观来看，其强调的是高效并持续不断地设计以达到客户满意的标准。该价值观要求激发个体的设计激情和团队成员的合作与互动，共同达成目标。我们发现在实际的设计工作中本科生和硕士生都具备一定的专业技能，但在项目开展和实践应用上的能力相对来说较弱。而重庆本土设计企业的一些项目会面临人力资源的配置问题。要把学生资源通过课程的设置、课堂的变化和设计企业有机地结合，再去承接项目，依照有序的步骤进行，使项目得到开展。而项目的开展主要是了解项目、团队定义、组织发散、决定开展、得出原型和不断验证的一系列教学步骤和流程。

二、教学方法和实践

教学方法和实践主要基于 5 个方面进行：第一是最小化可行产品（minimum viable product，MVP）交互上的灵活迭代，根据商科中关于最小实现原型的理论研究，结合市场的真实反馈对商业模式和用户需求的结合进行需求验证。MVP 模型就是在最小的范围测试客户群痛点并找到解决方案，核心就是最低成本，更快验证。第二是以用户为核心的问题洞察，将用户的需求拆分去服务整体。第三是重视设计外部因素的变化，寻找创新的可能。第四是为真实设计，为设计真实，寻找及开展项目应该是为设计真实，不刻意表现它的差异化。第五是及时有效的设计响应，突出了设计反应的时效性和机动性。

1. MVP 交付上的灵活迭代

选取 5 个项目案例并分别针对 5 个方法展开项目研究。第一个项目体现的是 MVP 交付上的灵活迭代，以整车全生态的流程来思考体验设计的创新项目。项目包括未来可能存在的数字化停车场

的服务程序、私域化的车友会、整车数字化的保养评估、TTS 语音财务小助手等。匹配到整个品牌还有它的核心用户、完整的商业流程。在做小型 MVP 时，单纯以概念的形式进入该项目，就像用敏捷的方式先设计一个小的循环，保证商业模式的运转，保证它能执行落地，再去思考项目接下来的完善。

2. 以用户为核心的问题洞察

以用户为核心，去分析用户的需求并进行拆分。用户可能是一个人、一个完整的甲方团体或是一个物体。比如，整车可能是一个真正的整体，从整体的意义上去拆分它，再服务到局部，用敏捷设计的方法论去指导项目。

3. 重视设计外部因素的变化

设计外部因素的变化至关重要。在课程设置与开展中需灵活运用，根据实际情况调整教学安排，让学生能够完全参与其中。本专业积极参与到由中国铁道科学研究院集团公司主办的 2019 年复兴号动车组客室优化提升的项目征集中，教师团队带领大三、大四学生，以系统设计课程为主，根据敏捷设计方法，以项目征集制形式展开实践教学，取得显著成果，包括一个单项中标项目和一个整体方案的三等奖。这种实践形式在激发学生学习热情的同时也对学生整体设计的能力有明显提升。

4. 为真实设计，为设计真实

在设计中不刻意寻找差异化，以社会真实需求开展敏捷型实践教学环节。我们为产后抑郁症人群设计了一款安抚型互动产品，目前在原型验证阶段并准备投入量产。

5. 及时有效的设计响应

2020 年新冠疫情暴发以来，众多高校和团队都在为疫情做设计。为响应疫情防控，我们从公共区域的安全出发，积极开展敏捷型实践教学，利用自身学科优势与重庆江北国际机场建立了校企合作，开展了针对江北国际机场疫情下的服务流程创新设计。学生通过场景确认、问题整理、设计用户体验地图等为重庆江北机场设计出了一套完整的疫情防控服务流程。

三、总结感想

整体来看，敏捷设计的价值观是：个体和互动高于流程和工具，工作的软件高于相近的文档，客户合作高于合同谈判，响应变化高于遵循计划。从这一价值观来看，其强调的是高效并持续不断地设计以达到客户满意的标准。该价值观要求激发个体的设计激情和团队成员的合作与互动，共同达成目标。而传统设计模式中团队成员的分工各不相同，前期人员在完成用户和市场调研后需分析调研结果并进行总结，然后进行设计、制作模型、模型测试，分析测试中存在的问题再进行完善并制作最终的产品。实践证明，基于敏捷思路下的产品设计项目制教学实践模式，打破了以往实践教学模式僵化的局面。注重创新实践环节，打开了学生的思维能力，提高了学生的积极性，让学生更有参与感。经过这几年实践教学的改革与探索，学生团队协作、实践创新能力不断加强，教师的实践教学能力也明显提高，学生对教学评价均为良好，实践教学改革成效显著。

教材建设与同步更新实践研究
——以《产品设计方法与案例解析》为例

李 程 苏州工艺美术职业技术学院

今天我从教材建设和同步更新的角度来谈如何从实践中来、到实践中去。以《产品设计方法与案例解析》这本教材为例，该教材是教育部的国家级规划教材。我主要谈谈教材建设的过程和体会。

2007年3月，本人用博客写下《我们到底需要什么样的产品设计教材》，在艺术设计领域有一个明显现象——一般不按教材教学，这与教材起不到关键指导作用有一定的关系。

读书期间有两本书对我的启发较大，一本是《工业设计师完全手册》，它把工业设计相关的知识技能方法、如何就业、如何学习相应课程、如何更好地完成设计项目等做了多方面解答。另一本是《平面设计：我的第二语言》，给人启发也很大，是美国的一个设计师结合他的设计实践案例总结出的设计方法论。读书时也曾想，如果能够运用自己的设计案例向大家讲述产品设计的方法，并通过实践经验中的体会来解析这些设计过程中的技巧和要点，可能对教学启发会更大。

2008年进入工作岗位后，我从一个专任教师到工作室的负责人，到专业负责人，到系副主任，最后到教务处副处长，负责学校的专业建设、课程建设和实训建设工作。在专业的教学和学习中我体会到，要在实践中学，也应该在实践中去教。我在本校实践多年的主题教学法于2014年获得了国家教学成果二等奖，这也给予我很多启发。

经过积累，本人在2016年开始进行教材写作。教材围绕4个项目展开，以帮助学生进行设计专业知识的学习，内容包含从形态及产品结构出发进行造型设计、从用户研究出发进行创意设计、硬软件结合进行整合创新设计这样一个循序渐进的过程。核心内容之外会进行设计方法论的讲解，包括工业设计的基础概念、专业知识和技能及学习方法等，最后会讲解设计师的自我修养。当完成专业的产品设计学习后，结合学生后续的学习内容及实践发展中持续成长的要素等，形成教材的整体架构。4个案例的内容包括：第一，项目情况，结合实际工作中的典型问题对项目进行整体介绍，让学生了解学习相应项目的必要性；第二，学习目标，把项目中可以学习到的设计知识和技能进行罗列和讲解；第三，设计流程，让学生大概知道要学习的知识内容，课前使学生了解课程的必要性并激发学习动力；第四，详细解析项目案例，先讲案例，再描述关键，最后分析案例中核心环节需要掌握的理论。教材最后，通过带学生进行拓展案例实践完成课后作业。

2017年该教材出版，我把其中的内容分为4个部分：设计关键点、设计方法论、案例解析及案例拓展，构成22个独立的知识点和技能点，将相对应的标题文字进行改写，使之更适合新媒体的传播，并丰富配套图片，以更好地进行推广。慕课、线上课程是当前较流行的方式，山东大学王震亚老师主持的产品设计课程讨论也播放了我的课程视频。在有丰富的资源后，课程也能更好地适应不同的教学模式，包括传统的课前预习、课程听课、课后完成作业，也可采用翻转课堂方式，先进行课前学习，课上组织讨论和答疑，课后完成作业。

在教材建设的过程中，我有以下体会。第一是建设周期，数字资源的实时更新和纸质教材的稳定更新相结合。无论专科、高职还是本科都有教材更新的管理规定，要求教材及时更新。实际学科的发展变化很快，教材三年更新一次可能都有些滞后，但如果把教材与新形态的资源捆绑，就能有更好的实时更新。这部教材的第2版可以扫码，虽然纸质教材印刷后不能更新，但扫码的资源是可

以实时更新的，对教材的更新能起到更好的作用。第二是教材资源的建设，用模块化的方式来组织相应的章节和资源才能够适应不同的课程。把教材打散后，其内容可以适合更多的课程。一本教材传统意义上可能更适合产品设计程序与方法课程，但如果把相应的环节打散，也能适应大一设计概论的学习；如果把设计方法的章节拎出来，将案例作为佐证，就能成为设计思维与创意方法课程的教材；专注在某一个案例也能适合产品专题设计；这样能够更好地适应教学和课程的改革。第三是围绕教材打造一个生态圈。通过纸质教材共建群、随书扫码配套教学资源、公众号订阅号以及在线开放课程，能更好地起到互动作用。

"专题设计"实践课程的建设模式与实践

杨 元 湖南科技大学

结合"从实践中来，到实践中去"的主题，我从 4 个方面来介绍本人主持建设的"专题设计"实践课程。

一、课程概述

"专题设计"是面向社会与产业创新开设的实践课程，主要突出学生价值创造、综合性创新设计能力的培养。主体思路是结合企业项目、社会前沿问题以及时代主题，融入行业设计竞赛、设计工作坊、特训营，结合设计下乡、设计扶贫等实践内容，开设综合性开放式的课程设计。

课程开设之初，从 4 个维度设定了教学目标。第一个是知识维度，也是课堂上给学生传达的部分，主要是希望学生能够掌握专题设计的基本内容，如产品研究。产品研究也并非表面化的外观结构等，而是希望学生从产品的底层技术、功能模块的架构等方面进行深入了解，对用户不同层次的需求进行深入分析，再结合市场特征、制造业的生产模式等开展相关的研究和分析。另外也要求学生掌握专题开展的过程和组织管理方法，结合典型企业的开发模式进行共性方面的讲解，同时熟练掌握设计项目的评价体系和相应方法的使用。我们希望从企业项目中总结出相关的评价方法形成理论知识体系向学生介绍讲解。第二个是能力维度，是本体知识外的实践及团队管理的实践能力，希望学生能够具备组织及设计管理能力，从项目任务规划到整体逻辑分析。第三个是情感维度，在实践案例的分析过程中培养学生们认识产业、通过设计驱动产业转型升级的职业责任，这是实践类课程的培养要求，也是专题设计课程希望学生能够达到的维度。第四个是素质维度，希望学生能够通过设计任务规划的整体流程培养终身学习的习惯，同时关注社会的热点问题，养成学习的主动性。

二、课程教学模式与内容

当前是一个知识爆炸的互联网时代。学生整体的学习思维以及获取知识、应用知识的方式都非常具有个性化和创造性。原来采用的作坊式教学或工厂实训已不太符合产业转型和学生学习范式变革的要求，现有模式应采用探究式、参与式、场景体验式的教学。

课程就结合产业与生活中的问题设置了 4 类不同的专题，每类专题都结合当下的需求及老师和课程团队现有项目的情况开展。4 类专题分别是：①制造业企业设计实践专题，主要是老师的横向项目与制造业企业的合作开发用到专题设计课程中；②工业设计企业的产品开发专题，这是学校与工业设计公司协同合作，在做设计服务时设置的专题；③设计扶贫与乡村振兴的专题，如"缮居"等精准扶贫类的主题也是课程建设中的课题；④非遗发展与创新设计专题，是偏向于文创类的专题设置。不同专题都希望学生能够发现当下生活与产业面临的真实问题，洞察产品的创新机会且自主组建团队，去创造及应用知识，整合在一起系统地提出个性化解决方案。

课程内容分为两个部分：理论与实践。校内课堂理论教学，教师引导学生在学校教室学习专题设计基础理论知识，包括专题设计研究内容与方法、专题研究结果的可视化表达；产品机会洞察与产品定义、技术整合与原型架构方法；设计创意表达与方案深化标准要求；专题设计项目评价体系与组织实施方法及要求。

实践学习的内容主要有：深入企业或基地，开展案例学习和设计实践。组建团队、制定任务、开展调研、方案设计、撰写报告、成果展览、汇报答辩等。实践基地教学包含 5 个环节：①设计选题，指导学生制定任务、组建团队；②到企业、社会生活场景调研、体验；③项目研究，教师和企

业专家联合组织讨论，提供案例示范；④开展设计，学生小组与企业人员、用户交流讨论，协同设计；⑤设计答辩，由教师、企业设计师、用户等组成答辩组，学生分小组展示设计成果。

三、课程特色

（1）将专业教学与思政育人紧密结合。引导学生了解产业升级和社会转型等宏观背景下的设计发展趋势，并将设计赋能产业和社会发展等国家战略与实践教学紧密结合，在设计实践中培养学生认识社会和服务社会的意识，塑造学生的社会责任感和职业自信。

（2）结合时代主题，持续更新课程内容。课程根据真实社会需求和产业需求，结合时代主题，融入企业和社会设计资源，不断深化和创造教学内容，更新课程专题任务。教学中师生协同，创造知识与应用知识并举，项目责任感与创新思维并重，突出培养以"价值创造"为目的的综合性创新能力。

（3）多维融合，持续开放建设课程。第一，"科研—教学—社会"服务结合，面向学科和产业前沿，师生协同创造与整合知识，持续创新教学内容。第二，"课堂—基地—项目—党赛—社会服务"五位一体，协同教学与育人，实现学习过程和学习结果的探究性与个性化。第三，"学校—企业—行业组织—社会"结合，构建开放共享的设计实践与应用平台。

四、课程效果

通过近 5 年的持续建设，课程成效突出，深受学生、专家、企业和社会好评。学生设计成果显著提高，不少产品已在企业孵化，各类设计大赛中也取得了较好的成绩。我们的教学成果获得了省级的特等奖，和企业的项目服务与合作、设计下乡等都受到了社会的认可。后续还要继续加强企业和社会资源的建设，继续加强课堂与实践基地的协同管理，也希望能与更多的企业和高校开展交流，把这类课程建设得更好。

在地融合，设计双创——地方院校的设计教育与实践探索

柏小剑 湖南科技学院

地方本科院校如何在新的时代背景下发展设计教育，是我们一直思考和探索的问题。接下来我将以"在地融合，设计双创"为主题，向大家做简要的汇报和交流。

一、地方本科院校发展设计教育的普遍短板

首先我们应该正视地方本科院校发展设计教育普遍存在的一些短板，比如师资队伍不强、资金投入偏少、生源质量欠优、学科力量也比较薄弱、发展特色不太显著等，还有与地域相关的，如经济欠发达地区的产业环境并不完善，甚至薄弱，从而使得地方本科院校设计教育缺乏必要的产业支撑。

二、地方本科院校发展设计教育的思路

湖南科技学院作为地方本科院校的典型，逐渐探索和实践了以下的设计教育发展思路：一是瞄准国家战略，瞄准国家战略是针对地域地区的特点，瞄准国家相关的文化产业发展战略及乡村振兴战略；二是立足学校的定位，主要是紧紧围绕学校"地方性、应用型、有特色"的办学定位，立足"地方性""应用型"和"有特色"这三个关键词；三是突出特色发展，简而言之就是突出在地融合和设计双创，进行特色发展。

"在地融合，设计双创"的设计教育发展思路具体而言主要有三个方面。第一是夯实教育基础，通过硬件设施、学科建设、师资队伍、人才培养等各方面来开展；第二是突出在地融合，这是我们从 2017 年以来一直在做的事情，也是围绕学校"地方性、应用型、有特色"的发展定位，结合学院的发展现状确定的措施；第三是针对设计学科的特点，努力推进设计双创，在不同角度进行尝试。接下来请允许我为大家详细介绍一下这三个方面。

1. 夯实教育基础

夯实教育基础的第一个方面是通过不断争取中央财政支持地方高校发展专项资金，积极申报各类项目来进行教学设施设备和实践条件的改善。我们学院每年都向学校积极申报各类中财项目，虽然很多时候竞争不过优势学院和优势学科，但我们一直在努力。我们学院目前将近 1000 万元的教学设施和实训设备里有 70% 左右是通过申报中央财政专项资金项目积极争取到的，这也是我们今后比较长一段时间内努力的方向。目前学院有实验设备齐全的家具实验室、陶艺实验室、爱普生艺术微喷实验室、苹果电脑机房等 20 余个专业实验室，拥有"艺术设计专业大学生创新训练中心""设计艺术专业大学生创新创业教育中心"2 个省级教学科研平台，实训教学条件较为优越。

夯实教育基础的第二个方面是依托国家和湖南省"双一流"建设的"东风"，积极争取一流专业和一流课程的建设与申报。目前我们立项建设有视觉传达设计的一个省级一流专业和三门省级一流课程，这三门课程顺应了当前信息化教学的发展趋势，都是线上线下混合型的课程。

夯实教育基础的第三个方面是大力实施师资队伍提升工程。作为地方性本科院校，在师资的储备方面和好的学校相比存在巨大差距，但我们仍在努力改善我们的师资条件。一是通过"内培"选送教师进行学历提升，积极鼓励和支持教师攻读博士学位。二是通过鼓励和支持教师参加各类教学竞赛以提升其教学水平与技能，从而夯实教育基础。学院每年都会积极鼓励和支持老师去参加各类教学竞赛，比如课堂教学竞赛、信息化教学竞赛、"课程思政"教学竞赛、研讨式教学竞赛等。

2. 突出在地融合

近些年学院在发展设计教育过程中极力突出在地融合，主要是立足于我校所在的永州市和湘南地区，针对地方性的产业发展和需求，确定了 4 个主要的方向作为突出"在地融合"的发展方向：一是非遗艺术传承和创新设计，二是地方文化创意设计与开发，三是乡村振兴环境设计，四是主题创作和理论研究。

措施一是科研服务地方。主要的做法是鼓励老师、引导老师针对地方文化和产业的需求，积极开展各类教学科研项目和校企校地合作。近年来依托地方文化及产业需求立项省部级教改科研课题 38 项，校级课题 54 项，发表相关论文 90 余篇，各类 C 刊艺术作品 50 余幅。学校所处永州市的地域文化非常丰富，永州江永的女书、永州的纸马、零陵的渔鼓、丰富的柳文化 / 舜文化以及少数民族传统技艺等，都是我们取之不尽的研究源泉。因此学院近些年依托地方文化和产业的需求立项了省部级以上的课题，其中两项教育部的人文社科课题就是以世界独一无二的"江永女书"为主题来进行深入的研究，同时也进行了论文和艺术设计作品的创作与发表。同时学院教师申报立项的教育规划、教改以及各类科研课题很多也都是以地方文化，比如女书、瑶族织锦、零陵渔鼓、祁阳石雕文化等作为主题进行研究，这个过程也带动了许多学生参与其中进行项目研究和设计的开发。

措施二是人才服务地方。通过设计教育培养服务地方的高质量人才，我们培养的毕业生创办了以永州开图文化传播有限公司、唯美艺术中心、美之翼艺术馆（当地最大的艺术培训机构之一）为代表的众多公司。这些机构扎根永州大地，助力本土发展，同时我们还为当地培养了大量中小学美术教师。

措施三是项目服务地方。通过"设计教育 + 乡村振兴"扎实推进对周边县区的对口定点帮扶、社区服务等设计教育志愿服务和设计教育社会实践活动，实现高校与地方企业有效衔接，并与本地十多家企业建立深度合作关系，校地校企合作设计了永州香零山村、零陵马坝村稻田艺术学校、双牌县"猪栏咖啡"文旅融合体等项目。近五年，校地校企合作横向项目 80 余项，项目经费 800 余万元，极大地促进了设计教育与地方发展同向同行。

措施四是教学服务地方。通过把地方的文化、地方的产业需求引入课堂教学和项目中，利用当地丰富的文旅资源进行文创产品设计，开发了非常多的设计项目。比如针对女书和地方方言进行了各类文创产品的设计，甚至在线上淘宝店进行销售、展览等，取得了非常好的效果，在当地起到了比较好的示范作用。另外，我们也积极鼓励学生在课程设计、毕业设计里以地方文化及产业需求为导向进行选题和创作，比如以永州传说作为毕业设计选题进行主题创作。

3. 推进设计双创

针对设计学科的发展特点，学院紧紧跟随设计前沿，大力推进设计双创工作。首先，积极申请打造各类设计教育教学平台。目前学院有两个省级教学实践平台，一个是"艺术设计专业大学生创新训练中心"，另一个是"设计艺术专业大学生创新创业教育中心"。与此同时，针对前面提到的几个重点方向，设立了几个专业工作室，包括"乡村振兴环境设计工作室""品牌开发与创新工作室"和"地方旅游文创产品开发工作室"，通过工作室平台来推进设计创新和创业。

其次，积极组织师生参加由政府部门、教育部门组织的创新创业大赛和创新创业项目。通过各类赛事来提升学生的创新能力，通过鼓励和指导同学参加各种学科竞赛，比如大学生广告艺术大赛、大学生工业设计大赛等学科竞赛，来进行创新训练。近五年，学生参加学科竞赛获得国家级一、二、三等奖 11 项，省级一等奖 22 项、二等奖 40 项、三等奖 73 项。

工科院系工业设计专业模型制作条件建设

陈 雨 中国农业大学

本人从专业困境、现有状况以及可能的方向三个方面谈谈当下工科院系工业设计专业模型制作条件。

一、专业困境

中国农业大学的工业设计在工学院下，强调工业设计在工科院系下该如何发展。强调工科院系，这不是生源基础能力的问题，而是课时问题。在工程认证和新工科背景下，工科院系工业设计专业设计课时很少，基础课的课时更少。大二仅有的基础课课时还是与科学类、机械类课程同期完成的。除了传统的三大构成、手绘、模型、计算机辅助工业设计课程，还有理论力学、材料力学、电工，甚至是化学课，再加上英语四、六级等，传统的需要大量练习的课程只能课下时间完成。学生在学习这些课时，会感觉与数理化一般无二。从历史发展来看，这种变化符合设计专业发展的规律。艺术教育向现代设计与艺术教育转变的过程中，基础课的课时是逐渐递减的。基础课的训练从依靠天赋、模仿，像达·芬奇画鸡蛋一样不断地画，过渡到现代强调方法与创造的课程，也就是包豪斯开始的基础教学，再往后新包豪斯、乌尔姆、日本的三大构成，把艺术和设计的基础教育逐渐规范化，课时越来越少。同时还有一个变化："无目的"的、不强调产出的训练越来越少，产出复杂度低、产品化程度高的小作品越来越多。

斯坦福大学的产品设计课程体系严格遵守美国的工程认证标准，它的产品设计专业也设在工学院下，必修课有大三的设计素描、大二的视觉思维，剩下的必修课大概是三门艺术类的选修，不再有其他的基础课。目前工科院系下的工业设计基础课课时难以改变，照搬也有难度，当然最大的问题还是时间匮乏：考虑到学生考研、找工作等，大四几乎不安排课时，大一基本上是科学类的课时。基础的专业课少了，专业的基础课也就随之减少。这个现状是因为在工科院系下模型制作可利用的东西比较多，算得上一种优势。

二、现有状况

中国农业大学的专业架构如下：低年级的基础课是传统的模型制作，但由于低年级没有时间，教学规划需要做一个切分。低年级的技能培养不仅仅依靠传统的立体模型制作，还有工训、创新等活动。模型制作中更重要的模型研究部分，只能留到后期的课程，比如综合实践、课程设计、毕业设计中去做。

低年级的模型技能培养从条件上来看，比如工训，可能去机械工程训练中心，场地条件和设备条件好；立构模型制作在工业设计模型实验室，尽可能发挥工科学院的优势，教学内容主要有纸发泡、油泥、3D打印、激光切割、表面处理等相关内容；金工的教学内容基本上在工程训练中心完成。木工主要是手动木工，比较容易获得材料。这两年，模型制作更多地使用发泡材料，油泥的使用则越来越少。

表面处理涉及环保方面的问题，不容易维护，中国农业大学的表面处理能力一直没建立起来。工业设计实验室主要是承担立构和模型制作两门课程，同时承担其他综合课程的模型打磨、装配调试工作。该实验室以手工工具为主，安全性要求比较低，由教师管理，学生可以相对自由地使用。大学生创新创业中心的动手能力和安全性要求较低，承担的是3D打印、激光切割模型制作，以及课程设计、毕业设计等展示模型制作。除了模型制作是老师带着做，其他环节基本上是整合到学院

的创新活动里，教师协调使用时间。机械工程训练中心对动手能力和安全性要求高，因此由老师负责操作，学生拿图纸过去，老师提意见，修改后由老师加工，比如数控车、数控铣、线切割等。中大型的设备主要是进行综合实践部分零部件的加工，经费允许则可做样机的加工。

三、可能的方向

在去年参观清华的工程训练中心后，我有了新的想法，即不囿于工业设计专业，面向更多的专业比如纯文科生，去开设与传统的金工实习课结合的通识课，如木工、陶艺、铸造等有意思的课程，把工业设计的能量传达给其他专业的学生。清华的工训中心也是这么做的，效果非常好。另外就是与大学生创新创业结合，在做原型的过程中，把工业设计的思维和方法传递出去，也是为工业设计专业争取更多的资源，这可能也是在工科院系下工业设计专业的一种新的发展思路。

应用型高校综合设计基础教学创新汇报

袁婧婧　湖北商贸学院

我主要从以下几个方面介绍我校的综合设计基础教学创新。

一、融合创新工作坊新模式

融合创新工作坊以应用型艺术设计专业人才培养目标为出发点，结合应用型高校的实践经验，为学生打造了三个平台，即专业教学平台、专业实践平台以及成果展示平台。以这三个平台为基础，形成融合创新工作坊的模式。这是学院针对应用型高校艺术设计学生培养的一种新模式。

学院将教室的功能和专业的要求结合，形成包含智慧教室、计算机实验室、服装实验室、陶艺实验室、模型实验室、摄影实验室以及影视实验室等各种类别的专业教学平台。这些平台是学生课外实践的主要场所。经过几年的建设，逐渐形成包含故宫文创产学研基地、武汉博物馆产品研究中心、辛亥革命博物馆研究中心以及各种设计类公司的专业实践平台。这些平台让学生直接对接实际项目，累积优秀作品，快速提高学生的实践能力。学院持续为学生的成果展示铺路架桥，为学生的优秀成果搭建成果展示平台。比如对接商业展览和公益性展览，如北京国际设计周、平遥国际摄影展、国际版权博览会、亚洲动漫节、中国博物馆博览会、汉阳造创意集市等多种活动平台，以及各类媒体平台，为学生的优秀成果展示和辐射提供保障。

艺术类学生重视自己成果的展示，也需要多样的展示平台。平台的展示有助于扩大学生作品的影响力，学生亲自参与布置商业性或者公益性的展览，也提高了学生的主动性和积极性。比如平遥国际摄影展，学生亲自参与布展，在沟通交流过程中提升了实践能力。经过实践能力培养，部分学生会自发联系相关展览给学校，或是自己去参加某些展会，增加创作的主动性。

二、六个"一"的体系

我院也针对应用型艺术设计专业人才培养提出了六个"一"的体系："一系一品""一课一赛""一期一训""一季一展""一卷一书"和"一人一档"。

"一系一品"围绕两个方面展开：一是打造专业优质特色的教师团队，目的是服务于全面、优秀的学生团队培养，塑造教师品牌和学生品牌；二是建设师生原创的品牌工作室，这不仅促进了学生理论和实践能力的结合，也搭建了与社会企业间的合作桥梁，同时更大程度地拓展了实践教学。

"一课一赛"就是把比赛融入教学当中，这种模式已经有很多高校在做。我们主要关注三个方向：政府类的设计竞赛、行业设计竞赛以及创新创业类的竞赛。比赛在一定程度上给学生提供更加实际的学习载体，自然地结合课程内容和实践，培养学生的理论思维能力、对社会问题的洞察力以及对问题深度思考的分析能力。近三年我们艺术与传媒学院指导的学生在各类赛事活动中获得的奖项有 1000 余项，仅在 2021 年举办的各类竞赛当中获奖就达到了 300 多项。

"一期一训"是指给学生提供学习的平台，是理论知识学习之外的辅助性学习，帮助学生初步了解行业模式，扩大他们的认知。教师根据每个学期、每个学年的特征和学习阶段，融合不同的实践教学内容。学院会主动去对外交流合作，比如带学生去海峡两岸工作坊学习，锻炼学生的组织能力、团队能力及专业实操能力，为学生提供更高、更远的学习成果展现平台和宣传平台。

"一季一展"实际上也不是严格意义上的一个季度一个展览，它是基于艺术学科的特殊性，把成果的展示环节形成一种模式。把每个季度的学生成果累积起来举办集中展览，如毕业设计展、课程作品展，参加行业内的展会等。在教学的过程中把学生的成果推广出去，学生是很乐于参加这类

展示活动的。

　　"一卷一书"是针对课程和成果的记录，是指每一门课程结课后，以班级为单位整理课程资料，记录授课过程，再将课程的作业训练环节系统化存档，展示课程成果，反馈每位学生的学习情况，形成一本独特的"教材"。一些有意思的作品作为之后同一门课程的独特教材和参考保留，促进学生专业实践能力与学术能力的同步提升，实现内在融合。

　　"一人一档"是针对每一位师生建立的实践与学术双重的个性化特色档案。特色档案作为精准定位每一位学生培养方向的依据。此外还针对每一位教师建立个人的规划档案，实现实践教学与学术研究的同步发展。

三、具体理念与实施办法

　　以上是学院一直在推行的融合创新工作坊的模式以及相应的六个"一"体系，接下来我将结合自己的基础教学案例，谈谈我的具体理念及做法。

　　在我开设的"素描观察与表现"课程中，授课对象是数字媒体艺术专业的大一学生。由于数字媒体艺术专业是一个比较新的专业，我们对"素描观察与表现"做了非常多的安排和改良。

　　具体的改良是从三个方向开展的：第一个是育人的目标，第二个是专业的特色，第三个是学生的现状。多位专家和老师都强调兴趣教学，这门课程也倡导兴趣教学。对于基础课来讲，如果第一门课就让学生失去了兴趣，那么接下来他对专业的很多课程都会没有期待，所以这门课程占据非常重要的地位。第二个是要结合专业的特色，数字媒体艺术专业是综合性的，优点是学生日后的发展方向更加全面，缺点是在学生学习过程当中会接触到各种设计门类，相对比较混合。最后，目前从数字媒体艺术专业的生源来看，学生的绘画基础、美术功底的差异较大。

　　针对以上三个方向，我们在教学模式、教学手段、教学内容以及教学思想方面都做了相应的改良。首先是教学模式的更新——线上线下混合的课程模式。受疫情影响，这种教学模式已经成为某种意义上的常态，学生也很适应。其次，我们首次把摄影这门艺术融合到传统的素描教学里，摄影创作注重观察，不仅与传统的素描有很好的衔接点，与数字媒体艺术专业后面的相关课程也有很重要的衔接。因此我们把绘画与摄影进行融合，开展了该课程的内容设计。

工业设计学生能力增值导向的教学设计

王汉友　五邑大学

首先，提一个问题：为什么要强调专业能力增值？

其实早在 20 世纪 70 年代，国外（主要是美国）已经采用学生能力增值评价高等教育教学成效，进而评估教师工作表现。专业能力增值评价完全以学生产出为导向，符合高等教育的真正目的，相对公平且更符合高等教育的规律。地方院校在大一、大二对学生开展专业训练，在大三大规模开展专业课程学习，此时学生的专业基础已经存在较大差异。如果仅仅依靠某个固态的节点——学生完成大作业的质量去衡量学生专业学习乃至教师教学成效，是很不科学的，所以我主张能力增值评价，并基于此进行教学设计。

工业设计教学模式改革离不开新时代背景。新时代有"两个大局、一个变量"，两个大局即中华民族伟大复兴的战略全局和世界百年未有之大变局，一个变量即新一轮的科技革命与产业革命。新一轮的科技革命与产业革命既是机遇也是挑战，要求高校人才培养模式发生相应的变革。两个大局则包括守成大国和新兴大国的博弈，逆全球化和全球化的博弈，守成一流和新时代新范式新一流的博弈。我国高等教育高质量发展面临两大任务：构建开放自强的创新体系，形成文化软实力的支撑。这两点都与工业设计有很大的关系。

一、培养模式变革迫在眉睫

培养模式为什么要变革？第一，当前世界的知识高频更新。这就要求课堂教学必须从以知识传授、知识灌输为主，变革为以学生自主学习为主、教师知识传授为辅。在这个社会快速转型的时代，教师某些方面的知识和能力不如学生丰富完备是很正常的事情，学生学习能力强的"双一流"院校更是如此。第二，产业结构的升级。新学科要求新的组织方式，从学科分割到跨学科再到学科交叉，西安交通大学校长王树国教授说过，学科交叉是我们必须要走的路，现在的大学已经不是象牙塔了，大学知识体系已经落后于社会和产业。西安交通大学尚且如此，遑论我们地方院校。第三，市场对技术的高度敏感。我们进行的科教融合从被动服务到主动聚焦跨界设计。本人长期从事工业设计教育模式，特别是地方院校工业设计教学模式的定量实证研究。我发现教师无法直接传授设计创新能力和意识，因为设计创新能力和意识属于隐性知识。正如我提出的结构方程模型建模结果，明确了教师对学生作品设计质量无法产生直接的影响，只能通过学生学习这一中介变量产生间接效应。换言之，学生的专业能力必须通过必要的实训和实践方能习得，这点可能是设计教育跟其他的专业教育有根本区别的地方。

二、教学模式研究

接下来介绍两个先贤的教学模型。一个是 20 世纪 20 年代阿斯汀提出的教学模型："投入 - 环境 - 产出"模型。我根据结构模型的结果稍作修改，把环境放在前面，投入放中间，后者与产出存在更为直接的作用关系。环境是什么？教学属于环境因素，对学生专业能力增值有间接的影响，此外还包括产教融合等。投入则包括教师的投入、学生的投入，产出即专业能力的提升。专业能力增值是个增量，设计专业能力增值是个多维的构念，不是一个概念，是由多个维度构成的。另一个教学模型是帕斯卡雷拉提出的，学生本身的努力会影响其批判性思维、认知水平、学术成绩、学术动机以及顺利取得学位等学业表现。

上述两个教学模型理念基本一致。本科阶段的主要目标是知识的广泛获取、综合应用和引导创新。我个人觉得解决工业设计人才培养的关键问题就要打通"任督二脉"，工业设计的"任督二脉"就是隐性知识习得与专业能力培养，以及立德树人之间的通道。

三、工业设计思维及专业能力的构建

1. 设计思维的构建

工业设计的思维构建包括两个方面内容：一方面是逻辑思维能力构建，比如演绎、归纳、类比、判断、推理等；另一方面是设计思维构建，包括移情、定义、设想、原型、测试等。逻辑思维和设计思维构建都属于隐性知识训练范畴。要进行创新必须打破知识边界的限制，如何打破？通过批判、好奇、联想、改变、增扩、代用、调整、颠倒、组合、它用等方法和技巧，打破学科之间的边界，打破各种知识框架间的边界。

2. 专业能力的构建

学生工业设计专业能力是个多维的构念，由专业技能、设计问题识别定义能力和团队合作能力三个维度构成。设计问题识别定义是指识别激进意义创新的机会。激进意义创新是意大利学者Roberto Verganti 提出的相对较新较前沿的设计创新理论，该理论虽然混淆了创新和创新驱动力两种概念，但还有很多方面可以借鉴。团队合作能力是工业设计发展到今天，其内涵和外延的延拓所决定的，这也是解决当前复杂的物质或非物质设计问题的必要条件。

设计问题识别定义的能力是指发掘设计问题本质的能力，也是一种设计的专业技能，一种高阶技能。举个例子：广东的美的、格力是世界 500 强的优秀企业，但与戴森等企业相比，利润率相差甚远。因为国内的企业产品开发主要依靠渐进式创新，而戴森擅长重新识别定义设计问题——例如重新识别定义吹风机的用户痛点，以智能方式确保发质，成功开发了激进意义创新的高利润吹风机。

在实际教学过程中，对低阶专业表现技能的提升，教师仅需发挥辅助学习作用；而对高阶设计问题识别定义能力的提升，教师必须主动参与并积极投入。当学生专业基础弱时，教师应发挥主导作用；当学生专业基础强时，以学生为中心的教学作用更显著，应通过与学生强化互动加快专业技能增值。学生投入和高水平课堂参与、以学生为中心的教学可促进团队合作能力增值。

因此，对于地方院校而言，课堂教学（即便高水平课堂参与）作用效应有限，应促进学生和教师课堂内外的投入，吸引学生高水平课堂参与，通过"从做中学"实现学生专业能力的增值。低阶专业技能（表现技能）提升应以学生自主学习为主，教师发挥演示示范和敦促作用；高阶专业技能（设计问题识别定义）无法通过自主学习独立完成，教师必须主动参与并积极投入，同时调动学生和教师双方的主观能动性。专业实践课应尽量尊重学生自主选择和组合团队的权利，确保高水平课堂参与，开展以学生为中心的课堂教学，强化其团队合作能力。

思维、方法、知识——艺术设计专业
简历制作课程探索与实践

邢万里　北京城市学院

　　简历制作在我校并不是一门单独的课程，而是属于"专业综合表现"课程。"专业综合表现"是专门面向大三下学期学生开设的课程，主要讲简历排版和作品集的制作。

　　"专业综合表现"课程对于大四实习深造、求职的学生有直接的帮助，在毕业阶段的学生也迫切需要一份优秀的简历。结合本人的履历情况（我在三所不同层次的院校有过教学经验，在国内500强地产公司做过人力资源管理，也有过创业的经验），我对于简历制作有一些个人见解。

一、课程设计

　　"专业综合表现"是北京城市学院大三下半学期面向艺术设计专业开设的一门核心课程，总共45学时，安排在11周内完成。通过一学期让学生有机会利用课上的时间完成简历、作品集的排版制作与学习。课程上三四周，中间休息一两周，这种课时的安排是非常合理的。简历制作是前三周，大概占12个学时时间，学时分配是每周2学时的理论课程，2学时的实践课程。理论课程主要是讲授简历制作的思维方法和知识，实践课程是每周挑选3~5份质量中上等的作业进行修改，包括老师给学生改版式、文案、格式规范等。为什么要挑中上等的作业进行修改？因为我们发现无论是在"211""双非"院校还是专科，成绩最好的学生自学能力都不差，也会有一些学生的学习积极性并不高，成绩好的学生的作业并不需要太多的调整。通过3周的时间，每周对5份中等质量的作业进行调整，在3周的时间里就能确保1个班30个学生里面，20个学生的作业质量是比较优秀的，可以推动整个班级学习质量的前进。与此同时，班级里成绩相对偏弱一点的学生，看到身边同学认真制作的好的简历老师会进行修改，这会增强他们的自主学习意识。

二、教学方法

　　本人习惯于把教学内容分成三个部分：第一部分是教思维，帮助学生建立正确的严谨的思维方式，确保学生具备深入思考和自主学习的能力；第二部分是方法，帮助学生掌握正确制作简历的流程和方法，使学生能够理解方法的重要性；第三部分是知识，帮助学生掌握软件制作、版式设计等相关知识。在所有的课程里，思维和方法的培养比知识的灌输更为重要。不同层次的学校学生之间的差距主要也是在思维与方法上面。

　　教思维的一部分是帮助学生建立对于简历的正确认知。很多艺术专业的学生对思维并不重视，认为简历就是把个人的信息罗列进去。老师要帮助学生建立对于简历的正确认知，明晰简历优劣的标准，还要让学生知道一份优秀的简历隐藏的信息。

　　简历的评判标准一般分成三个部分：一是文字严谨，没有明显错误；二是逻辑通畅、信息明确；三是排版干净简洁、大方干练、风格明确。这三个部分都要呈现出不同的能力。第一部分文字严谨是确保学生有基本的文案能力，不会犯最低级的错字错词。第二部分逻辑通畅、信息明确，是确保学生能够把个人信息、学习经历和获奖情况层次分明、层层递进，让读者一目了然。第三部分是确保学生用简洁美观的排版，展示出设计师本人的书面控制力、文字表达力、设计能力和艺术品位等。

　　一份好的简历用简单的文字概括学生近年来工作学习的相关信息，呈现出学生具备一定的书面

表达力；好的简历由浅及深、由近到远、主次分明、前后连贯地介绍学生的专业学习和专业能力，呈现出学生具备一定的思维逻辑；好的简历用协调的颜色和点线面构成优美得体的介绍，呈现出学生具备一定的审美能力；好的简历还呈现学生具备正确的工作方法和学习习惯，能在杂乱的信息中抓住关键信息，在纷繁的任务中抓住关键节点。

　　反过来，在这门课程上，某位同学完成的作业、制作的简历不够好，反映的不是他能力不足，软件应用不好，而是他并不具备良好的思维方式，他当下的逻辑思维还没有达到能够制作出好的内容来。因此，思维逻辑是课程教学首要注意和培养的内容。在确保学生具备正确的思维后，要帮助学生形成正确的方法。让学生掌握制作简历的方法，掌握完成工作的正确工序，要让学生认识到选择不同的方法会产生不同的结果。

　　我对简历的相关信息稍作整理，包括个人信息、学习经历、实践项目经历，艺术设计专业的同学按照这些信息框架把内容填写进去就能完成一份不错的简历。很多同学填简历的时候不够用心，比如"2018年参加了一个社会活动"，简简单单的一句话就说明他的思维逻辑不够清晰，没有明白简历应该做成什么样。以实践项目为例，应把时间、地点、身份、负责内容和完成情况有条不紊地罗列完整，比如2018年在什么地方参加了一个什么类型的社会活动，是以参与者、管理者还是设计师的身份参与的，负责设计、运营还是推广，具体的工作内容以及项目最终完成的进度状况等。

"设计基础"课程教学改革与实践

张 焱 山东工艺美术学院

我校创办于 1973 年，目前是一校四地的办学格局，包括长清校区、千佛山校区、淄博校区和青岛产教融合基地。学校一共有 15 个教学单位，我所在的是工业设计学院。学校主要是以设计学这样的头部学科为主，也包括了文学、工学、艺术学和管理学 4 个门类，截至 2021 年，我校有 10 个专业被评为国家一流专业建设点，11 个专业被评为山东省省级一流专业建设点，一流专业占到了全部本科专业的 71%。工业设计学院建设于 1983 年，当时叫工业设计系，2006 年改成工业设计学院，在山东省也算比较早。目前工业设计学院包括三个专业：产品设计、艺术与科技、工业设计。这三个专业现在都被评为了国家一流专业建设点。

工业设计学院的基础课程或是设计基础课程，经历了很长时间的改革和探索，也一直在协调课程内容和教学方案，尽可能适应学院的三个专业。学院有文科背景、理科背景、艺术学背景的专业，所以我们在思考，怎样更好地服务于教学。

一、"设计基础"课程介绍

"在设计基础之中，我们积跬步于足下，去感受形态之美，具体看色彩之妙，用抽象的设计语言去表达情感的意义，以设计之力量写造物之风，在这里我们用设计概括世界。"这一段是我们在智慧树上的设计基础课程介绍。设计基础课程的价值犹如义务教育阶段的语文课程，语文的教学成功与否，直接关系到学生能否准确地建立读写和表达能力，是其他一切课程的学习基础。同样，设计基础帮助设计类学生快速有效地驾驭设计语言，对于大一新生快速驾驭设计语言、表述形态功能、传递审美意向、引起情感共鸣等方面，具有很重要的价值。我院 2018 年学分制改革之后的课程群设置，包括了专业基础课程群、专业教育课程群、德育课程群和毕业实践课程群。设计基础必修课放在大一的两个学期。

国内的设计基础教学大致可分为以下三个阶段：第一阶段，装饰技术阶段，对应的是新中国成立初期，以手工艺生产为主的工艺美术人才培养的需求，我校还保持"工艺美术学院"这样的称谓。第二个阶段在改革开放之后，对应的是工业产业从技术追随款式创新的人才培养需要。这一阶段引入了三大构成，我在读大学的时候还在学习平面、色彩和立体的三大构成。但如今的设计基础已经进入了第三个阶段，主要是设计心理学、设计美学以及功能形态等相关知识的连接。它更多培养的是自主研发创新引领的设计人才，强调从样式设计走向系统设计。设计基础是三大构成的一个承接和拓展，但不等同于三大构成。三大构成的主要教学任务是设计语言的审美构架能力，而设计基础强调的是设计语言的功能与心理的构架能力。设计基础在关注审美特征的同时，也关注功能特征、社会属性。教学重点从具象审美转向抽象审美，培养抽象审美语言的认知与构架能力。全国的设计院校可能都存在这个问题：如何使学生真正从具象审美向抽象审美过渡，明白抽象审美究竟如何评价。

在设计基础课堂中，我们通过细致地分析一个简单案例，使学生了解从平面向三维、从具象审美到抽象审美的转变。

二、课程创新点

第一，从强调艺术的感性认知训练转向强调科学的理性认知训练。设计专业形式语言的训练课程，首先应摆脱固有的、主观的、感性的、不可测量的、无法精确评价的教学方法和训练方法，应

通过引入科学训练方法，强调课内知识讲述和实践训练之间的逻辑关系，切实增强课程训练的可靠性。因此，立足文工融合的思路，我们在课内引入了物理学、生理学、心理学等相关的定律和概念，比如万有引力、热力学定律等，也借鉴一些文学和音乐创作的基本方法，训练方法是可验证的，从感性到理性，从不可评价到尽可能可评价。当然还借鉴了安海姆视觉与艺术心理学相关的训练方式，但我感觉《艺术视觉》这本书包括之后的相关著作，还是从艺术角度对学生进行训练，针对性不强，所以我们对课程内容进行了改革。

第二，从中西方案例的讲述转向中国传统案例的讲述。我们工艺美院也引入了这样的课程训练内容，包括传统的造型案例和造作案例，使学生在实践和学习中体会传统生活方式，感知中华造物之美，汲取传统造物智慧，形成稳固的中华传统文化感知。

第三，精确安排课程的整个管理流程。比如集体备课、同步授课、统一考试、统一考评，希望提供给学生可以评价的、严谨的、标准化的知识产品。课程在教材上线后，属于线上线下混合的通识课程。我们的教材主要包括三部分：设计语言的演进过程、设计语言的表示规律和设计语言的新趋势。这是我们课内的主要知识点。

除此之外，我们也会带着学生去美术馆、博物馆进行实地学习，帮助学生完成从知识内化向能力内化的转变。课内有 6 个训练主题，是平面到立体、黑白到色彩的过渡，训练的方式和产品设计的相关案例紧密结合。2019 年，我们做了设计基础的课程展，展示了 2018 级学生的 198 个样本。我想我们的教学成果应该还是成功的，我们大一的学生基本上达到了课改之前大二的水平，学校领导对我们的教学成果展也进行了指导。同年，教职委的相关的专家、中国工业设计协会刘宁会长对我们的课程也进行了参观和指导。副省长、教育厅厅长来到我们课程展，在听取了相关经验之后，建议我们在学习强国中进行全省推广。

三、课程展望

第一，以成果产出为导向，不断完善线上线下混合教学模式，为学生提供标准化的知识产品，这点我们极为重视。第二，以山东省一流本科课程为抓手，推进国家一流课程，进一步完善教材建设，孵化教学成果。第三，在文－艺－工多学科相融合的思路下，不断丰富完善课程。

实践设计思维探索

姜 可 北京理工大学

本次论坛主题"从实践中来，到实践中去"，与当下我院国际设计中心提倡的"实践设计思维"非常吻合。"实践"从动词的角度讲，研究的对象是设计过程。在我看来，设计过程的研究对于创造力的培养是非常关键的。

一、实践设计思维

基于学生做设计的过程，我提出了"实践设计思维"一词。学生大多是用计算机完成设计创意，从创意到最后呈现都是假想的过程。在整个构思的过程中，没有实际操作，也就没有操作中过程的推敲，最终计算机屏幕里的方案与实际的方案相差很远。同学们做方案比较快，造成了他们的创新性思维无法在实际的推敲中得以训练，最终方案实际上还是比较欠缺，设计方案的好用性、实用性、创新性不够深入。当然有同学会说，这是学校条件有限，没有实验室、没有设备、没有材料。但是我们还是要思考，如何将在动手中做设计的经验推广到教学中去。"实践设计思维"指的是针对真实场景中的问题，使用理性的设计方法，获得合乎目的、经过测试、适合真实场景的设计。

二、实践设计思维的特点

实践设计思维有两个特点：第一个是基于真实场景，有真实需求、有目的地进行设计；第二个是动手做，使用物理原型和模型技能进行实践，来获得设计结果。这强调实践，在动手过程中去保证设计结果是有价值的、创新的。我们鼓励同学动手做设计，提高创造力。所以在教学中就逐渐把动手做的理念加入课程设计中。首先是在已有的课程中加入实践设计思维的要求；其次是按照一名合格设计师所需要的知识和能力的层级，以实践设计思维为特色，建立一系列新的课程和活动。比如在已有的课程中，强调对实践设计思维的要求，或新建一些设计思维课程和交互设计课程。

当然，实践设计思维也应用于我们现在的研究领域。国际设计中心现在的研究领包括三大板块：第一块是社会创新人才需求的研究；第二块是中国传统文化领域的研究，这方面我们有一定的基础，所以这也是我们着重研究的方向；第三块是基于北京理工大学的理工科背景的技术性较强的研究，如果说过去的设计技术以动手做机械为基础，那如今就有更多的数字技术、仿真技术和虚拟技术等，要将这些技术应用到实践设计思维的实践中去。

三、教学实践

围绕实践设计思维，我们做了很多工作，包括组织国际论坛，在国际视野的基础上做一些具体工作。我们推出了"纸上设计"课程，这是一门新课程，鼓励学生们用纸做设计，先在计算机里做方案，方案一定要落实到纸上，在纸上进行推敲，然后再返回到方案中去，用计算机进行修改。这门课程非常基础地教学生如何用纸做模型，并形成了一系列教具和工具，这样一来，没有材料、没有实验室也可以随时随地用纸张进行设计的推敲。整个创新设计课程，都可以用纸来进行设计思维最初步的推敲，效果非常好。此外我们进行了一系列设计师访谈，让设计师以亲身体会，谈他们在实践设计中如何进行创新和创意。

我们还组织了一个国际大学生创新实践设计奖，这个奖不同于商业奖、企业奖、政府奖，是一个纯粹的学院奖。组织的目的是在教学中鼓励大家用实践设计思维的方式来进行学习和创新。设计解决的问题不要求多大，可以是很细小的点，但作品的展示一定要展示设计流程，详细地解释问题，

以及如何通过设计解决问题，并且鼓励提交设计原型和测试结果。我们的评价标准是以下四个方面：一是设计问题，一定要成功定义设计问题；二是解决问题的方法具有创新性；三是设计方案具有较强的可行性；最后非常重要的一点是，设计过程要被完整地记录，包括设计原型，以及如何进行测试、评估与展示。在大赛提交作品的同学一定要回答三个问题：一是解决的问题是什么，这个问题一定要定义清楚；二是解决方案是什么；三是设计是如何进行原型制作及测试的。大赛中的获奖作品都有非常好的推敲过程，用很聪明的方式解决了真实世界中的问题，并且符合现实生活的需要，这样的设计方案是有价值的。在大学里做设计，要以推敲的方式、合理的方法、有过程地解决问题，用这种实践设计的思维来做设计，才能创造出有价值的设计。

　　我们还设置了设计师的课程，这门课程面向一年级的学生，在平常来说是一个理论课程。如果按照传统讲座的方式，放 PPT 让学生学习设计师课程，那么学生会误以为设计就是理论、讲文本。我们特别希望学生第一次进入设计专业就能体会到设计的乐趣。为了让第一次接触设计师的一年级本科生得到好的学习体验，我们把实践设计思维加入设计师的教学中来。设计专业的学生学习设计师的课程，必须包含特别有意义的元素并能引起学生兴趣，让学生理解到解决问题的方式可以是多样的，解释历史的方式也可以是多样的，这些思维都应该在课程中带给学生。在设计师课程中，学生先以 3 人为一组，老师给学生 3~5 个方向，比如设计技术、设计运动的国家，全球的设计文化，设计公司，设计产品或者设计师等，学生们可以选择自己感兴趣的领域和话题，然后再完成课堂教学。听讲座、网络视频等理论课程之后，让学生做一个设计博物馆。这个作业以不长于 3 分钟的短片的形式，表达学生对博物馆的构想，对这段设计历史主题的理解，还要带给观众好的体验。选题包含了对设计师知识的掌握、对设计思维的考量，以及学生通过动手操作的方式把他的设计思想表达出来并让参观者有愉快的体验等基本要求。

新文科背景下的产品设计基础课程重构

张 明 南京艺术学院

我汇报的主题是新文科背景下的产品设计基础课程重构。

一、产品设计基础课程存在的问题

工业设计教育的转型创新、学科交叉融合、产教协同等，是当前关于新文科的重要话题，我从多个角度总结出以下几个课题方向："从具象到抽象""几何美学培养""结构与机构实验"以及"数字化介入"。我们首先从教学层面上，分析产品设计基础课现阶段要解决的是什么问题——从学生的能力现状上看，全国艺术高校的招生考试，基本上还是以考查学生的美术技能为主，应试训练使得学生们有较好的绘画基础，但在思维层面对于艺术的理解比较薄弱。于是我们做了一个逻辑图，从高中生到大学生的这一身份转变开始，对学生的能力要求也从具象的平面认知，到立体的抽象思维；从过去临摹和写生的学习状态，到现在自主创作设计的转变。为帮助学生应对这一巨大的思维跃迁，我们是否能以产品设计、艺术与科技和信息交互三个学科为基础，从认知和能力扩展两个方面行动，达成"实体化的、虚拟化的、可验证化的"设计思维转变，这是一个需要思考的问题。对此我们认为，从抽象思维、立体创作，到设计认知，再到三维建模和原型制作，这一系列的能力培养，是需要我们在大一两个学期的教学里面去解决的问题。

这又引发出第二个思考，即新文科对教育教学的要求。学生需要把创新思维运用到各种知识框架中，我们称之为知识构架的融合性。现在，我们对学生的培养，不应单单解决一个具体的问题，而是要有战略性思维，这给教学带来了新的挑战。

二、需要跨越的问题

20 年前，可能最好的设计师是在高校，因为高校当时的理念、资源等各方面都领先于业界。但目前，从资源方面，包括实践的案例或实践的深度来说，产业已经逐步处于领先地位了，并迫使高校必须作出改变。

从 10 年前开始的互联网思维，到现在的消费升级、产业升维，再到工业 4.0，对学生的要求有了很大的提升，对于老师更是如此。南京艺术学院作为一个已经 110 岁的艺术院校，我们的教学管理者和一线教师都面临着很大的挑战。我在这里梳理一下目前我们学院的课程，从学科基础必选课，到专业基础限选课，再到专业技术的研究课程、专业选修课，我们把设计基础认知课程、技能课程和设计课程进行知识图谱分析，从中得出了新的基础课的设想，即前面所说的"从具象到抽象""几何美学培养""结构与机构实验"以及"数字化介入"，从这四个方面强化我们的基础课。

这个体系非常严密、庞大且实用。通过这四个方面对我们的课程体系进行重新梳理，把所有的知识点和能力要求进行链接。在实践过程中，这套体系经过了多位老师的讨论，这对我们现有教师的知识结构和能力要求是一个很大的挑战：具象到抽象、平面到立体、表象到机构、传统到数字化，这实际上是我们要跨越的四个主要问题。

三、对于新基础课的设想

对于新基础课，考虑到一年级学生的能力，我们思考后提出了以下三种能力要求：动手能力、思维能力和软硬件技能。我们的基本设备、常用工具，包括一些专业的设备都放在模型工作室，大一就开始学习专业软件，对数字化工具的应用要进行新的教学安排。柔性制造的软件事实上大家现

在都不大熟悉，光固化的 3D 打印机、激光切割机这些工具，都需要老师和学生重新掌握。

第一个课题就是从具象到抽象的问题。课程训练在原结构素描的基础上，使用多种辅助软件提取线性特征，进行抽象的练习。以一只松鼠为例，从传统的素描关系一步步把它抽象出来，然后用最简单的建模软件或动手进行空间上的塑造。

由于现在本科生专业课时大大减少，从 20 世纪八九十年代将近 4000 课时，降到现在的 2800 课时，所以，新的基础课更要注重课程效率，要借助数字化手段辅助我们在有限的时间里高效地完成知识点的传授和思维、技能训练。我们试验了一下，学生在软件上做一个简单的建模，然后进行立体的展示，最后自己动手把它做出来，在这个过程中，我们的课程效率比传统教学方式提高了 50%。

第二个课题是几何美学的培养。这个问题事实上大家都在考虑，就是如何实践。几何美学的培养，可能就要让大家用到 3D 打印机和卡纸，来做纸雕塑等，快速地让学生接触数字接口和数字工具。

从几何学最基础的认知来讲，一个球是无限个面，当我们不断减少球的面数，从无穷个面到 72 个面、20 个面、8 个面，最后到 4 个面，就成为最简单的立体几何体。在对几何多面球体的认知问题上，大家可以进行理性的、数学上的分析。这对理工科的学生来讲不是很难，但是对于纯艺术类的学生来讲，数学分析可能是一个不小的挑战。

我们常见的数字模型搭建都是从多面体开始的。举例来讲，我们用三角形的面对一个古希腊雕塑进行不断的减面，从一开始的 70 万个面减到千分之五的时候，它是 3500 个面；再到千分之二的时候，它是 1400 个面；一直减到大概 350 个面，也就是万分之五的时候，这个雕塑的基本轮廓特征还是能够辨识的，这可能是我们认知的一个极限。这一点我们还要在教学中进一步验证。

世界上许多著名雕塑的三维扫描资源是可以从网络上下载的，这样我们就可以来做这样的减面实验。有一个叫 Pepakura 的折纸软件，通过运算可以把立体的造型转换为折纸形式，算完以后学生可以通过效果的调试来做拆分练习。通过运用这样的软件、激光切割和手工的组合，课程效率可以提升一倍。

第三个课题是结构与机构的实验。对于艺术院校的学生来说，更多的呈现形式是非常感性的。那么在感性里面，怎样把理性的思维灌输给学生，我们的实践是做一个动态的装置构成。

在制作装置之前，在教学准备中，我们对各种机械结构、传动结构可能要进行新的认识。我们的学生可能算不了机械的模数，但是对于设计师来说，在人工智能背景下，对于定量的知识我们可以查阅网络资料，可以请教 AI，但是定性的知识我们一定在课程中讲授，这也是我们的一个设想，可以来做这样一个运输小球装置的练习。我们教研组的老师做了一个简单实验，在利用软件、三维打印和数控切割设备的情况下，我们的课程效率几乎能提高 100%。以前要两周完成的东西，现在我们一周左右就可以完成，而且很多学生作品是数字化的、可复制的。

设计基础教学的发展和设计基础知识体系的重构

何颂飞　北京服装学院

本次分享的主题是通过全国设计学科基础教学的发展探讨新时代背景下设计基础知识体系的重构。

本人在设计教育领域已耕耘近 30 年，一直担任设计实践和设计基础教学工作，同时完成项目及设计实践工作。在实践过程中，一直在思考设计基础教育应该解决何种问题。由于本人教学背景跨专业程度较多，曾在三个学院担任过教职人员，目前在三个专业方向上招收研究生，总结经验是要从不同的设计专业角度来看设计基础教学的组织及发展。回到论坛主题——设计基础教学，必然所有院校都会有些困惑，就是一直在讨论的：在不断快速发展的社会，设计基础教学的体系中如何定义"基础"，设计基础教学需要什么样的"基础"，由谁来教"基础"。

一、设计基础的反思

过去的设计基础教学体系，是从素描、色彩、速写转换到图案，到设计构成，在这个过程中设计基础的内容也在不断扩展，到后来编程、计算机等同样被看作基础性的内容加入其中。面向未来，当在谈论元宇宙、人工智能时，我们的教学体系中，设计基础又是什么？本人认为设计基础有以下核心问题：一是用已知系统去解释表达事情，对未来要创造什么设计，用知识结构去解释；第二是设计基础训练中有大量的理性分析逻辑，但是其核心仍然包括意识灵敏度和审美能力。

二、回顾设计教育的发展

回望中国院校设计基础教学的发展，对于基础教学发展素材的考虑形成了设计教学问题、教育者的认识问题、设计基础教学问题等。从设计师的角度来看，从荷兰风格派到俄国构成主义，最后汇集到包豪斯的过程，可以看出全球设计基础教学的发展脉络。荷兰风格派时间很短，从英国的工艺美术运动到这里荷兰，其核心还是抽象化的，所以杜斯博格、蒙德里安和里特维德等组织自我解散了；而俄国构成主义因为恰好处于十月革命时期，它提出了很多非常前卫的观念，意识形态特征非常强，从塔特林、罗钦科到李西斯基等，影响非常深远，且影响到音乐、舞蹈、戏剧、电影等各个领域，这时设计基础的影响跟艺术领域相关联，它对形式的层次性的提炼影响非常大；最后包豪斯把理性、功能等这种综合性的东西整合在一起，形成了世界教育体系中的包豪斯流派，在"二战"之后到美国，又回到欧洲，建立了乌尔姆设计学院，这样设计思想、设计基础的体系就推广到了全世界。

现在我们来看中国的设计基础教育的发展。设计基础教育方式从德国传到美国，战后传到日本，后来又传播到中国香港，而香港与广东的经济关系非常密切。在改革开放之初，国内开始派专家出国学习，柳冠中老师去了德国，张福昌老师去了日本，后来国内的设计教育开始蓬勃发展。这大致上形成了两个系统：一个是国内已经去世的辛华泉老先生非常强调构成对视觉的支撑；另一个是柳冠中先生的综合设计基础。再之后就有了一系列各个院校的呈现，比如我印象特别深刻的是南京艺术学院老院长邬烈炎老师的教材。还有清华大学邱松老师、中央美术学院周至禹老师、大连民族大学马春东老师也开始了教学体系中最基础的整合和探索。

设计基础教学模式分为两大派系。一派是以三大构成（平面构成、色彩构成、立体构成）为基础的设计教学体系，这一体系最早由包豪斯创立，并构建了设计基础教育的原型。目前多数院校本科的设计教学还是基于三大构成之上整合的设计基础教学。这种基础教学模式的核心是基于视觉及

心理学的抽象认知，强调元素与结构的关系。另外一派以综合设计基础训练为核心，这一体系是包豪斯模式的延续扩展，更加强调功能、结构、材料，造型等设计因素的统一运用。本人本科阶段时正好三位老师都教过我，邱松老师留校不久正好上基础课，后来本人也从事基础教学，慢慢也对这两个系统进行了梳理。后来邱松老师提出接续辛华泉老师的一个系统——设计形态学。

三、处理好"形"与"态"这对设计本质之间的关系

从设计系统的角度回看设计基础，无论是新文科、新工科、新艺科，它都有总体上的基本特征、基本体系。对于设计的产生和设计的发展来讲同样具备基本结构。从工艺美术运动一直发展下来持续强调仿生结构，实际上人类还是回归到自然中间去学习。邱松老师在他的课程体系和著作里面也强调这一点。许多欧洲学者同样强调基础教学里关于结构的内容，十分重视自然科学的学习。那么在设计领域中，生态是指设计中环境的支配逻辑，生产是指资本的支配逻辑，生活是指人因工程的支配逻辑，这三者加在一起才能体现人的核心价值。那么继续强调位置与场域、时间和节点与流动的关系，这样的一个时空关系下才能产生文化。大背景下的设计在该过程中不断发展。在这个系统中，形态就是设计基础的核心，体现的是关系连接、界面表达和符号的基础。

这是从设计系统中回溯设计基础的方式，回到设计基础，"形"对"态"的表达核心概念里，"形"指的是物理的识别外在轮廓，以及物质材料的载体；而"态"是一个非物质信息，是心理感知和内在的情态。"形"对"态"的表达其实是从客观到主观现象再到本质，或者是利用手段来达到目的的表达过程。对用"形"表"态"是要依据表达的"态"来选择合适的因"态"塑"形"的过程。也就是说"态"的定义是形态设计的目的，而所有的形式训练是用来表达设计目的的手段。如果在基础教学中，把手段当成了教学目的就有可能产生问题。要在教学体系设计基础的课程序列中，抓住核心本质后再构建或者重构设计基础教学。

如何通过设计史论教学理解"设计文化"

王小茉 清华大学

本次分享主题为如何通过设计史论教学理解设计文化，以及如何理解设计实践。

美国著名学者维克多·马格林在 2015 年的时候出版了一套书——《世界设计史》，在学界影响非常大。书中明确提出设计是一种文化活动的观点，并且在历史叙述部分中始终围绕着这个观点，有人的地方就有文化，有文化的地方就有需求，于是诞生了设计。这样的研究思路和研究方法的价值与优势是，它摆脱了欧洲中心主义论，突破了设计师的叙述大多以工业革命或者以英国为起点的局限。马格林在他的书中从原始社会人类制造工具开始去追溯设计的起源，让整个设计发展脉络变得非常完整。当然这部分内容占的篇幅不大，更多内容还是在工业化和劳动分工背景下有了更为专业化的设计领域之后，从设计作为一种整合先进工艺与文化的力量和方法的角度，帮助读者去理解复杂纷繁的物质需求以及设计实践。物质需求背后实际上就是设计问题，而设计实践则关乎的是如何解决问题。

受马格林及其他学者影响，本人在教学和科研中特别关注文化视角与文化问题，并且在承担清华大学美术学院大一"现代设计史"这门课程之外，还开设了课程"西方现代设计文化"。从狭义上看，这门课不算是基础课，因为有先修的要求，但是文化确实是应该作为设计研究和设计实践的一种基础思维与基础意识。其中需要反复提出的问题则是：第一，为什么要从文化的角度去理解设计？第二，如果要将其转化为一门课程，那么教什么和怎么教？需要先进行学理上的一个论证。

一、文化意识对于设计基础的重要性

之所以要强调文化事业和文化意识在设计基础教学中存在的必要性，其中核心原因有三点。第一，从文化研究的奠基人英国的雷蒙德·威廉斯开始，在他非常著名的文化研究著作里，关键词"文化"与"社会"的词汇中，他将文化这个概念明确定义为一个抽象的名词，并且是关乎一个民族、一个时期、一个群体或人类的一种特殊的生活方式。另外一位文化研究著名学者理查德·霍加特，通过对 20 世纪英国工人阶级文化的研究，强调文化是价值观的整合，文化呈现的是人与人之间的关系模式。更重要的就是古典社会学、古典哲学的关键人物马克思·韦伯，他对于文化的解释是文化是一套客观的意义系统，包括道德律令、宗教信仰或社会规范等，它提供了一套稳定的意义和符号系统。意义和符号性十分关键，被文化集团的全体成员所共享，并且这意味着这些个体，也就是个人会在主观上按照相似的逻辑来理解，并在这些经验现象中指导自身行动，所以文化的另外一个价值是意义的生产以及意义的认同。生活方式、价值观集合、意义生产和意义认同，这三个层面都与设计领域和设计时间的关系十分密切。所以确定了这样的必要性之后，在转化成教学的时候，面对的挑战则是文化这个概念，它是抽象且包罗万象的。如何让它与设计特别是与设计实践形成密切的关联，核心解决方案也可称作核心立场，则是需要基于设计实践来确定核心议题。相应地，围绕设计实践确定了三个中心议题，或者中心议题的领域，就是生产、消费和认同。

二、课程设置

"西方现代设计文化"这门课，一共 48 学时，分成 12 次课程。前 3 次课是导论，老师从方法和设计师的概述角度，将设计文化这个概念传授给学生；后面的内容则分成了 9 个议题，分别是装饰制造、消费、民族国家、性别身份、新技术、全球化、地域性、可持续和社会创新。这些议题的来源主要有以下三个方面：第一是设计史，比如装饰、制造、消费都是设计史论述里非常显性的

问题；第二是文化研究；第三是社会学。实际上我们会看到跟设计史关系比较近的学科——新史学，历史学里新史学的发展，其实离不开文化研究和社会学议题的纳入，相应地也会带来整个历史资料收集、研究方法的转变，相对应的设计史和设计研究也是如此。

同时有两个暗线的跟进，在内容安排上的是历史维度，是历史发展演进的时间线；另外一个是跨学科的研究方法，特别强调的是基于本学科立场的跨学科。所以关键核心是让其他学科，比如社会学、文化研究的方法和工具为己所用，把握为己所用的关键。

三、教学方式

围绕着设计实践的议题以及设计实践的案例，在教学组织上要应对的挑战是，如何避免从文本到文本，如何能够真切地做到历史与实践相结合。我们采用的教学策略是文献分析、案例研究和知识扩展。在一堂课、一个议题中，这三个部分是各占 1/3 的，然后对应的是教师引导、学生探究和课堂讨论。其中每节课老师会讲一半的时间，差不多 2 个学时，学生探究、集体讨论占另外一半的时间，再进一步去分析或者去介绍教学的策略和教学动作。

第一步是文献分析。文献是由老师来选定的，选择文献的标准有三：第一它一定是经典文献；第二是名家撰写，而且最好是知名的设计师，这样能够更好地形成设计师的观点文献与他的试验实践的对应和互动；第三是译本要好，如果找不到特别好的译本会给学生带来挑战，必须让他们去读英文原文。文章内容最好体现关于设计现象的论述，这样能够帮助学生在读文本的时候，产生对设计实践和设计案例的联想与想象。相应来说对学生的要求也较高，必须要细读，细读之后检验的方法是复述，通过复述要点的方式去把握学生是不是真正掌握了核心的观点。如果他没有掌握，甚至对文章的结构都把握得不是很好的话，老师就要帮着学生一起来。目的就是让学生对文本进行认识，不是空读或者说不是没有形成对话的阅读，而是形成一个理论认识，并通过文献和理论去领悟研究工具。在这里不强调掌握研究工具，因为本科生阶段也做不到，但是领悟感受这些内容是非常重要的。

第二步是重要的案例研究，这是课程中非常重要的部分，也是课程的难点，是如何在设计史论课程中理解设计实践的关键。所以对于学生有对应的要求，要求学生基于文献，也就是基于理论工具去找到设计实践的案例。这些案例是从文献内容和文献的观点里面产生出来的，或者通过回顾设计史找到案例，同时也更加鼓励学生去关注当代的设计现象。

观念摄影在设计创新能力培养中的重要价值研究

刘丰果　南京信息工程大学

本次分享主题为观念摄影对设计创新能力培养的重要意义。由于现在手机摄影功能越来越强大，摄影变得普及，而相机却越来越"傻瓜"，导致学生摄影时都变得懒惰。我为学生上摄影课时发现许多学生都不太会用，而且也难拍出好照片，因为相机的参数特别多，导致很多时候可能还没有用手机拍得好。但是，当我给学生传授观念摄影，让学生用观念摄影做一些摄影作品的时候，发现学生有着极大的兴趣，且从中可以更多地表现他们的思想。传统的摄影更多地是锻炼学生的色彩构图等，那么观念摄影可能更多地是展现他们的想法，关注他们感兴趣的问题。观念摄影的选题十分开放，可以探讨你感兴趣的任何问题，所以观念摄影更主要是观念的表达。观念摄影虽然也注重拍摄结果，但更注重拍摄过程，在这期间你要知道为什么这么拍。本次的分享主题主要从以下几个方面出发，第一是观念摄影要知其所以然，第二是观念摄影的表现手法，第三是对设计创新表现的促进作用。

为什么说观念摄影更要知其然知其所以然？普通的摄影可能来自今天看到的美丽的风景、猎奇的事物等，可随时随地就拍出来。普通的摄影"拍"就是目的，但是观念摄影"拍"不是目的，"拍"只是手段，表达观念才是目的。所以说观念摄影它是知其然，更要知其所以然。那么观念摄影的表现手法主要有这几种：挪用、置换和重构。有些同学可能有疑问，为什么摄影要用这些？难道摄影的这些方式会促进设计？难道设计不会促进摄影吗？不可否认的是摄影师首先用的是产品，例如相机，所以设计的东西可能会影响设计。但是因为"观念摄影"的课程是在大一开设，之后才慢慢开始设计创新、设计方法的课程，因此摄影课程是最基本的课程，要让学生在摄影课上学一些常用的表现技法，如挪用、置换和重构。其实这几种方式也在创新设计中经常运用，用这种方式会让摄影作品趣味化或者陌生化，也会产生错觉感、关联性、娱乐性等。

挪用这个概念非常熟悉且方式有很多，如对象挪用、内容挪用、形式挪用等，非常多。例如一张普通的摄影作品——碉楼，如果把碉楼挪在非常原始的一辆火车上，看到这张照片之后可能更有一番意味，这就是使用了挪用这种表现技巧。置换相对挪用更加简单，就是拼贴、复制、互文等方式。例如，同一个位置一张作品是旧时山水自然风光，一张是较新的农村建设，两张照片拼贴在一起就带来另一种感受，体现出历史的沧桑以及现代与过去的对话。重构是通过分解、切割、拆分等方式重新组合、重新构成，包括造型的重构、空间的重构、思维逻辑的重构等。梁月老师的摄影作品《相见恨晚》就是典型的重构，把一个人童年和成年时期的两张照片重合在一起变成了新的照片。观念摄影对设计创新表现具有促进作用，在设计中经常会用到挪用、置换、重构。

设计事理学理论指导下的设计教学实践探索

杨海波 济南大学

　　本次分享的主题是"设计事理学理论指导下的设计教学实践探索"。济南大学设计学院是在2021年10月底成立的，几年来做了很多探索。

　　首先是学院的"新基建"，按照事理学理论的指导，同时站在一个大设计的定位，对设计学院的建设进行分析。济南大学作为一个地方院校，目前拥有一个美术学院，而且美术学院当中也有设计学的相关专业，又成立了一个新的设计学院。在这种情况下，一个传统的以工科背景见长的学校里面，同时有两个设计类的相关院系，它们专业发展之间的差异化定位，是我们这段时间着重进行考虑的。其次是关于我们的基础教学和基础研究，如何区分基础教学和教学的基础，也是这段时间在做的事情。所以济南大学设计学院正在进行自身的基础建设。同时尝试着从原来的学科跨界，逐渐实现边界的消融，也可称作无界创新。围绕着新的基础建设，发展出以下三个层面的工作。因为学院的学生2/3是普通的工业设计的工科生，1/3是艺术类的学生，所以现在做的基础工作分成三个层面：一个是园丁的选拔，一个是土壤的改良，再一个就是种子的培育。我们新的学院要选什么样的老师，着重点就是双师型的师资队伍建设。济南大学设计学院正处于筹建阶段，现在专任的专业老师9位，基本上每位老师都是具备工业设计师、工程师、建造师等资质的双师型老师，或者有在行业中的从业经历。

　　由于设计专职教师数量少，所以学院大量聘请来自国内外知名院校、政府部门、行业协会和事业单位的艺术家、设计师、工艺美术师、工程师、学者、官员和企业高管来担任学院客座教授、双创导师、校外实践导师、兼职教师等，打造一个跨界协同的共享师资队伍，为学生的专业学术发展提供支持。一个合格的教师首先需要具备正确的价值观念、品德、知识、文化，需要教授学生思辨，同时能够创造学术价值。围绕着新的基础建设，围绕着学院的定位，我们在考虑新的设计学院究竟对内、对外、对学校、对其他学院、对社会、对老师、对学生，承载何种职能。所以需要学院成员主动参与校内的大学科计划，学校的"十四五"规划中，有一个大学科计划叫"高峰学科"，那么围绕大学科计划，工业设计专业应该如何主动参与其中？我们通过师资共享、项目合作、课程共建等方式，全面参与到学校的几个龙头学科的协同创新当中。明确设计学院是学校新工科和新文科建设的交汇点和融合剂，是各个学院科研成果转化的助推器，是学校开展创新思维教育的示范区和服务的提供方，也是汇聚国际创新资源来助力济南大学实现换道超车发展的"使馆区"，成为培养有时代责任感、创新精神和创造能力的设计人才的"中国包豪斯"。目前学院的办学方向是国际化，正在和德国的几所院校进行合作，现在有两所德国学校与学院已经签署了联合办学协议，培养面向基础教育的创新型教师的师资库，全面服务地方发展，形成主动且积极的力量。

　　同时积极争取学校给予设计学院在建设和运营的理念机制、体制改革激励和容错机制方面，进行实践探索的权利。新基建土壤的改造包含打造协同创新的一系列平台机制，和不同的机构进行合作，共建省级的工业设计中心、省级的众创空间、省级的旅游商品研发基地，打造成注重知识产权的省级的版权示范基地，等等。打造协同创新的平台和机制，参与多个行业协会的发起，并且担任主要的成员单位。在学院的新基建中，开展"六育"教学体系，也可称六育教学法，打造一个激发老师和同学创新创业激情、学院专业服务产业共荣的生态。之前常说授之以渔，直接教给学生方法，在"术"的层面教授给学生，不如教给学生方法论。在这种情况下，更好地激发学生的主观能动性，

给予老师和学生更好的实践创新平台，使他们充分发挥自己的专业技能，获得荣誉，获得自豪感。同时在教学的过程当中，寓教于乐。

围绕着新的基础建设、种子的培养，需要打造"六品"设计师。第一品也就是品德，这一点可以很好地和课程思政相结合；好的设计师不仅要有正确的价值观，在作品阶段，要注重培养学生的创新意识、创新方法、创造能力；还要考虑产品阶段，设计创意需要具备落地生产的可能，好的设计同时要兼顾生产工艺、技术设备、工人素质等；同时要考虑商品层面的设计，考虑作为商品的要素、价值、效益的体现方式；好的商品要转化为好的用品，需要考虑到用户的生活习惯、生活方式、使用环境等；还要考虑产品的循环回收问题。所以目标是培养具有"六品"理念的未来设计师以及师生协同创新团队，主动在生活中和市场中来发现问题并寻找创新的机会。

在学院的建设过程中，整合高校的知识资源和社会资源，立足于校地结合、产教融合、校企合作和商业运作，重新组织创新要素和知识结构，进行原始创新和协同创新。在这个过程当中，以原创的设计作为主线，串联起产业链的上游和下游，通过互联网加论文、著作、展会、论坛、培训、路演、沙龙等方式来推广创新的设计思维和工作方法，在全国各地开展了一系列"六品设计"和"六产融合"的实践。"六全"旅游模型的构建和推广打通了从物的设计到市的规划，从品的创新到牌的策划各个环节。以我院师生完成的济南市铁路局老火车 7053 号的一个改造项目为例，由于这列火车收费较低且速度较慢导致原本要停止运行，但通过调研发现乘坐的用户绝大部分是收入比较低的社会群体，那么项目的开展就围绕这类群体的需求及群体特征展开。从事理学的角度分析火车作为一个产品的主要功能，它能够转变成具有公益属性的扶贫列车，它可以是移动的博物馆，可以是移动的地方文化艺术表演小剧场，也可以是移动的地方土特产销售点。这列火车从山东淄博到泰安，沿途十几个站点，不同的地方有不同的特产、不同的风俗文化艺术，以此为基础进行设计创意，项目完成改造后变成一列网红小火车，迎来各大媒体对这列火车的采访。这个项目就是使用系统设计，从事理学的角度，充分发挥逆向思维跨界思维的优势。

基于以赛促教、以赛促学创新实践的艺术设计教育模式

文　霞　佛山科学技术大学

本次分享的主题是基于以赛促教、以赛促学创新实践的艺术设计教学模式。该模式尝试把课程与项目结合、与企业需求结合，将大赛引入课堂进行教学，通过实际项目将理论学习再回到实践中去，真正把大学课堂学习和解决企业问题相结合，开启产学研深度教学合作。

2021年6月，团队4位老师与阳晨厨具有限公司经过多次交流，决定由公司资助经费在学院举办第一届阳晨杯烹饪厨具创新设计大赛，并与我校科技处签下横向课题。广东阳晨厨具有限公司是佛山市隐形冠军制造企业，产品远销欧美，定位属于高端品牌，虽然疫情在全球蔓延，但该公司的国外订单依然火爆。现该公司处于升级转型阶段，欲立足本土市场设计产品，加大对国内市场的开拓。大赛可以帮助该公司选拔优秀的设计人才，同时了解国内年轻人的喜好，起到宣传企业文化和形象的作用。为了满足企业的需求，解决企业的问题，开学后我们发动学院的老师和学生参加本次竞赛，组织相关课程的老师指导不同专业的学生共同完成这个项目，进行了一次跨学科跨专业的资源整合。

学院课程主要包括厨卫产品专题设计、传统文化与设计、陶瓷家居产品设计和观念表达。专业涉及工业设计、陶瓷产品设计、视觉传达设计、文旅专业，背景涵盖工、文两科的学生。共有6位老师、200多位学生参加了这次大赛。在同一时间、专业不同、课程不同、老师的知识结构不同的背景下完成同一个厨具创新设计项目，这对老师和学生的知识储备也是一次挑战。参考国内外大赛的章程和方案，我们将大赛的主题定名为新"食"器时代，并制定了大赛的内容和具体要求。大赛的内容主要分为家用锅具、烘焙器具、专用厨具和新人类炊具这四大类，面向学生征集原创设计作品。设计材料主要以钢材和金属材料为主，采用陶瓷和硅胶尼龙等材料做配件。大赛要求提交作品效果图及设计说明、使用方式、使用流程、说明图、三视图、六视图等，并为参赛学生提供示范的提交内容或效果图，以及使用流程和结构说明，供学生参考。

大赛评审标准包括作品完整度、创新度、商业落地度和文化价值4个方面。大赛初心是通过奖项、奖金等方式有效地激励学生的创作热情，鼓励老师更用心地做设计研究，指导学生设计出优秀的设计作品。公司也给予这次大赛大力支持，并安排设计师和设计总监为参赛学生做相关产品的介绍，对厨具产品的设计要点和技术问题做详细的讲解。还安排学生亲身体验烘焙的过程，明显提升了学生的积极性。

这次比赛部分参赛同学是单独完成，部分是两人一组完成。在课程过程中要求老师指导学生寻找设计的创新点做研究。首先是研究厨房用品在不同用户中的使用需求，研究新的饮食方式和流行时尚对厨房产品领域的影响，"西食东渐"和"中食西渐"过程中食物与人的关系有何变化；其次是围绕可持续发展战略，开发环保、易用易换的配件设计，从加工、烹饪、收纳、整理等厨房使用流程出发，发掘用户与食器互动的变化；最后是面向蒸煮、煎炸、焖煸等中式烹饪方式对食器产品的要求，从未满足的方面进行创新。

注重以体验式设计的方法去挖掘原创型产品的概念，同时在教学过程中为学生提供相关的成功案例。例如韩国一款白月光小白锅套装，它的主要创新点为将产品的四件套通过重新组合的方式增加产品功能，符合现代人时尚、绿色、健康的生活需求。九阳桃夭蓝宝石不粘锅炒锅系列的主要创新是外观使用了国风的设计元素，设计灵感来源于诗经的"桃之夭夭，灼灼其华"，八角的造型也

如同盛开的桃花受到了用户的追捧与喜爱。学生的获奖作品中有两款是带国风韵味的，尤其是一款以乒乓球为主题的作品深受企业的喜爱。企业方面认为目前的市场上还未出现类似的产品，符合国人对国球独有的情感并具有落地生产的可能性。

专家评委推荐的获奖作品的共同特征是在功能上解决了传统锅具的一些问题，在色彩和造型方面也符合现代人的审美要求。由陶瓷产品专业的同学设计的猫爪锅作品也备受学生的喜爱，造型非常可爱、有趣，符合现代快节奏的生活方式。学院领导对本次教学实践非常重视，范劲松院长亲自参加大赛的启动仪式并发言，对大赛和教学给予了极高的期望。

这次大赛凭借专业的热情和对生活的细致体验，指导老师和参赛的学生都有独特的设计想法，不同专业、不同学生的作品都有不俗的表现，获得了良好的成绩。学院领导与企业对这次的教学和大赛都给予了肯定。

本次大赛基于"以赛促教、以赛促学"的创新实践艺术设计教学模式，进行了跨学科跨专业的一次教学资源的整合，也正是"从实践中来、到实践中去"的一次产学融合的成功教学案例。教师作为企业和学生之间的纽带，如何把控和调整学生的设计方向，将自己对企业产品的理解与学生互动交流，极大地刺激了学生的设计思维。在教学的过程中，学生在老师和企业设计师的指导下能够更加透彻地消化以及理解知识，原本单一守旧的课堂便有了生机和创造力。特别是学生设计出的优秀作品可能会成为实际的商品，也让学生更加有所期待。整个过程是学生学习的过程，更是老师能力提升的过程。

从手到心——基于材料理解的"动手训练"产品设计教学探索

赵　颖　北京印刷学院

　　对于产品材料的了解以及针对材料的动手加工制作一直是产品设计教学中的重要环节，是低年级的画图设计迈向高年级的实体产品设计的重要阶梯，也是学生的想象转化为实践的关键步骤，更是学习产品设计的必经之路。然而，随着信息化技术在教学中的不断普及和深化，或由于教学空间和设备有限，很多学生已经习惯了面对计算机和手机学习设计，对于"动手"的练习内容经常忽视或省略，导致很多学生毕业后出现了只能画"纸面设计"，概念设计作品无法真正加工生产或产业化制造的现实问题。因此北京印刷学院产品设计专业的教师经过多年的一线教学实践，针对本校特色摸索出一套基于材料理解的"动手训练"课程体系，以尽可能缓解以上问题。与其相关的课程包括本科生的"综合造型基础""产品设计程序""设计材料与工艺"课程和毕业设计，以及研究生的"综合设计实践"和毕业设计等，已构成了一组基于不同材料的"动手训练"课程体系。

一、基于不同材料的动手练习

　　产品设计属于实践学科，而对于材料的熟悉和了解是纸面草图能否落实生产的首要考虑因素之一，基于我校的地理位置、地区重点发展产业及学校定位的综合考虑，我们在课程中主要选择应用木料（板材）、布料（凤尾纱）、纸材（瓦楞纸板）以及茶梗四种材料。

　　首先是对于木材的使用。在"产品设计程序"和"设计材料与工艺"课程中，授课教师团队主要选择应用了北方地区较有代表性的松木板材，与中国林产学会木艺工坊合作，引进木工师傅加入教学团队，共同指导学生应用本校木工实验室的各类手动和电动工具进行模型的加工制作。学生在过程中不仅熟悉了木质板材的材料特性、适合的加工方式，同时也对其连接方式有了清晰的认识，在基本掌握了板材加工方法后进行造型的设计，并自己动手制作灯具、玩具以及各类文创产品等。

　　其次是布料的应用。主要在研究生"综合设计实践"课程以及毕业设计中指导学生认识和使用，课程团队重点关注了北京地区一种有代表性的国家级非物质文化遗产项目——北京补绣，这一手工艺中有一种较有代表性的布料——"凤尾纱"，此种材料为全棉质地，每块布均为单色渐变的色彩，每款颜色均分多套色号。制作工艺包括"挑""补""绣"三种，为了学生能够学习更加正宗的手工艺，课程团队还经常邀请老手艺人入校教授学生，并在学习手工后开展了丰富多样的创新设计，在手工师傅和学校教师的联合指导下，学生开展了北京补绣主题的文创产品设计、与 AR 技术结合的视频展示设计、手工材料包设计等。此外，教师团队还在校内外举办了各种类型的北京补绣公益培训，成立了由校内外学生、爱好者、教师、从业者等构成的北京补绣主题微信群，以凤尾纱材料为出发点，学习、推广和传播北京的优秀传统手工艺，形成了良好的校内外同频共振的学习氛围。

　　此外，瓦楞纸材料也较为常用。充分结合北京印刷学院在印刷包装全产业链的办学定位和优势，"综合造型基础"教学团队采用了纸箱包装中的常见材料——瓦楞纸作为学生的练习主材，这一材料的特点是较为厚重，对于裁切工具要求不高，易于拼接。课程团队充分利用材料特点，组织学生开展以 1∶1 家具为主题的设计、制作和展示，其间以小组为单位进行讨论和分工制作。由于瓦楞纸板家具制作的尺度较大，学生在过程中不仅加深了对于材料特点的认知，锻炼了协作能力，同时也对于产品的人机工学有了更深一层的理解，更能够从人体的真实尺寸考量产品的设计。

最后一类材料为茶梗。教师团队主要在毕业设计中带领学生开展实验和应用创新设计。茶梗是指茶叶的叶梗，也有人称为茶枝、茶茎。中国传统饮茶的文化源远流长，但茶梗这一材料却经常被忽略或者废弃。课程团队教师关注到这一天然且可再生的材料，应用不同品类的茶梗对布料、纸材进行染色实验，并将染色后的材料进行对比，进行学术论文的撰写，此外还将染色后的材料制作成各类文创产品和家居用品，探索应用场景。让高年级学生以材料为切入口，跟随指导教师开展较为有深度的研究式学习，探索设计与材料的交叉领域。

二、动手训练的作用提炼

对于材料的深入理解离不开有效的"动手训练"，即在产品设计专业的课程教学和训练中，学生通过自己动手应用各类工具，接触和处理材料，进行各类的草模型、功能模型，以及外观模型等的制作和加工。在各类计算机技术高速发展的今天，"动手训练"这一环节的核心作用愈加凸显，我认为可以概括为以下六个关键词：补充、体会、养成、静心、悦己和沟通。

首先是"补充"，指的是"动手训练"是对当前手绘和计算机建模课程的补充。产品设计最终都需要对外展示和表达，而完整的产品表达教学不仅仅是纸面手绘和计算机操作的三维建模渲染，还包括非常重要的一环——实物产品的表达，而制作模型正是对于课程环的整体完善。同时也是对于周边制造业工厂有限的补充，实验室的动手制作练习在一定程度上弥补了在实际工厂实践学习的空缺。第二个关键词是"体会"，是指在动手制作模型的过程中，学生有了直接接触各类材料（如木材、塑料、金属、竹材等）和工具（如手动工具和电动工具）的机会，可以更加直观、清晰地体会和理解不同材料的性质、适合的加工方法，以及产品尺度等。第三个"养成"一词指的是"养成好的工作习惯"，专业所有的动手制作类课程都在实验室进行，不同于日常的教室上课，由于实验室中有大量加工设备，操作和维护时都需要严格执行规范，因此在学生使用实验室上课前均会进行相关安全规范和行为规范讲解，其中既包括安全使用设备的现场教学，又包括规范收纳和清洁实验平台的细节指导，让学生在练习之余养成良好的工作习惯，并充分考虑到他人的使用需求。第四个关键词是"静心"，《大学》中提到：知止而后有定，定而后能静，静而后能安，安而后能虑，虑而后能得。在当前节奏快、压力大的城市生活和学习中，尤其需要经常安静下来思考，在做木材打磨、布料缝纫等看似简单的手工时，学生能够放下手机，安静踏实地专注手上的工作，做到在一段时间内不受打扰地完成一件事情，除了学习以外，也是在课程中给学生创造的"静心"的环境。"悦己"一词紧随"静心"，美国心理学家米哈里提出的"心流"状态曾一度引起社会共鸣，"心流"也称为福流、涌流或心流通道，是一种心理学概念，指的是个体在进行某项活动时达到的一种高度集中和愉悦的心理状态。"心流"是学生在动手制作时的真实感受，在自己全身心投入后达到内心的充盈，不借助任何外物地取悦自己，也是在制作过程对于自身心灵的抚慰和疗愈。最后一个关键词"沟通"，是指在制作模型时经常需要多人合作共同完成一件模型，从材料的选择、切割、打磨、装配到喷漆等各个阶段经常需要小组协作完成，过程中经常需要面对面沟通解决问题，也是对于学生团队协作能力的锻炼。

三、课程成效

经过多年从材料切入的动手训练，学生不断获得喜人成果，教学体系的设计和实施已初见成效。近五年来在学科竞赛获奖数量和质量方面均大幅度提升，本专业学生获得全国大学生工业设计大赛三等奖、教育部大学生艺术展演一等奖、红星设计原创奖等五十余项国家级、省部级奖项。在读学生不断有机会参与到2022年北京冬奥会城市志愿者激励物资设计项目、建党百年志愿者服务站点设计、学习强国学习平台 IP 形象设计，以及天安门文创产品设计等众多国家、首都重大活动的实

际项目中，且设计成果获得了业内专家和大众的好评。更是有多位本专业优秀毕业生在世界五百强企业的设计部门获得了优秀的成果，获得了红点、IF 以及金点等知名的国际设计奖项。

更重要的是，学生在与实体材料、模型和工具的接触中由内而外地获得了快乐，在提升专业技能的同时也增强了学生对于专业的内心认可度，提升了学习兴趣，有更大的自驱力进行自主学习，从而真正完成了教学团队的初心——"从手到心"的教学闭环。

"学"以"致用"——依托敦煌文化数字遗产的产品设计教学与实践

景 楠 兰州理工大学

兰州理工大学设计艺术学院中建筑学、城乡规划、工业设计都是省级特色专业，视觉传达设计和工业设计为首批创新创业试点改革专业，在研究生培养方面已有多年经验，同时我们有一个省级工业设计中心和甘肃省工业设计行业技术中心。今天主要分享的是设计学院的一个特色方向——敦煌研究的部分成果。

2017 年，我们与敦煌研究院签订合作协议，建立兰州理工大学文化遗产数字保护与再利用联合实验室。学校多年来聘请敦煌研究院的专家作为我校的兼职教授、兼职硕导或艺术设计专硕研究生联合培养的行业导师。从 2014 年至今，我们和敦煌研究院的专家不定期展开了各种各样的交流合作，比如邀请他们为学生开展讲座、师生奔赴敦煌调研学习、开展文创设计工作坊等。

今天主要从服务文旅、面向美育和贯通非遗这三个方面分享敦煌研究方向的成果，将基础教学和方法研究相结合做教学，才会对设计实践具有更加深入的指导作用。

一、服务文旅

在敦煌文化数字遗产保护与再利用的大方向下，本科生和研究生除了上课分开，其他包括项目执行、创新课程、毕业设计等都是通力合作的。在服务文旅方面，学校展开了很多工作，包括基于委托任务开展多样化的敦煌旅游纪念品设计。其中"一带一路画敦煌"系列涂色书由我们对敦煌图案进行图像处理和线描素材的提取工作，该系列共有三本，被评为 2017 年度"大众喜爱的 50 种图书"。面向文旅板块，基础教学主要面向本科生，结合展览、艺术馆等开展了很多创新课程，让同学们在自由的课程制度下尽情发挥才能，对敦煌艺术进行自由创作。

在文旅方法的研究上，基于人与造物关系的研究去深入，主要结合符号学、语言学和心理学等其他学科的一些优势理论进行研究。希望能够为敦煌与游客之间建立从陌生到认同、从旁观到参与、从古至今、从抽象到具体的情感和文化认知通道，触发深度的旅游体验。比如，基于叙事二分法的莫高窟文创设计研究，主要是为了实现文创产品的故事化、情节化，从该角度去激发多元的情感体验。我们从时间维度和因果关联的角度做了一些产品叙事研究，以两个藻井的装饰图案为例，对装饰图案及其与人的行为互动进行解析，最后通过叙事互动方式设计了境遇写景艺术特征的调料瓶。从心理学的角度利用格式塔心理学同型论，试图找到对敦煌纹样进行创新设计的方法。想用这种完形法则将莫高窟忍冬纹的艺术特征，比如它的线形、颜色及整个布局等与这一时期的文化审美特征进行关联研究，以此来指导在图案创新设计过程中如何在传统语境和现代语境之间进行合理过渡。以北梁时期的忍冬纹研究为例，进行相应的元素及文化解析，对二者进行关联研究后，创作了应用同型论的原型法则及很多新的图案，再把它们用于织物设计。在隐喻设计研究方面，我们试图利用隐喻相似性去构建一种用户产品和文化之间的认知路径，让用户从形意到情感对莫高窟文化开展多维度的认知，进而能够达到深度的旅游体验。其中一个设计实践——光影烛台，从造型到人与烛台的互动可以体验到烛台带给我们的仪式化的情感体验。

二、面向美育与贯通非遗

在面向儿童的美育板块，基础教学部分依然贯通课程的理论实践讲述到毕业设计选题。从本科生的角度出发，老师在讲敦煌文创时都是从点到面，从一个小的装饰图案开始，分析装饰图案中哪

个元素具有一致的中西文化特征，它的布局是对称、双数还是其他关系。以点带面，让学生们从一个小点逐步理解敦煌艺术的宏观特征。在该方向的方法研究上，我们有课题的支持，即甘肃省教育科学"十四五"规划里的体育美育、劳动教育重点课题。我们想把敦煌艺术中优秀的视觉素养、审美素养以及现代视觉思维中的先进思想用于儿童视觉认知开发和创新思维培养，同时结合儿童心理与教育的现代理论来指导文创美育玩教具设计。该板块从皮亚杰认知理论出发，设计了一套从思维认知、空间认知、色彩认知三个方面展开的系列玩教具设计。最后设计了一套谍影的玩具卡牌，儿童可以通过简单探索进行挑战，并逐步认识敦煌藻井的创作过程，同时可以在设定的框架之上进行自由组合及创作。以四方连续构图的儿童玩教具的设计为例，首先整理了敦煌壁画中和四方连续以及几何图形的四方连续相关的图形，并进行相应的色彩认知和图形认知设计，最终设计出一套四方连续的空间积木拼图。它不同等级的玩法可以让孩子们认识到敦煌壁画中四方连续视觉图形的特点，也可以进行自由创作。我们的玩教具设计走入了孩子的课堂，同时利用一些展览去做研学，以此来验证我们的思维或理论到底适不适合孩子，不断测试，反馈，然后进行修正。

上海交通大学设计基础课程体系建设思考

秦玉龙　上海交通大学设计学院 TF

今天非常有幸，作为教师代表向各位专家和同仁分享上海交通大学设计学院的课程体系。高校设计专业的教学体系由理论教学、案例教学、实践教学三个部分组成，而我院学生在大二的时候会参加实践课程，通过"系统教学＋实践"的教学方式，让老师由传统授课的角色转变为引导者，激发学生的兴趣，促进他们自由发挥的潜质。即使在点评作业时，也采用学生交叉评审的方式，提高了学生学习的积极性。

我们在大学的基础课程体系中，为了让学生更接近实际项目，课题基于循环经济视角下的零废弃街区及生活方式研究，与老龄化社区合作共创，以设计有意义的产品及其所倡导的生活方式为契机，推动未来社区及生活方式可持续模式的转变；并且坚持从实践中来，到实践中去，在课程内会邀请相关专家做专业分享等。学校主张去校外多一些面对面交流，了解比较前沿的理念，该课程每年都会有一个有赞助的深度合作品牌。因为大二的课程涉及设计思维、企业合作等，所以在大一阶段，做这种创新的改变的基础教学便尤其重要，我们把践行很久的 Art Center 的教学体系，结合自身的教学经验，做了造型思维课程的开发。

在开设基础课的前期，我们就设计表达方面调研了很多低年级同学，尤其鉴于我校学生大多没有素描和绘画基础，对于设计表达从传统的素描色彩角度理解会有很大难度。基于此，我们需要探索一种新的方式。首先，在教学开始前讲述一些有趣的方式和方法，提升他们对于设计表达的兴趣和热爱；能够打开眼界，让大家认识到手绘其实是一种思维方式。其次，通过改变学生的设计思路进行创作式学习，坚持原创训练。第三，通过最终的成果作业训练同学们做一些有针对性和落地性的前瞻作品。

"Bio-Design·设计思维与表达"课程设置为 4 个阶段：第一阶段是打开学生的思维方式，让他们在玩乐中了解植物、甲虫、海洋生物以及显微镜下的细菌生态，然后进行灵感提炼。第二阶段是造型的提炼和推演，比如通过犀牛的造型语言，推演出很多不同造型形态。第三阶段是移动课堂，去实地感受飞行器基地和研究院的设计项目成果。第四阶段是给大家好的成果展示机会。值得一提的是，在教学过程中，我尽量不占用大家课堂之外的精力，所以不会布置作业，不在课外时间给学生增加额外负担，这或许间接使同学们觉得课程不大一样，会更加珍惜课堂教学上学习和提升自我的机会。

以上提到的课程四大阶段具体要做的内容，第一部分叫 visual communication——可视化沟通。造型的第一步是师从自然，我们主张向自然界学习基本造型原则并进行设计提炼，我的资料包中有各种植物形态、海洋生物、甲虫语言、动物形态、微观世界。同时我们的学生也养成了去植物园观察自然形态的习惯，有趣的是，在游览过程中我们会拿着手机进行扫描，带着对自然的好奇心主动查阅植物的属性特征；然后做一些设计表达，比如选择自己最喜欢的植物，了解它的生活习性，它生活的区域环境氛围，然后带着探索的状态去表达。每次结课现场，便是大型互评现场，学生们拿上象征投票的便签选择自己最喜欢的产品贴上标签并发表评价，每个人都可以把自己的想法在这里肆无忌惮地表达，甚至你会觉得这也是另一种可视化的方式和方法。之后进入到海洋世界，引入鱼类等海洋生物，再向甲虫这种难一点儿的表达方式冲击，它形态各异，多姿多彩，而且形态会变得更加复杂。以动物为例，可以看到非常丰富的造型语言，学生在做这样的造型语言提取时，会考

虑变色龙的原理是什么，是怎样契合不同的生活环境，犀牛身上的纹理是粗糙的感觉、树懒的比例关系如何分析也会加深学生的思考。近期我们添加了"镜头下的美好世界"这门课程，这让我明白原来在显微镜下有这么多、这么丰富的语言和形态。我会让同学们去提炼这种视觉的肌理感受所带来的视觉冲击。

第二部分叫 speed form——快速造型衍生。剖析动物形态，进一步理解复杂形体，对上一阶段自然形态的练习作品进行变形；并学习如何做形态研究，提升对复杂有机形态的把控力，对动物造型中有价值的结构进行提炼变形，学会将输入的形态素材信息转化为自己的作品并输出。然后推演到造型语言的过程。比如我们通过分析甲虫的生物特性——坚硬但身体又非常轻盈，可以自由地飞起来，从而结合到我们的智能可穿戴产品，同样是需要非常坚固，但在结构材料上需要非常轻。这就是学习成果的最好检验。并且在我们的基础教学课程里面，更加强调精深教学和下一学年的关联性教学，所以在大一不会要求大家建模表达，前期的课程是为后面高年级的课程奠定基础。

第三部分我们称为 conceptual design——设计主题实战。将前两阶段积累的造型语言运用到飞行器设计的主题实践中，完成一个完整的概念手绘设计课题，并巩固和提升手绘造型能力。我们希望同学们更加真实地接触造型形态语言的设计环境，因此会带大家参观未来飞行器的创新实验室，看到不同的形态、产品结构关系，甚至去飞机研究院真实了解设计的工程考量。

第四部分是教学成果展，同学们都会积极地将努力的课程成果展示出来，并邀请全校同学和老师们来参观。最终见证学生们的新知识和新能力，在基础教学与实践过程中得到的巨大提升。

"双一流"背景下"人体工程学"课程混合式教学模式探索

邓　昕　中南林业科技大学

"以人为本，创造美好生活"，我分享的题目是"'双一流'背景下人体工程学课程混合教学模式探索"。人体工程学是我校国家首批一流专业建设点"工业设计专业"的必修专业基础课，在人才培养中具有重要作用。本门课程 2000 年在我校首次开设，2018 年开始进行混合式教学探索，2020 年被评为湖南省线上线下混合式一流课程。课程在大学二年级的上学期开设，这个学期学生已经具备了基本的动手能力、造型能力和设计表达能力，而且也能够熟练地掌握各种设计软件，但是尚未构建设计理论和设计实践之间的联系。

本门课教学的难点主要表现为 3 个方面：首先，课程教学内容抽象庞杂，难以培养空间想象能力；其次，教学方法和手段比较陈旧，教学效率比较低下；最后，实践环节缺乏，创新能力培育不足。为了解决上述问题，本课程引入了 4 种教学理念，构建了 9 大资源体系和 8 个实训平台，引用 5 个教学工具和 4 种虚拟技术，实施了三环进阶式的混合教学系统，并且取得了一定的教学实效。

一、教学设计

本课程主要从教学内容、教学方法、教学环境和教学评价 4 个方面进行了教学创新设计。

1. 紧盯学以致用，重构教学内容

遵循时代的发展，践行"人民对美好生活的向往，就是我们的奋斗目标"这个宗旨，课程重新制定了教学目标，即从人的角度出发，掌握知识，学会设计创新，为人民服务。同时我们以"新工科"为导向，以"以人为本"为教学理念，以"服务行业"为教学目标。本课程团队深入剖析了新工科提出的人才培养目标，结合行业对人才需求的变化与趋势，深入上海、广州、杭州等设计行业的一线高地进行调研，获取了一手的人才需求信息，整合我们的力量，引入最新的案例，重构教学内容。

2. 紧抓学生主体，甄选教学方法

我们分别从教学模式、教学资源、教学工具、教学流程 4 个方面来进行创新。

在教学模式方面，以学生为中心，教师团队自主建设了人体工程学的在线课程，开展混合式教学。分别构建了案例导学、微课教学、案例剖析、设计任务、主题研讨、前沿拓展 6 个教学模块，实现学生的自主学习和碎片化学习。

在教学资源方面，遵循以挑战为基础的学习（challenge based learning，CBL）教学理念，依托 4 大虚拟技术，自主开发了 4 大案例库，合力解决知识抽象、空间想象能力构建等难题。基于 C4d 软件构建人体活动与产品构造三维动画库，将知识动态具象化呈现，解决知识抽象难题；基于三维软件构建生活产品虚拟模型库，通过分析与测绘模型，帮助学生归纳设计原理；基于酷家乐平台构建室内空间 VR 虚拟场景库，创设情境，通过沉浸式的体验破解空间想象力难题；基于3D 打印技术构建家居 3D 模型库，通过对学生设计作品及国内外经典案例的制作，提升学生成就感，激发创新原动力。同时还自主开发了中国传统的家居艺术史料数据库、生活情境微电影数据库、优秀设计案例库和课程思政案例库，分别从拓展学术视野、解析生活现象、培养设计思维、提升思政素养 4 个方面来提升学生的学习成效。

在教学工具方面，基于成果导向教育（outcome based education，OBE）理念，将设计项目融入课程教学中。整合了 5 种主要的智慧教学工具，分别从学习、设计、建模、体验、验证 5 个环节形成设计闭环，完成知识与设计的转化。利用超星智慧教学平台，开展多种教学活动，促进教学交互；利用 SketchBook 绘图软件进行方案的快速表达，提升设计效率；利用 Rhino 软件进行设计方案的构建，完成设计转化；利用酷家乐平台进行空间展示，激发空间想象；利用 3D 打印技术完成设计验证，完善设计成果。

在教学流程方面，利用 BOPPPS 教学理念，通过设置课堂测验、情景演绎、小组讨论、翻转课堂，来激发学生的学习兴趣，提高学生的课堂参与度。

3. 紧握前沿科技，丰富教学环境

课程构建了八大校内外实训平台，将课程搬到实验室、虚拟平台、展厅、工作坊、教学基地等场所，将实际的场景与教学相结合，解决了专业实践难、资源匮乏的核心问题。

4. 紧扣"两性一度"，优化教学评价

我们构建了多元化的课程评价体系，最终的成绩（100 分）＝线上成绩（30 分）＋线下成绩（60 分）＋创新精神（10 分），同时通过设置情境微电影，参与设计竞赛，讨论前沿科技等任务，实现了课程的高阶性、创新性和挑战度。

二、教学实施

依托上述资源和工具，本课程构建了包括自学与探究、理解与验证、创新与转化的三环进阶式混合的教学模式。

自学与探究的环节，老师课前发布线上预习通知，要求学生完成两部分的学习内容，第一部分完成微课学习、在线测试、疑点提问等线上内容，主要考查学生的自学能力和思考能力，希望学生通过课前学习，带着问题进入课堂学习；第二部分要求学生进行生活观察，收集生活中或设计当中的案例，主要考查学生的理解能力和探究能力。其中收集案例是非常重要的一环，教师备课过程中对于案例的选取十分重要，让学生通过寻找案例理解知识，对于知识的理解会有较大的提升，同时，通过线上的学习数据动态制订教学计划。

理解与验证的环节，首先，教师依据学习数据，基于案例进行重难点分析，例如知觉特性这一知识点中，测试发现学生对知觉的整体性掌握不到位，在课堂上就会着重讲解相关案例；其次，学生将课前收集的案例进行分组讨论，形成自主探究，让每个同学都能参与其中，同时将个别案例在学习通中分享和集中讨论，进行难点击破；最后，课堂以快题设计的方式进行方案设计，并通过翻转课堂进行方案展示，以完成知识内化与吸收。运用超星系统进行投票、主题讨论、随堂测验等环节的互动，提高学生的课堂参与度，运用虚拟仿真平台进行沉浸式的体验，增强学生的学习兴趣。

创新与转化环节，首先鼓励大家从体验生活中发现问题，获取灵感，将发现的问题拍摄成生活情境微电影；其次，从产品调研中分析问题，内化知识。例如每年我们都会要求学生对毕业设计展的作品进行人体工程学评测，分析存在的问题，有效地通过感觉来直观地形成认知。只有坐在有问题的椅子上，学生才能感受到人体工程学知识的重要性，学会主动思考。我们还会通过参与竞赛，在实践中解决问题，完成创新。去年带学生参加了金汐奖摘星计划，获得了良好的成绩，虽然作品比较稚嫩，但同学们人生中第一次较为完整的设计作品参赛就获奖，对增强他们的自信心起到了非常大的鼓励作用。此外，设计作品还会进行同伴互评和校内外导师点评，以达成设计反思。同时，依托校企合作实践基地推行产学合作定向培养模式，切实提高了人才培养的实效性。

三、教学成效

通过深化课程教学改革，学生课堂参与度明显提高，学习成绩显著提升。学生完成了多个设计作品，且为作品明显打上了"以人为本"的标签，例如关注特殊群体，针对老人、儿童和残疾人进行设计，体现人文关怀一直是"人体工程学"课程思政的重要一环。同时我们指导学生获得设计竞赛多项奖励，设计作品在第47届中国（广州）国际家具博览会上展出，获得行业的一致好评。教师团队也收获颇丰，获省级教学成果二等奖、各级教学竞赛奖多项，课程中关爱特殊人群的主题获得湖南卫视、经视等多家主流媒体报道。目前，人体工程学在线课程访问量已超过300万次，被多所院校选用。

上海科技大学智能设计学科体系建设策略与实践

杨继栋　上海科技大学

随着科技的飞速发展和社会对人才需求的日益变化，智能设计作为一门新兴的跨领域学科，受到了越来越多的关注。在这样的背景下，如何在小规模、国际化、研究型的环境中构建一个完善的智能设计学科体系，成为上海科技大学智能设计专业关注的核心问题。

上海科技大学位于上海市浦东新区张江高科技园区，是建设中的张江综合性国家科学中心的重要组成部分，学校学科和专业设置要主动服务国家战略和经济社会发展需求。2021 年智能设计专业本科首届招生，经过 3 年多的发展，已经初具学科体系，学生通过对设计专业知识、人文通识、自然学科的学习与实践，逐渐拥有了开放性的创新素养与视野，其中 4 位在读学生获得加州大学伯克利分校哈斯商学院、MIT 设计学院的 3+1 课程交流，3 位学生的作品获邀参加米兰设计周，学生的成长备受企业和行业关注。

一、智能设计专业学科体系建构的理念

国际工业设计协会（ICSID）4 次迭代了工业设计的概念，阐述了服务对象、服务形式与服务外延的变化，智能设计专业基于工业设计这一理念，不断融合新的知识体系以保持先进性。设计作为一种创造性活动，需要不断融合自然学科与人文学科的相关信息，包括与人工智能、物联网、材料学、社会学以及经济学等领域的深度交融。

智能设计学科的兴起与发展是科技和社会进步的必然产物。虽然表面看是各种工具与方法的迭代，但实质上是人的认知边界不断被重塑和拓展。设计学科中的认知虽然在一定程度上依赖于各种视知觉机制，然而迭代认知的过程则是最终掌握设计思维以应对未来趋势的重中之重。DIKW 个人知识金字塔模型作为数字时代的认知工具，描绘了从最基础的数据到最高级的智慧发展路径，反映了数字时代人类认知迭代的过程和信息处理的层次结构。这个模型强调了信息处理的逐渐深化过程，代表了认知过程中信息从简单到复杂、从表面到深层的转化路径。

因此专业课程设计以 DIKW 个人知识金字塔模型为参考，以个体知识体系建构为出发点，包括认知美学体系的建立、跨学科知识的协同创新、系统整合的创新实践等三个阶段。这样的课程体系旨在建立从个性化创新人才培养向开放式创新型人才培养过渡的教学路径，使学生能够在实践中逐步形成开放性思维和创新意识。

二、上海科技大学智能设计学科建设目标

上海科技大学成立于 2013 年，是由上海市人民政府与中国科学院共同建设的高水平、国际化的研究型大学。学校致力于培养具有创新意识和实践能力的科技人才，强化产学研合作，促进学术研究与产业发展的融合。创意与艺术学院（简称创艺学院）成立于 2017 年 11 月，学院拥有45000 平方米教学空间，4 个创意技术实验室平台（Creativity Labs and Studios）：智造系统工程中心、人工智能与数字艺术实验室、智能虚拟设计实验室和体验与情感设计实验室。学院在成立伊始设立工业设计专业，下设智能设计与娱乐设计两个方向。学科以交叉融合为特点，利用学校的物质、生命、信息等领域的教学和科研资源，同步国际前沿、以领先科技推动设计和艺术领域的创新。智能设计专业旨在培养具备深厚的人文科学素养、高度的社会责任感和广阔的国际视野的创新型设计领军人才。这些人才具有扎实的设计功底和前沿科学知识，能够敏锐地发现和解决问题，兼顾用户需求与科技革新的战略思维。他们能够从事智能化产品的开发、设计与研究，并积极参与

社会创新，适应经济和产业格局的变化和发展。

三、上海科技大学智能设计学科建设路径

1. 师资队伍建设

上海科技大学创艺学院在王受之院长的带领下，汇聚了一支高水平的智能设计师资队伍。队伍中 90% 的教师具有海外教育和工作经历，95% 的老师拥有丰富的教学与行业经验。他们不仅在学术研究上经验丰富，还注重培养学生的研究能力和创新意识，为学生的发展提供了有力支持。

2. 产教联动探索

智能设计是随着时代变迁而兴起的一门融合性学科。创艺学院利用张江科创中心的地理优势，积极将产业课题融入教学。与上汽研究院、联影医疗、联合世力科技、科思创等企业开展课程合作，始终站在行业前沿，培养开放式创新人才。这一做法与全球工程教育前沿麻省理工学院 NEET 计划的理念一脉相承，即"工程教育应该关注产业未来发展"。

3. 课程结构多元

智能设计专业的课程设置分为人文社科（38 学分）、自然学科（27 学分）、设计专业课程（67 学分）和选修课（8 学分），总计 140 学分，设计专业课与通识课程比例达到 1∶1。相较于传统的设计专业，我们采用了全新的课程安排，鼓励学生在学习专业课程的同时积极参与各类自然学科的学习。以清华大学美术学院为例，其艺术设计专业设置包括基础课、主修课、暑期实践训练、综合论文训练和自主发展课程合计 114 学分，而总学分为 160，艺术设计课程占比超过 2/3。

相比之下，在上海科技大学研究型办学理念的指导下，智能设计专业也注重对自然学科的多元学习，帮助学生自由参与各种科研团队与组织，不受基础知识的束缚。当然这也会导致设计专业课程学分减少的问题发生。因此，学院以学习效率优先为原则，将相关课程组合成课程组群，由一位老师主导，协同其他授课老师共创。通过一个课程作业链接多个课程的知识点，既避免了重复训练，又能深化作品质量，提高了完整度。这种课程群的授课形式有效节约了课程作业的时间，同时帮助学生理解了设计知识点的关联性。

四、上海科技大学智能设计学科建设特色

1. 小班制个性化培养

中国设计教育经过几十年的发展，从批量化培养逐步转向高质量、个性化、创新型设计人才的培养。智能设计课程体系充分发挥上海科技大学小规模、研究型、国际化的办学特点。每届智能设计专业平均仅有 12 位学生，师生比为 1∶3.3，小班化教学为个性化人才培养创造了有利条件，奠定了基础。

课程体系依据 DIKW 个人知识金字塔模型，以个体认知发展的自主性和独特性为基础，覆盖"个人美学体系的建立""跨学科协同创新"和"系统整合创新实践"三个阶段，开展从个性化创新人才培养向开放式创新型人才培养的教学探索。

2. 研究型融合性体系

综合设计课程（studio course）构建了从个性化创新人才培养向开放式创新人才培养的课程生态体系，形成一轴两翼的课程格局，以综合设计课程为主线，辅以设计专业基础课程与智能技术课程。每个综合设计课程群包含多个专业课程，如形态设计课程群（96 课时）包含设计思维（32 课时）、复杂形态设计（32 课时）、视觉传达（32 课时）等设计专业课。同时开设技术课程如信息技术导论（学校平台课程 96 课时）、产品材料与工艺（32 课时）等，确保综合设计课程中设计

专业知识、人文素养、科技前沿的综合应用。综合设计课程以项目制为框架，问题驱动，依托上科大多元的实验室，开展跨学科的课程实践。根据理科生的学习特点，有意识地导入跨学科知识，构建软硬结合的创新课程体系。

3. 多维度沉浸式教学

为期 16 周的综合设计课程是由一名主讲教授、一名教学辅导老师授课，有单人项目也有团队合作项目，每个学生将最适合的解决方案以实物进行展示。

教学组织形式强调体验性、实践性和情境性，经常邀请行业精英、企业创始人采用案例教学、工作坊等方式，激发学生主动地、创造性地学习，拓展学生与产业沟通的渠道。

同时会有教学团队针对学生方案的实施步骤进行反馈与指导，帮助学生通过课程体系寻找其"存在""成为"和"归属感"（being, becoming and belonging）。"存在"就是展现当下的技能和知识，"成为"是要让学生看到他们未来发展的方向，而"归属感" 则是要让他们成为未来设计师群体的一部分。

设计交叉工程实践课程的建设与探索

庞　观　清华大学

今天汇报的内容大致分为三个部分，首先是设计交叉工程实践课程建设的背景，其次是课程建设的内容，最后是目前存在的问题以及未来努力的方向。

一、课程建设的背景与内容

在目前课程的建设过程当中，我们以三个大的方向作为课程的引导。首先是目前的劳动教育，无论从艺术还是设计来讲，劳动之于人类都是最原始劳作诞生的一种行为，在马克思主义劳动观诞生之初，就提出"劳动创造了人本身"。从这个角度分析，在人类开始有意识地创造工具的时候，就已经具备了设计的性质和行为。例如诺贝尔经济学奖获得者赫伯特·亚历山大·西蒙认为，具有创造性的、改变现状的、有目的的行为都算是设计。从中国现在大的教育引导方向来看，劳动教育是要我们在现有的高等人才教育培养过程中，培养学生懂劳动、能劳动和会劳动，因此劳动不能简单理解为改变动手动脑的行为，更重要的是如何在动手的过程中增强动脑能力。在教育部印发的一些指导性文件中，可以看到中小学有自身劳动教育的一些要求，低年级的同学会做一些力所能及的家务，高年级同学要完成一些劳动技术的课程。作为高等院校，如何将新知识、新技术和工业方法运用到生产实践当中，如何培养学生创造性地解决问题的能力是当务之急。在劳动教育引导的背景之下，实践教学是一个重要的价值方向。

本课程建设的第二个背景是交叉型人才培养。目前各个综合类院校包括艺术院校，都有新文科或是新工科这样的人才培养发展方向，清华大学关于新工科发展的一些具体实施意见非常侧重于基础研究，包括学科交叉的专业能力和价值体系培养。无论是新工科还是新文科，都包括大美育的教育。2021年清华110周年校庆时，习近平总书记就强调美术、艺术、科学、技术相辅相成，相互促进，相得益彰。清华目前对于艺术和科学的教改项目也是大力支持，学校每年有很多定向的教改项目，目的是要促进教师对于交叉型人才培养的教学模式的探讨。人文学院的教师同样也是把相互之间的关联作为未来人才培养的发展方向。

最后一点是要着重强调设计专业本身具有的特点，以设计类专业本身的特点进行分析。综合类大学实践平台的老师，在建设这种通识课的过程中，需要帮非艺术类专业和非设计类专业的同学梳理设计与艺术之间的区别，要让同学们知道设计是更服务于大众的，而偏个性化和艺术性的表达相对来说是比较自我的表现形式。所以说如何去界定和让学生知道设计真正的服务对象以及它本身的含义，在这个课程建设当中也是一个比较重要的基本点。

二、目前存在的问题以及未来努力改正的方向

今天论坛的主题是"从实践中来，到实践中去"，设计本身也具有这样一个特点，即不只具有理论知识。理论知识是通过不断的实践，去试错、去迭代、去总结，最后归纳出背后的逻辑。将逻辑变成理论，然后再反复去进行指导和实践。设计具有一种意会和言传相结合的、自身具有独特性的特点。在实践的过程当中，要切实让学生动手，去感受设计的理论、设计的思想，去体验这个行为过程中的感受。在课程备课阶段，希望同学、课题组的老师能够认识到设计的思辨性，即要强调设计在全生产包括流通环节当中所交叉和关联的不同专业、不同背景以及相对应的不同要求。

清华大学基础工业训练中心原来是一个手工教室，服务于清华大学建筑学院的同学，做一些木工和金工的基本训练，发展至今已经成为一个双创教学的示范中心和基地。基地面积较大，主要承

担了清华的实践教学任务，因为工科的同学有一个传统的固定的实践教学内容，例如金工实习和电子工艺实习，这是基础工业训练中心传统的实践教学内容。由于时代的发展以及不断地服务于其他训练中心，包括双创和交流的各个教学环节，基地今年入选了首批国家虚拟教研室。

在训练中心我们设了 5 个大的实验室，这 5 个实验室共同承担实践教学的课程并且完成相对应的技术指导和学生能力的培养，最终达成价值塑造和教育目标的实现。这 5 个大的实验室为设计与原型、机械制造、成形制造、智能制造及人工智能实验室，各实验室下又设不同的工艺。比如设计与原型实验室是以木工、手工、电子以及 3D 打印这种快速成形的设备和技术为支撑；机械制造实验室是传统的普车、数车以及精密车床等的加工中心，它完成的是一些切削工艺；成形制造实验室包括焊压和一些氩弧焊等热处理；后两个实验室更倾向服务于物联网、互联网＋以及人工智能等相对比较数字化的实验室。这 5 个实验室在课程的设置和实验环节上是相互贯穿、相互辅助的，共同来完成实践课程的教学。

基于乡村振兴战略的"建筑设计初步"社会实践课程

韦志钢　福州外语外贸学院

今天介绍的是基于乡村振兴战略下的"建筑设计初步"社会实践课程，我将从以下几个部分进行分享。

一、课程背景

党的十九大报告正式提出实施乡村振兴战略，全面脱贫攻坚取得全面胜利以来，乡村振兴战略进入全面推进阶段。习近平总书记寄语大学生："志存高远、脚踏实地，把课堂学习和乡村实践紧密结合起来，厚植爱农情怀，练就兴农本领，在乡村振兴的大舞台上建功立业，为加快推进农业农村现代化、全面建设社会主义现代化国家贡献青春力量。"在此基础上，我们定制了实践课程。课程为专业必修课，学分设置为 3 学分，对象为环境设计专业二年级学生。课程一共 48 个课时，其中理论课为 12 课时，实践课 36 课时。授课教师有 10 多名，已有 300 多人次学生上课，实践课涉及 3 个县市，10 多个乡镇，30 多个村，其中有两项省级课题作为支撑。教学设计方面，我们是从实践中不断积累资料库和图片库，形成一手素材来进行建设。课程设计分为三大目标：理论建设、建筑设计和新型城乡建筑的基本知识。

二、情感体验

了解村民的基本情况，有利于学生对农村生活方式的实践。让学生开展农村创业，在农村掌握技能本领，从而能自主开展实践任务、分析农村生活价值观、记录村庄的建筑风貌。这既符合时代性的乡村建筑特征教学四大步骤——情景导入加头脑风暴、理论知识、案例分析、课后作业，又符合实践教学的 8 大步骤，实现任务讨论、角色分工分组。

三、设计实践案例

前期准备是出发前的注意事项培训，后续包括现场实践、素材和资料整理、实践成果路演、专家评审。教学环境包括校内多媒体教室和校外实践基地，校外的基地主要是调研体验与驻扎学习。下面分享三个课程实践的案例。第一个项目是福建省南平市松溪县吴山头村的精品民宿设计。整个村庄的建筑风貌多为鼓楼形式，打造精品民宿，创造良好的环境，让大学生回乡，带动产业发展。以院落为形式，打造情怀乡村民宿，一村一主题，一院一故事。学生主要参与调研以及制作规划，和我们的共建单位进行合作。建筑形式为顶钢结构加落地窗，保留原始生态风格。第二个项目涉及寿宁县官田场村的人居环境提升。在实施过程中，学生团队首先进行了深入的调研，对当地的建筑进行了细致的分类与修缮规划。在此基础上，以村级党群服务中心为核心，进行了一系列的环境整治工作，旨在改善村庄的整体人居环境。第三个项目是关于柘荣县富溪村的建设。该地点位于一个古街的路口，原先是农民的猪圈。经过一系列的综合改造，它被巧妙地转型为共享茶寮，与村庄的茶叶文化旅游主导产业相得益彰。除了茶寮的建设，项目还包括了全市范围内的民房改造、垂直绿化以及生态旅游公厕的实施。这些举措不仅提升了村庄的环境质量，还促进了生态旅游的发展。

四、教学方法及成效

教学方法为理论教学与实践教学。理论教学为感受法、启发法等；实践教学是以使用者为中心，其创新特色主要是用洞察的方式去观察调研，洞察使用者的行为方式，进行体验。形式有实践教学、

实践训练、驻村驻扎。学生在教学效果评价中的课程满意度为98%。在"互联网+"大赛中获得了省赛三等奖，参加福建省、全国各种环境设计大赛，均获得优秀成绩。多家主流媒体对我们的实践课程进行了报道，其中5篇报道被省市级采纳，一篇建言献策被省长批示。2021年课程获批福建省一流社会实践课程。

基于知觉体验的设计教学

王奇光　山东工艺美术学院

今天要讲的题目是基于知觉体验的设计教学，主要分为三个部分：教学目标，教学内容以及教学成果。

一、教学目标

山东工艺美术学院工业设计学院的设计基础课程设置基于生源的差异性，如地域、成长环境、审美等。其教学目标分为五个层次：认知能力、分析能力、审美能力、创造能力和评价能力。这样从低到高的认知体系是本科生的基本能力结构，且个人认为非常有必要在大一设计基础的初级阶段开始建立。

二、教学内容

设计基础的基本教学环节中包括课程"设计基础一"的三个训练和课程"设计基础二"的三个训练，大多从形态以及色彩的角度来进行训练。以课程"设计基础一"中的色彩训练为例，色彩训练目的是对自然事物或人工事物进行形态和色彩角度的抽象提炼，表达某一种情感，同时要设计出指向性和视觉的辨识度。训练目的主要有三个，第一个是形态规律，比如点线面比例、韵律形态、中心空间等；第二个是色彩规律，比如冷暖、轻重、膨胀和收缩、距离感、连通感，甚至是象征意义；第三个是功能性规律，比如表盘指针的指向性、群体风格、季节感、主题以及辨识度。以火烈鸟的抽象提炼为例，训练了三种不同的设计规律，通过火烈鸟颈部的曲度和表盘的设计进行呼应，指针的设计援引了鸟嘴的抽象提炼形式。每一个学生在提炼过程中，都会涉及表盘、指针、表带三者之间的比例关系，甚至是空间关系，以及具体仿生细节的把握，这些都会在非常小的训练中得到体现。又比如说鲤鱼跃出水面的涟漪效果，反映在表盘中呈现了一种色彩的递进。这些简单的色彩训练，能够让大家在课时比较短的情况下，达到相对有目的性的训练效果，学生得到了形态、色彩和功能三个方面的设计规律感知。

学生将自然事物和人工事物作为审美客体得出的感觉，通过大脑的认知分析形成自己的心理体验，最后通过作业再次提炼，得到自己的感官体验以及自己的美学风格，甚至是自我审美的创造。在这三个训练中，也涉及前面提到的知觉感官训练体系，也就是在训练过程中，要让学生不断地体会视觉、味觉、嗅觉及触觉的多感官体验，要逐步融合在设计基础的训练中去把握，形成个人的知觉体验系统。通过课程内容设置训练学生对基础的把握，建立设计系统的编码和转移，形成自己的设计系统认知。

课程"设计基础二"看似是形态训练，实际上是要求学生针对一个特定的受众群体进行色彩、材质乃至风格的把控。设计基础课程应该将基于知觉体验的设计评价体系纳入设计训练中，形成本意和意向的互通。以上训练都是基于心理的体验符号系统，乃至人机、工程学等多学科交叉背景，通过多感官通道训练，可以在后面的课程训练成果中得到具体呈现。

三、教学成果

在课程"产品改良设计"和"产品创新设计"中，通过设计基础课程中的训练，学生得到自己从认知编码到美学转移的认知过程，在大二阶段进行校企合作项目制的训练后，能够将知觉体验、感官体验的评价体系转换到设计中。在产教融合的校企合作项目中，我们与海信工业设计中心进行

合作，海信工业设计中心提出的主题是规划三个不同的人群：酷玩青年、奋斗青年和责任青年，为以上三个群体进行海信智能影音屏设计。我们指导学生分析了 200 多个家庭的深度用户访谈，基于用户行为和用户心理以及用户多感官需求的角度进行设计，从而提升设计敏感度和提高用户本身的需求体验，同时也做了相关的用户旅程地图分析。以大户型群体为例，屏风式投影的设计基于不同色彩亮度和人的心情情绪联动，投影仪和墙体支架的设计也更加关注触觉及使用过程体验。其实在设计过程中，通过基于多感官体验的评价体系，能够让学生摆脱单一地从形态或人机角度设计，而更加关注用户的知觉体验、系统体验。

在这个过程中，也必然涉及学生对于视觉、听觉、触觉、嗅觉的多感官认知。从本人 2012 年加入交通工具专业设计方向教学后带领学生获得的奖项，可以看出教学成果更多地也是基于课程中多感官体验训练的结果。在大二"产品创新设计"课程中，指导学生参加 2020 年房车设计大赛，关注木材给人的心理感受以及光和空间在整个房车内饰中给人"穴居"的心理感受，该设计摆脱了以往普遍看到的形态或造型几何化的呈现形式。指导学生参加 2021 第七届 ICCC 上汽通用汽车设计大赛，学生李浩鹏设计了近海水陆两栖出行的交通工具，该设计关注近海用户群体，尤其是年轻用户群体在近海游玩的知觉体验，包括内饰波浪起伏的参数化设计，也是符合用户自身在近海游玩区域的实际触感体验，通过造型设计进行场景化体验划分，将近海驾驶甚至是水上行进中海洋的嗅觉体验体现在设计中。以上实践教学成果都是基于用户的多感官情感体验进行设计评价。

从大一的"设计基础"到大二的"产品改良设计""产品创新设计"乃至大三、大四的交通工具设计课程群，将基于感官体验的设计评价体系纳入课程教学中后，取得了一些教学成果，通过论坛给予的宝贵机会分享给大家。论坛的主旨是"从实践中来，到实践中去"，本人自 2008 年以来的教学体验过程中，深刻感受到柳冠中先生的综合造型基础研究和事理学理论给我的教学工作打下了良好的基础，能够让我在今后的教学过程中不断迭代发挥，受益匪浅。

装置设计课程教学探索

枣 林 北京工业大学

北京工业大学艺术设计学院以艺术生为主，如何让美术生成为一个合格的未来设计师，需要我们循序渐进的引导。学生如果学艺术出身，课程需要解决的问题是什么？艺术与设计的关系是什么？艺术与实用艺术的关系是什么？基于这些问题，需要给学生们一个转换的过程，如果一上来就上设计基础课，如设计方法、设计逻辑、设计思维、材料工艺等，学生很难理解。

装置设计课程既具有实践性，又能解决以下问题：一是从平面到空间的转换问题，二是从艺术到设计、从艺术到实用艺术之间的衔接过渡问题。它还要解决什么问题？材料与设计的关系，造型与空间的关系，更多地还要让学生了解到很难通过一张图纸去呈现你最终的设计。毕竟产品设计要完成的是一个服务于社会、使用者、甲方的过程，要通过图纸到产品的转换。所以要让学生先通过动手，经历从平面到三维的过程，同时也要设定方向，如利用一些废旧材料和综合类的环保性材料，表达以环保以及社会问题为主题的艺术装置。课程强调艺术装置在空间中的表达能力以及参与学生的动手能力，为今后的设计课程打下一个相对比较稳固的基础，让学生有过渡的过程。

从一名艺考生转换成设计师，首先要认识设计流程，从接到需求、二维到三维的转换，到材料应用、结构分解、艺术表现、设计表达、沟通协作，在此过程中让学生随机分组，三人一组进行分工去完成作品；其次要学习设计表达过程，从草图手绘到计算机的效果图，再到工程图的制作、材料工艺的分级，最后实现立体模型，甚至实物的完成；最后是沟通和协作的过程，学生们互相之间的沟通，以及与结构工艺师傅的沟通。对于基础性的技术解决方案，教师不会告诉学生怎么做，而是逐步引导他们一步一步去思考，最后通过分析和梳理整个流程进行复盘。这样，学生对作为一个设计师应具备的一些基础素质和学习方向就有了大致的了解。

产品专业开设一门艺术装置课，大家可能会有异议，但是最终展示效果以及学生反馈都非常好。这门课实际只有 48 个课时，但是实际上很难完成，我们征求了学生的同意，将我与另外一名老师的辅导课时提高到 200 多个课时，学生也利用了一学期的所有业余时间，最终在学校的精品课程汇报展中呈现了一个很有轰动效应、表达了艺术与设计内涵主题的展览。我们强调了废弃性材料、环保性材料的应用，从而传播正能量以及环保为核心的主题。设计当中要解决设计与材料、设计与工艺和最终呈现力的问题。材料方面是多维的，应用了金属、纸张、植物以及各种各样的废弃材料，雕塑工艺应用了板材成形工艺、木工工艺、钢结构工艺，包括灯光、强弱电、投影关系。在后续的材料工艺课中，学生表现得非常主动，因为他们在前面的装置课里就已经对材料和工艺在设计环节中的重要性有了一个深刻的了解和认知，所以他们会主动地去学习。

课程的另一目的是让学生认知艺术与设计的关系，装置艺术是什么，比如装置艺术与空间有关系，装置艺术要与参观者产生互动，装置艺术要传达某些核心含义，装置艺术其实更像是设计与艺术的结合与过渡。在总结了大概二十几个关键词以后，通过学生自己的总结，实现了对装置艺术的定位。从这二十几个关键词中又截取一部分作为整个课程的核心关键词，然后让学生们去完成草图的创意。创意加起来有 400 件，由每个学生进行陈述，全班同学做评审，老师在旁边做点评，这样共同选出了每人 3 件也就是 120 件作品进行深化。120 件深化完以后，再次让学生自己去讲解作品的核心意义，通过衡量表达能力、可实现性、大概运营造价成本、工艺流程等，再筛选出 40 件作品，经过再次深化设计以后，进行全体投票，选出了最终的 13 件作品。40 名同学历时一

个学期去完成了我们最终的 13 件作品。其中一件作品源于一位同学社交恐惧症的特点，他非常想把这个主题表达出来，我们就利用了废旧的玻璃和一个人在角落里的状态，其实照片拍摄效果没有实物震撼，实物是按照一个 12 岁大男孩的等比尺寸制作的雕塑模型，利用碎旧玻璃做了一个折射性的表现。装置表现了孩子遇到社交场合的时候，想把自己融到墙里面，融到环境里面，甚至变成空气，传达不想让别人看到他的感觉。最终课程帮助这位同学了解了雕塑的手法以及语言表达的方法，包括玻璃材质的运用，同时传达了正能量以及对社会问题的关心。

服务设计与社会创新工作室：课程体系与教学实施

张　博　内蒙古科技大学

我今天交流的题目是服务设计与社会创新工作室的课程体系和教学实施。我将从以下几个方面来讲述工作室的主要内容。

一、工作室的定位

我们工作室的定位是在产业融合背景下，以内蒙古当地的产业结构升级为依托，进行服务产业和其他产业新模式的研究工作。以新模式下的融合机制创新为对象，主要进行商业模式的系统解决方案设计，在以往产品设计、用户体验交互设计的基础上，增加了服务设计和社会创新。

二、工作室课程

我们学院的所有专业在 2016 年进行了整体改革，主要内容为大二下半学期和大三上半学期要修完必修课程，在大三的上半学期的中期，学生会选择工作室，进入工作室课程的学习。大二、大三时学习的必修课程是根据工作室的研究方向设定的。前期我们设置了通识课程、服务设计概论、用户研究还有商业模式创新设计等课程。在工作室当中设置了 4 门专业课程，分别是项目调研实践、服务设计工具与方法、产品服务系统设计和文旅产业服务系统设计。在一个学期的通识课上完之后，后半学期就进入到工作室学习。工作室的改革，可以说是完全复制大连民族大学马老师所创造的模式，这一模式特别强调前期研究。针对工作室，我们设置了三个进行前期研究的方向。第一个方向是产业融合研究，最终形成升级和细分赛道；第二个方向是生活方式研究，主要针对终端用户群体进行研究；第三个方向是文化研究，因为内蒙古的地理位置和民族特色，很多设计内容都牵扯到文化研究。因此产业研究、生活方式研究和文化研究是我们的前期基础研究。

在选定研究方向的时候，我们更多地考虑到工作室老师的教育背景。为什么设置服务设计内容，是因为我们有国外回来的服务设计方向的教师，再加上有老师常年从事商业经营，有两家公司。我们项目制教学的主要实施方式就是基础课引入项目，根据项目的内容属性去安排阶段性事件。学生进入工作室后，教学组织主要是项目制开展，在课程内容方面，根据研究方向去确定项目，前期研究就是课程的重要内容。前期项目往往是虚拟课题，后期会把虚拟课题做成实际课题。

三、工作室课题方向及成效

我们工作室有三个课题方向，分别为牧区文化旅游、农区的家庭农场和内蒙古的冰雪旅游。前期研究主要是对于蒙古族的文化研究，包括人文景观、人文精神、生活方式还有商业模式等。简单介绍两个项目案例。第一个项目是内蒙古牧区民宿文化旅游的项目，我们对牧区的生活、文化，还有他们可做的经营方式进行了研究以后，提出一个牧区民宿文化旅游的设计大方向，并给他们做了民宿空间以及产品的设计，比如说星空蒙古包、厨房、洗浴车、娱乐工具等。这些项目前期是虚拟课题，后期把它变成了实际的课题。这个课题产出的产品也在各项竞赛中获了奖，如在 2016 年获评工业设计大赛最具投资价值一等奖，2017 年获互联网＋大赛奖项。后面有一位同学成立了公司，把前期做的这些产品落地生产了。第二个项目是我们工作室自己探索的项目，做了一两年以后，在本地有一些影响，因此有顾客主动来找我们做当地的体验综合体。我们从服务设计的角度去做了一些体验设计，包括产品。参与项目的同学主要来自设计学院，也有个别其他专业的同学参加。项目后期落地以后有来自中央电视台的相关采访和报道。我们的教师在开展课程的过程中，也产出了相关论文、教改成果，获得了一些荣誉。

机器行为——情感实验教学

高炳学　北京信息科技大学

当前智能技术广泛应用，产品由原来的传统产品转变为智能化产品，而且不单是智能化，许多产品还具有与人相似的行为、动作、表情等，这些常用的智能产品，包括机器人，它都是有动作的。

在这样的情况下，2019 年美国麻省理工学院的二十几位作者首次联合发表了一篇长文——《机械行为学》，就这样这个新学科诞生了。由于这一新学科的诞生，我们开始思考一些问题。智能机器与人进行交互的时候，和传统的机器会有很多不同，其中最大的不同就在于它本身具有自主行为，传统的机器可能没有自主的行为，人和他进行交往的时候，情感休验肯定是不同的。我这里汇报的机器行为主要是指机器的动作。我绘制了一个二维的空间，横轴是情感维度，代表机器的情感和用户情感或者叫用户情感体验，纵轴是机器的行为和用户的行为。

在这个空间当中会发现这样几个问题。首先是机器产生的机器行为，会带来什么样的人的情感；其次，机器的行为是如何来表达机器的情感，当然现在机器有没有情感，这是正在讨论的，人工智能包括从哲学角度或其他角度都在讨论这个问题，我们先不说；最后是人的行为对于机器来说会产生什么情感，以及人的行为和人的情感之间的关系。我这里重点讨论的是机器的行为能给人带来什么样的情感，就是它的动态行为、动态动作会给人带来什么影响，这是一个面向未来智能产品的很重要的问题。当然表情方面已经有人在讨论了，比如说人工情感、情感计算都在讨论这件事情，这不是我要说的事情。还有一个问题，工科院校面临着工程认证的问题，当然工业设计还没有走到这个阶段。在工程认证当中，有一条毕业设计要求解决复杂的工程问题，如果套用一下就是解决复杂的设计问题。我觉得机器的行为带给人的情感体验，应该是一个比较复杂的设计问题。

当然，还有很多其他的比较复杂的设计问题，我这里只聚焦在机器的行为能给人带来什么样的情感上面，我们如何来解决这个问题？在教学当中怎么去处理这个问题？我有这样一个基本的想法：通过实验的方法来做这件事情。对一个复杂的设计问题，我们给出一个假说或一个方案，通过实验的方式对方案进行检验，将其和人机工程学结合起来。我现在上课的时候讲人机工程学主要用的是赵江洪老师这本书，他这本书有两个特点。首先，他把人的感性因素尤其是体验已经纳入进去了，和传统的人机工程学不太相同，交互设计在书中也有体现。其次，就是在每一章的后面都加了一个案例和研究，这些案例和研究很多就是实验案例。所以我就想把机器动作或者行为所引起的用户的情感体验这样一个复杂问题，通过实验的方式来解决，并纳入人机工程学的课程里，作为一门实验课。

下面我讲几个实验的案例。实验和试验有些许不同，实验更多的是偏向于理论，试验应该是从设计角度来解决实际问题。我后面说的大部分还是指实验这个层面。为了研究机器的行为或者动作和情感之间的关系，我做了一个简单的分类。这个分类中 X 轴主要是指形态，左边主要是指抽象形态，抽象的可能是仿生的，也可能是机械的，右边是具象的仿生形态，有的是仿人形，有的是动物形；Y 轴是指仿生的动作，就是它的动作来自人，或者来自其他生物等，下边是非仿生的，或者是机械式的动作。

我们更多地是要研究仿生的动作加上抽象的形态，因为好多产品基本上是这样，有些产品从功能角度出发，你没必要把它的形态做成特别仿生的，应该和它的功能符合。同时它的动作也是一种

机械式非仿生的动作，它给人带来的情感是什么样的？下面的两个实验主要是围绕着这一侧讨论。实验的方案其实还是比较传统的，一种就是测量情感，主要是语义差异法；还有一种是测量生理信号，比如用测量脑电、皮电这种方式去做。我们更多的是利用语义差异法，感性工学的语义差异法。先说实验案例一，通过仿生的动作和仿生的形态，还有仿生的动作和抽象的形态，这二者分别会给人带来什么样的体验？这个实验的方案是一个研究生做的，他利用 BBC 的纪录片，找了很多的动物，找到这些动物的关键帧，画出它的轮廓。他选了天上飞的、海里游的、地上跑的三大类动物制作了 8 个动图，然后开始用一个语义集合进行测试，他找了 40 个人测试，然后得到了平均分。举个例子，比如这是一只企鹅，它的平均分测完之后，发现平均分对应的关键词是兴奋、喜悦和惊喜。接着按照这个套路把所有平均分转换成这些关键词，就得出了 8 个动图具象给人带来的情感体验。最前面代表着出现频率最高的词，然后逐渐第二、第三……当然，每一个动图有很多描述词汇，但他只选出来前三个，这样的结果就是每一个动图都有相应的描述词汇。

接下来就提出一个问题，具象的形态加上动作，结果是怎样的？如果把形态变得抽象，还是这个动作，那么它给人带来的情感是怎样的？接着做实验，把刚才的企鹅用抽象的一根线来描述，动作还是原来的动作，又把前面具象的 8 个动物变成抽象的 8 个动物，用同样的套路进行测试，就会得出一套关键词来描述这个动作，最后进行比较。上面是具象的形态与动作，下面是抽象的形态与相同的动作。这样我们就会发现一个问题，这些描述具象形态动作的词汇，使用最多的词汇都是惊喜、兴奋这些词，惊喜表示唤醒人的情绪的程度比较高。相比之下，如果是抽象的形态，在相同的动作下，它唤醒情绪的程度就比较弱一些，兴奋稍微要比惊喜更弱一些。在具象形态下属于第二位的词，到抽象形态下就变成了第一位。总的来说得出一个结论：具象的形态能够较好地唤醒人的情绪；抽象形态下，如果其运动方式不属于常见的复杂运动，那么唤醒情绪的能力较差，它的运动会让人感觉到杂乱无章，它形象比较抽象，人们不知道它是什么样的动物，因此会很无感。如果说它的动作比较简单，比如旋转、折叠或者是其他动作，人们比较熟悉，这样就会产生一个比较积极的情感。

交互设计课程模块教学思考与实践

李洪海　北京信息科技大学

北京信息科技大学工业设计专业是 2000 年创办的，它更多地是培养应用型设计创新人才，主要面对北京地区的设计产业。我们工业设计专业人才培养方向是结合北京的地域特点，以智能技术中的工业设计应用为主要方向。

我们基于现有人才培养目标，去思考课程的设置和发展过程。主要分两个角度，首先是"课"的角度，其次是"程"的角度。"课"更多地与术业相关；"程"更多地是人才培养的过程，也就是设计知识的建构过程。目前课程的发展遇到了两个挑战，一个是设计知识的范畴在不断地演变与扩展，另一个是设计知识建构的路径变得越来越短。路径变短的原因有很多，比如说大学的改革、通识教育的增加，包括这一代年轻人吸收知识的方式的变化。这些挑战就让我们去思考应该如何去应对，用什么样的策略去完成新时代下的课程设计。

一、关于"课"的思考

我们从跨情境层级和跨领域的方式去定义了设计知识的领域模型，一共定义了 40 个工业设计的知识分类。所有设计课程的知识内容设置都是基于基础的设计知识体系去开展，但是设计在不断地演变，原来可能很明确的单一门类知识，慢慢结合不同门类知识，逐渐形成知识网络，不断交叉和融合，并形成动态知识。它可能由一个问题牵引，或由一个新的趋势来牵引，然后将不同领域串在一起，等到下个问题或者下个趋势出现时，整个体系又会发生新的变化，是一个动态过程。

这种情况下会有两个面对设计知识变化的策略。第一个策略是从产业需求去孵化设计教学的内容。我校整体人才培养的方向是偏应用型人才，所以和产业的结合会比较紧密，从产业的需求领域去孵化。第二个策略是面向培养的结果去动态地优化培养方案。我们基本上会拿出 30% 的教学精力去加入新内容，剩下 70% 还是相对稳定的，如果这 30% 慢慢形成一个明确的方向，会把它再加入一个稳定的基础里面。

二、关于"程"的思考

"程"就是知识建构的过程，我们引入了一个教育学的理论，就是合法化语码理论，它用两个维度把知识分成四种不同的类型。这里有一个设计师非常关注的维度，就是具象和抽象维度，我们经常会想有些内容是具象的，有些内容是抽象的。另外一个维度我们可能关注得相对少一点：单一和整合。有些知识整合了很多不同方向的东西，有些则仅仅面对一个相对明确的方向，所以实际上知识的建构是一个从具象单一到抽象整合，再到新一轮从抽象整合到具象单一的转变过程。

基于这个过程，我们建立了整体的课程思路，把所有的课程分成两类：第一类就是抽象与整合的知识传授；第二类就是让学生从很具象的设计入手，以体验的方式去获取知识。在整个教学中，把这两类课程分别依次展开，一般会设计成 5 个层次：从最初的设计通史开始，从感受和感知开始，然后进入偏理论的专业基础课，再回到体验式的实践环节，之后进入专业选修课，最后到毕业设计时，我们会完成一个综合的训练。所以我们的策略可以总结为：到实践中去沉浸式地创作，在沉浸中把抽象和整合的知识融在学生的知识体系里面。

下一步我们会把这个路径缩得更短，因为现在没有时间按照传统的方式按部就班地去建立一个特别完整和体系化的知识架构，我们会尽量尽快地缩短路径，让学生在比较短的体验过程中，尽可能多地产生多次迭代，在迭代的进程中慢慢地补齐他需要具有的能力，这是我们对过程的一个

思考。

三、关于交互设计课程模块的改革

基于以上因素，我们对交互设计课程模块进行了改革。交互设计课程模块是工业设计专业偏基础性的内容，它未来可能支撑产品设计、展示服务等，并不是说单一地只是支撑某一个内容，而是一个比较广的基础模块。在改革之前，我们先做了产业的思考和研究。交互设计多是由互联网技术来牵引，因此我们先从下一代互联网的发展趋势去思考。目前来看，至少能够看到两个趋势，关于未来的、下一代的互联网的两个趋势：第一个是偏虚拟世界的孪生和镜像，第二个是更进一步可能会产生一个和现实世界不一样的原生的数字世界，同时用户会在虚拟世界内去共创，而不只是去体验。

交互设计的产业发展趋势也会被我们吸收到课程体系和教学过程中。比如说原来整体的交互设计课程模块至少包括 5 个部分，从流程、原则、规范到原型的开发，包括设计评价与迭代。传统的课程中我们可能会基于流程，基于 UCD（用户为中心）或 TCD（任务为中心）的方式去开展。但是结合新的趋势，会发现未来的用户可能会受到环境的影响，他可能没有任何的需求，也没有任何的任务，他只是进入了一个虚拟世界，看到什么就继续玩什么。所以我们会把以环境为中心也作为一个新的路径植入课程内容。另外原来的交互设计更多地基于认知心理，现在除了用户的认知心理之外，可能还要去思考创造心理相关的内容，包括灵感、成绩等，整体的设计原则都要去做刷新。原来的设计规范可能会基于第一代互联网和第二代移动互联网去设计，现在很多公司出了新的设计规范，包括沉浸式 AR 或 VR，我们也在做相应内容的升级。同时由之前的开发工具也慢慢地转向利用游戏引擎，因为游戏引擎相对较成熟，而且学习成本也不高，一般是 Unity 3D 或者虚幻的引擎。还有关于设计评价与迭代的更新，原来的交互系统可能更多地是基于可行性测试，也就是说测试这个产品好不好用，现在则更多地关注情感测量。

在整个培养过程中，交互设计模块所占的比例并不多，因为我们是从大二才开始进入专业课，大一全都是通识课。在相对比较少的课时里，如何能够更高效地去完成学生的培养，这也是设计这个过程的初衷。

面向工程实践能力培养的产品设计专业毕业设计改革与实践

徐　平　湖南工程学院

2021 年，文旅部印发《关于推进旅游商品创意提升工作的通知》，大力推进文化创造性转化和创新性发展，随之而来的是文创产业链愈发需要能力全面的文创人才，即厚文化、懂市场、能研发、擅推广的创新设计人才。当前艺术设计类人才培养专业较细，而产品设计专业人才培养相对单一，迫切需要融合数字媒体、印刷包装、广告策划能力培养的跨专业教学改革研究。

我校设计学院确定了契合区域红色文创产业需求的"产品设计 +"跨专业融合人才培养理念，依托实践教学环节，以项目和任务为驱动，组建跨专业团队，进行从市场调研到设计推广的全产业链设计实践，培养学生掌握文化创意产品设计领域的知识与技能，成为区域红色文化创意产业的践行者。

一、"模块 + 系统"的跨专业联动实践教学组织模式

以"模块 + 系统"的方式组织、指导毕业设计。模块化的组织模式是从团队角度来说，指将不同专业学生组建成设计团队，以选题所涉及的知识领域，构建产品设计专业和机械电子专业、视觉传达专业与广告学专业等模块结构，通过完成共同的毕业设计选题，使得各专业在毕业设计过程的不同阶段发挥专业特长，共同解决相对比较复杂的、可落地转化的设计问题。"模块 + 系统"的跨专业联动毕业设计教学组织模式，能让学生充分参与跨专业协调合作的全设计流程，能够充分优化校内各专业优势资源的配置，调动学生和教师团队协作的积极性，提高毕业设计的教学质量，促进人才应用能力的培养。

横向来看，采用模块化的组织模式，以产品设计专业为例，构建产品设计与机械、产品设计与数码、产品设计与家居、产品设计与文化传播 4 个模块，分别与机械类专业、视觉艺术类专业、环境艺术类专业及广告学专业组建模块化的毕业设计指导教师团队和毕业设计团队，改变传统单一教师、单个学生的单兵作战模式。研究型大学的产品设计专业毕业设计注重概念，强调社会问题的研究式设计，而作为应用型大学，强调的是应用，擅长的是可实现性，因此，毕业设计不是一味地主张概念、强调视觉感知，而是更多地锻炼设计的协调能力，如与材料、工艺、造价的协调（与机械类专业协调），与环境的协调（与环境艺术类专业协调），等等。

纵向来看，采用系统化的设计模式，改变传统从创意到计算机辅助表现，再到比例模型的集中于单件产品的设计。单件产品设计的观念相对比较落后，如今，产业界提倡系统化的设计服务。因此，用系统化的设计开展毕业设计跨专业联动，即艺术设计类专业毕业设计不再定格在一个产品的效果，而是从空间分割到每一件单品的系统性设计。

二、团队知识探究式层次化毕业设计教学指导方法

毕业设计不是单纯的课程延续和所学专业知识的综合，而是在所学专业的基础上，对新知识进行探究式学习来系统性解决设计需求。团队知识探究式层次化毕业设计教学指导将传统平面式师生单线指导演变成立体式师生协作。层次化教学指导主要包括三个方面：

一是在毕业设计阶段开始前，重点培养学生的知识学习能力，提高学生的设计主动性。团队以特定主题展开毕业设计，指导教师根据主题特点，梳理出知识点，并根据知识点创设几个核心的情景问题，给出相应知识点的课外网络学习资源。要求跨专业毕业设计团队在规定时间内通过集体努力做出解答。不同专业知识背景的学生根据创设情境问题进行课外知识点学习。对于不同阶段毕业

设计的主要问题，指导教师指定具有专业知识背景的团队成员进行备课准备。如儿童主题房设计，对环境布局知识点部分，选择环境专业背景团队成员；对视觉符号知识点部分，选择视传专业背景团队成员；对书架等单品设计，选择产品设计专业背景团队成员，并预约指导教师进行试讲之后，在教师的引导下开展毕业设计团队交互情境交互学习。

二是在毕业设计阶段进行中，在传统设计技能、概念设计能力培养的基础上，重点培养学生的团队协调能力、项目执行及管理能力，以及设计落地的系统观念。改革后的毕业设计不再是单品设计，而是针对一个主题进行的包括环境、产品、视觉符号、营销在内的系统设计。

这一系统特征，首先就需要团队具有整体观念、全局观念，在设计过程中锻炼自己对于设计构想的坚持与妥协，锻炼不同阶段的执行能力，以及对整个系统化设计的阶段管理能力。指导教师组织团队进行主题研讨式教学，以学生为研讨主体，指导教师把握进程，对阶段性问题进行讨论。

三是在毕业设计阶段结束后，指导教师对团队成员专业知识的运用能力、新知识的学习能力、团队能力、系统设计能力、项目执行及管理能力进行不同指标评价。及时有效的评价不但能加强教与学的互动联系，提升学生学习主观能动性，同时为指导教师后期有针对性地因材施教提供了依据，提高了教师的指导能力和责任心。

团队知识探究式层次化毕业设计教学指导充分实现了学生的主体地位，学生更加主动学习、探究知识、解决问题，其职业化的工作态度、娴熟的设计沟通能力将得到全面锻炼。

三、基于虚拟现实技术（VR）的展、游、购的交互网络平台建设，改变传统毕业设计评价模式

传统的毕业设计展览模式，以展板＋模型的方式开展。这种展览模式的弊端是容易损坏、不易传播，不容易进行知识产权的保护，展览的形式及技术手段都比较落后。教学改革的是当下，面对的却是未来。未来虚拟技术是不可阻挡的技术、设计与生活。因此，毕业设计展览可以结合 VR 技术进行实景、交互的展览与评价。参观者可以在 VR 环境中漫游主题设计中的场景，可以与主题场景中的单品进行交互，以沉浸式的展游方式提高毕业设计展览的质量。

传统的毕业设计展览对设计项目的落地没有太多现实意义，很难请到企业相关人员来展览现场进行观摩评审，更难通过展览获得落地生产的订单。毕业设计评价主体仍然为本校教师，对于设计是否具有实用价值缺乏足够的参照。采用 VR 毕业设计展模式，可以戴着"眼镜"直接到企业进行生动的交互展示，实现毕业设计落地目标的主动出击，为毕业设计的实用价值判断提供企业评判依据，进一步为毕业设计卖得出去提供更多的渠道与可能。

传统的答辩方式中，答辩教师往往都是非常熟悉的面孔，答辩通过率极高，很难激发学生们"拼"的精神，也因此导致毕业设计过程不积极、懒散，对毕业设计缺乏精益求精的意识，对通过毕业设计强化、提升设计综合能力的认识模糊。与此同时，更影响了低年级的学风建设和指导老师的热情。因此，变革传统的答辩方式势在必行。进行基于虚拟现实技术（VR）的展、游、购的交互网络平台建设，采用"传统答辩＋VR 推介＋毕业设计专业考"相结合的答辩评价模式。答辩不再是"句号"，而是毕业设计专业考试题目的来源，即毕业设计专业考试的题目由答辩教师依据答辩过程和说明书，围绕毕业设计课题进行自主命题，以专业课考研和专业应聘面试为参照组织毕业设计专业考试。学生答辩结束后不是一身轻松地离开，而是逐个地进入隔壁的专业考场，以快题快做的方式进行设计。这种改革一方面能够"真枪真刀"地检验学生设计能力，检验对毕业设计课题深入的程度，避免"枪手代做毕业设计""淘宝买卖毕业设计"等现实问题，对学生起到有效、直接的震慑作用，激励学生认真、扎实地进行毕业设计；另一方面能够有效地演练"专业应聘面试"的现实问题，对学生面试能力的培养有着重要的现实意义。"VR 推介"这一崭新的答辩模式是将学生转变成自己团队设计的营销和推介员，通过 VR 技术将自己的设计呈现出来，并制作推介视频，

锻炼学生表达能力及设计推广能力。

"传统答辩 +VR 推介 + 毕业设计专业考"相结合的答辩评价模式能够充分强调毕业作品在毕业设计环节中的重要性，学生对创新实践能力的重视程度明显增强，作品质量逐步提高，学生的产品化能力、学习能力、表达能力、团队协作能力等也明显提高，指导老师指导毕业设计的责任心显著提升，同时更加促进了低年级艺术设计类专业学生的学风建设。

中国设计史课程教学改革与实践

吴　寒　湖南科技大学

我是来自湖南科技大学建筑与艺术设计学院产品设计系的教师，今天向各位老师汇报的是我主讲的中国设计史课程教学改革与实践的内容，结合我校及专业的特点，谈一下在讲授这门课程当中的一些想法。

一、课程基本情况

中国设计史是我校产品设计专业人才培养体系中一门重要的基础理论课程，作为开设在低年级的基础课程，期望通过课程的学习让学生对产品设计专业的研究内容建立初步的认识，并提升对专业学习的兴趣，为后期专业课的学习起到铺垫和服务的作用。作为理论基础课，期望与开设在不同学期的设计概论、工业设计史、设计心理学、设计管理等其他专业理论课程一起，来丰富学生的设计理论知识体系，提升学生的设计文化素养。

我校设计史论课程教学团队在近十年的中国设计史课程教学的改革和实践中，结合产品设计专业的办学特色及专业特点，在教学内容、教学模式上进行了一系列的调整与尝试。在教学中，强调设计史课程教学内容与产品设计专业需求的高度契合，强调运用现代产品设计创新方法解读中国传统优秀的器具设计案例，强调对湖南地域传统器具设计文化的关注，让学生在感受传统优秀设计文化的同时，开拓学生的现代设计创新思维。

二、教学内容的改革

中国设计史课程教学的改革，首先体现在对教学内容的选取上。早期的设计史课程教学，讲授内容主要以中国工艺美术史、中国美术史等参考教材为蓝本，以年代为主线，按照不同的设计类别，从通史的角度进行内容的讲授，包括器具、服饰、建筑等设计内容，教学内容繁多，同时缺乏重点。在我校的中国设计史课程教学改革中，从产品设计创新的视角寻找符合专业特色的中国设计史教学内容，在注重授课内容的普适性及专门性的同时，对教学内容不断地作出调整。通过对整个中国设计史内容的梳理归纳，节选出具有传统特色及特殊意义的中国古代设计史作为主要教学内容，并重点讲解与产品设计专业研究内容关联度较高的中国古代器具设计史的内容，同时结合能近距离直观感受到的湖南地域传统器具设计展开深入研究，使得整个课程教学内容的重心不断聚焦，从大而泛到小而精，让课程核心内容更加精准明确。

三、教学方法的改革

中国设计史课程主要采用"线上 + 线下""分析 + 汇报""理论 + 实践"相结合的教学模式开展教学，改变以往老师讲、学生听的陈旧教学模式。"线上 + 线下"是在前期课堂教学内容不断聚焦的基础上，线下课堂集中讲授中国传统器具设计的核心内容，线上则是利用学校的自主学习平台将课堂上未讲解到的中国设计史的部分重点内容进行资源上传，学生可借助教学平台，在课后进行自主学习，同时教师通过自主学习平台可以直观地看到学生自主学习的进度，时时掌握学生的学习动态。"分析 + 汇报"主要是打破教师单方面灌输式的教学模式，强调学生运用课程所学知识进行独立思考，并进行展示交流的能力。教师课上对优秀传统器具设计的特色进行案例性讲解，指导学生借用考工法则中的体、用、造、化的方法，从造型、功能、工艺、文脉四个方面对传统器具的设计进行研究分析，并在课后布置设计分析任务，要求学生课下通过查阅文献资料、实地考察等方式对所选的传统器具进行分析归纳和整理，然后课上进行分享式的翻转教学。"理论 + 实践"是以

传统器具设计的现代化转换为切入点，从产品设计创新的不同层面开展古代优秀器具设计的多层次分析，并从现代设计作品中寻找传统器具设计转换的成功案例，让学生进行适合现代化语境下的新产品设计构思，在继承和延续优秀传统器具设计创新内容的基础上，进行设计实践的初步尝试，帮助学生学习理论的同时，也为后续的设计实践课程打下基础。

四、具体创新实践

中国设计史作为产品设计专业的基础课程，通过对传统器具的产生、发展及演变过程的学习，启发学生的创新性设计思维。在实际教学改革中，运用产品设计创新的四个层面，从表现、需求、技术、应用层面对中国古代优秀的器具设计案例进行深入解读，让学生更加直观、生动地理解设计创新的方法。例如，在讲授原始陶器造型演变历程时，结合产品表现层中以形、色、质为主的创新方式进行原始陶器的设计演变分析，原始陶器造型的灵感来源是原始先民在陶器产生之前广泛而大量使用的天然容器——葫芦，形态的演变也是以葫芦为基础，针对不同使用需求做出不同变化，无论是为增加容量而扩大体积的纵向发展变化，还是为增强稳定性而扩大底部面积的横向发展变化，以及为便于提携和倾注容器中的液体进行器腹收缩的变化等，每一个形态的产生与演变，都有其存在的依据。这样的分析更有助于学生认清原始陶器的形态，认识其发展趋势及变化的原因，对产品的造型有更加理性的把握与思考。

通过课程教学，引导学生从产品创新的不同层面对传统器具的形态、演变规律及成因进行研究，学生不仅能从中发现研究产品形态的新视角，掌握影响产品形态变化的相关要素，还能引发学生对其他器物造型的深入思考，主动把自己所感兴趣的器物寻找出来，挖掘其多层面的设计内容。这种学生自主参与到理论课程知识学习的研究性学习方式，能不断提高学生的学习能力及积极性。例如，学生在分析陶鬶造型演变的过程中，通过查阅文献资料发现，在大汶口文化早、中、晚三个不同的时期，陶鬶造型的各个部件都在不断地发生着变化，其中流和颈的变化是为了满足使用者能更好地进行引流以及自如控制流量大小的需求；而腹和足的变化有效缩短了烹饪时间，满足了使用者对食物快速熟制的需求；鋬的变化则有利于使用者更好地把持器具，倾倒里面的食物。实际上这一时期陶鬶的变化，就是一个产品的创新方向，首先理解用户的使用习惯、观察用户的使用行为，发现用户的需求，洞察设计创意的机会点，同时发现解决问题的创新路径，对学生未来更好地开展设计实践具有很好的帮助作用。在产品设计创新的技术层面上，中国古代的器具设计会依据不同的器型、使用者、生产地等因素，综合考虑制作材料的选取以及加工工艺，并会在不同时期随着技术的不断成熟和发展进行创新与变革。例如，春秋战国时期的青铜器失蜡法铸造工艺，较之前的陶范法、分铸法等铸造工艺，更能制作出细节精美的青铜器，并且这种传统经典的制作工艺在现代依然被使用，现代的熔模铸造法便是在中国古代失蜡法铸造工艺的基础上进行的改进，多用于现代产品零件的精密铸造。

在现代设计中，产品创新往往是整合式的多层面创新。同样，中国传统器具的设计大多数情况下也是两种以上层面的创新，除了能直观感受的表现层外，用户需求、技术、应用等层面的创新也会同时出现。例如，新石器时期的彩陶双连壶在器型、纹饰、用途、制作工艺等方面都有所创新，同时其所象征的和平、友好、相敬、相亲、平等、沟通的文化寓意也通过不同的层面凸显出来，让这件古代器具在具备使用功能的同时，传达出美好的寓意，满足了用户的精神需求。受到彩陶双连壶的启发，学生们设计了一款与他人共同分享的饼干造型，突出其"有福同享"的分享理念。从另外一个角度来看，中国传统器具从侧面也起到了育人的作用。从我们的教学案例中可以看到，采用引导式、探究式的学习方法，学生会对自己感兴趣的传统器物设计进行深入的研究。

由此可见，中国设计史课程讲授，不需要对所有内容面面俱到，应有所侧重，让学生在学习中国设计史的过程中，自主学习，深入探究，发掘传统器物设计背后的内容和价值，对未来开展设计实践起到辅助作用，这便达到了学习中国设计史课程的目的。

不同学科背景下设计基础教学实践：以北京城市学院为例

孙小凡　北京城市学院

在北京城市学院，产品设计属于艺术类专业，于 2012 年前后开始招生。招生最主要的要求是学生通过北京联考，并具有一定的美术基础。工业设计专业从 2016 年开始招生，学生是从普通文理科考入，无需艺术背景。2018 年开始，由艺术设计专业大类牵头，进行专业培养计划的大调整，至今已有四五届。通过多年培养经验，可总结出以下几个特点。一是基础课程可以打通平台的限制。课程中除了文化课以及必修模块中的构成、色彩之外，余下的课程如设计表现、设计启蒙、文化趋势、设计技能、材料实验等都是让学生多选一。如设计启蒙类课程，其开课目的是让学生接触、了解到自己所选专业方向的基础，难度较低，但体验感或成就感极高。例如，产品设计专业就承接了智慧产品课程，教学过程中运用魔科科技赞助的开源类硬件，类似于高级版的乐高，引导学生在课堂上进行搭建，整个课程难度都较低。设计启蒙类课程也包括运用文化趋势来补充学生的科技人文素养，如北京城市文化、民俗文化等。材料实验也很有特点，有综合材料、纸艺、雕塑装置甚至纤维等，能够让学生接触到更多不同材料，了解其特性，并且在这一过程中打开思路。二是专业课当中各个专业的设置有一定特点，主要表现在核心课程的设置上一定是需要对应的核心能力。如人机工程、造型表现技法、设计方法与程序，皆不能删减。三是在高年级课程打通了拓展类课程的平台，主要分为三类，如设计类、艺术类和跨学科类，其中跨学科类是指大数据应用、市场营销等。

产品设计专业有两个方向：一个是产品造型，另一个是智能家居。这两个方向也是根据城市发展需求在变化和摸索中形成的，北京城市学院的课程体系相对来说比较灵活，会随时根据市场的需求而变化。我所担任的设计基础课程中有一门造型基础，其在 2018 年改革之前，基本属于产品设计专业大二第一学期的基础课，在 15 周课程教学过程中有一个由我主导的课题较为典型，称为承重座椅，主要解决的就是材料和结构的问题。承重座椅课题主要分为三个大阶段，在各阶段反复实验、反复求解、交替推进，在这个过程中一定要规定与量化其评分标准，不断地推动学生进度，教学的核心就是实践动手，从学中来做。在这个课题开始之前需将材料吃透，而后去研究材料的受力和形变。课题第一阶段是给学生明确问题，如与地面的接触点不超过三个、需运用竹或者是木条两种材料等，且至少要满足两个人以上同时乘坐使用。过程中也明确要求要有一个破坏性的实验过程，因为最后的评价标准是承重越大、自重越轻越好，要有一个小比例的实验模型，不能立即出现搭建的最终版本。第二个阶段是解决产品结构的问题，如用小木棍或者小竹片去探究它的护承结构，包括它的节点方式、几何、美感等。在学生做的过程当中，刚开始小比例模型会有探索或者反复的过程，也需要全组成员分别出自己的方案或者方向。第三个阶段是真实的上手制作，要有承重的实验，要去堆一个小比例模型，最终的模型会有很多的反复循环。其实这个课题的设置就是让学生体会自我循环、自我反馈、自我否定，然后自我推导，再自我重来，自己重新建构，建立自己信心的过程。评价标准设置了两点：一个是作品的自重，一个是整个座椅的承重或者是乘坐的人数。在这期间，每一年两三轮的教学当中，几乎每一年都有小组在最后展示的时候失败了，他们经常会追求承重或者是自重的一个极限，但这也会给同学们更多的机会再去实验。最后，课程作业是以整个过程的展板或者图片展览进行总结。

北京城市学院还有一个工业设计的工科专业。工业设计学生的特点就是他们基本上都没有接触过造型和美术的训练，普通文理科考入的学生思维还是有点单线条，就是必须一步一步推导出来，

将设计理解得非常清晰。每次跟他们说图要好好画，他们总会说"老师我画不出来""不是，老师我就是这样""我没有接触过"。因此在布置作业的时候，必须要有一个模板来引导他们，如果课题过于开放，他们就好像没有抓手，就无从下手。所以在对工科学生进行教学的时候，我都会让他们看优秀的范例，但是不会给他们更多限制。基于工科学生的这种情况，工业设计专业在张锦华老师的带领下设计了一个全流程递进式、项目驱动式的课程体系，到现在也已经五六届学生了。所谓的全流程是指产品开发的全部流程；所谓的递进式是按照一个产品的生命周期递进，包括作品、商品、废品等。

"文化传承 + 多元方法 + 创意实践"教学模式构建下的 "装饰与图案"

李楚婧 湖南工商大学

今天我要讲的题目是"文化传承 + 多元方法 + 创意实践"教学模式构建下"装饰与图案"课程的创新探索与实践。我主要从以下 5 个部分进行分享。

一、课程概述

"装饰与图案"课程是最贴近生活的课程,它应用在生活的各个方面。通过该课程的学习,能够打下坚实的专业基础,更好地进入后期的专业课程学习之中。这门课程是学科基础课,它于本科第三学期开设,一共分为 4 部分内容:基本概念历史文化、基本原理及形式美法则、基础训练与变化、设计风格的形成和表现。课程的教学目标体现在三个层面:①知识目标,引导学生了解装饰与图案学的基本知识;②实践目标,要求学生将设计技能熟练应用于设计实践中;③能力目标,培养学生开放的多元的动态测试思维方式,引导学生以中华民族传统优秀文化为根本,培养具有创造美的能力的创新型设计人才。

二、教学痛点

在课程教学中遇到了以下几个痛点问题。首先,在教学内容上缺乏对装饰图案文化含义的重视;其次,在教学方式上缺乏顺应时代发展的改革;最后,在教学实践环节缺乏有效的实践环节,过往的实践环节往往形式简单,缺乏实践设备,实践目标不明确,未能更好地发挥实践课程的教学作用。针对以上痛点,我们提出一个"文化传承 + 多元方法 + 创意实践"的课程创新教学模式。

首先是文化传承,在教学理念上,将课程思政带入课程教学,重视对于中华优秀传统文化的传承,体现课程思政纲要中教书育人的根本理念。在讲解知识点的过程中,会加入对于美学意境——昆曲、古诗的美育内容,并与学生开展互动交流。例如,在讲解宋代的装饰图案过程中,加入对于文人精神的讲解,并在后续中设计风格的形成和表现课堂训练中体现。在课堂中重视与学生的互动和交流,例如,讲解秦汉时期的装饰图案时,会先让学生进行相关诗词的朗诵,通过朗诵与互动来引导学生想象和体会雄浑的意境和境界,了解秦汉时期的美学精神。通过引导让学生充分发挥想象力,切身去感知中华优秀传统文化精神。我们常说历史与文化是一个民族精神的来处,也是一个民族前行的力量源泉。因此,我们希望能够在基础课程的教学中,去引导学生真正地认知本民族优秀的传统文化特质。

其次是多元方法,主要是在教学方式上的创新——线上线下相结合。我们开创了一个新的学习通平台,通过该平台能够有效互动且可进行丰富的网上信息资源分享。在线上平台也可及时直观地看到学生的学习数据,如学习次数、页面的浏览量等。通过这样的线上教学,老师能够对学生进行有效的辅导与在线讲评。除线上课堂之外,还会进行线下课堂的多元化,例如,开展户外课堂和第二课堂。户外课堂中,老师会带领学生前往户外环境当中,让学生独立思考大自然与图案设计的关系。此外,在实验室中也会运用实验室机械设备来进行装饰与图案的设计教学。

三、创新模式

创新模式主要体现在教学资源上,一方面组建了优秀的教学团队,另一方面引入了在线课程,例如故宫博物院的数字文物库、湖南省博物馆的数字文物库等,通过线上平台让学生进行自动、自

主的学习和数据的收集。此外，还利用先进的实验室设备，引进行业专家进行讲座。在课程评价上，采用线上互评，以平台提供的学习数据为基础，实现过程性评价与结课作业评价相结合的评价方式，让学生真正认识到学习的目的在于平时的积累，需要通过收集、探索和实践来取得自身的进步，而不仅仅是成绩的评价。在创意实践训练的教学训练环节，老师会组织学生营造一个自学、互学、勤学的学习环境，以创造、创意思维训练为主进行课堂实践，引导学生自主思考。例如，运用敦煌图案元素进行服饰与文创产品的设计，在户外课堂中引导学生主动观察、思考大自然与图案设计的联系。此外，也会注重竞赛的参与，让学生在竞赛中了解社会需求的变化，通过组队讨论、分析和解决问题，从而达到增强就业竞争力的效果。在实验室教学中，同样是以学生为中心，注重学生主体，培养学生动手实践能力，例如在实验室中，让学生自己去操作热转型机器，将自己设计的图案做成一个产品。

四、教学创新实践效果

在竞赛方面，我院学生在米兰设计周、大浪杯中国女装设计大赛、湖南省大学生服装设计大赛等各项比赛中屡获佳绩。在教学科研上，教学团队也获得了诸多奖项。在专业建设效果上，通过开展专题讲座，开展乡村振兴建设，起到了一定的社会辐射和影响作用。在课程思政建设效果上，取得了一定的辐射力和影响力。

五、教学创新反思

课程教学应该触及本民族的文化实践，也应该切实提高思政建设，更应该坚持以学生为本，实现真正意义上的能力提升与个人成长。

产学研融合的课程群教学模式创新

刘 洋 北京工业大学

我来自北京工业大学艺术设计学院工业设计系。艺术设计学院的前身是北京市工艺美术学校，工艺美校建校于 1958 年，而工业设计系建于 1979 年。今天我要汇报的话题是我系如何将一个文科专业和理工科专业进行融合的。在我系师资队伍的构成中，有许多清华美院、北理工、北航等高校学习背景的老师，今年一同对培养方案进行了修改。2021 年，产品设计专业被评为北京市的重点建设一流专业。北京市工艺美术学校实际上最早是一个重点中专，上一代人都说北京工艺美校有小工艺美院之称，在人才培育方面，非常注重培养动手能力、画图能力和设计实践能力，在基础教学方面投入了较多的精力。2005 年并入北京工业大学之后，学院积极发展，想努力成为研究型大学领导下的艺术学院，因此非常重视艺术与科学的融合，且重视基本功的培养。

我 2015 年去美国考察学习时发现，很多大学一开始采用不分专业的教学形式，让刚高中毕业的学生真正接触大学教育以后，再去选择自己真正擅长的专业，无论是学平面、立体还是学产品、空间。回顾北京工业大学艺术设计学院产品设计专业这几年的教学改革，在学生大一时，学院坚持通识教育，学生都在通州校区上课，专业负责人轮流到通州校区给学生作专业介绍，并在大一开设基础的美术、手作等课程。在大二时美术生转成设计专业，从课题一开始到课题五，循序渐进，由浅入深，遵循从基础的造型能力培养、简单的附加功能到复杂性的产品和智能产品设计，最后到商业设计的教学逻辑。

本次汇报的是一个课程群的概念，且课程群一直贯穿工业设计系的所有课程。2007 年，我们曾思考是否能够以非常严谨的流程构建一个课程体系，从调研到策略、绘图到设计表达、二维／三维到手作模型、结构设计融合到商业推广等。因此，现在的课程群模式由主干课负责开题，再贯穿和总结。所有的课程与课题都按照其发展顺序来进行，如每一个课程群都重复一个过程，每一门课程都担当其中的一个环节，由主干课结合基础课，共同形成大课题。在选题时除了跟知名企业合作以外，也会十分注重该课题是否能够与学生的训练相吻合。另外，虽然学校跟企业有非常深的互动且获得了一定的成果，但也非常注重教学和企业实践工作的区别，认为理论非常重要。在这期间，我们尝试分解工业设计的定义，并将其与所有的课程结合起来。近些年，我院师生所做的产品都是跨界居多，其大部分成果都来自于课程。我院 30~40 岁的教师偏多，他们既负责教学，也参与实践的课题，通过实际的设计需求进行创意，将敢于创新的精神带入课堂。我们也常观察集训后的学生作品集，其中许多作品都满足不了真实的实践需求。因此，我们把一些非常专业的知识，如制作生产工艺图、丰富的制造技术和表面处理工艺，在研发企业里通过样品录像、实地考察记录下来，然后将其搬到课堂。

从这几年我院与小米、联想合作的课程成果可以看出，大学与企业的深度捆绑与合作，可体现出高校类似于研究院的作用。在这一过程中，企业的眼界相对长远，能够体会学校教学的作用，也喜欢与学生互动。我们做的较为前沿的设计也有可能潜移默化地影响企业未来的设计，如智能门锁已经在小米商店里上市售卖。除此之外，我们还联合其他专业做了奥运火炬等，充分发挥了工业设计专业在造型、材料、工艺以及动手制作方面的优势。我们系也有许多经验丰富的老教师们活跃于教学一线，带着学生设计产品，且每年去参加米兰设计周。这些产品大多是通过对材料的创新，结

合学生对三大构成的理解，让每个同学做一把椅子，且严格要求学生用手作的方式完成。此类课程还有陶瓷设计、海底捞课题等，其中海底捞课题主要是针对餐具设计，涉及餐具的摆放问题、设计问题与系统问题等，还包括品牌推广和使用方式的问题。交通工具设计我们也有涉及，如 2012 年获得工信部金奖的无人机设计，以及汽车企业的研发课题与概念设计等。

面向互联网 + 工业设计的线上线下混合教学模式研究

符彦纯　湖南医药学院

我分享的题目为面向互联网 + 工业设计的线上线下混合教学模式研究，主要有以下 4 个部分。

一、三大构成课程在工业设计中的地位和作用

三大构成即平面构成、色彩构成以及立体构成，这三大构成是设计专业（特别是工业设计专业）的基础课程，也是必须掌握的一种视觉语言，能够培养学生的专业思维与严谨态度，所以它涉及的知识面也相对比较宽，培养的学生也相对有广阔的思维空间。

平面构成是针对三次元空间而言的二次元空间概念，是最基础的课程，对学生创造性思维的培养、后续课程的学习兴趣以及效果都至关重要。万事皆从平面起、平地起，就是说把平面构成这门课程学好了，能够为下一步的色彩构成和立体构成起到夯实基础的作用。平面构成主要是培养学生通过透视结构和空间创造形象，将点、线、面或基本的视觉元素按照形式法则构成所需要的图形，从而培养学生的审美能力，提高创造抽象形态和构成的能力。色彩构成则主要是通过剖析、利用色彩要素搭配，获得色彩审美价值的原理、规律、法则和技法，从人对色彩的知觉和心理效果出发，用科学分析的方法把复杂的色彩现象还原为基本元素，然后利用色彩在空间量和质上的可变换性，按照一定的规律去组合各构成之间的相互关系，创造出全新的色彩效果。立体构成是在工业造型当中比较关键的构成知识，它以一定的材料和视觉感受为基础，以力学为依据，以造型的要素按照一定的构成原则组合成美感的形体，当然它也是以点、线、面对称机理来研究空间立体形态和构成之后的各元素构成法则。立体构成也是锻炼空间思维和创造能力的课程。三大构成是艺术设计的基础理论，三者之间相辅相成、逐渐递进，首先把平面构成学好后再过渡到色彩构成的表达，最后把平面构成和色彩构成的能力运用到立体构成当中。三大构成脱离不了物体的形态、空间、位置、面积和肌理，所以三大构成在工业设计当中的地位非常重要。

二、基础教学的传统模式和短板

基础教学的传统模式及短板主要有以下 4 个方面。一是教学模式，现在的教学一直以来都是用"老师讲，学生听"的模式，很多老师满足于这种形式的教学方法，有些甚至还在用一支液晶笔、一张白板书的训练方式，工具、材料上没有与时俱进，也很难培养学生的创造思维，不利于学生的长远发展。比如，在立体构成课程中，有的课堂还在用传统的手工折纸，且平面构成、色彩构成的作业设置，其目的性和专业性也有待进一步加强。二是课程安排方面也存不合理现象，比如目前开设工业设计专业的学院，涵盖专科、本科以及研究生等不同学历层次的教学，但在教学方面对专业针对性强的课程投入的精力较为欠缺。三是传统教学模式缺少实践环节，教学要跟上社会的发展，就需要在实践方面投入更多的精力。四是教学模式当中的形式主义，工业设计专业本应与市场机制紧密联系，培养人才也应该偏向应用型，因此教学内容要与社会需求相适应，专业方向的设置应与当地的经济发展特征相适应，并与传统文化有机结合。专业方向课要实现动态管理，以应对就业市场的变化。总的来说，传统工业设计专业教学模式不够完善，有必要进行进一步改革。

三、线上线下教学模式的提出

线上线下教学模式的概念在后疫情时代下已变得较为普遍。一是随着网络技术的普及、教学设备的更新以及多媒体教室的运用，以往"一本教案，一支粉笔"的教学方式变得过时，要更多地依

赖计算机技术。二是在教学方面，网上开设了大量的网络课程和精品课程，也给我们提供了更多的教学资源。三是网络平台的推广与普及，如学习通、微信等都给我们提供了多种学习平台的选择。

四、线下模式的充分实践

一是利用互联网资源丰富课堂教学，特别是这三门基础课程的内容，因为它们之间是交互贯通的，所以在教学内容上也应整合。该类课程具有连贯性并有千丝万缕的关系，所以一般会集中在大一开设，应适当压缩课程的学习时间，分配好理论学习和实践的时间，并利用集专业性、系统性、趣味性于一体的互联网平台，如慕课等，为学生提供更加优质的学习资源，进一步提高学生自主学习的积极性。二是要有效利用翻转课堂，实现以学生为主体，教师为主导，让学生主动地参与课堂的学习和讨论。特别是在三大基础课的学习过程中，将平面构成与制图课程相结合，色彩构成与相关平面软件相结合，立体构成与模型制作相结合，借此不断地加强学生的应用意识，使他们对三大构成的具体操作和应用产生更加深刻的印象。三是把课堂延伸，开展实践活动。学生创新能力的培养是一个持续且递进的过程，分层次实践教学体系的构建与调整，能够使学生更好地掌握理论知识。以三大构成知识为切入点，通过实践加深课堂理论知识的认知程度，拓宽知识的广度；以赛促学，让学生提高设计创新与实践综合能力；结合当地的材质、传统纹样，让学生通过材料的创新把抽象的概念转化为视觉符号。

创新激活城市更新——商业空间设计与品牌策划

鲁　睿　天津美术学院

天津美术学院是一所老牌学校，刚过完 100 周年校庆。我所在的环境与建筑艺术学院设有 4 个专业方向：景观、室内、公共艺术、历史建筑保护与修复。今天，我要分享的主题是"创新激活城市更新——商业空间设计与品牌策划"，我主要介绍一下该课程的基本情况、教学特色和课程创新。

一、基本情况

2021 年 10 月，天津成为国务院批准的 5 所国际消费中心城市之一，也因此成为由商务部牵头率先开展培育建设的重点城市之一。目前我们也在努力地促进和参与商务部的活动，希望能够更好地将课程与天津市的建设相结合。除此之外，课程还充分利用学院现有的资源，将室内、景观和公共艺术三个专业的教师整合起来，这也是因为在进行商业空间设计时，有产品、景观、公共艺术的综合体设计内容，且每个学生的最终作品都包括了不同技术的表现形式，因此三个专业的老师综合评图是最好的模式。

二、教学特色

本课程的教学以传统教材为主、线上线下学习相结合的形式进行，线下主要是结合培训目标——服务天津地区的经济文化，以学生实训为主；线上主要是理论课程部分，由学生在线上自学完成，主要包括设计风格、设计师等相关内容。本课程一直是大四学生的必修课，经过 20 年的教学改革而不断完善，2021 年被评为市级本科优秀课程、市级线上线下混合型课程。课程开设时间较久，从中总结出了教学心得，我主编完成了《国际商业空间设计》教材，教材基本上涵盖了所有商业空间的设计标准、行规、控规与艺术风格等。此外，线上教学的过程中也在不断地更新现有的商业技术以及风格，及时调整学生的参考资料。这本教材共有 37 万字，从空间的分类、材质的语言、造型方法及表达手段等方面进行了分析，这些素材都来自于我在德国、日本、韩国等地的学习和走访积累，以及老教授对相关资源的分享，罗列了近 3~5 年国内优秀的商业空间设计实例。

另外一个教学特色就是突出教学实训、融入思政环节。特别是思政，设计当中特别需要把中国情调、艺术思维与我国实际的社会价值观、人民的生活水平相结合，尤其是和文旅商业发展相结合，为京津冀一体化作出贡献。另外就是设计教学国际化、思政的细节化与服务社会的落地化相结合。大四学生自学能力较强，因此，在教学过程中针对理论知识部分强调"自学为主"的方法。

三、课程创新

课程创新可归纳为中德技术的交流、东方艺术语境的培养、作业实践的落地三个方面。我校与德国的安哈尔特应用技术大学哈勒美术学院有较为深入的合作机制，我学术访问也是在这所学校，与其校长、相关教授等建立了非常深厚的情感，因此他们的一手教学资源和教学资料都能够及时地和我们现在的教学产生互动。在 2020 年之前，每年都有一次互访交流的机会，双方学生确认一个题目，再由中德老师提出一个题目，双方进行交流、讨论与创作。一般是根据我国国情或某些应用亮点、生活细节等进行头脑风暴，结合教学分析法得出部分方案，到德国之后进行二次深化。这主要是想借助德国功能强大的工作室以及一些产品的深加工技术，特别是对商业展陈部分的产品设计，做的交流和研讨较多。德国哈勒美术学院有一个材料工作室特别值得参观，其中从传统加工的

产品到现在最先进的机械加工模型应有尽有。我印象最为深刻的就是工作室中的材料，有一种生化培养的菌类材料，是把海藻放在水箱里去培养，经过一段时间再拿出来晾晒，然后把这种材料作为课程的基础材料进行主题创作。我们现有的教学当中就十分欠缺具有这些设施的工作室，这应该是我们建设的方向。而且对于材料这一块，基本上都是企业在做，由学校主导科研的能力和现在欧美国家有较大的差距。

新工科背景下协同创新服务设计教学实践

胡 鸿 北京工业大学

　　我分享的是新工科背景下的协同创新服务设计教学实践，这是一门研究生课程。北京工业大学艺术设计学院现有设计学一级学科硕士点，还有艺术硕士和工业设计工程两个专业学位硕士点，以及机械专业学位的博士学位授权点。

　　"服务设计"于 2012 年在研究生课程体系中开设，在 2018 年更名为"服务设计与实践"。课程自开设以来，就强调从现实生活中的问题出发，重点关注社会热点，发掘用户需求，提出解决问题的创新服务方案。本课程是基于学校特色建设的，北京工业大学是一所以工为主，工、理、经管、文、法、艺术教育相结合的多学科性的北京市属"211"重点大学，也是国家"双一流"建设高校。学校正在积极推进新工科建设，探索工程科技创新和产业创新。"服务设计与实践"课程配合学校新工科建设，在教学当中加强了对工程基础知识的应用，主动加强与计算机、机电、材料、经管等学科的跨学科交叉。同时，在校外实践方面，建立了很多校外实践基地，形成了产教协作创新的课程建设特点。

　　从服务设计教学研究来看，主要经过了三个阶段。在 2012 年刚刚开设服务设计课程时，更加强调用户体验，主要是立足消费者需求，关注利益相关者；到 2015 年，开始基于情境研究来强调用户体验，除了重视用户体验和关注利益相关者之外，更加强调在设计当中如何搭建服务情境和设计创新服务系统；至今发展到第三个阶段，即产教融合实践以及协同创新服务，主要的特点是：教学既能够洞察用户的需求，还能够协同利益相关者，应用定性、定量分析，建构智慧服务的情境，协同创新服务系统。

　　以前都是强调以用户为中心，2017 年服务设计已经开始强调以人为中心，更多考虑用户、利益相关者和所有被服务影响的人。在这当中，强调不同的利益相关者应该参与到服务设计当中来，我们应该做一个真实的设计，并且通过不断地迭代来完成整体的服务设计。基于这样的理念，"服务设计与实践"课程组织学生面对真实社会的挑战去发现问题、提出问题、分析问题和解决问题，提出社会创新的方案。具体的课程实施当中，第一个阶段是进行课题研究，然后进行概念发想和原型设计，最后进行评估验证。经过一段时间的教学实践，总结课程的教学特色，主要是采取了 4 个教学措施：从生活当中去发现问题、开展学科交叉的产教融合、应用科学评价的分析方法，以及协同创新智慧服务体。

　　自从 2020 年新冠疫情以来，本课程教学的课题主要围绕后疫情时代的服务设计，包括居家养老健康服务设计等方面来展开。教学过程中有以下思考：首先是发现问题，可能大家都觉得发现问题很容易，但在实际教学当中能否发现真正的问题，发现的问题是不是有价值，这对于学生来说需要进行一定的锻炼，教师需要教给他们相关方法。我们注重培养学生从生活当中去发现问题，组织学生观察生活，去社区调研，发现潜在问题。比如学生会发现社区里有很多老年人在跳舞，而当疫情很严重的时候，不能再进行线下锻炼的时候，如何来解决老年人活动和锻炼的需求呢？于是学生们就提出了线上的老人日常娱乐服务设计，或是线上的集体运动服务设计。如果在这种观察当中，同学们还是很难提出具体问题，那么还有一个办法，就是问卷调查，这也是在设计中通常会采取的办法。但在实际操作中，发现很多同学问卷设计不合理，很难发现真正的问题。于是，我在课堂上会教给他们一些指标搭建流程，提供技术指导，如怎样梳理文献资料、如何设置评估指标、如何确

定权重、如何进行验证，最后设计出好的问卷。通过问卷的设计和调查，学生们可能会获得非常有研究性和建设性的课题，比如疫情常态化背景下老年患者的健康管理服务平台，或是老人突发疾病情境下的多模式医疗服务系统等。

这些问题在初始发现阶段往往比较宽泛，到底用户的痛点在哪里，应该如何解决问题，这些并不明确。为此，课堂教学中采取了第二个措施，即开展学科交叉的产教融合，今年主要是与北京市隆福医院合作开展医疗养老相关的课题。北京市隆福医院是三甲医院，也是北京市以养老服务、医养结合为特色的医院。通过合作，隆福医院提供了非常有力的硬件和人力资源支撑，学生在开展研究的过程当中，不再凭主观感觉，而是去医院更近距离地接触患者群体，获得一手研究材料，从中了解医患双方以及利益相关者各自的需求和痛点，由此来洞察用户的需求。同时，学生还参与或者观察医生、护工护理老人或者帮助老人开展康复训练的过程。

发现问题以后，问题的真实性评估需要有专家（医生等）进行指导。因此，在教学实践中采取了导师制，由医生担任校外导师，带领学生深入参与到康复护理的过程当中，并针对医学专业问题为学生答疑解惑。通过这样的产教融合模式，可在课题教学当中把对人的生理、心理行为和社会属性的研究，与人机功效学、康复医学、老年心理学，以及人工智能与神经科学等前沿的知识进行整合。这样，既能发现用户的需求，还能找出利益相关者，并且提出改进现有服务模式和产品设计的建议。

基于民航经济舱座椅优化设计的"人机工程学"课程实验案例教学

张慧忠　西北工业大学

今天分享的题目是基于民航经济舱座椅优化设计的"人机工程学"课程实验案例教学。人机工程学是一门常做常新的课程，它的教学方法与教学内容会随着行业的发展、新问题的不断出现而不断更新，它是非常依赖于行业内容的一门课程。西工大将学生培养与国家重大工程紧密结合，教学科研内容上到外太空 30 万米的载人航天工程，下到海底 7000 米的载人深潜，其教学特色可以总结为"上天入海"。下面我从以下几个方面分享西工大人机工程学课程实验案例。

一、课程平台基本情况

西北工业大学人机工程学课程在教学当中主要强调四点：测量、仿真、评估以及优化。我们拥有两个人机工程教学科研平台：一个是工业设计与人机工效工信部重点实验室，另一个是陕西省工业设计工程实验室。

二、科研教学案例基本情况

团队做过的科研教学案例有中国载人航天三期工程，包括空间站核心舱和节点舱的工业设计，主要涉及舱内照明的仿真分析、核心舱的舱载设备工业设计和空间站核心舱内部布局设计。也有关于深海探测器的人机工程学研究案例。两个案例在研究过程中都涉及 Jack 仿真软件，主要利用软件进行了舱内工况分析、潜航员视野的模拟、四肢的可达率分析、身体关节舒适度及姿态分析等。此外，也有涉及民用领域的案例，如民机客舱舒适性评估关键技术研究，主要用到的科研手段是坐垫压力和肌电分析。

三、机上睡眠坐姿疲劳分析案例

人机工程学如何支撑工业设计？机上睡眠坐姿疲劳分析可以作为典型案例来给大家分享。结合文献研究可知，座椅靠背向后倾斜有利于乘客背部放松，此时头颈处于中立位置对于机上睡眠是比较舒适的姿势。然而，乘客在睡着时头颈会下垂或后仰，那么椅背角度变化对睡眠状态下颈部舒适度的影响又是怎样？此处可以帮助理解这门课程常做常新的性质，因为新的问题出现就催生出新的教学内容，学生们则会带着这个问题去开展新的学习和科研。

首先给大家普及一个基本知识，人的头颈旋转在 X、Y、Z 三个轴向上进行，形成 α、β 和 θ 三个角度的变化，参与头颈旋转的两块主要的表面肌肉是胸锁乳突肌和上斜方肌。我们想通过实验来验证两块肌肉在睡眠状态下头颈旋转情况时的疲劳状况，以及座椅靠背变化对其是否存在影响。因此，带领学生设计了 2×2 的组内实验，变量分别为座椅靠背调直和倾斜、头颈竖直和头颈自然垂落，一共是四种实验情况，并明确了四种情况下的头颈旋转角度、MPF 下降幅度（MPF 是用表面肌电设备测量肌肉疲劳的一种数据类型），以及肌肉疲劳的自评分。数据统计和分析部分，首先用相关显性分析探索头颈旋转角度与主客观肌肉疲劳之间的关系，其次用单因素方差分析查看四种情况下各肌肉疲劳是否存在显著差异。另外还将被试者的身高、体重考虑进来，与各变量作了相关性分析，看人体测量变量是否对实验结果有影响。从统计结果可以看出，座椅靠背倾斜对头颈垂落的状态疲劳水平影响比较明显，不管是胸锁乳突肌还是上斜方肌，随着头颈垂落，座椅靠背向后倾斜会比座椅调直状态带来头颈在两个角度上更严重的偏转，造成两块肌肉更严重的被动拉伸。

另外，从被试的身高因素分析来看，被试的身高越高，引发头颈在 β 轴上产生更多的旋转，这样对胸锁乳突肌的拉伸更严重。根据以上实验结果，可得到设计概念的假设：座椅靠背最好可以限制乘客头颈旋转，这样可避免不必要的颈部疲劳。另外，座椅靠背最好能够实现高度的上下调节，这样可以使得被试者不论身高如何，都能获得较好的头颈支撑效果。

从实验和结论可以看出，人机工程学和工业设计具有紧密的内在联系，合理的工业设计必须依赖科学的人机研究支撑。经过这样的问题定义和研究求解过程，同学们才会对课程和专业建立起良好的认知，实现良好的科研和设计实践能力的培养。

依托设计实践与产业发展的设计素描课程教学探索

蒋红斌　清华大学

如何让更多学生开启未来的综合创造性能力，这是新时代每一个教学工作者应该思考的问题。下面我介绍一门课程——设计素描，也有高校称之为设计表达或透视与结构素描。以此课程为契机，来分享我们如何学习设计和把握设计的时代脉络，增强设计能力。该课程有两个背景，一个是依托设计实践，另一个则是依托产业发展。结合本次论坛主题"从实践中来，到实践中去"，我来谈谈在此课程教学过程中的所思所想。

一、课程的综合性

主要可分为三个方面的"综合"。

1. 教学目标对象的综合化

我在清华大学上这类课程已有 20 多年，课程主要以理科学生和工科学生为主，目前该课程属于清华大学公共选修课。清华大学美术学院有产品设计、环艺设计专业，也有传统的国画、油画、版画、雕塑等美术类专业，美术学院的选课人数占课程人数比例大概是 10%，另外有 20% 的学生来自于理科专业，还有 70% 是工科专业背景，比如车辆运载、自动化、材料工程等院系的同学。也就是说本课程教学的目标对象已经泛化成以理工科学生为主。

2. 课程资源的综合化

这指的是跨学院教学课程的联动，目前这门课程联合的是车辆运载学院，属于该学院的工科类基础课程群。课程资源的综合，是要跟整个车辆运载学院工科背景的课程串联起来。理工科学生上课跨领域，比如上午微积分，下午可能是材料工程，晚上可能是马哲，它是"抽屉式"的，这个时候学生课程的联动就非常有必要。

我在开展本课程教学时，注重把设计公司和企业创新平台有机地融入课程资源当中。课程不光在教同学们单一的设计素描，还需要了解行业引领的企业和平台是如何进行设计创新工作的，因此把来自于前沿公司、来自于前沿设计实践的资讯带到课程里，让同学们能够在课程单元中体会到为什么这么表达、如何去更好地表达。

3. 课程未来建设的"新综合"

该课程极具未来能量。所谓能量，就是它面对的受众有可能会大幅度提高。这个课程的价值是一种新的综合，首先有启发性，让学生喜欢上设计；其次是能动性，推动学生主动探索设计表达、热爱设计；再次是长效性，越是基础越是朴素，因此课程注重的是培养学生的能力，而非简单的技能；最后，课程与专业性能够结合在一起。

二、传统艺术课程的综合拓展探索

设计不一定是从画画开始的，虽然我国大约有 80% 的设计工作者是从绘画开始入门，但实际上，从整体的设计能力来说，绘画并不是设计最基础的基础。所以在新时代"如何上好设计课"，如何通过各种课程内容训练学生的设计综合基础能力，是我们需要探索的问题。

我在这个思路上作了将近 20 年的探索。所以这门课程向清华大学公共选修课拓展，涉及清华大学 21 个学院，89 个系，450 名左右同学。这些同学有 90% 来自理工科，他们未来的设计创新，甚至是管理创新，都有可能会用到我们设计的基础能力。原来仅在美术学院开设这门课程的时候，

仅涉及 17 个专业，但现在这门课程放到了大学这个层面，所以辐射面很大。这也是符合教育教学发展的趋势，我的意图是把它泛化成能够让更多跨专业、非专业的同学来选择学习的课程。

三、课程实践

1. 兴趣和引导

课程第一周先讲原理，让学生从陌生到用自我评判来慢慢形成认同。我一般是用图而不是文字，并结合案例开展教学。比如给学生展示达·芬奇的手稿，看图就知道他是怎么思考的，他在表达自己的思考时，用纸和笔这样的媒介记录思想，这也是最快捷的表达意图的方式。课程首先用古今中外这些手绘意图的经典表达案例牢牢地吸引学生，然后给他们展示好的设计图是什么样，让学生了解基本的绘画原理，激励学生并指明这种路径的朴实性。

2. 参观考察

在短短的 8 周课程当中，我将设计实践大量地放到课程中。比如我会带学生到清华大学 iCenter（基础工业训练中心），去看机械生产平台，并引导学生了解设计不只是表现，还要跟工程紧密地结合起来，让学生认识到设计师与工程师、设计与制造之间是紧密关联的，设计不是一个完全的意图化的纯粹表达，它更具有这个时代制造基础能力的背景。

3. 还原到设计场景下的教学方式

众所周知，传统素描一般是让学生裱一张 4 开的画纸到画板上，这种训练同真实的设计生产脱节，传统大尺度的设计效果图表达已经不符合这个时代设计的发展要求。我们面对的是工程师，真实的设计更多地在于表达设计意图，对于设计素描的形式并不是特别在意。所以我对课程作了大幅度调整，整个素描的过程完全是在桌面上，采用最常见的 A4/A3 纸进行表达，还原到与设计师一样的工作路径，意图表达要在很短的时间、很小的空间里完成，方寸之间表达自己的设计意图。

课程本身在发展，我也在不断探索，希望把产品模型和工程制图的老师结合在一起，如果在这个基础上打通，可以把几门课程融合成贯穿的课程，通过一门课的教学，把三视图的原理、工程制作的原理、工业考察以及设计原理整合在一起，把原来的 5 门课叠在一起，实现教学效能的提高，因为设计的基本原理就是产业逻辑。

单元三
论坛主题论文
Forum Keynote Papers

本单元精心汇集了在论坛期间征集的众多优秀论文，这些论文均出自一线从事设计教学的教师之手，他们深入探索设计教育的精髓，以实际教学经验为基础，结合创新的教学理论，呈现出丰富的研究成果。这些论文不仅关注综合设计基础教学的核心理念和方法，还从多个角度探讨了课程校验的探索过程，展现了设计教育领域的最新动态和发展趋势。这些论文不仅为设计教育工作者提供了宝贵的参考和借鉴，也为设计教育的发展注入了新的活力和动力。

工科院系工业设计专业模型制作课程建设

陈 雨 柳 沙 马荣华 中国农业大学工学院

基金项目：教育部高教司产学合作协同育人项目：涉农工程专业"专创融合"培养模式构建与实践（202002075028）

摘 要

本文指出了工科院系工业设计专业基础课教学课时有限的问题，并从设计史的维度分析了其合理性；从工具操作技能、材料工艺知识和模型研究能力 3 个方面对模型制作教学目标进行了分解；结合中国农业大学工业设计专业教学实践，提出适合工科院系工业设计专业特点、以培养快速原型能力为核心的模型制作课程建设方案。

关键词： 工科院系；工业设计；模型制作；课程建设

一、工科院系工业设计专业基础教学面临的问题

因办学历史及交叉学科的特点，我国工业设计专业所属院系类型众多，其中工科院系以机械工程大类为主，此类工业设计专业多创办于 20 世纪 90 年代中期至 21 世纪初，经过 20~30 年的发展，形成了较稳定的适应我国国情的工科院系工业设计专业人才培养模式。与艺术类和设计类院系相比，工科院系工业设计专业更强调对学生"机械"能力的培养，学生在机械结构设计、生产工艺选择以及逻辑思维方面有明显的比较优势；但在工科院系内部，工业设计专业多处于弱势，特别是在课程安排及课程内容制定方面只能跟随其他强势专业。

近年随着工程教育专业认证和新工科建设工作的开展，工科院系普遍增设了科学类、计算机类以及学校特色类等必修平台课程，这些课程的出现打破了原有工科院系工业设计专业机械类和设计类课程之间的平衡，特别是在低年级的教学中，基础专业技能类课程与工科大类课程间的冲突尤为明显。这种冲突不仅表现在同期课程上课学时的安排上，也存在于课下预习、复习的时间上，而由于课程难度和学分设置等因素，大部分学生都选择减少在设计类专业课方面的投入，以便利用更多时间完成工科大类课程的学习。这种状况既不利于对学生基本技能的培养，也不利于专业学习兴趣的建立，特别是因缺少"动手"训练的过程而影响设计思维与习惯的建立。

历史地看，设计基础教学课时占比降低是符合设计专业发展趋势的。第一，就基础课自身的发展来看，自包豪斯开创了现代艺术和设计教学基础课，经乌尔姆及其后各国设计院校发展，设计基础课的核心由传统基于模仿和天赋的训练转向现代强调方法和创造力的培养，课程逐渐规范化和系统化，课程所需时间也逐步降低。第二，随着时代的发展，工业时代及信息时代的技术、制度及文化已经为人们所熟知，加之中学阶段对美育和劳动教育的重视程度日渐提升，基础课"改造思维方式"和"培养时代审美认知能力"的作用也逐渐降低。第三，就培养目标而言，相比于艺术和设计类院校，基础技能并不是工科院系工业设计专业学生的比较优势，工科院系工业设计专业更注重对学生综合能力的培养，对"思维"的强调大于对"技法"的强调，降低基础课课时占比也是合理的。以斯坦福工学院产品设计专业为例，斯坦福工学院的产品设计专业严格执行美国工程教育专业认证标准，除课程难度稍有降低，科学课程和工程类课程的课时占比与工学院其他专业基本一致，设计基础类课程必修课只有二年级的视觉思维和三年级的设计素描，此外没有必修的基础技能类课程[1]。

总之，基础技能类课程占比降低既是工科院系工业设计专业教学显见的问题，也是教育教学发

展的趋势。如何适应这一趋向，充分挖掘工科院系的资源优势，在有限的时间内使学生掌握相对扎实的技能，是当前工科院系工业设计专业基础教学亟待解决的问题。

二、工科院系模型制作教学的培养目标

模型制作是工业设计专业学生应掌握的重要基础技能之一，由传统作坊实践演化而来。在传统工艺教学模式下，模型制作的教学多由按材料分类的作坊承担，如金工、木工和陶艺等。而后随着系和专业的划分日益成熟，在现代设计教育中，模型制作课逐渐独立成为综合性的基础技能课程，其教学目标主要在于使学生掌握各类工具的基本操作技能、常用材料的制作工艺流程以及利用模型完成设计研究的能力。当前，在新工科建设的背景下，模型制作课程又呈现出新的变化，特别是"原型"逐渐取代"模型"成为课程教学的重点[2]，以上 3 个方面的能力培养也发生了新的变化。

（一）工具操作技能

技能方面，模型制作需掌握的技能按工具类型可分为以下几类：量具和手动工具、电动工具以及 3D 打印、激光切割机和 CNC 设备等。第一，量具和手动工具方面，量具和手动工具虽然传统，但依然是当前模型制作教学的核心，在手作过程中，学生的手、眼和思维会有机地联系在一起，在反复练习和不断摸索的过程中，学生的设计思维和设计能力将得到潜移默化的提升。当然，需要注意到的变化是，在以往教学中手作更强调"精"，而当前则更强调"快"，即利用简单工具和易得、易处理材料迅速完成产品原型制作。第二，电动工具方面，电动工具工作效率高，但对技能要求较高，且安全级别要求高，在实际教学中，除特定类别的模型（如木质家具制作），学生主要使用砂类工具，切削类工具使用并不多。第三，3D 打印、激光切割和 CNC 设备方面，该类设备主要有两方面作用：一是完成精细模型的加工制作，二是实现快速原型制作。无论哪方面作用，在教学层面，使用这类设备更多需要的是计算机辅助设计的能力，操作设备的能力是相对次要的。在实际教学中，CNC 设备对技能要求较高，多由教师操作；激光切割设备所需技能要求较为单一，学生一般可以自行完成，但限于设备加工能力，多用于特定种类的模型制作；3D 打印设备操作较为便捷，造型能力强，是当前教学中使用较多、应要求学生熟练掌握使用技能的设备。此外，按教学层次，可将技能培养分为技能学习、技能练习和技能应用，在当前的课时条件下，工科院系工业设计专业低年级模型制作课多以单项技能学习为主，辅以一定量与原型相关的练习、应用，特别是综合应用在模型制作课上是不容易完成的。

（二）材料工艺知识

工艺方面，模型制作的工艺学习包括两部分：一是特定材料的加工工艺，二是通用模型制作流程。对于前者，现代设计教育之初，由于尚处在大工业生产的初级阶段，且大部分日用品仍以金属、木材和陶艺等材料为主，与之相关的材料工艺能力是设计师必须掌握的。而后，随着现代生产技术的普及应用，特别是塑料的广泛应用，加之计算机辅助工业设计的成熟，在学校学习阶段，材料工艺逐渐由"技能"转变为"知识"，且能力培养可由工程训练和材料与工艺等课程分担。对于后者，随着对材料工艺技能要求的降低，教学中通用模型制作流程更多的是与工具使用技能的教学结合在一起的，且随着对"原型"的强调，教学中对纸、黏土和发泡等非生产材料加工工艺的强调更加明显。总之，在当前的模型制作教学中，工艺能力的培养处在相对次要的位置。

（三）模型研究能力

利用模型开展设计研究方面，模型制作的对象按用途可分为：样机模型、展示模型、功能模型、研究模型[3]。在教学阶段，样机模型涉及较少。展示模型对学生的综合研究能力要求较高，且随着 3D 打印技术的成熟和应用，展示模型所需的能力更多体现在前期设计、后期装配和表面处理方面，

对"制作"本身的要求有所降低，展示模型更适合结合高年级课程设计完成。功能模型方面，在实际教学中可大体分为机和电两类。机类模型方面，鉴于计算机辅助设计的成熟及当前对智能硬件产品的强调，机类功能模型的比重有所降低，且部分能力培养可由机械原理和机械设计课程分担；而电类模型，对工业设计专业的学生，主要以原型的形式去完成，更多表现出研究模型的特点。最后是研究模型，以往研究模型的目的更多落在造型推敲上，如利用发泡和黏土完成大量模型的对比分析。而当前随着对原型的强调，利用模型开展设计研究的能力更多体现在利用易得、易制材料完成基本结构和人机操作的分析上。

综上所述，在当前工科院系工业设计专业的模型制作教学中，利用简单工具和易得、易加工材料快速完成研究"原型"的能力比制作精细"模型"的能力更为重要。如何着力培养这一能力，并将模型制作所需的其他能力合理地分配在其他课程中，是制定教学计划时应充分考虑和协调的。

三、中国农业大学的课程建设与实践

中国农业大学工学院工业设计专业每届 1 个班，约 30 人，模型制作课设置在大二下学期，48 课时，鉴于以上分析，课程安排如下：

课程目标：将模型制作的能力分解为模型制作技能和利用模型开展设计研究两个主要目标。技能教学可进一步分解，量具和手动工具与 3D 打印、激光切割机和 CNC 设备的教学可由工程训练分担，较综合的应用可借助创新创业活动完成初步的培养，模型制作课主要承担电动工具技能的讲解和快速原型制作所需技能的训练。后者可以分解为建立模型研究的意识和进行模型研究两个阶段，限于课时，模型制作课程侧重达成建立模型研究意识，实际开展模型研究留在后续课程设置的综合实践及毕业设计环节。

教学内容：按材料和工具分，模型制作课程内容包括金工、木工，3D 打印和激光切割，纸、发泡、黏土和表面处理。其中，金工技能主要由工程训练课完成，木工由于对技能和工具使用的安全性要求较高，只在模型制作课中做知识性介绍，具体操作在高年级选修课开展。3D 打印和激光切割技能学习由工程训练课承担，模型制作课上不做专门要求，主要用来制作原型所需附件。利用 3D 打印开展模型研究将作为高年级实践课的重点，要求学生不能只将 3D 打印作为制作模型的工具，而是要综合分析产品的造型特征与 3D 打印技术的特点，合理完成模型分件、增减特征结构、选择标准配件等，充分发挥 3D 打印技术在模型研究方面的潜能。对于纸、发泡和黏土，纸的技能由立体构成课承担，发泡和黏土是模型制作课程的重点，当然与以往强调精细模型制作不同，课上以技法讲授和快速原型练习为主。最后是表面处理，表面处理虽然在设计实践中非常重要，但限于条件且环保要求较高，教学中不做特别强调。

条件建设：工业设计专业模型制作可使用的场地包括工业设计模型制作实验室、大学生创新中心和机械工程训练中心。工业设计模型制作实验室主要配置两部分工具：一是需要一定动手能力，但安全性要求较低的手动工具，由教师管理、学生自主使用，支持模型制作课和立体构成课中纸、发泡和黏土等模型的制作；二是用于木工制作的电动工具，由教师管理、学生在教师的监督下使用，主要支持高年级选修课。大学生创新中心主要配置对动手能力和安全性要求较低的设备，以 3D 打印机和激光切割设备为主，主要支持模型制作、课程设计、毕业设计和大学生创新等教学环节，除模型制作课上教学部分由教师管理，其他由学生自主管理和使用。机械工程训练中心的设备对动手能力和安全性要求都比较高，除 3D 打印和激光切割在工程训练的教学环节可让学生操作，其他均由教师管理和操作，设备主要用于课程设计和毕业设计的复杂零部件加工。

总结

为了适应新工科建设的需要，中国农业大学工业设计专业合理分配课程内容，充分协调场地和

设备资源，形成了以培养学生快速原型能力为核心的模型制作课程，为工科院系工业设计专业模型制作课程建设提供了可能的途径。

参考文献

[1] Stanford University. Bachelor product design[EB/OL].[2022-03-01]. https://me.stanford.edu/academics-admissions/undergraduate/majors/bachelor-product-design.

[2] 张祖耀，朱媛. 简而不陋速而达之——浅析快速原型在产品设计教学中的应用[J]. 装饰, 2011（5）: 118-119.

[3] 江湘芸. 产品模型制作[M]. 北京理工大学出版社，2005.

[4] 比亚克·哈德格里姆松. 产品设计模型: 制作×技法×工艺[M]. 张宇，译. 北京: 人民邮电出版社，2015.

将 PI 理论与产业实践导入设计研究方法的教学路径

蒋红斌　金志强　清华大学美术学院
尹召阳　周连超　潍柴动力

摘　要

当前中国企业工业设计的发展已从单一产品线向全系列、多领域的开发体系转化。企业开始广泛以产品形象（product identity，PI）设计手段，统一管理产品形象，确立产品特征，形成市场可识别的产品造型认知系统。在设计战略与研究方法的高等教育课程中，导入这样的理念与教学内容，是设计迈向高端战略定位的必然要求。

在路径上，强调全面构建企业产品形象，对设计风格归纳总结，联结企业文化分析，提取关键词，从"产品外观设计"转变为"产品认知与识别系统的设计"。延伸企业设计战略视野，从设计策略的角度进行统一的设计专题研究，形成产品家族化特征，响应品牌策略和零部件供应系统的技术，更系统地深化设计研发与产业应用之间的实际联系。本文构建了基于 PI 理论的策略与研究模型，为产品识别系统的教学提供了联系企业发展和产品认知原理的教学路径。

关键词： PI 理论；设计策略；设计教学方法

随着企业设计实践的飞速发展，企业已从单一的产品设计向多系列、跨领域、全方位的产品布局转型，研发和生产之间的能力正在设计上表现为战略性的特征。其中，统一规划产品形象，形成产品整体面貌与特征，是一个重要的建设专题。

设计的高等教育亦应该迅速响应产业势能，将企业的设计实践成效与教学内容相关联，形成产教融合的机能，将 PI 设计理论与研究方法的课程导入到教学中来，形成从企业设计策略的角度开展产品设计造型研究的新课程。

一、将 PI 设计理论与研究方法转变成设计课程

目前，随着现代企业管理理念及产品认知科学的发展，国内工业企业已经认识到工业设计和设计研究的重要性。

工业设计教学如何更好地适应现代企业发展[1]，PI 设计作为一种较全面阐述产品识别特征的创新设计手段，是一个顺势而为的良好教学契机。

企业在产品研发过程中，往往强化品牌和产品形象之间的有机联系[2]。PI 设计策略正是支撑企业良好解决这一问题的实践新方法。在高等院校设立设计策略与研究方法的新课程，通过对企业文化及产品形象的挖掘，采用 PI 设计，可促使企业理念与创新设计手段相融合，并深度响应企业发展需求，强化社会大众对产品形象和品牌认知的文化建设[3]。

PI 设计理论的核心即产品形象识别系统的研究与建构，是产品在研发、销售、使用过程中目标用户对产品形成的品牌认知，是对产品内在的精神特征与外在的物理特征的统一管理[4]。在教学中，我们应该系统地强调产品形象识别策略的核心内容，主要包括三部分：产品形象的家族化识别，即如何实现产品的统一表达，在产品更新换代过程中保持设计风格的一致性；产品形象的差异化表达，即在统一的基础上区分同代异类或异代同类；产品形象的标准化设计策略，即通过统一的规范，在产品开发过程中缩短设计周期，降低设计变更成本[5]。

当然，理论必须联系实践才有生命力。设计，本质上是应用学科，设计的基础研究课程更需要

理论与实践相匹配的教学思路和研学路径。

下面，我们以潍柴动力的国家级工业设计中心对其发动机做的设计研究为例，分析企业如何将其核心产品——发动机进行系统设计[6]，对设计风格统一管理及研究，如何在不同系族下将上万零部件的设计风格进行统一，建立符合企业形象的识别策略，形成设计规范或标准[7]，构建基于 PI 设计理论的发动机的设计方法与路径。由此，来解析以 PI 设计理论为核心的设计策略与研究方法的课程建构。

二、潍柴动力集团旗下的发动机设计风格塑造与分析路径

自从全系列推向市场以来，潍柴发动机以其卓越的可靠性及动力强劲等特点，迅速占据了国内外市场。特别是潍柴发动机独特的潍柴蓝配色及统一的外观特征，与竞品相比无论在涂装还是设计风格方面均具有明显的差异性，在市场上具备较强的辨识度[8]。为研究人们对潍柴发动机的整体感知，分别选取轻型、中型、重型、大缸径机型作为调研样本，进行意象风格分析，为后续开展的试验分析、发动机关键基因库构建及发动机 PI 设计策略提供基础材料支撑，如图 1 潍柴全系列发动机机型图谱所示，将产品依次编码为 A~C(因中重型整机布置结构相近，统一编码为 B)。

图 1　潍柴全系列发动机机型图谱

PI 意向风格调研采用发放问卷的形式进行信息的搜集，共发放问卷 55 份，收回 54 份，其中有效问卷为 50 份，人员构成中工业设计专家学者占比 10%、研发工程师占比 20%、目标用户占比 50%、市场维护人员占比 20%。调研对象对 PI 意向选中的关键词记 1 分，数据经过处理后得到潍柴发动机 PI 意向风格评测矩阵表，如表 1 所示，其中 PI 意向关键词来源于潍柴品牌宣传部及市场部反馈[9]。

表 1　潍柴发动机 PI 意向风格评测矩阵表

PI 意向	坚固耐用	高端品质	动力强劲	科技前沿	实用可靠	维护便利	人机友好	燃油高效	环保节能
A	25	10	20	14	23	12	15	21	18
B-1	22	17	25	23	22	18	12	20	25
B-2	25	24	27	28	27	20	23	24	26
C	22	20	26	21	27	19	20	18	17

从 PI 评测矩阵表中可以看出，A 轻型"坚固耐用"得分最高（25 分），B-1 中型"动力强劲"

得分最高（25分），B-2重型"科技前沿"得分最高（28分），C大缸径"实用可靠"得分最高（26分），可见用户对不同机型的诉求及关注点不尽相同，这就需要我们在不同机器特点的基础上，充分挖掘用户需求，定义产品形象，将意向关键词编码为设计语言，构建潍柴品牌战略下，不同族系"和而不同"又"各具特色"的发动机PI设计策略[10]。

三、产品PI的塑造与管理

为全面且准确地定义潍柴发动机PI设计策略，识别提取潍柴PI基因，根据试验需求，成立PI测评专家评审委员会[11]，并将可以体现潍柴产品特色的识别特征定义为"关键文化""关键涂装"及"关键零部件"，以三个核心维度进行发动机PI的表达，传达发动机的设计理念及延续家族化设计特征，体现企业品牌形象和产品基因特性。

其研究的设计路径与实践方法基本分为三个步骤。

（一）PI关键文化的要领提取

企业文化及品牌战略的制定决定着PI的方向和表现形式，企业文化和产品是一种相互映射的关系，产品是企业文化的载体，是品牌形象诉求的具体体现，企业文化又反作用于产品，影响着用户对产品定位的认知[12]。品牌文化是企业在长期发展过程中所形成的独特产品形象，PI关键文化的提取应遵循以下几方面的原则：①一致性原则，产品设计应始终遵循企业的品牌文化理念；②相对稳定性原则，产品形象的塑造应遵循在品牌文化继承的基础上发展，在发展的基础上继承；③战略性原则，产品研发应服务于发展战略，传达企业深厚的文化内涵及战略目标[13]。因此关键文化的提取对品牌形象的塑造及产品的研发设计具有引导性的作用。

作为中国装备制造业的排头兵，潍柴动力始终将"客户满意是我们的宗旨"作为企业文化的核心，随后进一步提出了"不争第一就是在混"的激情文化及"一天当两天半用"的效率文化，并于2017年提出了迈向高端的品牌定位，推动产品持续升级。

结合发动机特点，秉承潍柴"客户满意是我们的宗旨"的企业文化，从工业设计视角对企业文化、品牌战略等进行解码，映射到具体产品设计中，形成PI设计理念及策略。建立以人为中心的评价模型，包括使用者、维护者以及生产厂家三个维度，聚焦用户体验，探索使用者对发动机的诉求，体现产品品牌价值。同时研究人的使用方式及操作习惯，提高发动机的操作、维护体验及舒适度，对发动机性能、可靠性、舒适性、美观性等问题深入研究，全方位提升产品品质，将目标用户价值观与品牌价值观契合在产品设计中，搭建使用者与品牌之间的认知桥梁，形成了独特的PI品牌文化战略[14]，如图2所示，表示此文化——"客户满意、迈向高端"可作为PI设计策略的"关键文化"。

图2　关键文化识别图

（二）PI的关键涂装塑造

颜色作为产品识别的第一载体，也是最先促使用户对产品产生心理认知的设计元素，在产品设

计中不仅具有审美性，同时也兼具象征性的品牌意义[12]。颜色作为最直观的传达要素，对人的视觉及情绪都会产生一定的影响，用户对于颜色的认知往往也是最直接的[15]。研究表明，在产品涂装方面，蓝色具有专业及科技的隐喻，这与发动机在大众认知中的固有印象基本契合。

潍柴发动机从成立之初就建立了与竞品不同的颜色识别特征，涂装上以专业、科技感觉的蓝色为主，在用户认知中形成了"蓝色＝潍柴"的潜意识品牌色。随着工艺及审美水平的进步，传统的整体喷涂已不适于高端的产品形象，为满足环保要求并体现产品的先进性，在产品更新换代中推出了全新的局部涂装方式，通过不同颜色的搭配组合，给用户带来了全新的视觉体验。全新发动机以继承第一代品牌色"潍柴蓝"为原则，以延续产品 PI 为目标，采用底漆蓝色加局部喷漆的方案，对铸铁件和塑料件保持原色不变，形成了以蓝色为主、银灰色和黑色为辅的涂装设计，注重色彩调和，突出产品的科技感。

为延续产品形象，准确获取发动机的色彩构成，识别主体色与辅助色，采用色彩空间构成分析法，对同一型号不同时期的 E 型发动机第一代及第二代涂装进行提取分析[16]，共获取了蓝色、乳白色、银灰色、黑色四个主要色系，通过对色彩的提取及色系占比进行分析，得到了"潍柴"发动机涂装识别表。

从发动机涂装识别表可以看出，第二代相比第一代受局部喷漆的影响，蓝色区域的占比虽从65% 降到了 43%，但在整个涂装颜色体系中仍占据主导地位，具有明显的识别特征，较好地延续了产品识别色，表现出明显的品牌识别特征的延续性[17]，保留了以主体色——"蓝色"为主的涂装特色，表示此颜色——"潍柴蓝"可作为 PI 设计策略的"关键涂装"。

（三）PI 关键部件的产业链管理的技术体系与设计规范

总成及零部件作为产品识别的具体载体，相较其他设计元素在用户认知中停留时间最长，在 PI 设计策略的表达中起着决定性的作用。在产品开发中，具体零部件及其总成是品牌形象与目标用户沟通的桥梁，只有识别出关键零部件，才能全面地传达出产品的设计语义[18]。为分析发动机整机家族化设计特征，精准获取可体现 PI 特征的关键零部件，对轻型、中重型、大缸径机型采用视线追踪的实验方法，获取研究用户的首次关注零部件、注视持续总时间、眼动轨迹一手实验数据[19]，如图 3 所示。

图 3　视线追踪实验图

在数据分析前，为保证实验的科学及可信度，由31位专家组成评审委员会，每个专家具有10分的分配权，对首次关注零部件（F）、注视持续总时间（T）、眼动轨迹（L）在PI测评矩阵表中所占的权重进行赋分，用于定义实验采集项（F、T、L）对PI构成的影响程度[20]，定义权重q。通过对赋分进行整理，得出首次关注零部件得分141分，占整个实验权重的45%；持续注视时间得分93分，占整个实验权重的30%；眼动轨迹得分77分，占整个实验权重的25%。

其次根据视线追踪实验对零部件赋分并整理，各个零部件的得分用字母j表示，其中被首次关注零部件记1分；定义持续注视时间4s以上为有效数据，记1分，低于4s的注视时间不计分；定义眼动轨迹记中前3位注视零部件为有效数据，记1分，其余眼动轨迹不计分。

在此基础上依据实验权重及零部件总分，对数据进行定量分析、归纳，形成PI关键零部件测评矩阵表，如表2所示，其中零件样本为n（n=a1, a2, …, c9），产品权重为q（q=51%, 30%, 19%），各零部在测评中的总分记为S，即：$S=Fj\times51\%+Tj\times30\%+Lj\times19\%$。

表2　关键零部件识别表

型号	总成/零部件	F首次关注		T注视时长		L眼动轨迹		S
		得分（j）	权重（q）	得分（j）	权重（q）	得分（j）	权重（q）	
A 轻 型	a1 企业标识	1	45%	0	30%	1	25%	0.15
	a2 隔音罩	1		1		1		1
	a3 混合进气管	0		0		0		0
	a4 机油滤清器总成	1		1		1		1
	a5 线束/燃油管	0		0		0		0
	a6 增压器	0		0		0		0
	a7 喷油泵总成	0		0		1		0.25
	a8 空调压缩机	0		0		0		0
	a9 油底壳	0		1		1		0.55
B 中 重 型	b1 企业标识	1	45%	0	30%	1	25%	0.70
	b2 气缸盖罩	1		1		1		1
	b3 异形进气管	1		1		1		1
	b4 共轨管	0		1		1		0
	b5 滤清器总成	0		0		1		0.25
	b6 线束/燃油管	0		0		0		0
	b7 排气管	1		0		0		0.40
	b8 油底壳	0		1		1		0.55
	b9 铭牌	0		1		1		0.55
C 大 缸 径 型	c1 企业标识	1	45%	1	30%	1	25%	1
	c2 缸盖罩	1		1		1		1
	c3 进气管	0		0		1		0.25
	c4 空滤	0		0		0		0
	c5 中冷器端盖	0		1		1		0.55
	c6 线束盒	0		1		1		0.55
	c7 ECU	0		0		1		0.25
	c8 增压器防护罩	0		0		0		0
	c9 油底壳	1		1		0		0.75

从发动机关键零部件识别表可以看出，测评总分得分越高，表示此零部件承载的显性品牌基因越明显，可作为PI传承的主要载体；得分为0的，表示该项不具备PI代表性。其中A轻型隔音罩、机油滤清器总成及油底壳，B中重型企业标识、气缸盖罩、异形进气管、油底壳、铭牌，C大缸径型企业标识、缸盖罩、中冷器端盖、线束盒、油底壳得分均在0.55以上，在视线追踪实验中占据视觉传达的主要地位[21]，表示这些零部件可作为PI设计策略的"关键零部件"。

四、建立建设产品 PI 策略的综合表达与规范模型

从关键文化识别、关键涂装识别及关键零部件识别中可以得出，客户满意及迈向高端的企业文化，独具特色的潍柴蓝识别涂装，外观覆盖罩、油底壳及总成零部件具有显著的 PI 代表性。

其中，客户满意、迈向高端的关键文化在品牌形象及产品领域居于核心地位，无形中影响着产品的整个生命周期。潍柴蓝关键识别涂装在整机的形象识别中具有明显的家族化延续性，占据整机涂装的 50% 左右[22]。外观覆盖罩、油底壳及总成零部件，综合得分分布在 0.55~1 的区间，得分最高，为关注度较高零部件。在整个产品开发设计过程中，发动机 PI 理论的运用应立足企业品牌构建的前沿，做到系统性、整体性统筹规划[23]。

以此分析为依据得出构建基于 PI 理论的发动机表达模型及策略，通过概念评审、布置评审、样机评审、市场评价等，在不同阶段对 PI 进行把控，确保最终产品的输出满足差异化、家族化及标准化的要求，将 PI 理念嵌入到整个研发流程，如图 4 所示。

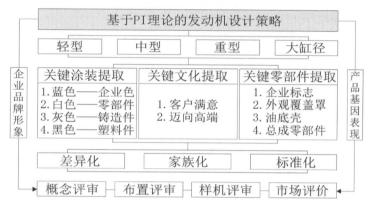

图 4　基于 PI 理论的发动机表达模型

五、基于 PI 理论的产品塑造规范研究与实践相结合的教学路径

通过对现代企业发展中如何统一管理产品形象及潍柴发动机设计风格的分析，引入 PI 创新设计手段的必要性，以企业文化、产品造型与涂装以及零部件总成等为核心建立起产品 PI 设计策略，能够有效地帮助企业树立设计创新的管理体系和规划理念。

以企业和产品文化为引领，塑造品牌形象、产品涂装等识别系统和要素，从产品载体出发传达设计语义和能量，搭建三位一体的 PI 策略，是设计教学深入到理论与实践相结合的有效路径与方法。

在实际的实践中，企业设计团队借助实验数据，较客观且全面地为产品形象构建提供建设新思路，得出潍柴动力集团在发动机产品上的基于 PI 理论的设计策略和表达模型。发动机 PI 构建是一个复杂的系统性工程，涉及技术提升、品牌文化塑造、产品形象传达等多方面因素，潍柴作为发动机行业的代表性企业，拥有完整且全面的谱系产品。通过分析研究，凝练提取可表达的 PI 设计策略，实现了关键要素传达产品形象及内涵的目标。

由此，将基于 PI 理论并与实践相联系的设计教学方法用于研发与实践的设计教育，从"产品外观提升"到"PI 构建策略"，对于探索设计研究与产品策略、企业品牌策略等都具有良好的作用与教学实践意义。

参考文献

[1] 雷芳. 现代企业管理理论与管理模式创新发展研究——评《企业管理学》[J]. 人民长江，2022，53（8）：227.

[2] 张凯. 产品设计中的认知模式研究[D]. 南京：南京艺术学院，2019.

[3] 刘征，孙守迁. 产品设计认知策略决定性因素及其在设计活动中的应用[J]. 中国机械工程，2017，18（23）：2813-2817.

[4] 刘钢. 产品形象（PI）的定义和构成[J]. 南京艺术学院学报（美术与设计版），2005（1）：135-136.

[5] 易军，骆阳毅. 基于产品形象的工程机械品牌造型识别设计[J]. 包装工程，2021，42（10）：191-198.

[6] 张述超，张满栋，曹凯. 基于PI理论的重型卡车前脸外形识别设计[J]. 机械设计，2016，33（4）：125-128.

[7] 周连超，尹召阳，崔凯. 发动机造型设计中线性特征的家族化构建研究[J]. 设计，2022，35（10）：120-123.

[8] 陶然. 潍柴动力战略定位分析[J]. 合作经济与科技，2021，（21）：108-109.

[9] 王天宇. 潍柴的国际品牌之路[J]. 走向世界，2017，（15）：52-55.

[10] 罗仕鉴，李文杰. 产品族设计DNA[M]. 北京：中国建筑工业出版社，2016.

[11] 张小兰. 产品识别要素构建方法研究[J]. 包装工程，2011，32（14）：74-77.

[12] 赵阳，蒋红斌. IP时代的PI设计[J]. 家用电器，2021（8）：62.

[13] 李玮荣. 品牌视觉形象中色彩策略的应用研究[J]. 才智，2016（3）：201.

[14] 沈法，谢质彬，郑堤，等. 基于企业品牌形象的产品形象构建方法研究[J]. 包装工程，2007（5）：88-90.

[15] 丁满，亢婧璇，李美. 面向品牌延伸识别的产品色彩设计研究[J]. 包装工程，2021，42（18）：204-211.

[16] 童诗婧. 产品色彩形象与色彩DNA研究[D]. 沈阳：沈阳航空航天大学，2012.

[17] 王丽. 品牌形象中的色彩识别研究[D]. 长沙：湖南大学，2009.

[18] 张小兰. 产品识别要素构建方法研究[J]. 包装工程，2011，32（14）：74-77.

[19] 王莉. 视线追踪技术在人机交互中的应用[D]. 西安：西安工业大学，2016.

[20] 朱栩彤. 非标自动化设备产品识别（PI）设计研究[D]. 南京：东南大学，2019.

[21] 张云帆，刘卓. 基于品牌意象基因提取的产品族造型设计[J]. 机械设计，2018，35（3）：105-109.

[22] 刘蓓贝，张融，陈旭，等. 基于大数据的产品色彩设计[J]. 包装工程，2019，40（14）：228-235.

[23] 金东. 产品形象战略性设计研究[J]. 装饰，2004（8）：18.

面向互联网＋工业设计的线上线下混合基础教学模式的研究

符彦纯　佘雨波　湖南医药学院

摘　要

平面、色彩、立体构成三个造型要素构成工业设计专业的基础教学内容。本文以传统教学理论为基础，提出了互联网与传统教育相结合，通过互联网建设"互联网＋"教学模式——互联网线上线下混合式教学，通过线上、线下、混合等多种手段，全面提升学生学习效果，为学生理解和掌握"三大构成"知识提供新的思路，进而推动当前教学模式的创新。

关键词："互联网＋"；工业设计；教学模式

工业设计专业的基础教学内容主要是由平面、色彩、立体构成三个造型要素构成。在"互联网＋"模式的进一步推广下，工业设计专业传统的教育教学模式逐渐显露出明显的不适应，难以满足新时代创新人才培养的要求，"互联网＋"时代呼唤与之相匹配的工业设计专业基础教学新模式。本文以传统教学理论为基础，提出了互联网与传统教育相结合，通过互联网建设"互联网＋"教学模式——互联网线上线下混合式教学，通过线上、线下、混合等多种手段，全面提升学生学习效果，为学生理解和掌握"三大构成"知识提供新的思路，进而推动当前教学模式的创新。

一、"三大构成"课程在工业设计中的地位和作用

在工业设计专业中，平面构成、色彩构成、立体构成这"三大构成"是设计专业的基础理论知识，也是不可或缺的艺术技能。学生通过"三大构成"的系统学习，不仅为设计专业的学习打下坚实的基础，也能进一步提高观察力、创造力和宏观驾驭力。三大构成知识和技能的训练不仅决定了设计专业学生的专业水平和辨识力，更能确保学生们在未来专业发展的道路上行稳而致远。不仅学生专业的设计思维、严谨的科学态度得益于此，更为其宽广的知识面和广阔的思维空间开疆扩土。

（1）平面构成。平面构成是工业设计专业针对三度空间的二度表达，是基础也是最基本的学习内容，地位至关重要。平面构成是通过形的透视、结构和空间，运用点、线、面元素和黑白灰层次等按照科学的形式法则构成设计图形。抛弃对自然对象的客观描绘，消解对象外部形态整体识别性，用简洁明了、高度概括、冲击视觉的粗浅艺术语言，显现作品节奏与情感的抽象构成。平面构成的学习和训练，能训练学生深刻的洞察能力和高度的概括能力，从而培养其审美形态的抽象和构成能力。

（2）色彩构成。色彩构成也是工业设计专业针对三度空间的二度表达，是"三大构成"中的基础学习内容，地位很重要。色彩构成是利用色彩色相、饱和度和明度要素经过提炼、夸张、概括复杂的色彩现象产生色彩新的构成效果。色彩构成的训练，能培养学生高度概括、有温度的创造力，从而培养色彩形态创造的抽象和构成能力。同时，色彩构成理论的学习不仅使学生认识和理解光与色彩的客观规律，更重要的是提高学生对色彩情感的主观反应能力。

（3）立体构成。立体构成是工业设计专业针对四度空间基础上的三度表达，是"三大构成"中的基础学习内容，强调客观实用性。立体构成要以一定的材料为基础，从界面→空间→环境，通过点、线、面、对称、肌理，按空间、环境、装饰的视觉审美原则来建构立体形态和立体造型，反映出一定的历史背景和文化氛围，具有较强的实用价值。立体构成知识的学习能培养学生空间立体

思维和创造能力，进一步提升学生解决问题的宏观驾驭能力。

总而言之，平面构成、色彩构成、立体构成是不能脱离形体、空间、位置、面积和肌理独立存在的设计基础理论，三者相辅相成、不可分割。平面构成、色彩构成、立体构成是培养学生艺术技能和理性思维的有效途径，也是启发和培养学生创新能力的根本基础。

二、基础教学的传统模式和短板

我国自从 20 世纪 70 年代末 80 年代初从欧美引入构成教育后，逐渐形成了一套比较系统、成熟且具有中国特色的构成教育体系，为我国设计教育的发展奠定了基础。相较于发达国家，我国工业设计教育的历史较短，基础教学明显滞后，人才培养与社会需求不匹配。

（1）模式陈旧。部分教师的教学模式单一，以教师为主学生为辅的"老师讲学生听"的灌输式教学方法和"一支叶筋笔，一张白板纸"的训练方法一直沿袭至今。工具和材料上的更新不能与时俱进，很难培养学生自己的创造性思维，不利于学生的长远发展。平面构成、色彩构成、立体构成课教学与作业设置未能与专业较好对接。

（2）设置欠妥。本科院校注重学术与理论的研究，高职院校则主要注重学生实用技能的训练。工业设计专业是一个与市场联系紧密、培养应用型人才的专业，而现有的课程教学内容安排和专业设置方向很难做到与社会需求和区域经济发展相对应，导致学生的培养发展与就业市场的对接存在错位。说到底，没有针对专业和层次不同而因材施教，只是课程的泛泛而谈，学生学习的主动性和学习效果受到影响。

（3）缺少实践。与高职高专院校略有不同的是，本科类院校在"三大构成"教学理论与实践课时分配上，较多地强调理论教学而忽略实践教学。而高职高专院校受到教学条件和教学学时的限制，实践课时安排没有到位，不是实践中缺少相应理论知识的引导，就是理论知识得不到有效运用，或者实践教学设置不科学，出现理论与实践相脱节。

（4）形式倾向。工业设计是文化的软实力，是知识、技术、艺术相互转化的产品，也是一个从知识软件、技术硬件到生活软件的过程，满足的是老百姓的生活幸福感，传统教学在传授知识技能的同时往往很难将它们落实落地。过多强调作业的形式与做工，忽略了设计与构思；拘泥于黑白和二维空间，忽略了立体的客观实在；诸多限制性的教学形式制约了思维和创造力的提升。

传统教学模式的短板，导致新的模式成为探讨和研究的热点，创建科学有效的工业设计基础教育教学模式迫在眉睫。

三、互联网线上线下混合教学模式的提出

随着网络技术的飞速发展和普及，传统教学模式受到强烈的冲击。近年来，针对疫情暴发，国内诸多高校更多地采取线上教学，一种满足时代需要的融合传统与网络、线上与线下、课前与课后、生活与学习的线上线下混合式教学模式应运而生。

首先，互联网带来了海量的教学资源、日益更新的教学设备、德艺双馨的教师团队和百花齐放的精品课程，线上的理论实践和知识延伸，使教学活动更加现代化、智能化、信息化，线上辐射广、点对点、效率高的特点能有效弥补传统课堂在教学资源、教学形式及教学时空上的短板。根据课堂教育内容，归纳并设计出线上教育体系和优质课程群，能在教育教学中发挥出强劲的辅助服务功能。

其次，线下传统课堂的面对面、师生融洽的学习氛围，能有效消除慕课等单一线上教学对学生积极性和主动性带来的影响。教师采取针对性强的方法，充分发挥教师的启发引导作用和学生主体的积极性，达到学生"做中学"和"学中做"的教育目标，扎实理论知识，提高实践能力。

再次，线上、线下教学角度不同、途径不同，效果也不同，并不能简单地相互取代。线上线下

混合式教学融合了理论与实践、网络与课堂教学，及时动态跟踪与调整教学进度和教学方法，师生共建的教学活动做到线上共享教学、线下多形式互动，既提升了学生的理论学习和专业实践能力，又真正达到了因材施教、教学相长。

因此，改变"一本教案、一支粉笔"模式，探索建立互联网时代有利于工业设计人才成长的教育体系和人才培养新模式势不可挡。

四、互联网线上线下混合教学模式的实践

互联网线上线下混合教学模式在优化专业课程知识结构、改革教学内容、强化实践技能、改变教学方法、提升综合素质等方面具有较强的优势。重构网上课程互动群，丰富线下实践活动，以赛促学，积极开展"互联网＋"工业设计线上线下混合基础教学模式的实践。

（1）丰富资源，发挥互联网课堂优势。运用慕课、超星尔雅、腾讯会议、钉钉和微信群等线上集专业性、系统性、趣味性于一体的工业设计基础教学的互联网资源，突破时间和场地的限制，开展"面对面""一对一"在线团队集体学习、小组讨论、视频授课等活动，发挥好教学团队、教学名师的示范引领作用，打造工业设计基础教学的一流资源、一流案例、一流课程，为学生提供优秀的学习资源，提高学生的自主学习积极性，实现互联网与工业设计专业基础教育教学的深度融合。

（2）注重结合，有效利用传统翻转课堂。以学生为主体、教师为主导，让学生主动参与课程内容的学习和讨论。采用传统"问题导向"模式和"师生互动"模式，通过"提出问题→分析问题→解决问题"的思路使学生在解决问题中掌握学习方法；通过"课前布置→课堂讨论→课后点评"的师生互动环节使学生在自主学习中提高学习效果。同时，注重引导学生将平面构成与制图课程相结合、色彩构成与相关软件相结合、立体构成与模型制作相结合，使学生借助媒介工具轻松掌握三大构成知识与技能，并能较好地完成学习任务，加深对课堂知识的理解和运用。

（3）理实一体，延伸课堂实践活动。工业设计是一门技术与艺术相结合的专业，学生理论知识的掌握和创新能力的培养与实践教学体系调整和构建分不开。首先，要整合三门课程教学内容，促进课程理论和实践体系的连贯性。其次，构建"理实一体""知行合一"的实践课程，适当地压缩理论课程学习时间，分配好理论和实践学习时间。通过实践加深课堂理论知识认知度和广度；通过"以赛促学"提高设计实践综合能力；通过理论创新促进符号概念的视觉抽象化。同时，实现"校－企－院一体化"实践教学的全方位和全覆盖，进一步提升学生的语言表达能力、动手操作能力和职业适应能力。

（4）优化考评，改变学习评价标准。传统的学习考评方式多采用作品展示评价，往往忽略了实际的过程与学习效果。采用对学习和创作过程的客观、动态化的综合性评价，能够进一步提高学生的学习自主性，并与高效快捷、线上线下相结合的教学模式相匹配。丰富的动态化课程学习数字资源，能有效推动课程团队和任课教师进行专业建设、课程建设和教学方法手段的研究与实践，进一步固化为专业教育教学的理论成果。

通过教学研究和实践表明，慕课、传统课、课外实践三位一体的"互联网＋"工业设计线上线下混合教学模式能显著提升学习效果，充分发挥学生的学习主动性，较好地提高学习效率。

五、结束语

对于工业设计专业的学生来说，基础教学夯实了理论功底，提升了能力高度。学好承前启后的"三大构成"课程有利于培养深刻的观察力、有温度的创造力和高度的宏观驾驭力，对学生之后的职业生涯影响深远。

综上所述，在"互联网＋"工业设计基础教育教学模式研究中，只有对模式创新的影响因素做

进一步分析才更具有针对性。总之，基于人才市场需求和培养现状做教学模式的创新研究具有较强的时代意义和历史意义，实践"互联网+"工业设计的线上线下混合基础教学模式，不断丰富教学内容和教学方法，任重道远，永不停歇。

参考文献

[1] 许锦泓. 工业设计人才培养体系的构建和优化[J]. 嘉兴学院学报，2005，17（6）：108-111.

[2] 刘卫. 高职院校艺术设计专业基础课程整合研究[J]. 湖南包装，2015（3）：97-99.

[3] 姜佳良. 高职工业设计专业三大构成课程教学改革[J]. 现代职业教育，2016（13）：148.

[4] 沈艳. 广西高校工业设计专业应用型教学模式研究与实践[J]. 艺术科技，2016（6）：18.

高职校企合作共建专业课思政融入之我见
——以室内软装课程为例

高 莹 天津轻工职业技术学院

摘 要

思政教师、专业教师、企业教师以爱国主义教育、色彩美学、创新精神、工匠精神、环保意识教育、文化自信等思政元素作为切入点，教师以身示范为手段，构建科学合理的高职院校校企合作专业课思政教学模式，不仅强化了学生思想品德、爱国爱家以及综合素质的培养，同时也激发了学生的创意思维，在未来的设计活动中能够将所学、所见自然地转化到实践中去。

关键词： 思政教师；专业教师；企业教师；思政元素

随着人类社会的不断进步与发展，大到建筑物，小到微型饰品，无论从功能还是外观上都越来越精细化，越来越强调品质——产品内在品质、外观品质等，从而也带动着艺术设计创意产业的不断进步与发展。艺术设计创意产业是文化产业的重要组成部分，它比传统服务业的增长速度快2倍，比制造业快4倍，艺术设计活动在商业领域和社会生活的方方面面无处不在，市场对艺术设计专业技术人才的需求在不断飙升。但是，毕业生普遍存在人文素养偏低、能力弱、适应力差等问题，传统的高职教育注重专业能力的培养，往往忽略了学生思想政治方面的培养，专业课程也很少融入思政内容，培养出的学生往往只懂设计、会制作，但缺乏团队合作精神、缺乏美育培养、缺乏对中国传统文化的深入了解，传统单一封闭的艺术设计教育手段已不能适应市场经济发展的需求。

党的十八大以来，习近平总书记多次在会议上发表关于思想政治工作的重要讲话，国家先后出台相关政策给予大力支持（如提高相关教师待遇等）。2020年12月15日，教育部在京召开深化新时代学校思政课改革创新现场推进会，对推动新发展阶段学校思政课高质量发展进行部署。时任教育部党组书记、部长陈宝生提出要打造思政改革创新"升级版"，做到五个始终坚持，实现新阶段思政课高质量发展，要在认识高度再提高一点、内容深度再钻深一点、力量强度再强化一点、评价角度再精准一点、布局广度再拓宽一点这五个方面下功夫抓落实。

由此可见思政工作在未来教育教学工作中的重要性。

一、高职艺术类专业学生思政课程中存在的问题

（一）思政课程融入专业知识不够

目前高职院校开设的思政课程有思想道德修养与法律基础、毛泽东思想和中国特色社会主义理论体系概论等，课程的主要内容包括坚定理想信念、弘扬中国精神、践行社会主义核心价值观、明大德、守公德、严私德、尊法学法守法用法。

虽然教师在课程中对学生进行了非常深入的思想政治教育，融入了思政元素，但与专业相关的思政教育并不多，造成这种情况的主要原因有以下几点：第一，讲授课程思政的老师不懂艺术类专业，对艺术类的专业知识知之甚少；第二，与艺术类专业老师没有交流，或者交流甚少，导致思政老师多数只是延续了之前思政课程的教学内容，没有很好地将专业知识融入课程当中，很多内容只停留在书本里，停留在表面上，致使学生学习起来非常茫然，不知道该如何与专业挂钩，未来对自己的专业发展有何作用，从而导致学生不喜欢学习思政课程，或者只是为了考试而学习，死背书本

知识。

（二）专业课融入思政元素不足

1. 艺术类专业老师存在的问题

艺术类专业的老师思想都比较活跃、富有个性，富有创造性思维、跳跃式思维和创新意识，但是存在对专业以外的思想理论学习相对较少、政治敏感度较低、比较自我等问题。

2. 艺术类专业学生存在的问题

在互联网时代，信息传播速度越来越快，上一秒发生的事情，下一秒就能传到世界各地。它为我们的生活带来了便捷，同时也影响了现在的孩子和年轻人。他们接受新鲜事物的速度极快，兴趣点也超多，往往对外来事物非常感兴趣，花费大量的时间去查看，把宝贵的时间白白浪费掉，无心学习专业知识。此外，还有很多学生在报考学校的时候，并未深入了解自己所学的专业以及学成之后所要从事的职业，对专业知识的学习处在比较迷茫的状态，对自己的未来没有任何目标。

3. 专业课存在的问题

艺术类专业教师作为"课程思政"的承担者，对课程思政的认识不足，总觉得思政与专业课相差甚远，研究思政是在浪费时间，对学生未来的专业学习没有帮助，又或者即便是在课程中加入了思政元素也是流于形式，并未深入挖掘思政元素，寻找思政元素与专业知识的契合点。

（三）企业项目融入思政元素不足

艺术类专业的企业多以私企为主，受到规模的影响，往往不具备成立党支部的条件，并且企业都是以盈利为目的，对思想政治方面的学习做不到时时处处点点滴滴。因此，对员工的思政教育也就较不重视，在企业项目建设中也无法把思政元素融入其中。

二、培养全方位发展优秀毕业生的途径

（一）思政教师走进企业，和专业课教师共同讲授思政课

思政教师除了具有较强的思想政治工作能力、较强的文化底蕴以外，还应多与专业教师进行沟通交流，尽量将专业知识与思政课程相结合，多与专业教师一起走访企业，深入了解专业知识的内涵，了解艺术类学生未来所从事工作岗位的特点，深入挖掘他们走上工作岗位后应具备的职业素养、道德品质，并将其融入思政课程。

（二）专业课教师与思政教师共同挖掘思政元素

从目前来看，艺术类专业课程的授课内容中思政元素的融入还不够，思政元素的挖掘还不够充分、不够系统，相对比较零散，这主要与专业课教师对思政元素了解不够深入、透彻息息相关。为使专业课内容能够充分融入思政元素，专业课教师应多听思政课程，多与思政课教师交流、沟通，共同分析专业课中知识点对应的思政元素，并将思政元素进行整合，通过互动、交流、讲故事、结合时事等方式，传递、渗透给艺术专业的学生，让他们在不经意间理解思政元素的内涵，明白学习专业知识的真谛所在。艺术类专业课程的课堂辅导大多是师生一对一的交流，也是心与心的交流，因此在课堂辅导中加入思政元素较之思政课程也更自然、顺畅。

（三）与企业教师一起，将思政融入项目

设计类企业每天都会接到很多项目，有许多真实的案例。原本公司的设计师在设计的过程中只是针对需设计的内容搜集资料、进行整理、寻找设计元素和设计灵感，开展设计和制作，很少考虑其中所蕴含的思政内容，但实际在设计中已经融入了美学理论以及设计师对事物美的理解。设计师

不断尝试、反复修改设计方案等做法也是工匠精神的突出表现，设计师平时认真深入地学习设计软件，不断尝试新的制作方法、新的表现形式，这些做法实际上都充分体现出设计师不断探索的精神，只是企业人员没有归纳、总结出来而已。未来企业教师可以把本公司在制作项目中每位工作人员的表现进行总结、归纳便可得到许多思政元素，在为在校同学讲解项目的过程中充分地表达出来，通过布置企业项目，引导学生在制作的过程中注重工匠精神、色彩美学、形式美学等思政元素的培养，为未来步入工作岗位奠定基础。

三、将思政元素融入软装课程

衣食住行是我们每个人每天都要接触到的，与我们的生活息息相关。软装设计刚好是"住"的一部分，每个人每天都离不开它。随着房地产行业的不断兴起，软装这个新兴行业也越来越多地被人们所认识，走进了千家万户。通常意义上的软装是指所有室内可移动的家具配件，包括沙发、床、窗帘、地毯等。软装一般应用到家庭住宅、商业发展空间、样板间等地方，随着人们生活品位的提高，私人定制也成为软装的一个发展趋势。在软装课程中可以以"住"作为切入点，结合现实生活，创设教学情境，采用案例教学法，请企业教师引进真实项目，带着学生使用设计软件制作设计方案，以课上展示、讲解设计方案的方式组织教学。在授课过程中，由于涉及的软装饰品较多，与思政元素的契合点也极为丰富。专业教师、企业教师通过与思政教师反复沟通、交流，不断挖掘，共同总结出多个思政融入点：爱国主义教育与色彩美学；创新精神打造空间美感；工匠精神贯穿设计、制作全过程；环保文明贯穿设计、生活点点滴滴；文化自信贯穿艺术创作始终；聪明在于勤奋，天才在于积累；持之以恒，提升创业能力，体现人生价值；把学习当作一种信仰。

（一）爱国主义教育与色彩美学

2019年3月，习近平总书记在主持召开学校思想政治理论课教师座谈会上发表重要讲话时强调：要厚植爱国主义情怀，把爱国情、强国志、报国行自觉融入坚持和发展中国特色社会主义事业、建设社会主义现代化强国、实现中华民族伟大复兴的奋斗之中。2020年是不平凡的一年，新冠肺炎疫情打乱了原有的平静，耄耋之年，坚守一线：八十四岁的钟南山院士在疫情暴发之后，立即启程赶往武汉。渐冻的身躯掩不住一腔热血：身患渐冻症的武汉市金银潭医院张定宇院长战斗在一线，心系人民！"哨声"悠远又洪亮：新冠疫情"吹哨人"，武汉市中心医院眼科医生李文亮因新冠肺炎去世。南京市中医院徐辉副院长奋战于抗疫一线，操劳过度突然离世。这一幕幕感人画面，让人泪目。一个个坚守岗位的白衣天使，一队队临危受命的"最美逆行者"，舍小家为大家，用实际行动诠释着何为医者仁心；他们放弃了与家人团聚的时光，迎难而上，冲在防疫第一线，面临着超负荷的工作和被传染的危险，疫情面前，他们有着一颗无价的大爱之心。是他们的爱让我们的生活充满色彩，为我们的家居饰品带来了丰富多彩的颜色。在课程中，通过色彩引出色彩美学理论知识，进行深入讲解，并在企业教师的指导下运用"躺平设计家"制作企业真实的软装设计方案，最后通过360°全景图展现出来。制作完成后让学生讲解自己的设计方案以及对色彩美学的认识，从而提高他们对色彩美学的深入理解。

（二）创新精神打造空间美感

习近平总书记在文艺工作座谈会上曾讲道："传承中华文化，绝不是简单复古，也不是盲目排外，而是古为今用、洋为中用，辩证取舍、推陈出新，摒弃消极因素，继承积极思想，'以古人之规矩，开自己之生面'，实现中华文化的创造性转化和创新性发展。"在北京大学师生座谈会上曾指出："不忘历史才能开辟未来，善于继承才能善于创新。优秀传统文化是一个国家、一个民族传承和发展的根本，如果丢掉了，就割断了精神命脉。我们要善于把弘扬优秀传统文化和发展现实文化有机统一

起来，紧密结合起来，在继承中发展，在发展中继承。"因此，在运用设计软件进行设计时，注重对学生创新精神的培养，通过介绍不同时期建筑、家具、饰品的风格特点，深入分析古人在设计时的用心之处，大到建筑外观，小到细枝末节，都认真客观细致地分析，旨在使学生感受古人的创新之处，培养学生在未来的设计中要不断创新，用自己的眼睛去发现身边美的事物，亲身感受美的存在，不断培养他们的创新意识，用自己的发现去装点设计空间，用不断的创新去打造属于自己的空间之美。同时告诉学生美不只来自于外在，更重要的是内心的美，只有具有了真善美的品格和精神，远离当下经济社会中不正确的功利思想，拒绝随波逐流，才能使身心得到净化，才能拥有属于自己的一份美。

（三）工匠精神贯穿设计、制作全过程

软装课程中，不仅要有设计还包含制作的过程，小的软装饰品是需要学生用自己的双手完成的。在这些软装饰品制作的过程中，包含着我国古人无数的聪明才智，也传递着我国五千年的悠久文化，传统家具、中国结、刺绣、编织等工艺都是古人无数次地尝试、无数次地钻研，不断总结出来的，时时处处体现着古人精益求精的工匠精神，精湛的手工技艺。李克强总理曾指出："技能人才是国家的宝贵资源，是促进产业升级、推动高质量发展的重要支撑。"只有大力发展职业教育，重视技能人才培养，才能不断涌现出大国工匠，才能为我国未来的发展提供足够的人力保障。因此，在课程中我们采用一对一辅导的方式，深入讲解软装饰品的制作工艺和方法，对出现的问题及时纠正，潜移默化地培养学生的工匠精神。

（四）环保文明贯穿设计、生活点点滴滴

讲到室内软装设计就离不开家具，家具的材质很多，包括板材家具、曲木家具、金属家具、钢木家具。在讲到家具材料的时候，都会反复强调环保材料运用的重要性。在设计的选材过程中，既要满足制作的要求，又要仔细研究材料中物质的含量，尽量减少对身体的危害。同时，结合衣食住行中的食，以及我国现在的饮食趋势，来讲解铺张浪费的危害，培养学生的节约意识，引导学生树立环保文明观念。

（五）文化自信贯穿艺术创作始终

习近平总书记在党的十九大报告中强调："文化是一个国家、一个民族的灵魂。文化兴国运兴，文化强民族强。没有高度的文化自信，没有文化的繁荣兴盛，就没有中华民族的伟大复兴。"文化自信是更基础、更广泛、更深厚的自信；是更基本、更深沉、更持久的力量；是事关国运兴衰、事关文化安全、事关民族精神独立性的大问题。坚定文化自信，可以将精美的传统手工技艺传承发扬；坚定文化自信，可以让未来的艺术工匠们全身心地投入到作品创作中；坚定文化自信，可以锻炼艺术工作者精益求精、一丝不苟的工作态度。

（六）聪明在于勤奋，天才在于积累

每一个成功者的背后，都离不开日复一日的学习，不断的知识积累。学习软装课程也是一样，每个知识点的讲解，都是不断积累的过程。在授课过程中，结合生活中的小事，讲解聚沙成塔、集腋成裘的道理，告诉每一位学生只有一点点不断地积累知识，丰富自己的文化底蕴，叠加起来才会从量变导致质变，才能使自己变成一个成功的人。

（七）持之以恒，提升创业能力，体现人生价值

做任何事都需要持之以恒，这是一种人生态度，当把它变成一种习惯后，就离成功又迈进了一步。在饰品设计与制作环节中，需要学生不断地反复实践，融入创新思维、创新元素，才能设计、

制作出有别于前人的设计作品，在设计师的批评中才能不断成长，想做到这一点就必须有一个持之以恒的态度。企业教师在授课过程中引进真实项目，但理想和现实往往差距很大，想象出的设计效果，在现实的制作过程中未必能得到充分体现。因此，企业教师会提出设计方案中的不足，要求学生反复修改。这种反复修改的过程不仅可以磨炼学生的意志，也为日后学生走向工作岗位、自主创业提供了好的基础，为今后人生价值的体现铺平了道路。

（八）把学习当作一种信仰

在学生的思想意识中，动机与行为及个人体验存在着一种必然的关联性。信仰是人的一种内化教育。"活到老，学到老"讲的是一种谦虚的学习态度。中国传统手工技艺博大精深，只有经过不断的学习才能丰富自己的知识，丰富我们的智慧，好的设计想法才能源源不断地涌现出来。培养学生将学习当作一种信仰，可以让学生在未来的生活中一路顺畅。

"随风潜入夜，润物细无声。"这是杜甫的诗句，也是软装设计这门课融入思政元素后在教学方面要达到的目的。根据高职艺术设计类专业学生的特点，结合以赛促教、真题真做，以爱国主义、色彩美学、创新精神、工匠精神、环保意识、文化自信、持之以恒、把学习当作一种信仰等思政元素作为切入点，教师以身示范为手段，构建科学合理的高职院校校企合作专业课程思政教学模式，不仅强化了学生思想品德、爱国爱家以及综合素质的培养，同时也激发了学生的创意思维，使他们在将来的设计活动中能够将所学所见自然地转化到实践中去。

参考文献

[1] 吕清华."课程思政"在艺术类高校的实现路径探索[J].科教导刊，2020（15）：106-107.

[2] 赵喜恒.高职院校艺术类专业思政进课堂育人模式的实践探究[J].辽宁丝绸，2020（1）：69-70，34.

侗族鼓楼营造技艺传承与建筑设计教育深度融合的教学模式探索

郭　宁　湖南科技大学

摘　要

目前我国传统建筑营造技艺传承与建筑设计教育交叉甚微，现代建筑教育对传统建筑营造技艺的传承与发展影响力几乎为零。本文希望通过以侗族鼓楼营造技艺传承为例，探索在高校建筑设计教育中的工艺深度融合发展的教学体系和教学方法，构建科学合理的教学模式，以期为传统建筑营造技艺传承与高校建筑设计教育深度融合的教学模式改革提供参考。

关键词：侗族；鼓楼；营造技艺；工艺融合

一、侗族营造技艺传承与建筑学教学的发展现状

中国传统建筑营造技艺经过几千年的不断发展、完善，已成为一个极具特色的科学技术体系。自 2005 年至今已有 23 项营造技艺被列入国家级非物质文化遗产名录；2009 年，"中国传统木结构建筑营造技艺"项目被联合国教科文组织列入人类非物质文化遗产名录；同年，"中国木拱桥传统营造技艺"被列入联合国教科文组织急需保护的非物质文化遗产名录。"侗族木构建筑营造技艺"2006 年入选国家级第一批非物质文化遗产，在现代建筑产业的冲击下，其传承面临困境。专家学者虽然对侗族营造技艺本身及其传承做了大量的研究探索，但大多停留在理论上，很少与现代数字化技术、高校建筑设计教育相结合，以开展课题研究、协同联动机制等方式，实现高校对侗族鼓楼营造技艺传承的知晓化、基础化、专业化、课程化、科学化和整合化，为弘扬地域民族建筑特色、深化地域建筑类高等教育教学改革作出贡献。

蔡凌[1]从结构体系和屋面作法的角度，对侗族鼓楼的结构技术类型进行了分类研究，并选取大量实例归纳总结，探讨了结构技术类型在地理分布格局上随时间变化的文化含义及原因。蔡凌[2]认为侗族建筑遗产即为侗族聚居区内代表着民族物质文化的建筑（群）、村落及其环境景观，并从建筑文化遗产的角度来研究侗族建筑与村落的意义与优势。赵巧艳[3]认为侗族木构建筑营造技艺的传承存在功利性、封闭性、程序性和融合性的特点，建筑营造技艺面临濒危、衰减、变异和消失的困境，应进行整体性、活态性和需求性保护。何成战[4]认为构建传统侗族建筑数字化平台，可实现传统建筑文化保护与开发同步并举。高雷[5]对侗族鼓楼和风雨桥的造型艺术、设计和建筑形态展开研究。徐晨帆[6]利用动漫传播，拓宽了木构建筑营造技艺的传播渠道。侯小锋[7]认为我国民族工艺传承与高校艺术教育交叉甚微，已影响到民族文化艺术的传承与发展。蔡萍[8]认为侗族木构建筑营造技艺数字化是大数据时代科技与非遗结合的必然趋势，民族地区高校应将侗族木构建筑营造技艺进行数字化采集展示，这也是高校土建专业教学改革的要求。

高校是建筑设计教育的建构者和实施者，是培养现代建筑设计人才的摇篮，同时也肩负传统建筑文化传承和发展的重任，在注重知识体系和技能教育的同时，更要强调教育对民族建筑文化的继承和发扬的功能与特征。基于此，高校建筑设计教育应为营造技艺的传承与创新发展提供活化发展的动力，在高校教育背景下将营造技艺与民族精神价值进行深化和延续，以营造技艺传承与高校建筑设计教育深度融合的教学模式来促进传统营造技艺的发展，实现侗族鼓楼营造技艺的活态传承与发展。本文的目的是探讨高校在侗族鼓楼营造技艺活化传承方面的可能性，利用数字化采集、存储、

复原、再现、展示与传播等方式，将侗族鼓楼建筑营造技艺融入人才培养、科学研究和社会服务，为保护和传承侗族鼓楼建筑营造技艺服务。

二、侗族鼓楼营造技艺传承课程开展的可行性

高校对侗族鼓楼建筑营造技艺进行传承，既能提高鼓楼营造技艺传承的质量，也能提高高校实践与理论教学水平，凸显建筑设计教学地域特色，贯彻工艺深度融合的教学理念，起到相互促进的作用。高校可以借助自身技术优势，充分利用数字化技术，对侗族鼓楼营造技艺进行数字化处理，实现侗族鼓楼营造技艺的保护和传承。并将侗族建筑文化融入教育、科研、社会服务之中，联合相关社会、政府、企业力量，开展侗族鼓楼营造技艺数字化传承。高校建筑设计教育可开设 BIM 建筑信息模型课程，探索将采集数据与 BIM 结合，通过 BIM、AR 和 VR 等现代技术手段，形象直观地复原和再现侗族鼓楼建筑营造技艺。

湖南科技大学建筑与艺术设计学院可借助自身建筑、产设学科教育相交融的优势，利用学院现有"基于虚拟现实技术的辅助创新思维交互式教学应用平台"和"VR+ 艺术设计创新型人才培养研究中心"，营建虚拟仿真实验教学项目，将湖南通道县侗族鼓楼作为仿真案例，按整村展示、节点深化、虚实匹配、文化赋活的虚拟仿真思路和技术方法进行仿真。课程包含理论学习、建筑普查、建筑详查和分析表达四个部分（表1），将抽象的非遗和具体的鼓楼建筑形态联系起来，让学生了解鼓楼营建过程和技艺。

表 1　课程安排情况表

时间	阶段	地点	内容
三年级期末	前期准备	专教	准备教案及前期资料，联系营造技艺传承人
三年级期末	理论学习调研准备	专教	侗族鼓楼营造逻辑、构建分类与术语、空间定位与标识系统及测绘方法的学习
古建筑测绘实习	侗族鼓楼建筑普查记录	湖南通道县	深入湖南通道侗族生活区域，对现存侗族鼓楼现状进行普查调研
古建筑测绘实习	侗族鼓楼建筑详细调查	湖南通道县	对普查鼓楼的建造年代、结构类型、地理分布情况进行总结，筛选出详细调研对象
三年级暑假期间	鼓楼特征研究与分析表达	专教	汇总详细调研资料，把测绘图纸转化为 CAD、BIM 文件。整理工匠采访资料，汇总工匠匠杆、竹签等图像资料
三年级暑假期间	最终成果汇报	专教	邀请传承人、专家、文物管理人员，对最终成果进行评价

（一）理论学习（1周）

前期理论学习是为了让学生尽快熟悉侗族鼓楼构成的基本原理，掌握和运用构件术语与标识系统进行后续调查和研究。同学们分工协作，通过经典文献阅读、案例比较等方法，从大木作结构体系和屋面构造作法角度划分侗族鼓楼的典型结构，总结侗族鼓楼构件术语与标识系统的营造逻辑，通过资料汇编和口头汇报的方式深入理解侗族鼓楼的基本特征和建筑结构的适配关系。

（二）建筑普查（1周）

建筑普查阶段，学生到现场进行侗族鼓楼实物的全面摄影记录，并结合前期理论知识学习和相关资料逐一辨识调研范围内所有鼓楼的类型和年代，完成对侗族鼓楼的实地踏查和记录。成果最终以手绘测绘草图的形式呈现，直观反映了所调研鼓楼类型、结构体系、构件术语和标识系统等方面的情况。

（三）建筑详查（1周）

在建筑普查的基础上，授课教师与同学共同研究、讨论具有典型性和较高历史价值的侗族鼓楼建筑作为后续详细调查对象。同学们要运用摄影和实测结合的测绘方法，对所选案例进行架上尺寸测量、微观形貌摄影，从结构、工艺等角度对鼓楼进行定量和定性的科学记录，并将成果整理为一系列 CAD、BIM 图纸。

（四）分析表达（2周）

在对侗族鼓楼进行全面而科学调研的基础上，组织学生深入分析结构特征、构件术语等内容，自主研究一套图示系统，清晰表达整座鼓楼各构件的命名原理、空间标注方式。在此基础上，根据所记录的鼓楼类型、结构体系、构件术语和标识系统等信息总结鼓楼的营造思路及其历史价值。

三、课程成果展示

课程的成果可分为知识图谱、调查记录、价值认知三种类型。

（一）知识图谱

1. 侗族鼓楼知识点梳理

课程前期，同学们通过研读文献资料、总结侗族鼓楼结构特征并比对相关实例，梳理鼓楼现有结构类型、构件术语和标识系统，形成一份图文并茂的构件术语词表。

2. 调查分析技能培训与课程开发

课程开展的各个环节中，针对各环节特点，指导教师和学生共同编纂侗族鼓楼测绘与研究相关的教案、案例分析、建筑结构、术语、符号等知识点讲解文本。涉及建筑结构认知、建筑构件辨识、制图规范、摄影记录、数字化等各个方面，最终形成一份《侗族鼓楼营造技术研究操作指南》。这份指南可以作为以后本课程的总任务书，也兼做教材和范本，为日后工艺深度融合的其他课程打下基础。

课程中包含大量建筑构件、卯榫方式、结构调研记录，需要学生掌握一定的摄影技术。为提升学生的文化遗产摄影技能，请学院视觉传达系老师根据课程任务书单辟专章讲解摄影操作要点。培训内容包括摄影的基本原理、画面构图、光线处理等内容，并针对侗族鼓楼特征敲定拍照内容和重点。

（二）调查记录

1. 侗族鼓楼普查

汇总学生在建筑普查阶段拍摄的照片，包括侗族鼓楼整体结构和细部构造。拍摄照片要符合《侗族鼓楼营造技术研究操作指南》规定要求，并通过清晰合理的结构归档至课程资料库，便于以后课程使用。根据调研成果汇总一份包括每座鼓楼建筑年代、形制、修缮记录、现状照片、历史图像的建筑普查表。

2. 鼓楼详查：架上测绘与制图

鼓楼详查环节是对既往鼓楼测绘经验的实践、反思以及对更科学完善的测绘制图方法的探索。调研前期组织学生提前做好详细测绘准备，并进行调研培训，包括测绘流程方法和软件操作等方面内容，并根据案例实际情况拟定详细调研时间表。

（三）价值认知

1. 侗族鼓楼结构类型的认知

侗族鼓楼营造技艺的关键价值不仅在于其结构类型、年代、具体结构特征，还在于每一座鼓楼

的营造逻辑，以及在无图样条件下，获取、记录尺寸信息并指导施工的实尺营造方法。这些信息反映了一座鼓楼在视觉层面的考虑与设计意图，在鼓楼建构技术研究的基础上，还可深入研究侗族营造尺、榫卯种类及其在大木构架中使用的方法，鼓楼"排楼"和"蜜蜂窝"的分件及其装配作法等。继而可理解侗族聚居区地域性差异和匠师派别，以及鼓楼营造技艺的多元化。

 2. 尺度规律的分析

 侗族鼓楼"实尺营造"技艺以匠杆、竹签为主，加上其他尺类工具（鲁班尺、直尺、变角尺、斗尺等）的配合。在无图样条件下，获取、记录尺寸信息并指导施工，形成了一套完整的"实尺营造"方法。其中包括三个层面的内容：营造逻辑、营造工具和营造程序。最大的特点是按照 1 : 1 的长度来度量、读取、标记、转化尺寸信息，因此可总结归纳为侗族木构建筑的"实尺营造"。

 "实尺营造"的逻辑经历了从三维到二维的转化，再到一维标识系统的简化过程；建造时再将设计过程反转，从一维标识系统还原二维，最终完成三维转换。实尺营造工具是指匠杆和竹签，即以 1 : 1 的比例记录尺寸。匠杆辅助工匠完成设计的转换和表达，以及对建筑框架的全局把控，主要为构架系统服务；竹签则辅助工匠完善构件的制作，实现整体框架结构的紧密装配，主要为节点构造系统服务。实尺营造的程序分为匠杆营建和竹签营造。匠杆营建就是把一维的线性标记组合转化为二维榀架，最后拓展成三维构架的逆向过程。竹签营造的使用流程依次为：讨尺寸、排竹签、画枋。实尺营造法作为侗族木构建筑营造的核心技艺，是应对建筑营造需求而产生的必然结果。

四、课程成果呈现方式

 课程结课评测阶段，拟邀请侗族鼓楼营造技艺传承人、古建专家、文物部门管理人员参与课程成果的最终认定。探讨从侗族鼓楼的系统性普查到重点案例的深入研究这一系列教学实践过程中存在的问题、不足以及可改进的步骤。针对最终成果中存在的不足和错误，传承人、专家和保护人员负责指导学生改进工作方式，修改、补充最终成果。

 课程拟将非物质文化侗族鼓楼营造技艺传承保护工作与建筑学本科高年级教学结合，探索侗族鼓楼营造技艺研究与教学的科学方法。一方面，希望课程能初步建立侗族鼓楼营造技艺的知识谱系，探索侗族鼓楼调查、记录的科学方法和流程，提炼侗族鼓楼设计逻辑和营造规律，总结一套清晰直观的鼓楼营造思维表达方法，为侗族鼓楼营造技艺传承保护、工艺深度融合的深入研究打下良好的基础；另一方面，希望通过系统理论学习、鼓楼建筑普查、详查的层层递进教学环节，让学生逐步掌握从宏观到微观进行系统调查研究的能力，培养学生建筑摄影、测绘、制图、分析、活化利用的专业技能。

五、侗族鼓楼营造技艺传承与建筑设计教育融合发展的教学体系

 高校建筑设计教育是有组织、有目的和有计划的科学教育体系，营造技艺与高校建筑设计教育相融合，既需要科学的、系统的教育模式培养学生的地域文化欣赏水平，又要通过系统的营造技艺实践教学让学生认识到传承和发展营造技艺的现实意义，拓宽学生的设计思路，激发传统建筑营造技艺在高校教育传承的潜在活力，培养学生基于地域传统建筑文化的创新实践能力。教学体系的革新与师资队伍的建设需要通过四个方面进行思考与实施，让高校建筑设计教育与营造技艺传承深度融合，真正实现"产学研"一体化的教学模式，从而实现侗族鼓楼营造技艺的传承和可持续发展。

 第一，构建两者深度融合的教学制度。侗族鼓楼营造技艺与高校建筑设计融合的课程设置应基于学校系统的教育模式，通过设置合理的教育体系，在高校建筑设计专业教学中融合营造技艺设计理论及文化知识，不断强化建筑设计的实践性特点，革新教学理念，传承优秀传统建筑文化，满足现代社会对建筑设计教育的需要。

第二，完善两者深度融合的人才培养机制。整合侗族鼓楼营造技艺教育教学资源，收集、整理、形成侗族营造技艺教学资源库，建立建筑设计和营造技艺传承的培养机制，尝试新的教学、教育方法，培养符合社会和市场发展需要的营造技艺传承后备人才。

第三，革新两者融合的建筑设计教学课程。传统教育模式中，高校建筑设计教育与营造技艺传承是各行其道，两者交集甚少。因为高校建筑设计教育主要推行西方现代建筑设计理念，而营造技艺则是以自我发展与传承为主。随着国家对非物质文化遗产保护越来越重视，高校建筑设计教育有与传统建筑设计相融合，并逐步将高校转变为传统建筑营造技艺传承传播的重要场所的趋势。

第四，建设高水平的师资队伍。在课程筹划过程中，侗族鼓楼营造技艺传承与高校建筑设计教育应从师资队伍的建设上入手：①将国家级与省级传承人等具有高水平营造技艺的传承人聘请为校外导师；②派遣从事地域建筑与文化研究的教师到侗族地区去，扎根于深厚的侗族文化与侗族营造技艺土壤之中，探寻侗族鼓楼营造技艺传承与现代建筑设计教育的融合方式，使学生掌握传统建筑营造技艺的活化实践方法；③提升建筑设计教育工作者的文化素养与理论知识，使其具有国际视野。建筑设计工作者应不断提升自身建筑设计教育视野，拓宽专业领域，增强自身的建筑设计理论知识与综合素质，指导和培养具备营造技艺传承能力的建筑设计后备人才。

建立"传承人＋高校教师"的教学模式，成立侗族鼓楼营造技艺创新理论及实践平台，利用地域民族文化资源建立起两者间密切的教学联系。营造技艺传承人和教师协同授课，与学生交流和探讨侗族鼓楼的技术特点，挖掘鼓楼营造技艺的同时提升学生对传统建筑营造技艺传承的责任感和使命感，实现高校建筑设计教育和传统营造技艺传承的二元互动和良性循环，让工艺深度融合发展的教学体系和教学方法成为可能。

参考文献

[1] 蔡凌，邓毅. 侗族鼓楼的结构技术类型及其地理分布格局[J]. 建筑科学，2009，25（4）：20-25.

[2] 蔡凌，邓毅. 侗族建筑遗产及其保护利用研究刍议[J]. 湖南社会科学，2010（3）：198-200.

[3] 赵巧燕. 非物质文化遗产视角下传统技艺的传承与保护——以侗族木构建筑营造技艺为例[J]. 徐州工程学院学报（社会科学版），2014，25（9）：89-94.

[4] 何成战，梁松，刘凯. 广西传统侗族建筑数字化平台建设与研究[J]. 广西民族大学学报（自然科学版），2017，23（5）：78-81.

[5] 高雷，程丽莲，高喆. 广西三江侗族自治县鼓楼和风雨桥[M]. 北京：中国建筑工业出版社，2017.

[6] 徐晨帆. 侗族木构建筑营造技艺的动漫传播路径探索[J]. 湖南包装，2018，33（1）：45-47.

[7] 侯小锋，解梦伟. 民族工艺传承与高校艺术设计教育深度融合的教学模式探索[J]. 名作欣赏，2019（9）：40-42.

[8] 蔡萍，王展光. 侗族木构建筑营造技艺数字化传承教改研究与实践——贵州凯里学院[J]. 福建建筑，2021（2）：125-128.

"HTML5 应用开发"课程教学改革的实践与研究

江海燕　吴懿慧　张德香　齐鲁师范学院

基金项目：全国高等院校计算机基础教育研究会计算机基础教育教学研究项目，互联网思维影响下的"HTML5 应用开发"课程改革探究
（2022-AFCEC-432）

摘　要

在互联网井喷的时代，网站设计开发愈发重要。HTML5 作为目前优秀的网站前端开发语言愈发受到重视。在明确教学目标的前提下，对"HTML5 应用开发"课程进行教学改革，就教学内容、教学方法等提出改革措施并付诸实施，为培养新时代优秀的应用型人才提供了方案。

关键词：教学改革；HTML5；网站前端；应用型

一、概述

21 世纪是因特网的井喷阶段[1]，全球网民越来越多。在中国，互联网络信息中心发布的第 48 次《中国互联网络发展状况统计报告》显示：截至 2021 年 6 月，中国网民规模达 10.11 亿，互联网普及率达 71.6%；中国手机网民规模达 10.07 亿，网民使用手机上网的比例达 99.6%，使用台式电脑、笔记本电脑、平板电脑上网的比例分别为 34.6%、30.8% 和 24.9%；中国网站（指域名注册者在中国境内的网站）数量为 422 万个，".CN"下网站数量为 261 万个；中国域名总数为 3136 万个，IPv6 地址数量为 62023 块。无论是何种规模的公司，任何机关、政府及组织甚至个人，通过建立网站都可以更好地提升形象、提供更优质服务等[2]。由此可见网站的设计、开发、维护越来越重要。

在网络时代，人们逐渐习惯于接受图形化碎片化的信息[1]，简单易懂、生动形象、传播速度快的 HTML5 语言作为网站前端开发的主要语言更受业界重视。HTML1.0 版本于 1993 年 6 月发布，1999 年 12 月 24 日 W3C 发布了 HTML4 推荐标准，2014 年 10 月 28 日 HTML5 正式推荐标准发布，2016 年 11 月 1 日 HTML5.1 版本正式发布[3]。HTML5 作为目前的最新版本，具有如下主要特点[2]：

（1）更新了多媒体方式。HTML5 标准提供 <video> 和 <audio>，可直接对音视频进行处理。

（2）基于 HTML5 的应用程序有丰富接口。在 DOM 接口之外又增加了其他的程序接口，为网页设计的复杂化提供了接口支持。

（3）增加了新的语义属性、标签，实现了代码的深度简化。

（4）新增 <Canvas>。在网页设计过程中，其图像绘制可通过 JavaScript 实现。

HTML5 以其技术简易、平台无关、可拓展等特性备受业界热爱。从 HTML5 小游戏《围住神经猫》到颠覆传统广告的微信公开课 HTML5 专题页"我和微信的故事"，这种富有新意的传媒方式在新媒体中起到的作用已然不容小觑[1]。双屏互动、绘图、全景视频、重力感应以及最近最火爆的虚拟现实等丰富的互动效果，都是 HTML5 的显著优势[1]。

在高校计算机相关专业开设 HTML5 类课程适应新时代发展需求，具较高前瞻性。本课程作为工程性质的应用设计类课程，更强调将理论应用于实践，强调在开发过程中提升学生能力素养，为培养优良的前端开发工程师打下良好基础。

近几年，高校关于本类课程的教改取得了一些成果。比如，郭丽萍等就"HTML5 程序设计"课程在教学中存在的问题进行分析，提出教改新举措[4]。黄欢将案例教学法应用于 HTML5 移动应

用开发课程[3]。华英提出基于翻转课堂教学法的"HTML5 移动应用开发"课程的教学探讨与研究，突出了学生主体地位[5]。陈霞等基于 CDIO 工程教育模式理念，提出对 HTML5 前端开发课程进行就业导向定位等教改措施[6]。

笔者将"HTML5 应用开发"课程教改付诸实践，并进行总结，旨在与同行交流、提升教学质量、培养更优良的人才。

二、确立教学目标

根据我校师范性、地方性、应用型的办学总体定位，基于能力范式，结合专业培养方案，确立"HTML5 应用开发"课程教学目标是培养能运用 HTML5 进行 Web 前端开发的应用型人才，进一步提高学生学习专业知识的能力和设计开发的能力。本教学目标为 HTML5 课程教学模式改革清晰了方向。

三、完善教学内容

"HTML5 应用开发"课程的主要教学内容是围绕 HTML5 新增的标签及属性等展开的，除依托教材教学外，还补充了教材外相关知识（表 1 ）。

表 1 主要教学内容

序号	主要教学内容	序号	主要教学内容
1	浏览器和 HTML5	6	HTML5 画布
2	HTML5 布局	7	HTML5 拖放
3	HTML5 表单新增类型、属性、元素	8	HTML5 音视频
4	正则表达式	9	HTML5 Web 存储
5	JavaScript 的应用	10	CSS3 的应用

一直以来，网页视觉元素设计、网页界面的设计与制作以及制作界面友好的网页都不是一种技术或平台所能实现的，需要多种技术相互融合使用[7]。适度补充教材外的专业知识很有必要。比如，学习 HTML5 表单后，补充部分正则表达式的内容；为增加页面的交互性，补充 JavaScript 的内容。

依据中共中央办公厅、国务院办公厅 2017 年 1 月 25 日印发的《关于实施中华优秀传统文化传承发展工程的意见》，强调将中国优秀传统文化适度融入课堂教学。众所周知，伴随互联网技术的普及和完善，世界进入全球化。在全球化背景下，文化全球化成为一种不可遏制的客观趋势。在文化全球化大环境下，世界各国人民对智慧的渴求和认同与日俱增。中国作为一个拥有上下五千年历史的大国，自古以来积淀了丰厚的优秀传统文化。中国传统文化是指以华夏民族为主流的多元文化在长期的历史发展过程中融合、形成、发展起来的具有稳定形态的中国文化，包括思想观念、思维方式、价值取向、道德情操、生活方式、礼仪制度、风俗习惯、宗教信仰、文学艺术、教育科技等诸多层面的丰富内容[8]。一个国家、一个民族文化自信与精神认同的关键内核往往就是传统文化中所包含的道德观念和价值评判[9]。中国传统文化在一定程度上反映了我国的整体精神面貌和思想观念。何志平先生在《允执厥中》中提到"21 世纪的竞争是文化体系与文化体系的竞争"[10]。故在世界各国多元文化的共同影响下，应如何更好地确立中国人的文化自信？在"HTML5 应用开发"课程的课堂教学中引入中国优秀传统文化的部分内容，为师生关于中国优秀传统文化的再学习、再体悟、再思考提供了契机，并为专业课程内容的学习提供了优良的实践主题。将专业教学内

容的实践开发和优秀中国传统文化的再学习适度恰当地结合是相辅相成、相得益彰的。实践证明，对"HTML5 应用开发"课程教学内容的完善，不仅提高了学生专业知识水平和专业技能，同时为师生再学习、再思考、再巩固、再传承、再发扬中国优秀传统文化做了积极的工作。

四、改革教学方法

在明确"HTML5 应用开发"课程的时代重要性、新特点、教学目标和教学内容后，如何更好地实现教学效果，需要选择较适合的教学方法。

（1）问卷调查法。开学初，通过设计问卷，调研学生的专业背景等学情，以获得直观数据，为课程后续教学奠定基础。

（2）教学过程中主要采用基于 OBE(outcomes based education) 理念的案例教学法和项目驱动教学法，部分采用翻转课堂教学法。

依据学生学情特点，选取有代表性的教学基础案例、提高案例、拓展案例等，多层次提升学生的应用设计能力。比如，讲到 HTML5 布局时，基础案例是由学生借鉴较成熟的博客页面形成自己博客页面的布局；讲到 HTML5 画布时，以绘制静态大嘴为基础案例，以绘制动态大嘴为提高案例，提供"吃豆子游戏"的设计思路和源码以形成拓展案例。项目驱动教学法是在教学的不同阶段给学生提供不同规模、不同主题、不同开发要求的项目，由学生在有限时间内完成。比如，讲到 HTML5 音视频时，由学生设计播放器；由学生以小组为单位提交期末综合设计项目。部分采用的翻转课堂教学法主要应用于补充课外专业知识。比如，讲到正则表达式时，由学生进行课上汇报分享，为课堂教学拓展内容，提高学生的自学能力、表达能力等。

在采用多种教学方法教学的过程中，笔者发现了值得进一步改进的地方。首先，选取的案例相对零散，没有很好地将本课程主要知识点系统化整合，造成一定程度上的知识学习的碎片化，有待在今后的教学中适度完善。其次，在项目驱动教学中，有的学生借鉴网络资源完成项目，没有适度体现原创，并且对借鉴的资源消化程度不够。如何在今后的教学中注意项目驱动过程的监督和项目完成后学习效果的评价是值得探讨的问题。最后，翻转课堂教学法较好地提高了学生的自主学习能力，为学生搜索专业资源、表达、交互等提供了锻炼机会，但还需要进一步琢磨如何在以后的课堂教学中设计合适数量的主题来翻转课堂。

总之，无论采用和改进怎样的教学方法，都是围绕着教学目标展开，旨在培养更优秀的应用型人才，为学生后续深造或工作打下良好的专业基础。

五、改进考核方式

传统的考核方式较单一，很多是以（期末）笔试的形式展开。"HTML5 应用开发"作为一门应用设计类课程是以培养应用型人才为主要教学目标，在考核方式上更注重对学生学习过程、应用设计能力、实践能力的综合考核。

将学生平时提交的优良作品在课上展示分享，以激励更多学生从艺术审美、思想内核、文化素养、技术技能、综合设计、创新拓展等方面提升自己。将期末考核的综合设计项目提前布置给学生，由学生在确定开发主题的前提下，以自愿组合的形式组成小组，围绕主题展开顶层设计、时间规划、人员分工、素材准备、详细设计等具体环节。在期末，以小组为单位进行课上分享，从切合主题程度等多个维度，对项目进行考核。

实践证明，本课程作为工程应用设计类课程，比较适合采用综合的过程化考核方案。

六、小结

当今社会，互联网正在成为现代社会真正的基础设施之一[11]。网民大量涌现也需要素养高的

网站开发人员设计大量性能高、审美强的网站。HTML5 作为网站前端开发的流行语言越发受到重视。如何在高校"HTML5 应用开发"课程中更好地实现教学内容、教学方法等的改革势在必行。笔者通过实践研究进行了部分教改，并且取得了一定成果，但仍需完善。比如，考虑校企合作的教学模式，使教学的过程也是给企业做网站前端开发的过程；考虑课赛融合的教学模式，由竞赛驱动课程教学等。

另外，伴随互联网技术的繁荣发展，互联网思维也引起人们的关注和重视。互联网思维是指在（移动）互联网、大数据、云计算等科技不断发展的背景下，形成的一种思考方式[11]。教育部《2021 年全国教育事业统计主要结果》显示：2021 年，全国各种形式的高等教育在学总规模为4430 万人，高等教育毛入学率 57.8%[12]。国家统计局《中华人民共和国 2021 年国民经济和社会发展统计公报》显示：中国 2021 年研究生教育招生 117.7 万人，在学研究生 333.2 万人，毕业生 77.3 万人；普通、职业本专科招生 1001.3 万人，在校生 3496.1 万人，毕业生 826.5 万人 [13]。互联网思维作为互联网时代特有的思维深刻影响着如今的大学生。传统逻辑思维向互联网思维转变，意味着从线性到混沌、从因果到相关的转变。这种新思维模式必定对现代高校教改产生深刻影响。如何将互联网思维带来的变革融入新时代高校教学改革中，是值得笔者继续思考的。

总之，围绕学校办学的总体定位，进一步完善本课程的教学改革，依然在路上。

参考文献

[1] 孙颖，李禹臻，朱琳. HTML5的创新应用——以新媒体平台的视觉设计为例[J]. 设计，2017（5）：30-31.

[2] 李君君. HTML5+CSS3在电子商务网站建设中的优势[J]. 信息与电脑，2018（3）：27-29.

[3] 黄欢. 案例教学法在基于HTML5移动应用开发课程中的应用[J]. 软件导刊·教育技术，2018，17（3）：40-42.

[4] 郭丽萍，高光，刘会会. "HTML5程序设计"课程教学改革探究[J]. 电脑知识与技术：2017，13（30）：153-154.

[5] 华英. 基于翻转课堂的"HTML5移动应用开发"课程教学探讨与研究[J]. 海峡科技与产业，2017（12）：176-178.

[6] 陈霞，吴东. 基于就业导向的HTML5前端开发课程教学改革实践[J]. 现代计算机，2017（8）：29-32，41.

[7] 张琳. HTML5与CSS3在网页视觉元素中的应用研究[J]. 九江学院学报（自然科学版），2018，33（1）：72-73，85.

[8] 凌霄，张伟娜. 中华优秀传统文化的传承路径研究[J]. 中国高新区，2018（1）：293-294.

[9] 黄梅珍，翁小敏. 开发中国传统节日文化德育功能探究[J]. 广西青年干部学院学报，2018，28（3）：73-76.

[10] 何志平. 允执厥中[M]. 北京：新华出版社，2016.

[11] 赵大伟. 互联网思维——独孤九剑[M]. 北京：机械工业出版社，2015.

[12] 教育部. 2021 年全国教育事业统计主要结果[EB/OL]. (2022-03-01)[2022-03-01]. http://www.moe.gov.cn/jyb_xwfb/gzdt_gzdt/s5987/202203/t20220301_603262.html.

[13] 国家统计局. 中华人民共和国2021年国民经济和社会发展统计公报[EB/OL]. (2022-02-28)[2022-03-01]. http://www.gov.cn/xinwen/2022-02/28/content_5676015.html.

基于中国"适老文化"的住宅设计教学研究
——以湖南科技大学建筑学专业"工作室"的设计竞赛为例

姜 力 黄靖淇 湖南科技大学

摘 要

国内现有的大多数建筑学专业设计基础课程的教学，存在单一化、同质化的现象，使学生在课程设计时缺失了对地域性、原创性空间的探索。我们结合株洲美丽乡村健康养老住宅设计竞赛，探究适合高校建筑学专业"工作室"的课程设计教学改革策略。

关键词：适老住宅文化；"工作室"；建筑学；课程设计

一、研究背景和意义

（一）中国人口老龄化和适老型住宅现状

通过对近年中国老龄人口的数据调查，总结出中国老龄化社会的现状。第一，老龄人口规模大，全面人口老化程度加深。国际通用标准"65 周岁及以上的老年人口占到该国家或地区总人口的 7%，这个国家或地区的人口就是整体处在老龄化阶段"，2018 年中国 65 周岁及以上的人口已经占到总人口的 11.9%，中国开始迈入了老龄化社会。第二，随着中国经济实力不断增强及科技创新水平持续进步，人民的居住水平不断提高，加之医疗技术逐渐改善也使人的预期寿命明显延长，因此导致中国老年人口数量持续增多，老龄化趋势的程度也逐渐加深。我们可以看到 21 世纪的前半期将会是中国人口老龄化发展最快的时期。随着老龄化社会的到来，对养老问题的研究也逐步加深。对适老文化和老年建筑设计的研究在 20 世纪 80 年代处于一个高潮阶段，但因社会文化和经济体制的约束，此阶段并未很好地与实践结合。到 90 年代，中国的住房体制得到完善和发展，才使得专门针对老年人居住建筑的种类和特征方面的研究得以与实践结合，相应的适老住宅建筑的研究理论和著作也开始不断地更新和涌现（表 1）。

表 1 有关适老住宅的研究成果

研究成果	主要内容
《老年居住环境设计》	1996 年，胡仁禄为以后的研究奠定基础
《老年人居住建筑设计概论》	1996 年，开彦简要阐述中国现有的养老设施类型、种类
《老年住宅》	2011 年，清华大学周燕珉教授深入分析中国国情及养老政策，根据老年人生活特点及养老需求，提出了中国老年住宅的设计内容要点
《全球老年住宅建筑设计手册》	2011 年，孙海霞就目前全球范围内的养老趋势和养老机构进行案例分析、归纳总结
《旧住宅的适老性改造》	山东建筑科技大学的王璐立足于既有条件，通过对老年人现有的居住空间进行研究，探索合理的空间关系，提出改善建议
《居住区中老年住宅及其户外环境的设计研究》	北京工程学院的段伟在研究老年人生理、心理及生活习性的基础上对居住区中的老年住宅及其生活的户外环境的设计原则作出了论述
《通用设计在我国城市社区原居安老中的应用》	东北师范大学的张玲提出了居住空间设计中引入通用设计的概念，不仅关注了现存老年人住宅的问题，也为解决人口老龄化而引起的住房问题提供了思路

适老型住宅是中国现有的三大社会养老服务体系中居家养老中的重要组成部分，符合中国未富先老、快速老龄化的基本国情。目前，我国的养老模式呈现出"9073"的基本格局，即老年人90%在社会化服务协助中通过家庭照顾养老，7%通过社区服务养老，3%进入养老服务机构养老。这反映出适老型住宅不仅要有适老化设计，同时也要考虑生活照料、康复护理、医疗保健、精神慰藉等配套服务，相关服务内容见表2。

表2　养老服务基本内容

服务对象	基本服务内容
自理老人	生活起居、餐饮服务、医疗保健、文化娱乐等服务
介助老人	生活护理、餐饮服务、医疗保健、康复娱乐、心理疏导等服务
介护老人	膳食供应、个人照顾、保健康复、娱乐和交通接送等服务

中国的适老型住宅有如下五个特性：①根据自身的基本情况选择相应的适老型住宅户型；②适老住宅社区的室外环境较安全、优美，老人可根据自身实际情况选择不同的户外活动，如康体、休闲或娱乐；③注重适老型住宅内部的细部和细节设计，在满足建筑功能和指标的要求下对适老部分进行专业和专门设计，兼顾居住的安全性和舒适性；④适老型住宅社区的配套设施比较完善，应根据老年人实际情况进行量身定制，且有自主选择的权利；⑤符合中国的基本国情，适应中国的家庭传统观念。

（二）高校建筑学专业"工作室"课程设计教学现状

中国的建筑学教育注重优化课程体系，设计主干课程是建筑教学的主线。以"功能 – 空间"为线索的传统教学主线和以"中国性"为线索的教学改革主线——双主线在一至三年级齐头并进，到四、五年级融合成师生双向选择的"工作室"制（studio）设计教学。

中国现有的建筑学专业课程设计的教学，长期呈现一种简单化、技术性、统一式的格局，缺乏实验概念的建筑设计过程，使得学生在课程设计学习的过程中缺少对原创性空间的探索，忽略了提倡探索性、实验性、概念性、可能性所能带来的素质提高与创造力的培养。作者以英国的建筑学专业课程设计为例进行比较，发现他们对建筑学专业知识的认识是帮助学生首先建立起建筑评判机制，强调设计步骤间的连贯性，强调设计过程与方法的重要性，继而建立起一个强大而牢固的理论体系。将建立的体系具体化运用到实践中去，则需要利用"工作室"将原有建筑学专业课程中的部分原理内容和广义设计内容有目的地调整，让学生熟悉实践评价体系，注重实际应用性，关注学习的过程、方法以及相应的情感态度和价值观的思考等。课程设计更贴近实际项目要求，从而促进理论知识与实际项目的相互结合和合理过渡。"工作室"以项目实践着学生的创意设计及表现、软件工具操控等基础设计能力，重视基础理论和综合素质教育，着力培养学生计算机应用和定量分析能力。学生在工作室通过理论课程与实际操作结合，培养与实践结合的相融思维和设计风格，并提出解决实际项目的方案。

英国高校建筑学专业对待建筑设计更多从人文角度进行研究分析，并通过课程设计的过程和科学技术的运用来获取建筑学相关知识，其设计作品相对真实和有逻辑性，对人、环境和社会更加负责，思考的问题也相对比较全面，在建筑学教育理念和方法上可供我们进行参考。

（1）在研究的基础上做设计。建筑课程设计的提出和根据都来自研究，设计过程同时也是研究过程。靠参照一些同类型的范例和作品或建筑规范进行建筑设计，会使设计创作的思维受到局限。学生在做设计前先对相关事物进行研究和分析，整个设计就是研究的过程或成果。设计做法各式各样：如研究声学在某区域的情况，从而决定该区域的设计和平面布局；又如研究人流从而决定建筑

的功能，甚至用人流流线和路径来勾画建筑物的造型与空间等。

（2）注重可持续发展的设计。英国的建筑院校非常注重可持续发展的研究和设计，这也是英国皇家建筑师协会的要求。谢菲尔德大学的建筑学专业课程设计就是在建筑物理和可持续性的基础上，要求学生将相关知识进行运用，这就不是简单的联想或粗略的设计了，而是使用计算机程序进行模拟运算，最后将其结合到设计中；有的更是要求学生在设计中进行材料选用和分析，并将结果反映在结课的技术报告中。

（3）注重建设完整的设计过程。中国很多建筑院校一直比较注重设计成果和表现图方面的技能训练，而英国谢菲尔德大学着眼于完整设计思路的培养，从设计前期的调查分析、策划和可行性研究开始，到制定任务书，直至建筑的方案和施工图的设计，再到项目工程的分包和建设施工的完成，以及项目后期运营使用、管理和维护等，都进行系统讲解并落实到课程设计的教学中。这样使得学生在设计过程中的每个环节都要进行验证，从而也使建筑设计更有逻辑性。

二、老年住宅中的"适老文化"导向

"适老文化"的本意就是适合老年人群的特殊文化。现今老年人除了物质生活的提高，也需要丰富的精神生活。北京大学老年学研究所穆光宗教授对"精神慰藉"的内涵进行过全面解读。他认为精神需求有三方面，即自尊、期待和亲情，并强调对老年人的精神赡养是来自于社会和家庭两个层面的。"适老文化"服务是改善老年人现实生活状况的急迫需求。有调查发现，中国老年人最怕老，是因为不愿意过那种单调的晚年生活，所以满足老年人的精神文化需求，应该集合全社会的力量，从不同角度，用不同方式，在关爱和关注老年人的"精神赡养"问题上进行强化。

根据双因素理论，适老设施与医疗保健属于"保健因素"，只消除人的不满，"激励因素"才能带来满意感。因此远郊老年社区仅满足了老年文化的低级层面，即老有所养、老有所医、老有所终，限于消除老年人的不满；而适老文化的真正精髓——老有所学、老有所为、老有所乐——才能带来满足感，却难以实现。根据马斯洛需求层次理论，在基本的物质需求条件下，当上层需求（精神层面）得到满足时，下层需求（物质层面）的激励作用就不太明显了。因此可以从精神文化入手，构建具有适应性的适老文化生长点，通过上层适老文化的生成引导并反作用于下层适老住宅建筑的基本形态，形成适老文化生长与适老住宅建筑主体生长两者的耦合。这样看来老年人的物质文化容器、精神文化载体与制度文化舞台则是适老住宅的建筑主体。

（一）新时代下中国基本养老国情

中国人民过上幸福生活的重要标志之一即为老有所养。为实现新时代美好生活，全面实施"健康中国"战略，以积极的态度面对中国的国家人口老龄化问题，促进老龄化事业的发展，全面构建敬老、爱老、养老的社会体系。总之，中国的老龄化程度在逐步增加，养老市场的需求也将日益增大，养老市场供求关系发展将不可避免地需要积极发展健康养老产业从而应对中国的人口老龄化。

（二）新时代下的"生态田园"养老

生态养老是在老年人能够更亲近生态环境、享受自然风光和生态良性循环发展的基础上，实现老年人身心健康的一种养老模式。随着家庭单元趋于小型化，家庭养老的短板被逐渐放大。所以近年来，生态养老便成为许多老年人的迫切需求，中国也一直在逐步增加退休人员的基本养老金，为生态养老的模式打下了良好的经济基础，使得生态养老模式成为大多数人的选择。

"生态田园"养老是近年来新兴的一种依附于城郊田园生活环境的养老形式，是以城郊农业田园环境为承载，把老年人的居住休憩和娱乐休闲生活以及田园农耕文化的体验相结合的一种自然的、健康的、生态的养老生活模式。

三、基于新时代"适老化"住宅设计的建筑学专业设计竞赛

根据服务群体、项目定义和运营方式，适老住宅的目标就限定为使人老有所依，且拥有可以舒适居住的场所。针对老年人这一群体的实际状况，如人体尺度、情感因素和身体状况等进行建筑和空间及细部的设计，近些年也渐渐地获得了大部分老年人的接受和喜爱，在国内的发展进程得以逐步加快。

（一）项目选址

随着我国城市建设进程加快，出现了交通拥堵、环境污染、用地紧张等问题，尤其是空气质量下降会直接影响到老年人的健康。而农村普遍离市区较远，交通较为不便，服务设施不齐全。在此次竞赛中，我们的方案"西·东"选址在城市与农村之间的郊区，拟建立一个新型的"田园生态"养老住宅，可以为城郊老年人基本养老服务提供选择，本设计也因此在有专业设计院团队参与的情况下获得三等奖。在城市近郊范围内，考虑这些区域的发展规划布局是否适合生态田园适老住宅的发展，以及区域整体环境的改变是否会影响到生态田园适老环境的变化。而后在这些区域中选择交通便利、环境宜人、服务设施完善的区域作为项目选址。项目用地位于湖南省株洲市天元区的西偏南方向，紧邻苏家坡大路东侧池塘。周边宅子零星分布，绿树环绕，东侧耕地，西靠大山，环境优美，为老年人颐养天年提供了适宜的环境。

（二）总平面布局

养老建筑总平面布局时考虑适当规模的室外活动空间，该空间场地动静分离，并设有适合老年人的健身器材，也设置了室外绿化环境，以满足老年人的群体活动特点。

（1）营造室外活动空间：室外活动空间可以为老年人提供锻炼和交流的场所，该区域考虑了老年人喜欢在太阳下休息和交流的特点。

（2）增加室外绿化环境：由于身体特点，老年人在公园进行锻炼和活动不便，因此增加老年住宅室外绿化区域，不仅为其营造了舒适的居住空间，还可以增加老年人到室外活动的次数。

（三）流线组织设计

从西到东大致为四个区域：门厅、前庭、中庭和后庭。从比较开放过渡到相对私密，让建筑空间从稀疏过渡到紧凑。建筑的户门朝南，面向道路，且做了一定的退让，让来者进入前庭前须转180°，才能登堂入室。"一退一拐"可以看作让现代人减速的一个过程，有意识地模糊了来者对进入住宅的预判。除了这个主导空间层次外，还特意在建筑东侧布置一条"时隐时现"的路径，满足主人直接进入私密空间的需要。

（四）主要功能设置与分区

生态田园养老住宅的大部分功能与一般类型的社会养老建筑相似，但是在某些方面的功能配置与其他养老建筑有一定的区别，这是由田园生活体验方式的特点决定的。

（1）生活区：与其他养老建筑相比，生态田园适老住宅的功能空间在满足必要的会客、餐饮、睡眠等基本要求外，还增加与田园生活相关的内容（如品茶、聊天、手工、晒太阳以及欣赏田园风光或者艺术创作等）的空间，更好地满足老年人的精神需求。

（2）休闲区：老年人在休闲文化娱乐活动过程中可以进行身体锻炼，还可以在与他人进行交流的过程中获得存在感和认同感。休闲区分为下棋、看报、读书等活动的室内休闲区以及健身、耕作、饲养等活动的室外娱乐区两部分。通过老年人熟悉的田园生活来进一步丰富文化娱乐活动，让老年人感到他们的生活并不是无所事事的，而是可以有所创造，从而在心里得到一种自我价值的肯定。

四、结论

　　适老住宅的设计以结合实际、考虑老年人的思想和生活需求为出发点，积极探索针对特定人群心理、生理方面的需求和以人为本的设计思路。细致地研究和分析老年人的心理特点和心理需求，并充分考虑老年人的生活习性，更好地做到人性化、精细化设计，才有可能设计出真正适宜老年人居住的住宅类型建筑。借鉴中国优良的传统建筑设计手法，将与环境协调的传统文化生态观念注入适老住宅的建设中，把适老住宅建设成真正满足老年人群体所需的一种适老文化生态建筑，展现出中华民族优良传统的敬老、养老的精神内涵。

　　近年来，在适老建筑重点类型的老年公寓、养老院以及普通住宅、公共建筑的设计和建设中，都始终强调了适老化的重要性，也切实考虑了老年人生理、心理及生活习惯上的需求，以期能促进"适老化"设计在中国社会的普及。建筑学专业的课程设计应"学以致用"，在对现有适老社区及住宅建筑进行深入考察调研的基础上，我们应更多地从宏观的视角审视中国当前养老产业的发展现状，同时结合中国现有的养老服务形式和模式，进行本土化、地域化的研究分析和建筑设计。建筑学专业"工作室"将学生的实践操作能力、理论知识和设计思维培养相结合，使学生的专业知识稳步提升，并逐步提升学生的创意设计、表现能力以及软件工具操控能力等基础设计的能力。让学生通过经常性地参与建筑设计的实际项目，逐步提高专业知识与技能，使学生更好地从学校学习过渡到日后的实际工作。

"科技先行"的空调设计创新策略
——交叉学科设计思维课程的教学与教研

蒋红斌　清华大学
赵　妍　鲁迅美术学院

摘　要

　　以工程学科、设计学科交叉融合视角，走出设计程序的思考定式，基于"设计思维"课程教学经验，提出"科技先行"的设计创新策略。将空调产品作为课程实验载体，以设计思维架构产品技术原理与用户需求链接的底层逻辑；以设计创新构筑推动企业生产模式与社会生活方式优化转型的顶层思维。运用"第一性原理"洞察产品创新的内在机制，通过多维度对比评估课程的学生赋能程度。从微观产品设计实践入手，产出兼具科学精神和人文精神的设计成果，同时，提出一套锁定科技主导型的产品创新设计思维模型与流程方略。从微观升维至宏观，探索交叉学科设计联动课程的创新势能与社会成效、教学启示与教研思路。

关键词： 科技先行；设计思维；教学与教研

　　2021年国家启动"新文科"教育改革重要举措，提倡人文社科内部互相整合，以及文理、文工学科交叉融合[1]。2023年中国教育部实施新版教育学科专业目录，艺术学科涵盖"设计"，交叉学科包含"设计学"。秉承国家教育改革交叉学科、文理融合课程创新的战略目标，清华大学美术学院"设计思维"课程从两个层面进行实验与实践，并且在以下方面对现有文献进行了拓展：第一，面对交叉学科的新挑战，思考如何促成多学科与跨学科的交叉融合与资源对接[2-6]，本门课程除了探索针对交叉学科设计研究方法的导入，更注重设计思维与设计创新的内在机制探索，以及两者之间的逻辑架构；第二，分析如何将艺术设计与工业工程的原理、思维、实践、原型在课程中整合，促成艺术与科学的"对话"[7-10]，在此基础上，强化了文理科设计思维与人才培养的异同比较和协同成效。以清华大学车辆与运载学院为代表的工程学科和鲁迅美术学院工业设计学院为代表的设计学科联合建设"设计思维"课程，通过教学与教研形成交叉学科设计创新与设计赋能双轨并行的实践模型。

一、教学理念：以设计思维贯通交叉学科

　　中国工程院李培根院士在《工科何以为新》一文中强调知识的"关联力"[11]。用设计思维去审视科技与人文的发展，可以断定科技发展的终极目标并非主导生活，而是引发人们对美好生活的向往，即通过技术和生产力驱动的设计创新将让位于以人为本、关怀社会的设计，这便是欧盟《工业5.0：迈向可持续、以人为本和富有弹性的欧洲工业》报告中的核心定义。那么，人本主义精神作为设计思维的内核观念可以在多学科、跨学科之间引发最广泛的共鸣，发挥设计思维的"关联力""组织力"和"创造力"，引领交叉学科从微观产品层面向中观企业组织层面，再向宏观社会生态层面不断升维（图1）[12]。其中微观层面的设计思维能够引发"点到点的设计创新"，即以产品设计为核心，有创造性地解决当前用户的痛点以及满足他们的需求；而中观和宏观层面则构成"点到系统的设计创新"，所构想的设计将有可能改变未来的生活、生产方式，即"前沿创新"，这种创新触发学科交叉融合、突破平庸、追求卓越和打破界限[3]。在此进程中通过设计思维在各学

图 1 设计创新的三个层次

科之间形成优势互补是释放设计最广泛势能的关键要素。

（一）工程与设计学科思维差异引发的创新机遇

技术是工程学科的基础，包含力学、材料、生产方式和数字化实现等方面的内容[6]，拥有工科背景的学生崇尚科学精神，依据因材施教原则，课程中鼓励他们从新兴科技趋势入手去寻找设计的机遇点。而以人为中心则是设计学科的基础，其中包含对用户生理、心理的调研，产品的可用性和人机交互关系，以及用户对设计美学的诉求。拥有设计思维的学生关注人文精神[6]，常用的引导方式是从用户需求和痛点入手进行设计创作，利用现有资源提供有效率的解决方案，关注用户体验改善，通过完成产品的实物化、商品化转化实现其价值[2]。归纳两类学科的思维模式为"科技先行"与"设计先行"（图2），然而思考的起点是什么、以何种方式思考会在后续的设计创作中引发巨大差异。工科思维的同学因为没有设计教育背景和实践经历，反而摆脱了设计中功能、结构、材料、色彩、人因功效学、设计心理学等束缚，提出的技术路径和科技趋势更加大胆，这让设计创新在最初阶段就有别于传统意义上的改良型设计，而极有可能引发从产品品类到用户品质跃进的设计革新。

图 2 "科技先行"和"设计先行"的思维模式

（二）科技主导设计思维模式的优势分析

科技主导型设计思维模式尝试通过科技革新引发新的设计思辨，以科技为中心进行的思维拓展涵盖科技与产品、科技与使用者、科技与生活、科技与环境等维度，透过科技赋能产品解析其生产原理与运行原理，解构和重构不同场景和不同用户的需求，以实现技术－产品－使用者－环境之间的对接。其优势可以归纳为：第一，营造"陌生感"和"熟悉度"[10]。其中"陌生感"对设计者而言意味着某种科技距离大众生活的时间、空间远近。如果距离拉近，往往这种科技已经得到社会的广泛关注和应用，并且已经进入投产开发和大众服务阶段。因此，在课程中教师可以鼓励学生将具有"陌生感"的科技原理引入设计之中，会带来更具潜力的创新机遇。"熟悉度"可以理解成大众对科技转化产品的接纳程度，这需要设计者从多方面进行协调并潜移默化地改变大众认知。第二，透过"物"的表象去思考"事"的本质[13]。因为许多技术原理可以用来解释生活、生产中的本质规律，引发从科学原理到产品创新再到人的认知原理的螺旋型升维思考。所谓"物"是指产品，通常来讲，从具体产品层面进行设计创新造成的影响会比较单一、微弱，如果将"物"与"物"之间建立关联并积蓄势能，再借助科技力量将引发更为宏大、更为持久的社会影响力。

二、课题设置与教学规划："科技先行"的空调设计创新思维模型

经过设计主题布置、团队组建、围绕课题的前期设计调研等筹备工作后，课程以"有温度的生活"为主题展开概念空调产品创新设计。课程的课时量为48学时（1学时45分钟），共16次课，整体的教学规划为：第1~4节为设计理论讲授；第5~6节为设计调研与汇报；第7~8节为企业实地考察与总结；第9~15节为设计成果产出、汇报、点评和迭代；第16节为结课总结（图3）。

课程	设计思维		讲题	空调设计	教材	自编	教具	多媒体
教学目的及要求	设计思维的教学目标：为设计的构想与计划提供思路和方法，运用创新设计方法可以实现知识结构整合，在发现、分析、判断、解决问题过程中培养思维能力，运用设计原理、材料、构造、工艺、视觉元素实现造型能力，从造达到综合解决设计问题的能力							
本单元重点或应注意的问题	在了解设计程序与方法、以人为中心的设计思想的基础上，重点培养学生具象思维向抽象思维的转化能力，具备创新思维能力、发现问题能力，掌握一定的参与设计、创新实践的能力。能以所掌握的学科知识和技能为基础，开展设计实践。使学生就适当的研究课题、制订基本的研究计划，并有一定的执行能力							
讲授要求	使学生应对不断出现的新知识、新技术、新观念，具备较强的判断、学习能力和实验、创新能力。通过培养学生的创新精神，以点到面地激发设计产业、民族的创业精神和创新基因							
周次	授课内容（章节）	作业要点		作业				本学期周学时
第1~4周	设计理论讲授	使学生对设计思维的知识有所了解，掌握学习设计思维的目的、作用、研究内容和方法，明确设计思维在产品设计中的地位		学会运用头脑风暴法、思维导图、类比法、水平思考、用户体验地图、仿生法、组合法等设计思维研究方法				12学时
第5~6周	设计调研与汇报	以"有温度的生活空间"为主题，开启设计调研任务，围绕空调进行市场调研和技术调研报告		概念空调设计成果产出				6学时
第7~8周	企业实地考察与总结	对国家级工业设计中心和大信集团进行实地考察，帮助同学理解用户需求与企业创新之间的关系和运行模式		从自身专业角度思考设计思维对企业发展战略的价值和推动路径				6学时
第9~15周	设计成果产出、汇报、点评和迭代	从企业实际需要出发，应用趋势分析法、信息交合法，针对产品开发、科技创新及管理创新等，提出战略设想，实现设计从微观向宏观的转化		设计与企业管理紧密结合，在产品的前期研究、设计实践与商业转化等环节上进行协作				21学时
第16周	结课总结	提出对课程的感悟，学会多维度的反思		发现生活中的设计问题，举出好的解决案例，对课程进行总结与自我评估				3学时

图3 "设计思维"的课题设置与教学规划

课程重视设计创新的方法与方略构筑，以"科技先行"的空调设计创新，会引领学生跳出围绕单一类型产品展开调查的思路限制。结合课程第一阶段的主题——"有温度的生活空间"，许多同学会质疑为什么不直接将设计目标锁定为"面对未来的空调设计"，其原因可以通过以下几个层面解释：首先，将思维从空调设计转向为了更有"温度"的生活空间营造，这将拓展设计的视野，从更广阔的空间中去思考设计的可能；其次，空调产品作为一种现代技术与文明的产物，在提供便利的同时，也给人们的生活、生态环境带来了困扰，例如，空调噪声、空调病还有空调造成的温室效应问题等，如果引入新的技术或者人机交互方式，设计的重心也许会从空调设计本身转向改变生活

方式、改善环境资源的更多产物之中；最后，从人对空调的需求向下挖掘，找到人的本质需求或者事物的本质问题——在炎热夏日拥有凉爽的生活空间，那么，带来这种体验的解决方式不一定只有使用空调，放眼未来，科技将助力人类找到更简单、更高效、更环保的解决方案。因此，"科技先行"思维的核心是抓住问题的本质，跳出常规思维模式，引发整个产业或领域的突破与颠覆。

"科技先行"思维模型的执行原则参考特斯拉创始人埃隆·马斯克运用的"第一性原理"。马斯克认为：应用第一性原理可以拨开事物表象，看到里面的本质，再从本质一层层往上走。具体执行步骤可以归纳为：第一，归零，打破"隐含假设"；第二，解构，生活问题与生产原理；第三，重构，科技原理与用户需求（图4）。

图4　"科技先行"思维模型的步骤分解

根据"思维模型"规划课程作业的要求包括四个方面：第一，对科技原理的调研要有据可循，并且要评估其对未来社会的效能，即找准设计机遇；第二，对产品设计的调研要具有实地精神，结合自身观察和体验并且善用设计方法加以表述，即用好思维工具；第三，提出兼具科学与设计创新性的设计概念，能够引发人们对生活、生产发展需求和期待上的共鸣，即清晰表述思想（值得注意的是，设计不一定只着眼于解决痛点，还具有前瞻性、预测性和引领性）；第四，设计成果的呈现重点在于产品技术支撑、结构原理等内容，同时设计造型要与产品示能相匹配，即系统呈现创意[7]。

同时，对"思维模型"效用的评价不仅体现在设计成果上，还注重建立来自教师、学生自身、产业、学界的综合评价系统。首先，教师会针对学生团队阶段性的调研报告和设计成果进行启发性引导和评价；其次，各学生小组之间就彼此任务成果进行互动启发与点评；再次，邀请来自企业的一线设计者进行项目点评，让课程成果获得客观的社会评价；最后，教师团队还会对教学过程、教研方案、教学成果的优缺点进行反思与洞察。

三、科技主导型设计思维课程的成果与成效

（一）微观层面的产品设计成果

科技主导型设计思维课程尝试以技术为起点去思考和拆解产品创新。在设计实践中，筛选科技原理与设计创新融合要建立通用的方案评估标准，参考DFV三要素法，即需求性（desirability）、

技术可行性（feasible）及商业可行性（viability）[9]。以半导体电子制冷原理 + 顶端移动空调系统概念设计为例（图5），半导体电子制冷原理利用"帕尔帖效应"，与压缩式制冷和吸收式制冷组成目前主要的空气制冷方式[15]。"帕尔帖效应"由 J.A.C. 帕尔帖在 1834 年发现，该效应原理为：电荷载体在导体中运动形成电流，在不同材料中处于不同的能级，当从高能级向低能级运动时，会释放出多余热量。反之，需要从外界吸收热量（即制冷）。这会对室内温度调控或者空调概念设计有哪些启发？设计团队将技术还原到现实生活场景中去寻找用户需求，通过观察公共空间制冷设备的使用情况，发现同一空间内生活或工作的群体经常会因为所需温度差异而在温度调节问题上产生争议甚至矛盾，归纳设计思路可以描述为：空调可以设定不同温度、分区送风，借助半导体电子制冷技术在空间内自由移动，根据室内的温差和人的生理指数智能化执行制冷或制热任务。这种移动空调将在室内棚顶上铺置电荷载体移动所需的运行系统，采用模块化设计在棚顶轨道移动，创造更和谐、高效的生活和工作环境。

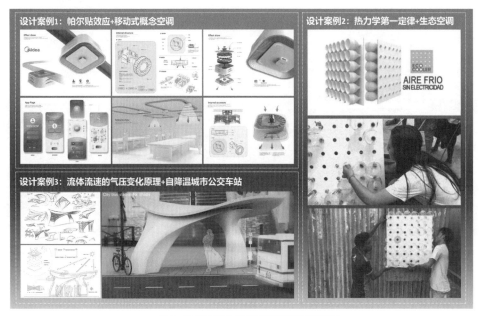

图5　三个利用科技驱动空调创新的设计案例

再以改变压力造成空气冷却原理展开设计联想，图5中的案例2是一款生态空调设计（设计者：Ashis Paul），其特点是用物理方式降温，无需电力，且安装便捷，降温效果明显。这种物理空调利用废旧塑料瓶和纸板制作：首先，将旧塑料瓶去掉瓶盖剪成两半；然后，在纸板上打洞后把塑料瓶上半部分插到纸板上，固定好位置；最后，瓶颈朝向室内把整个装置装在窗户上。这种可以改变热带地区居民生活质量的制冷设备，分析其原理是设计者对生活现象的悉心观察：当人张开嘴往手上吹气时，吹出来的气是热的，而撅起嘴吹气，吹出来的气却是凉的。这是由于压力变化可以使空气对外做功，根据"热力学第一定律"，做功可以改变物体的能量，从而使空气冷却。所以，当热气流先经过简易装置中瓶子较宽的部分后从狭窄的瓶口导出时，压力发生变化导致气流被冷却。这个案例给学生带来的启示是用物理原理代替电力方式，面对未来的能源危机和弱势、低收入群体的制冷困难，提倡环保的、廉价的解决方案，会实现更为广泛的社会效能。图5中的案例2也是利用气压变化原理，让周围车辆快速行驶时产生的空气流进入车站外壳入口，挤压空气导致降温给等

车用户带来清凉、舒适的体验。

依据"科技先行"的思维模型，团队完成了十余个概念空调设计创新方案（图6），依托清华大学艺术与科学研究中心主办、设计战略与原型创新研究所承办的"2023年度清华大学'艺科融合'系列主题沙龙——设计与产业交融的机能与方略"系列学术活动，课程成果在沙龙现场展出。在沙龙进行过程中师生团队在现场依然围绕课程进行研讨和建议收集，图6的系列展板中不仅展示了系列产品的最终结果，也让观众可以看到设计思维过程和技术原理展示。

图6　"设计思维"课程设计成果展示

此外，学生团队作品《风力制冷公交车站》《LOTRETION》《地平线空调系统》等获得佛山市顺德区工业设计协会主办的"未来好空气、舒适新生活"美的空调创意设计大赛清华大学预选赛一等奖、二等奖、三等奖。《风力制冷公交车站》相继获得第十五届设计顺德D-DAY大赛优秀奖。在进一步资金的支持下，与美的集团将进行创意孵化与知识产权转化等任务协商。通过设计实践、作品展览、参赛获奖和成果转化发挥"设计思维"课程启发产品创新和推进校企研对接的关键作用。

（二）宏观层面的人才赋能策略

"科技主导、设计支撑"型人才赋能策略可以划分为两个层次，即方法层和方略层。其中方法层主要通过设计思维方法与工具积累，收获"肉眼可见"的设计成果。方法层所涵盖的具象方法（例如用户问卷、用户访谈、用户旅程图等）的学习，有利于学生积累经验、举一反三和不断设计迭代。而方略层则引导学生站在一定的高度上去思考未来科技走向趋势和产业发展战略目标之间的关联，学习的产出成果不一定是物化的具体产品，也不限于微观层面的创新，而"抬头看路"的作用在于开启学生的学业格局，将自身发展放置于整个社会需求、国家方略的层面中去，这样有利于推动和提升未来设计在整个企业组织中的地位和价值。未来世界，AIGC、万物互联、虚拟现实、数字孪生等技术所引发的设计问题将日益复杂，面对"新挑战"，学生不仅需要敏锐的洞察力和设计思维，更离不开学科交叉的支持与协作。图7将设计学科与交叉学科运用设计思维进行产品设计的流程进行对比，从中发现交叉学科的优势在于打破点性、线性思维模式的束缚，从系统的、多维的角度去探索设计创新，进而弥补设计评价体系偏重主观感知的缺陷，注重实验与实践、测量与数据、科学假设与技术原理为设计构建的客观支持。此外，教师团队发现，无论工程学科还是设计学科的同学都会在肩负社会责任问题上形成共识，因为设计与科技发展都有可能导致一些问题，甚至还会因技术的突飞猛进而导致社会和伦理的深层危机，因此，人才赋能需要兼顾交叉学科协作、系统设计思维和社会责任三重目标。

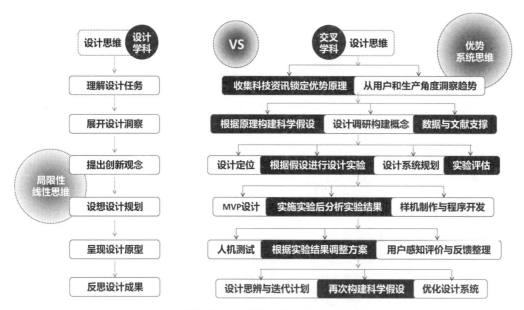

图 7　设计学科与交叉学科运用设计思维的流程对比

四、结语

观察基础设计的整个学习过程，"设计思维"课程的作用既是"有形"的又是"无形"的。其中"有形"的作用在于透过产品设计原型挖掘设计创新的出发点和落脚点，通过设计的力量去获得感动和认同；而"无形"的作用在于围绕以人为本、生而仁人、善良豁达的格局观，引导设计者透过文化看文明，这样的创作会获得更多的共鸣和赞同。反思交叉学科"设计思维"教学要重点关注三个节点规划：第一是导入设计课题任务和目标，需要打破不同学科固有思维束缚，博采众长并及时建立统一思想；第二是中期设计理论知识讲授，需要将重心放在设计思维内在机制的逻辑搭建上，同时要加强多元知识的输入；第三是后期的小组协作，需要鼓励成员间互相启发，发挥各自的专业特长，以此作为课程优化迭代的起点，不断践行"设计思维"的教学与教研之路。

参考文献

[1] 周星，董阳. 艺术学科与新文科建设关系的观念思考[J]. 艺术设计研究，2020（3）：108-114.

[2] 何宇飞，李侨明，陈安娜，等. "软硬兼顾"：社会工作与社会设计学科交叉融合的可能与路径[J]. 装饰，2022（3）：24-27.

[3] 邱松，徐薇子，岳菲，等. 设计形态学的核心与边界[J]. 装饰，2021（8）：64-68.

[4] 刘婷婷. 设计学与社会学的对话——以加州大学圣地亚哥分校"文化与交流"项目为例[J]. 装饰，2022（3）：127-129.

[5] 黄红春，黄耘，陈星宇. "新文科"背景下的四川美术学院环境设计专业教学改革思考与行动[J]. 装饰，2022（6）：66-67.

[6] 董玉妹，王婷婷. "新工科"建设背景下荷兰3TU跨学科工业设计人才培养的经验与启示[J]. 装饰，2021(12)：100-104.

[7] 尹虎，刘源源. 工科类工业设计专业的产品设计课程教学实践与思考[J]. 装饰，2022(12)：107-112.

[8] 袁翔，季铁，何人可. 工业设计"新工科"专业改革下的毕业设计教学——湖南大学设计艺术学院的行动与思考[J]. 装饰，2021（6）：24-26.

[9] 顾力文，阮艳雯，李峻."新文科"背景下服装设计专业"设计思维"课程改革[J]. 装饰，2022（6）：80-85.

[10] 师丹青. 太空体验设计主题下的交叉学科课程探索[J]. 装饰，2023（1）：119-123.

[11] 李培根. 工科何以而新[J]. 高等工程教育研究，2017（4）：1-4.

[12] 蒋红斌. 工业设计创新的内在机制[J]. 装饰，2012（4）：27-30.

[13] 柳冠中. 中国工业设计产业结构机制思考[J]. 设计，2013（10）：158-163.

[14] 刘永琪. 国际设计组织宣布的工业设计新定义的内涵解析[J]. 商场现代化，2015（26）：239-240.

[15] 刘欢，蔡华波，孙劼，等. 基于模糊PID控制的半导体制冷温控系统研制[J]. 机电信息，2019（35）：132-133.

中国传统美学精神与设计基础课程融合的教学模式构建
——以装饰与图案课程为例

李楚婧　湖南工商大学

摘　要

　　本文以中国传统美学精神为基点，试图探讨中国传统美学精神与设计基础课程融合的教学途径，并以"装饰与图案"课程为实际案例，对其进行传统美学精神与课程相融合的教学模式构建。本文试图对设计课程教学如何回归到本民族的审美语境当中、传统美学精神如何与当代设计课程教学进行深层次结合、设计基础课程教学中如何对学生的审美能力／感受力进行培养等问题作出探索和努力，同时也明确了在当今社会环境下，在设计课程教学中对民族传统精神的自信和坚持的意义。

关键词： 传统美学精神；设计基础课程；装饰与图案；教学模式构建

　　19 世纪末至今，从学前高考到美院教育，中国学习西方已过百年。如果对自身的传统文化和美学精神所知甚少，我们的学子何时能自觉"以自身的文化根源作为基点去思考和创造呢"？何时能认识到不能一味地做"追随者"？只有在清楚地了解本土文化的基础上，才有资格、有能力对世界其他文化作正常的吸收。在科学技术迅猛发展的当代社会，在中华民族文化复兴的国家议题下，以自身的文化根基为基点进行设计基础课程教学又有哪些可实施性呢？对此，本文试图对中国传统美学精神进行阐释，并通过研究其与设计基础课程融合的教学途径，同时以"装饰与图案"课程为实际案例，进行传统美学精神与课程相融合的教学模式构建，也希望通过本文的研究，使设计基础课程教学所能涉及的文化精神层面有进一步的加深。

一、中国传统美学精神略谈

　　中国传统美学精神来源于中国传统文化哲学思想，二者间有内在的联系。如同徐复观所说的那样："是直接从中国文化、中国哲学里直接流出。"中国传统文化哲学是一种生命超越之学，在这样的哲学背景下产生的中国美学，其所重视的是返归内心，由对知识的荡涤进而体验万物、通于天地、融自我和万物为一体。在中国传统美学精神中，道家美学精神提倡"解衣般礴"的自由的艺术精神，追求"与天地并生，与万物为一"的人与自然的和谐相处，并由此产生"度物象而取其真"，对如"自然、气韵生动、平淡、朴拙"等中国古典美学意境的追求。儒家美学精神主张"仁者爱人""怀素抱朴"，讲究美与善的统一，是一种以"和"为核心的美学思想。禅宗美学精神则主张"境由心造"，确立世界本身的意义，追求有禅意的、平淡、空灵的境界。

　　中国传统美学精神是儒释道等多种哲学理念下的美学思想精神的综合体，是在漫长的历史进程中渐渐形成的。在各个时代，由于参与的主体不同，中国传统美学精神又有不同的面貌。在魏晋南北朝时期，当时的美学精神更多富有哲学的意味，是对天地万物的气韵生机的感通。到了元代，美学精神更多地体现为对来源于庄子哲学的"逸品"的推崇。其创作主体——文人士大夫们，将"逸品"发展成为一个有代表性的美学思想。如倪瓒所言："逸笔草草，不求形似""余之竹聊以写胸中逸气耳"。文人们从注重对自然万物的再现，转为主观地对自身心胸和精神态度加以表现，并由此产生了对"清逸、高逸"的美学内涵与命题的关注与表达。到了明代，美学精神则侧重于以晚明画学南北宗论思想为基础而产生的"简淡、禅意"的审美价值取向。

中国传统美学精神起源于中国的传统文化哲学思想，它包含多方面的丰富内容，是由中国历史上各个时期的审美意识、美学命题集合交融而成的。中国传统美学精神包含着具象、抽象、意象的艺术语言，雄浑、清丽、典雅、空灵、高逸等的美学品质，以及天人合一、人与自然和谐相处的精神境界。有别于西方、非洲等艺术精神，中国传统美学精神在人类文化艺术发展进程中创造的是不同的、深层的生命境界。

二、中国传统美学精神与"装饰与图案"设计基础课程融合的教学途径

"装饰与图案"课程是艺术设计专业的基础课程。该课程十分关键，其教学奠定了学生后续设计课程学习乃至其设计生涯专业水平所能触及的高度。该课程的教学，是以学生能够掌握装饰与图案设计知识与技能为目的，系统地讲解图案设计基本原理、法则，并进行实践训练。在这个过程中，图案的形式、色彩等设计训练都由学生自主完成。学生的审美心理、观念、构思、手法直接影响和决定实践训练最后的完成效果。在课程教学实施过程中，笔者往往会遇到学生缺乏对装饰图案文化涵义的重视、没有感觉、设计涵养不足等痛点问题。因此，笔者决定将中国传统美学精神导入"装饰与图案"课程教学，用以启发学生审美情感、审美涵养，坚实自身文化的审美根基。通过思考与分析，笔者将中国传统美学精神与"装饰与图案"设计基础课程融合的教学途径定为以下两类。

第一类是将中国传统美学精神理念融入课程教学。其具体实现途径，是在课程教学中重视对中华优秀传统文化、中国传统美学精神的传承，令学生增加自身的文化修养和底蕴；是以中国传统美学精神理念为指导，带领学生真正认知该精神理念的所指，启发学生的感受力，令其真正切身感知到中国传统美学精神的珍贵之处，从而提升学生的创造力，形成一种有中华民族审美精神特色的装饰与图案设计表现方式和新的设计思维逻辑。在课程教学中，笔者从装饰图案历史文化与美学精神的角度，增加讲解中国传统美学精神、意境、诗词等内容，并与学生开展互动交流。

例如，在讲解装饰图案历史文化知识点——秦汉时期装饰图案"雄浑"的艺术特点时，笔者与学生们进行互动，通过带领诵读司空图《二十四诗品》中的"雄浑"章节，引导学生们发挥想象力、感知力，去感受自然荒漠中的荒芜寂静、寥寥长风，感受"长河落日圆"的意境，感知人类在"返虚入浑，积健为雄"的天地之间的心境。由此来令学生们切身体会到何为"雄浑"的意境。又如，在进行装饰图案设计实践教学时，笔者秉承中国传统美学精神中"人与自然和谐相处"的理念，带领学生们走出教室，走进自然。以传统美学精神中对自然的追崇为出发点，让学生们主动观察自然界中植物的生发之状，体会自然万物所具有的生命美感，指导学生们在此基础上表现和设计图案，令其有感而发，切身提高设计能力。图1是课程中学生通过对自然界中花卉植物的观察所设计出的图案作品。其设色清雅，花卉图案生机勃勃，将淡雅清新的传统精神文化底蕴与图案设计进行了较

花卉图案元素设计

图案设计应用于文创产品效果图

图1 学生花卉图案设计作品

好的融合，并进一步将设计好的图案应用到了文创产品上。

　　第二类是在课程实践过程中，指导学生们对传统文化符号元素、传统艺术手法等进行借鉴与运用。在这一类途径里，学生们以中国传统美学精神为基点，通过传统文化符号元素、艺术手法的选择与运用，创造出独特的装饰与图案设计艺术语言。但是，怎样选择元素、怎样创新性地将中国传统美学精神运用至装饰与图案设计中，仍是教学过程中值得思考的问题。一味地照搬、照抄传统元素的图案设计作品在生活当中并不少见，这样的作品并不具有真正的创新意义。只有以传统美学精神的文化根源作为基点去思考，能够真正传达传统美学审美理念、精神内核的图案设计作品，才是真正有创造力的图案设计作品。

　　例如，在课程教学中分析宋代装饰图案知识点的时候，加入了对中国传统文人精神的讲解，学生对竹子图案的理解有所加深。在后续的图案训练设计中（图2），学生以"竹"的意境为创作的精神内核，运用竹子元素符号进行了图案设计，并将其应用到服装设计效果图中。

图2　学生竹元素符号图案设计作品

三、中国传统美学精神与设计基础课程融合的教学模式构建

　　针对中国传统美学精神与设计基础课程融合的教学途径，笔者以"装饰与图案"课程为例，提出"文化传承＋多元方法＋创意实践"的教学创新模式构建，具体内容如下。

（一）"文化传承"之教学理念和内容创新

　　"文化传承"教学理念创新，是指在课程教学中重视对中国传统美学精神的传承，体现教书育人的根本理念。在教学内容上，"文化传承"教学模式创新性地增加了对美学、文学等多方位优秀传统文化的了解。如"装饰与图案"课程，结合本课程知识点，通过将美学意境、古诗词等知识与课程内容相结合，与学生开展互动交流，使学生对中国传统美学精神有更真切的感知；结合创意设计，拓展学生的创意图案表达能力，使课程学科专业知识传授程度进一步加深。通过这种方式，解决以往课程教学中缺乏"对装饰图案文化涵义的重视"的痛点问题，使学生的感受力、专业知识涵养、专业审美修养、设计综合能力得到提升。

（二）"多元方法"之教学方式和资源创新

　　"多元方法"教学创新模式，是指教学方式、教学资源上的方式开放多元。首先是课程教学方式的不断更新。如"装饰与图案"课程使用线上线下相结合的教学方式，在教学中融入信息化课程，通过"超星学习通""中国慕课"等平台将"装饰与图案"在线课程导入课程教学，有效进行师生互动，丰富课堂教学的信息资源，提升学生学习兴趣，提高课堂教学质量。其次，在线下课程教学

中开辟第二课堂（实验室）和户外课堂教学。如"装饰与图案"课程开展多样的实践活动，让学生前往自然环境中，主动思考大自然与专业设计课程的联系，融入新的图案设计思考，由此引入中国传统美学精神中"人与自然和谐相处"的理念，对第一课堂起到较好的辅助作用。

此外，在教学资源上，可采用整合多元教学资源的创新方法，令学生对中国传统美学精神有多样的认知方式。如"装饰与图案"课程，为学生导入线上多类教学资源，如故宫博物院资料库、各类博物馆图片资料文库、各类视频图像网站资料等，也引导学生使用学校图书馆书籍期刊类学习资源。此外，本课程还整合教师的优势资源，在教学中充分发挥教师的专业特长，进行 CAD、CLO3D 课程联合教学；且充分利用学校和学院的先进实验室设备资源，如学院的计算机辅助设计实验室、热转印机械设备等，将课程教学与前沿科技相结合，将实验室的先进配套设施用于课程教学；引入行业专家的专业资源，邀请行业内高级专家为学生进行讲座、授课，为学生引入学科前沿信息。

（三）"创意实践"之教学训练创新

"创意实践"教学训练创新模式，是指在课程教学中注重以学生为主体，以学生为中心，引导学生主动观察、主动思考。通过对中国传统美学精神知识点的教学，引导增强学生的感知力、感受力、想象力，并培养学生的动手实践能力，同时将设计竞赛训练导入教学，提高教学成效，努力实现创新性、实践性、应用型的课程教学特色。"装饰与图案"课程创意训练方式有：开展多元教学模式，引导学生调动自身感受力，自主思考中国传统美学精神，凝练传统元素符号。在实践训练中，通过师生互动、生生互动，培养学生对中国传统美学精神的新认知，拓展创新图案设计，并应用于新型服饰和文创产品。实践训练具体实现路径为：一则将中国传统美学精神融入课程教学，让学生的审美情感得到启发，审美涵养进一步加深；二则以第二课堂教学提高其观察和思维能力，进行图案设计创意思维训练和创新能力的培养，运用实验室的机械设备锻炼学生的动手实践能力；三则将课程设计实践与设计竞赛相结合，学生通过组队讨论，在课程中参与社会竞赛，了解社会需求新变化，提高专业水平，增强就业竞争力。由此拓展学生的图案设计能力、创意表达能力，使课程专业知识传授程度进一步加深。

四、构建中国传统美学精神与设计基础课程融合教学模式的意义

中国传统美学精神是中国传统文化的重要内核。在当前经济文化全球化的形势下，网络技术的应用加速了知识的转移和信息的传播，社会快速发展的同时也加速了社会价值观功利化的过程，不劳而获、迷恋物质的价值追求日益增加。在此情形下，在高等教育培养中，在设计艺术基础课程教学中加入对中国优秀传统文化精神内核传承的意义显得尤为重要。然而，对传统文化精神内核的传承应该有时代性和创新性，而不是一味照搬。因此，探讨与构建中国传统美学精神与设计基础课程融合的教学模式，有着深远的现实意义。中国传统美学精神是中国传统文化的精华，是民族精神的载体和体现。而设计艺术在当代社会的意义是不言而喻的。在当代中华民族文化复兴的国家议题下，深入研究中国传统美学精神与当代设计基础课程融合的教学模式是极其必要的，将有助于无愧于时代、有民族特色、有真正创新意义的优秀设计作品的产生，继而有助于推动当代社会文化艺术的发展，并由此从局部到整体地推动中华民族文化艺术未来的发展与创新。

参考文献

[1] 蒲震元. 中国艺术意境论[M]. 北京：北京大学出版社，1999.

[2] 宗白华. 艺境[M]. 北京：商务印书馆，2011.

[3] 邵琦. 中国画文脉[M]. 上海：上海书画出版社，2005.

[4] 柳冠中. 设计的目的：提升生命品质[J]. 设计，2015（1）：30-33.

[5] 柳冠中. 系统论指导下的知识结构创新型人才培养[J]. 设计，2014（3）：130-133.

[6] 叶朗. 中国美学史大纲[M]. 上海：上海人民出版社，2005.

[7] 叶朗. 美在意象[M]. 北京：北京大学出版社，2010.

[8] 张法. 美学的中国话语[M]. 北京：北京师范大学出版社，2008.

[9] 黑格尔. 美学：第一卷[M]. 朱光潜，译. 北京：商务印书馆，1997.

[10] 朱光潜. 西方美学史：下卷[M]. 北京：商务印书馆，2011.

[11] 柯林伍德. 艺术原理[M]. 王至元，陈华中，译. 北京：中国社会科学出版社，2008.

[12] 丹纳. 艺术哲学[M]. 天津：天津社会科学院出版社，2007.

[13] 刘洋，马可欣. 装饰与图案[M]. 北京：清华大学出版社，2019.

文创产品课程教学思考与总结
——以北京理工大学珠海学院教学为例

李　进　北京理工大学珠海学院

摘　要

本文对北京理工大学珠海学院工艺美术专业的文创设计课程教学两届学生的课程演进分为四个阶段进行总结。课程按照专业基础、创意创作、材质工艺、时代精神、主题战略、当代化等教学因素进行渐进性的教学改革，分为"基础—造型—精工—主题"四个阶段。文中分析了课程案例、教学思路、创意方法及成果总结。

关键词： 文创；产品创意；传承；创新；当代化；时代精神

一、引言

北京理工大学珠海学院工艺美术专业"文创产品"课程经历了四个阶段的教学改革，各阶段有着不同的侧重目标。从偏向平面和构成的设计，到当代化美学语言，再到流行性的图示创意；从间接产品设计到建模、3D打印、实物产品的原生创意设计；工艺性上从实验尝试到精工制作有了显著提升。文创课程深入导入国家、省市级竞赛，联系本地粤港澳地区产学研的实践课题，精简优化课程内容，重点表现造型与工艺，注重理论与实践两方面推进：一方面融合多种类型教学、创意思考，设计突出主题性和文化性的文创产品造型；另一方面结合漆艺、陶艺、金属等材质表现的精湛工艺实践课程。

文创产品课程体系可分为基础课程、美学理论课程、实践课程、产学研项目课程等模块。本文以北京理工大学珠海学院文创产品课程教学为例，分析总结其教学方面的四个阶段。

二、文创产品课程教学的四个阶段

（一）阶段一：基础形式、设计基础、IP形象

文创产品设计在这个阶段的主要教学目标是运用基础课程进行设计的训练，如版式、VI、图案、形态构成、传统文化元素运用、平面软件、版式设计等。文创产品的设计需要众多基础课程的综合运用，设计的思维构想不是具体事件而是全面的体验与认知，教授学生基础课程的同时，要能够指引学生综合分析与体验应用。如柳冠中教授所说："设计不是孤立的，不是一个工种。如果我们还把它仅仅当成一个手艺来教和干，你只是一个白领打工。所以我提出设计思维方式，是从造物转为谋事，我们老说自己是造物，你总跳不出框框。设计不在自己服务的对象里面，而是在设计之外。修养在设计之外，要了解生活。经历要丰富，行万里路，多体验。设计师要有自己的优势，思想规划、服务对象，根据服务对象要规划自己的职业生涯，但眼界一定要跳出来，一定要了解设计之外的东西，包括修养、生活，其他东西。"

基础课程的学习实践，都会落实在版式、图案、形象系统、衍生产品的创意设计上面。如图1所示，学生以珠海"装泥鱼"非遗传承人黄炎兴为原型，分析装泥鱼文化习俗中"看、放、收、丰、赞"的几个捕鱼过程，完成人物动态采集并进行动漫造型绘制。期间还做了部分衍生产品，配合主题设计同时展示，该产品获得了"首届粤港澳大湾区文化创意设计大赛"一等奖，并应邀参加了路演活动。这件文创产品在设计宣传上运用了动漫形象的活力元素，有利于达到宣传目的，使"装泥鱼"这项传统非遗习俗得到更广泛的关注和更好的推广传承。

图1 学生作品《装泥鱼》

（二）阶段二：创意思维、器物造型、3D建模

在此阶段，教学的主要目的是解决文创设计中器物的造型问题，包括的课程有"形态构成""VI""Photoshop""犀牛软件"。这个阶段经过了半成品设计制作到原创创造的过程，我们所说的构成是以形态或材料等为素材，按照视觉效果力学或心理物理学原理进行的一种组合。这是一种既包括机械性作业，又包含思维运筹的直观操作，所以它是直觉性思维与推理性思维的结合、理性与感性产物的结合，构成与造型的概念上有区别。

如图2所示，这件文创产品是以水滴为创意来源，七幅图为七个创作步骤：主题确立、情感感知与抽象思维、创意草图、软件建模、3D打印（ABS材料）、髹漆工艺制作、完成图。这个阶段在于教授学生"将形态的诸要素按照一定的原则进行创造性的组合"，其创作方法称为构成，而所创作的作品则称为造型。也就是说它们的区别在于构成更强调造型过程，而不仅在于结果。"要强调人类思维的整合机制，即强调感觉、知觉、表象、概念，判断、推理、直觉、灵感、顿悟、价值审美，情感学的经纬交织耦合联动。"

图2 学生作品《滴》

如何将思维创意从头脑中的概念变为实际产品，是本阶段文创产品课程的教学目的。该过程需要同时运用若干分析方法。哲学上出现的以经验和实验为根据的方向，进一步发展为分析哲学。分析哲学并不是纯粹的思想，而是关于思想的一门人文科学。在它之外，人类的思想依旧对无尽的宇宙和永恒的沉寂心驰神往。关于艺术与大学教育的关系：我们借助艺术的讨论对科学的局限进行反省，但不会为科学所限制，更不会被由科学发展出来的技术所"宰割"。

图3为学生作品《山云》，三幅图分别为效果图、3D建模打印实物、参赛海报。本文创作品原型取自中国传统绘画的山水图示，运用山水的主题元素，表现柔和流畅的山云线条。作品力求勾勒云山雾海的产品效果，打造了一幅立体山水画、具有当代造型的主题文创产品。这件产品在素材的选择表现上尝试多种造型，时尚简约的选择符合当代造型的要求，并结合漆工艺中的镶嵌、莳绘、髹漆等技法制作而成。在课程教学中，学生充分学习到一件文创产品的创意构思、材料选择、工艺技法、美学元素等方面的知识并加以应用。

图3　学生作品《山云》

（三）阶段三：质感追求、精湛工艺、当代表现

本阶段教学，旨在追寻当代造型语言（如材料的质感表现、质地特征），彰显材料的美学特性。设计的当代感理论的提出已有多年，文创产品都在找寻传统复兴、传统当代化的道路，设计出更符合当下的产品。随着中国的崛起，中国设计目前认识到向西方学习的进程已进入结束期，但今后该怎么做，还不是很清楚。"超当代"的提出，就是在这一语境下发生的。当然，"超当代"目前是一种思想意识的出发点，更准确的说法，应该叫"混当代"或"泛当代"，即mix contemporary或pan contemporary。当代化艺术与设计的方式、手段、技术都是多样的，随着时代发展和科技的进步，设计工作所涉及表现的材料会更多样，其主题与内容也与当下产生直接关系。

当代设计也要打造出产品的质感。阿列克塞·甘在《构成主义》中提到，"构图、质感和结构是构成主义的三个原理，构图代表集体主义意识形态和视觉造型的统一，质感的意思是材料性质和它们怎样用在工业生产上，结构标志制作过程和视觉组织法则的探索。"将材料质感的体验融入创意思维思考，如大漆的特色是禅意、静谧、含蓄、古朴，如何在文创产品中让材质说话，使质感、美感传递，围绕质地特性设计出简约的具有当代造型感和工艺精湛的文创产品，是本阶段的目标。在前期开设的各类工艺实践课程中，已完成了工艺技法的学习，文创产品课程要深入运用，产品的工艺必须达到精湛的效果。以漆艺为例，髹涂工艺做到层层到位而质感突出，镶嵌工艺做到精细并具有设计感，打磨工艺做到平整，推光工艺做到光滑，揩清工艺做到光亮。

图4为学生作品《禅茶》，这件文创产品是以茶台为主题设计制作的一套以漆工艺为主要表现材质的作品。此茶台的设计和工艺与佛教当中的禅板相联系，将禅意和茶艺结合起来，体现茶禅一味的境界。这件作品主要以精致的漆艺质地为最终质感呈现，力求做出漆艺的静谧、幽静、神秘、禅意的特点。采用红、黑两种经典漆艺配色，红色部分是简约的当代图案造型，装饰茶台，作品突出精湛的漆工艺，展示出材质质感之美。

图4　学生作品《禅茶》

图5为学生作品《凤鸣》，这件文创产品是以中国传统凤鸟图案为主题设计的一款首饰。运用金属、大漆、螺钿等材质，经过造型设计、金属加工、大漆工艺，最终完成。该产品对工艺制作要求精湛。产品的金属部分，设计好造型后联系工厂进行加工，髹漆工艺使用镶嵌、变涂、打磨、抛

光、揩清等技法自己完成。福西永在《形式的生命》中提到："技术必须从材料中提出力量。"本件产品表现出金工之美和漆艺之美。材质的精神价值是文创课程要时刻关注的，必须懂得如何将自然的属性转换到作品之中，使漆艺作品在固有的造型中散发出本性的光芒与换位转化的重生。

图5 学生作品《凤鸣》

（四）阶段四：传统"承·现"、粤港澳大湾区传统文化创新主题

对于工艺美术专业文创课程未来教学的思考，我们为什么如此重视传统的传承？或许因为我们的基因中积淀着一个民族文化所呈现的独立特征与品质，我们需要古语新说的文化表现。所以，越深入民族传统文化的挖掘，越能把握住现今当代性的坐标，越能更好地掌握参照性，也拥有了更多的创意来源。

在教学过程中，响应国家倡导的"工匠精神"，并联系粤港澳大湾区地域特点，教学中导入文创大赛项目，跨界合作，发挥传统工艺在新时代背景下的设计创新。在教学过程中总结经验，探索创新，继承传统工艺的精美意蕴，结合新科技、新材料，本阶段文创产品课程的教学主要围绕"传承""呈现""创新"的课题，挖掘优秀的传统文化，寻找更广的突破口。

围绕应用型人才培养模式，文创产品课程教学应该多实践、重创新、跨学科，在课程设置上引导学生多融合，多思考，创意奇思，敢于表现，打磨工艺，培养学生掌握工艺技术，触类旁通，大胆创新，把握时代主题。

三、总结

本文论述了北京理工大学珠海学院工艺美术专业在文创产品课上的教学探索、经历的四个教学阶段，以及各个阶段的不同侧重。文创产品课程需要美术基础、创作方法学、哲学思维、3D建模及打印技术、雕塑、陶艺、漆艺、金工实践等课程的融会贯通，综合跨界应用，同时要关注国家对工艺美术专业的规划发展战略，引导学生创作符合时代要求的文创产品，积极联系参与国家及省市的工艺类文创课题和竞赛，还要加大实践课中的产学研联合，结合粤港澳大湾区传统文化的创新发展。总之，文创产品课程是联系实际、理论与实践并重、传承经典、反映时代主题的一门综合课程。

参考文献

[1] 柳冠中. 中国工业设计断想[M]. 南京：江苏凤凰美术出版社，2018.

[2] 朱青生. 十九扎[M]. 北京：背景联合出版公司，2017.

[3] 陈勤群，马钦忠. 中国当代漆艺系列研究——中国当代漆画十二家[M]. 长沙：湖南美术出版社，2019.

[4] 辛华泉. 形态构成学[M]. 杭州：中国美术学院出版社，1999.

"大设计"美育通识课教学模式改革研究
——以环境设计专业为例

梁　轩　重庆工商大学

刘　萌　重庆传媒职业学院

摘　要

基于乔伊斯《教学模式》："教学模式是构成课程和作业、选择教材、提示教师活动的一种范式或计划。"从课程结构、课程作业、教材选取和教师教学四个部分出发，探索在大设计和美育推广的时代背景下，高校环境设计专业在通识课环节的教学模式改革可能。

关键词： 大设计美育；高校通识课程建设；学生发展；环境设计

2020 年 10 月中共中央办公厅、国务院办公厅印发《关于全面加强和改进新时代学校美育工作的意见》，指出："以提高学生审美和人文素养为目标，把美育纳入各级各类学校人才培养全过程，贯穿学校教育各学段。"[1]作为较为年轻，刚从文学、艺术学独立出来的设计学，在美育工作建设上，具有先天的血缘近亲和必要先行的作用。新时代跨学科交流融合、各设计专业互通的"大设计"背景下，学校和社会对于设计人才的要求越来越倾向于视野广、综合能力强。高校美育通识课程具有覆盖面广、可实时更新、选课授课灵活等特点，课程建设可借助现有的教学框架平台，能以相对最小的改动，促成大设计时代设计人才的视野扩宽和综合能力提升。

一、概念界定

（一）大设计

"大设计"概念最为人熟知的是斯蒂芬·霍金所著同名图书，里面有他对宇宙和统一理论的许多思考，对未来发展的许多预言和展望。本文所阐述的"大设计"概念并非如此，而是从学科角度出发的设计概念，落地成日常生活设计层面的范围。当前对此解析最为全面的是彭妮·斯帕克(Penny Sparke) 在 *The Genius of Design* 一书中给出的定义："设计行为发生在一个综合的大背景下，包括经济、政治、技术、文化、社会、心理、伦理及全球生态系统等在内的各种其他力量，它们与设计一起塑造了现代生活。设计渗透到社会生活各个层面，从时间概念、设计史、设计的广度与深度、设计意义及重要性、设计师的知识结构、共情能力等多维度呈现与既往不同的'大设计'观。"[2]邱晔在论文《"大设计"背景下的美学设计——哲学根基与概念界定》中，结合出台的《文化部"十三五"时期文化产业发展规划》提到"大设计"，强调以创意创新统领设计，淡化设计分割，赋予设计更多的角色与使命，倡导以全新的、开放的、包容的姿态来重新审视设计，要"树立注重创意创新、淡化行业界限、强调交互融合的大设计理念"[3]。

以上两位学者都对大设计概念进行了相应的梳理和解读，我们可从中得出一些共性：大设计概念强调在综合大背景下的创意创新，其倡导以更全面的（诸如学科、经济、政治、技术、文化、社会、心理、伦理等方面）知识来重新审视当今设计。

（二）大设计美育通识课

通识教育，目标是在当下多元化的社会中，为受教育者提供通行于不同人群之间的知识和价值观 [4]，即为受教育者提供常识性的、通用的、相对较为浅显的理论知识。高校通识课程意义也源于

此，在以学科为院系单位的高校，师生间大部分的时间都花费在自身学科专业的研究和学习上，通识课程教育可将专业间隔拉平，以一个相对较低的门槛带领更多的学子对各学科领域作较为全面的了解。

美育，重在提高学生审美和人文素养。美的教育，顾名思义，即是在艺术审美范畴内对于受众感受美的教育普及，门槛很高也很低。比如"看到窗外叶子突然哗哗作响，我顿时非常高兴起来"——陈丹青语，这是一种心灵感通的审美，很大程度接近顿悟。颜色七彩斑斓，互相调和形成新的色彩，互补色之间对比最大，这是一种基础绘画的颜色感知美；黄金比例绘出来的作品，即使偏颇，也会有个框架在拱卫着主体，这是构图美的基本原则。设计来源于艺术，设计的结果能解决民众日常生活中的各类问题，同时产生的结果又是具备美的特性的。大设计美育通识课程，是根植于高等教育设计学科的知识背景，以设计已成为国家软硬实力的重要体现为前提，从设计领域更为宏观和跨学科、跨专业的视野，融会各设计大类基础知识或日常生活中大家常见的设计内容与设计产品鉴赏，来建立相应大设计美育通识课程教育框架。

教育的落地最终需要具体各门课程的框架建设和传授。鉴于设计学科下专业种类和专业方向又有多门细分和教学侧重，本文选取与民众生活息息相关的环境设计专业为例，以学生发展为导向，通过美育通识课程的建设，让学生在提高自身审美和人文素养的同时，开拓学识边界，形成更加全面的设计观，从更为宏观、客观和全面的专业角度来主动敏锐地感知、认识周遭环境，并通过自身所学设计、优化周边环境，给民众带来更好的人居体验。

二、大设计范畴内的环境设计专业代表性

环境设计专业是通过设计、思考、实践，以优化民众周边环境为目的的一个专业，其内容与民众的生活息息相关，如专业目录下划分的专业方向有：室内设计（家装/工装）、景观设计（街道/广场/市政/道路/滨水/公园等）、展示设计、环境照明设计、水电初步设计、建筑外立面设计等，其科班四年所开设的专业课程也是具化到整个设计流程的各个环节。专业涉及范围广泛，不可避免地会与设计学科下的其他的专业产生交集，如室内设计中地毯的图案设计，室内陈设中各类家具配合与原理涉及的产品设计与空间规划，建筑外观设计与建筑设计难舍难分，水电初步设计要求对于材料和工艺的了解，景观设计中植物的生长习性和搭配规律与生物土壤密不可分，景观设计与风景园林学的各项交集等。有鉴于此，在以学生发展为导向的前提下，选取环境设计作为大设计美育通识课程建设的直接作用对象具备一定的设计大类代表性和示范先行作用。

三、环境设计专业的大设计美育通识课教学模式改革

（一）基于时代发展的课程结构设定

设计是为解决问题而存在的，是为大众服务的。而人们的需求会随着各项因素的改变而发生相应的转移，甚至同样的需求在不同年代也会指向完全不同的对象。如环境设计范畴内的室内设计，对象由跃层、大平层、洋房到别墅内的位置变化，经济改革引起酒店行业兴盛，国家大力推进乡村振兴战略等，这些都是正在发生的时代给设计师提出的新的议题和考验。通识课程建设离不开对于时代发展需求的预估和对照，尤其是顺应国内发展趋势的真实需要，由此在通识课程的结构设计上可开设社会学、人类学、哲学类与环境设计方向相关的课程，由日常生活的设计而衍生出相关时代社会问题与人的生活操作问题，为学生建立起对于社会变化的敏感，在发现问题的同时引发对自身专业性的思考。

（二）专业学科交叉的课程作业布置

当前高校通识课程基本包括六大板块：语言、数学、文学与艺术、历史与文化、社会分析、道

德思考。设计专业对六大板块或多或少都有涉及：设计前期与甲方沟通需要精准、专业的话术与表达，这跟语言板块直接关联；设计过程中需要用到各项数据支撑，如人的身体尺寸、社会流量、市场行价等；在设计前期需要对当地地域文化进行分析、提炼、设计、表达，最终的结果既要是美的，又要具备深刻的社会责任。在作业布置上，一个完整的实际流程基本对每个板块都会有涉及，应尽可能地布置协同作业、落地作业，以解决社会上存在的小问题为目标。

或立足当下对于传统文化、手工艺的重视，邀请艺术大师、民间艺人来学校为学生讲解地方文化、工艺相关内容，使学生在潜移默化中提升个人的设计美学修养；跟随优秀手工艺人做传统中国民间器物，增强学生的动手能力和中华匠人哲学修养。由此打通学生未来职业或学术发展的设计边界，让专业领域与民众生活息息相关的环境设计学子在提高自身审美和人文素养的同时，开拓学识边界，形成更加全面的设计观，从更为专业宏观的角度来主动认识周遭环境的优劣，并通过自身所学优化设计周边环境，给社会带来更好的人居体验。

（三）设计审美意识培养的教材选取

教材选取与推荐一直是高校通识课程的难题，尤其艺术设计类书籍对印刷质量要求高，所以价格偏高，且基本以图文的形式存在。从大设计美育通识教育角度，教学最大的成果是对设计学子设计综合素养的提高、对周边环境小问题的感知以及相应社会责任意识的提高，因此可推荐给设计类课程的书籍有以下几个方向：设计理论类、设计经典作品类、设计师类。这三类书籍在高校艺术学院图书馆基本都会有大量复本，可以满足通识课程的需求。尤其在以学生发展为导向的前提下，学习主动交还学生，学生全凭自身意向选择所读书籍，完全消弭了教材这一概念，教师起到指引和定期沟通和督促的作用，这对引导学生重视美育的价值、营造共同促进学校美育发展的社会氛围，对完善他们的知识拼图、培育他们的理想人格都具有重要的示范带动意义。教材最重要的还是需要被阅读和吸收，以学生发展为导向的教材延伸选取，让学生做自身感兴趣的事情，其本身就是最大的一种自我督促。

（四）学生志趣发展导向的教师教学

在第一轮高考择校时，学生对自己已有认识，如选择财经类、理工类、医学类还是农林类高校，在第二轮时，学子应就高校建设特色再次选择相应专业与通识课程，由此学生的志趣发展基本已有一个大的方向。教师教学同样如此，应以学校建设的王牌特色专业打造自身及高校所擅长和可以支撑的优势通识美育课程，如农林高校应建设园林景观课程，着重在植物搭配、造景及相应适宜土壤上做教学研修；理工类高校应着重打造家具家居设计，包括城市家居等内容的建设与优势教学；财经类高校应结合高校财贸专业的优势，充分往商业美术、装潢应用方向建设。新一轮学科建设及学科评估即将到来，各高校都在围绕自身特色打造特色高校、特色专业，建设优势明显、特色鲜明的高校。在设计通识课程建设上也理应结合高校定位，以此为依托，积极构建美育课程，彰显体系构建的优势。

再具体到各设计方向的分支做相应支撑教学，如环境设计专业之下：展示设计方向的学生对于人文厚度、主题性质、展陈方式、空间材料的需求更多；室内设计方向的同学需对家庭伦理、各阶段人体尺寸、家具市场、设计风格等有较为全面的认识；景观方向的学生需对植物习性的搭配、土壤、城市规划等内容作更深层次的学习。同时，现在越来越受重视的城市亮化工程、建筑夜景营造、旧社区活化等内容也属于环境设计学子未来发展规划的重要一环。基于此，在大设计美育通识课程建设上应搜集学生未来规划导向，针对群体设立课程框架和搭建内容。

四、结语

　　环境设计专业所包含的室内、景观、道路交通、家具等方向内容几乎涉及每位公民生活的点滴，新时代大设计社会背景下，更为顺畅的知识沟通带来更为严苛的竞争环境，需要专门型的人才。从构成课程教学模式的课程结构、课程作业、教材选取和教师教学四个部分的建设出发，及时通过大设计美育通识课程的教学模式建设，让学子形成更加全面和客观的设计观，从更为专业和大设计宏观的角度来主动敏锐感知周遭环境的优劣，并通过自身所学优化设计周边环境，给社会带来更好的人居体验，这是通识课程建设策略研究的最主要也是最终目标。

参考文献

[1] 中共中央办公厅，国务院办公厅. 关于全面加强和改进新时代学校美育工作的意见[EB/OL]. (2020-10-15)[2022-03-01]. http://www.gov.cn/zhengce/2020-10/15/content_5551609.htm.

[2] 张汉平. "大设计"现象、概念、词汇探索[C]//同济大学,国家社科重大项目《中华工匠文化体系及其传承创新研究》课题组. 中国设计理论与国家发展战略学术研讨会——第五届中国设计理论暨第五届全国"中国工匠"培育高端论坛论文集. 2021：44-52.

[3] 邱晔. "大设计"背景下的美学设计——哲学根基与概念界定[C]//同济大学,国家社科重大项目"中华工匠文化体系及其传承创新研究"课题组,上海市《中华工匠文化体系及其传承创新研究》在研国家社科重大项目宣传推介资助项目组,同济大学设计创意学院,上海国际设计创新学院.中国设计理论与世界经验学术研讨会——第二届中国设计理论暨第二届全国"中国工匠"培育高峰论坛论文集. 2018：40-55.

[4] 哈佛委员会. 哈佛通识教育红皮书[M]. 李曼丽，译. 北京：北京大学出版社，2010.

现象学视域下的综合造型设计基础教学研究

林永辉　宗明明　北京理工大学珠海学院

摘　要

　　现象学的基本精神就是"回到事情本身"。如果用这一基本精神去研究与指导综合造型设计基础教学，那么实际就是要"回到设计基础教育的事情本身"，而作为艺术设计专业的基础教育，它的"事情本身"是什么？我们如何正确地去理解它？这是本文要研究的主旨问题，只有真正回归教学问题所在，才能更好地指导教学实践，自觉地用现象学的精神去直观和体验设计基础教育。通过胡塞尔现象学本质直观的方法，尝试去直观当代大学教师和学生、设计基础课程、设计基础教学、教学质量等现象。通过研究，希望能够对当下正在进行的大学设计基础教学改革提出一些新的思路和方向。

关键词： 现象学；设计基础；教学方法；本质；回归

一、设计基础教学中"人"的回归

（一）现象学"直观"与"回到事情本身"

　　在西方哲学史上，康德以前的哲学中的直观，一般指感性知识或对当前事物的知觉，与此相对的是再生的想象；也用以指对人的认识的内在知觉，与此相对的是外来的感性知觉。在胡塞尔的现象学中，本质直观或观念直观是现象学思想方法的核心范畴。胡塞尔在《逻辑研究》中提出"回到事情本身"现象学，认为理性主义的科学精神是西方文明的根本特征，现代欧洲危机的根源正是抛弃了理性主义的科学精神。由于自然主义和实证科学的主导和异化——只承认物理的现象是实在的，只承认可量化的世界才是能被认知的世界，而把人文世界的观念现象、意义排除在认识之外，否认精神、观念、理念的实事性，使纯粹理性主义的科学精神被弱化。实证主义是导致欧洲人性危机的根源，胡塞尔认为，要拯救欧洲危机，只有重构对意义、观念的本质直观的超验现象学的思辨方式，只有对"经由生活世界的道路"和"经由心理学的道路"进行本质直观才是唯一的出路。这条道路最终被概括为"回到事情本身"，也成为现象学研究的主旨思想。现象学的思维是先验的，是在先验的思维中思考呈现在意向性中的先验的本质，这与经验主义研究有本质的区别[1]。

　　回到事情本身，就是超越经验主义的话语和意见，在事情本身的给予性中探索事情，并摆脱一切不符合事情的"前见"，从而返回事情本身。胡塞尔的现象学不是简单地回到现象世界中去，不是经验地去认识可见物的现象，或者仅仅陈述某种关于现象事实的经验，而是要回到事情本身，回到生活世界，且超验地直观其意向（精神、观念、理性）的本质。

（二）教师与学生为主体的现象学回归

　　设计基础教育的回归首先是人的回归，其主体对象指向教师与学生。教师的教学设计、教学方式与学生的学习方法直接影响综合造型设计基础的教育目标，它掌舵着设计教育的方向。引用范梅南教授的一句话："现象学是一门人文科学研究，它必须取之于生活并以反思形式来表达生活。"设计基础教育所要做的就是扎根去做，去"体验"，直观和体验当下设计教育现象，澄清教育本质。掀开教育现象的遮蔽物，本真地揭示设计艺术教育的本质。当代教育中的人被看作未来的生产力，教育使人成为现代体制庞大机器上的某个零部件，把人往物的方向进行塑造。教育与"生产线""流水作业""标准""模型""装配"等词联系在一起成为"塑造"的过程。为了有效地培养大工业

生产所需要的标准化知识人才，教育把受教育者纳入学校教育的生产过程，用统一的教育技术、统一的课程、统一的教育工艺流程和统一的管理模式（例如在工科院校，把艺术设计以工科的教育管理模式统一管理，导致设计教育的消化不良），把人培育成标准化的教育商品，输送给大工业和大经济运行体系。在这种人性观下，人性被"凝固化"，成为预先规定的存在。教育面临的是整齐划一、无差别的人，不仅教师以物的方式对待学生，而且教师本身也已经异化为物。

　　面对此教育现状，作为综合设计基础教育的老师应该具备哪些基本素养？从现象学"回到事情本身"来观看作为设计基础教师的事情本身是什么？教师是教的主体。首先，应当建构教师的教育良心，回归自我良心、立德树人的精神信仰。理学思想家朱熹提出"存天理，去人欲"；又如王阳明心学中所述："天地虽大，但有一念向善，心存良知，虽凡夫俗子，皆可为圣贤。"其次，设计基础教学不是用教育制造工具人，是教师在教学活动中人与人意向交集的精神交互建构活动，它是将德性、精神、生命、生活、技能、认知、价值等众多人的发展因素进行交互的过程（见图1）。作为艺术设计学科，创造性的培养尤为重要，要求教师要有开阔的视域、钻研的精神、不灭的好奇心、温热的人性。最后，教师需要自我幸福生活的建构，这种生活是众多因素促成的，一个是教师自身对于幸福生活的理解，另一个是外界环境因素对教师实际生活带来的影响，教师的幸福生活指数也在一定程度上微妙地辐射教学。

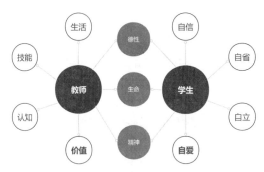

图 1　教师与学生为主体的现象学回归图示关系

　　作为求教者的学生的"事情本身"又是什么？学生是学的主体。首先，学生要有对世界的爱、对至善的爱、对知识的爱、对技能的爱，对老师与各种权威的爱与敬畏，奠基设计基础教育教学的可教性、要教性、愿学性。其次，学生要做自己，自信、自尊、自爱、自省、自觉、自律、自主、自强、自立，树立独特的自我人格魅力。最后，作为设计艺术专业学生，作品的原创性是设计师的灵魂。由于惰性与惯性使然，学生更愿意不假思索地去抄袭，这种现象普遍存在于各个院校，最后的作品就像"生产线""流水作业"一般，千篇一律。"学问"中的"学"是承受的，是在被迫接受不同的概念知识，也可称之为经验知识。"问"是反承受的，追问、反问、疑问，问中求新知，它是一种反思思维，是悬置经验知识前提下的再思考，其主要目的是以问题导向来寻求以设计方式展开的多种解决方案；它不是在经验设计中设计，而是回归问题本体来思考，呈现不同学生个体对于同一问题的创新性、适用性的设计思路。清华大学柳冠中教授在《中国工业设计断想》中曾讲过："知识经济时代对人才的需求、对基础的要求已不同以往了，我们必须清醒地认识到这一点，仅靠技巧、技术是不成的，而需人文科学的基础和方法，以便使技术人才会去关心、研究有关社会、环境、文化乃至人的知识，这正是过去科技人才最欠缺的领域。"[2] 因此，对于教学主体的教师与学生，都要奉行爱的信念，至善的人格与精神，注重教与学的问题回归，直观目标源头，诱导人的创造力量，将生命感与价值感唤醒，这是作为教与学主体弥足珍贵的财富。

二、设计基础教学中"课"的回归

随着数字技术、人工智能的快速发展，教育教学方式发生了改变，教育认知、知识范畴、课程结构、教学结构、教学价值等都在发生变化。就课程建设而言，点状碎片知识的使用正在遮蔽固有系统化高深学问的传承、学习和创新。人与世界会话的固有课程开发模式正在被人与 AI 等工具的会话模式取代；人与灵魂碰撞而提升理性的课程实施固有模式正在被人与工具和机器的互动模式取代；人与人在特定场域内精神意向交互生成的固有课程伦理，正在被人与数字工具呈现信息的自我情感价值体系取代。设计基础课程也随着时间的推移、时代的进步、产业结构的调整、人才的需求而发生转变。以北京理工大学珠海学院设计与艺术学院的设计基础课程为例，由 2007 年以素描、色彩、三大构成、图形创意为主干课程到今天的综合设计造型基础、形态构成、设计思维与表达等课程的转变，也是基于设计基础课程在整个设计专业学科中作为一年级的基础课程的教学目标而定。它是从设计基础课程的定义、目标、实施、评价、建设中去呈现其本质问题的回归，并努力践行于课程系统的改革之中。这种课程内容的改革是基于人作为人本身与自然和世界直接碰触产生的情感交互，呈现其作为学生不同个体在创造美的生活和世界的过程，用自身的设计语言解决不同的设计问题。

北京理工大学珠海学院的"设计造型基础"课程以"大艺术大设计"的概念，以实验性延伸设计发展的未知与可能。就具体的造型训练而言，通过观察，将一些自然的形态与形式要素转化为设计的要素。通过图像来传递信息，强调从自然形态中获取深入形态表象和生命机体之中的洞察力，从而超越表面的描摹，以此认识形态与功能的潜在关系，强化其形态语言与形式意识。形态包含的美学以及造型学知识，我们有时会混淆。可以这样理解：美学是充分条件，也就是作为设计师要具备美学知识，有良好的美感；而造型是必要能力，设计其中一个环节的主要活动就是造型，因此需要学生在认识美的同时创造美。理念所包含的范围是最为广阔的，除了一些可以用语言予以概括的思维方式之外，很大程度上和自身的背景知识有关联，例如学生所处的社会环境、学习工作氛围、思维方式等。态度同样是面向社会学，从横向看我们可以认为态度是形成一种风格的源头，也可以从设计作品中看到设计师的世界观和价值观。德国著名设计教育家克劳斯·雷曼在《设计教育 教育设计》一书中谈到启发性必须在设计教育中占有重要的地位，教育的理想目标就是发掘个人的天赋，并进行巩固和发展。他认为设计的形状、外观和情感价值是基础练习的本质内容。除了功能要求之外，基础教学应该把重点放在形式和结构的开发与研究上，不同于包豪斯更富于艺术特征的基础课程的练习模式，通过在设计过程中发现实际问题来发展完善自身的系统。基础练习是个人学习方法的试验场，学生通过练习，寻找适合自己的方法论。[3]

作为北京理工大学珠海学院一年级设计基础主干课程之一的"设计造型基础"，在宗明明院长的系统指导下，课程内容形态围绕学生对自然事物的好奇心，把视觉主体回归到自然本身，通过对自然物的研究与剖析，直观地体验其生长的过程、规律以及众多影响其生命的现象，澄清其内在的本质，掀开被设计本身遮蔽的真实的自然现象，通过学生个体的体悟，本真地揭示设计艺术多元创造的可能性。图 2~ 图 4 为设计与艺术学院视觉传达设计专业一年级学生的课堂作业，学生带着自然实物进教室，首先通过对所研究的自然对象进行全面的文献检索，了解记录其自然现象；其次通过对自然物进行解剖并多角度观察，以图表模型的方式把自然物的不同局部形态分析、生长机制分析、内部形态单元分析分门别类绘制在设计草图上，把自然中隐藏着视觉形式的所有要素（对称、比例、节奏、韵律、平衡、协调、变异、统一等）记录下来，为后续的设计做好基础的铺垫；最后要求根据研究的成果构成中突发的灵感发展成作为视觉传达设计专业基础的艺术表现或设计表现。

图2　自然形态玉米的剖析研究与设计（指导教师：林永辉）

图3　自然形态无花果的剖析研究与设计（指导教师：林永辉）

图4　自然形态大蒜的剖析研究与设计（指导教师：林永辉）

美国西北大学计算机科学、心理学和认知学教授唐纳德·A.诺曼的《设计心理学》阐明了以人为本的设计原则：应该让用户一目了然地知道如何去操作，应该让消费者享受乐趣而不是饱受挫折。《情感化设计》以本能、行为和反思这三个设计的不同维度为基础，阐述了情感在设计中所处的重要地位与作用，深入地分析了如何将情感效果融入产品的设计中。崇尚科学实践性的美国，从另外一个客观世界角度去切割设计，力求将设计根源面目示众，而不在样式海洋中迷失自我。优秀的设计师都是观察者和战地记者，养成了善于观察的习惯，能在第一时间记录下所得到的灵感和体会，整理看到的素材、形式、方法并加以重新运用。创意的定义是第一次的、超越现有的、相对唯一性的脑力成果，是不跟随、独特而又具有新意的脑力活动。洞察是创意的直觉，是寻找导火索，洞察不是顺着流程向前走。设计师都是善于改变自己的人。所谓不走寻常路，设计没有一成不变的方法，启动五感六觉，打开心灵箩筐，接触各方面的新鲜资讯，多去没去过的地方，换一条上班的路线，会有许许多多的发现。发现创意就是要打开我们的第三只慧眼，换句话说就是不要用平时的观察方式去看待我们周围的事物，不要用常理去思考我们似乎司空见惯的事情，变换角度去重新认识我们周围的世界。实验心理学研究表明，人类对客观事物的认知最主要的途径是视觉，人们靠它来感受外界的美和丑。因此，在设计基础课程的设计中，要充分地考虑以学生为主体，开启他们对

自然的好奇心，回归到设计的本源——自然世界，重新去识别存在于自然中的隐含的设计新语言。

三、设计基础教学中"教学质量"的回归

第一，设计基础教学质量首先是教师学的质量，主要包括教师学习收获的知识技能和自我人格建构的方法和效果。主要体现在课堂施教的师生互动过程中，向学生和具体课程进行学习的过程以及效果，体验学生学的兴趣、思维、价值、课程意向等学的质量，直接影响具体课程的教和学的质和量。

第二，设计基础教师教的质量，主要包括教师的学养、教师的专业素养、施教能力、教学理念，以及教师的教学价值取向以及教学态度，作为具体课程实施者的基本素养，这些都是教师教学质量提升的基础。这其中包括教师的备课质量，课程实施过程当中知识技能传授的多少，指导和启发学生学习进程的快慢、创新知识技能和至善德性观念等融入具体知识技能施授的多少。"养不教父之过，教不严师之惰"，说的就是教师施教的质与量的辩证关系。

第三，学生学的质量。除了学生自学以外，在教师的指导下，在教学情境中，"学生学"包含学生向教师及各种资源媒介学习知识技能、健全人格、培育至善精神方法及体悟的规定性，也包含学生在教师指导启发下的自我知识、技能、精神、德性等经验整合、体验方法和操作实践方式等的规定性。在老师的指导下，学生习得并外化为成绩、创造物、行动等可量化的事物数量。教师的引导、启发、垂范和学生主动向学等是重要举措。

第四，学生影响教师教与学的质量。随着时代的进步和终身学习观念的深入，不仅教师是学生快速成长的阶梯，学生也是影响教师发展的关键对象。在教学情境中，学生的学习现象不仅会影响教师学习的方式、方法和既定模式，还会直接影响教师学习的具体内容的数量、广度和深度等。这种深层次的影响，可能是无意识的、非意向性的。教师向学生学得越多，其教学就越有针对性、有效性，和学生做相互学习与共同发展的朋友，从而促进教学质量的提升。

四、结论

时代在进步，需求在转变，产业在调整，教学在变革。从中央美术学院 2021 年艺术类本科新增的五个专业来看，包括艺术治疗、社会设计、生态危机设计、科技艺术等，目标是培养具有人文关怀和社会意义的高水平艺术治疗专业人才梯队，培养能够将设计、技术、经济与社会等知识融合创新的社会设计人才，培养面对当下环境危机和科技变革语境下的生态危机设计人才，培养与高新科技相结合的科技艺术人才。综合造型设计基础作为艺术设计专业领域的基础课程，其本质是为设计学专业打下坚实的综合基础，人是教育的对象，教育的对象是人，基于人的教育必须以人为出发点，在教育中把人当作人，促进人的全面发展，把"育人为本"的教育本质观践行在设计基础教育教学的情境中。课程是人的课程，它不是自然给予物，也不是自然生成物，而是人化物和人化观念的存在，设计基础教师再也不能一本教材、一册教案讲一辈子，而必须适时把所承担课程的最前沿知识技能、至善价值理性及时整合进课程实施之中。回到设计基础教学活动本身来直观教学质量时就会发现，教学质量是教学活动过程中，以课程为中介，作为设计基础的教师和学生共同体验与生成的精神和生命活动的本质与效果。

参考文献

[1] 胡塞尔. 现象学的方法[M]. 倪梁康，译. 上海：上海译文出版社，2005.

[2] 柳冠中. 中国工业设计断想[M]. 南京：江苏凤凰美术出版社，2018.

[3] 雷曼. 设计教育　教育设计[M]. 赵璐，杜海滨，译. 南京：江苏凤凰美术出版社，2016.

[4] 胡塞尔. 生活世界现象学[M]. 倪梁康，张廷国，译. 上海：上海译文出版社，2005.

[5] 宗明明，王瑞华，等. 三维设计基础[M]. 上海：上海东方出版中心，2008.

[6] 度阴山. 知行合一王阳明[M]. 南京：江苏凤凰文艺出版社，2017.

室内设计专业项目制实战教学探索

刘　萌　重庆传媒职业学院

梁　轩　重庆工商大学

摘　要

　　本文从设计教学接轨实践角度出发，从案例选取、课程内容、考核方式三个方面建构室内设计课程，设计教学综合设计实践，得出一套较为成熟完善且有自身特点的室内设计项目制实战教学模型。

关键词： 设计实战教学；课程项目制；室内设计

一、理论基础

　　随着社会经济的进步与现代科技化的发展，新兴职业、新岗位、新工种不断地涌现出来，与此同时新工艺、新方法、新材料也在日益更新，社会对即将踏入社会的大学生的要求也在不断地提高和变化。对于室内设计专业而言，三孩政策的提出，老龄化时代、人工智能家居时代的来临，使得学生的专业能力更加需要与时俱进，紧跟社会发展的趋势和细节变化。"早期的建构主义学习观，就已经开始注重强调复杂学习环境和真实的任务，强调社会协商和相互作用，开始提倡以不同方式来开展教学内容，并主张以'学生'以及'如何学'为学习重心；认为学生的知识并不是单单通过老师课堂上单调的讲授得来的，而是在真实的情境下，借助教师的引导、小组同学之间的学习配合，利用有效的网络、书籍等学习资料，通过意义建构的过程而获得。"[1] 近年在高等职业院校重点落实的项目制实战教学正是建构主义学习观所倡导的，也是符合学习主体认知规律的一种教学模式。项目制实战教学的重要性在这种就业大环境下愈发显著。

　　"项目制教学的过程是以项目为导向，用职业行为体系代替专业学科体系的过程。"[2] 通俗理解就是将理论教学与实习教学融为一体，根据实际市场需求来重新整合教学资源。

二、教学实践——"住宅室内设计"课程案例

　　以下是2020—2021年度下学期我院室内设计专业的"住宅室内设计"以及"商业空间设计"课程的教学过程。

　　艺术设计专业"住宅室内设计"课程的教学目的是让学生增加对设计、设计方法的感性认识和理性认识，为学生学好设计、提高设计水平打好基础，是培养学生认识设计行业、熟悉设计方法与实施流程的一门课程。在教学过程中，教师首先需要落实真实的课题，既要引导学生学习并认识室内设计的基础方法，也要指导学生拓展对行业的认知视野，让学生在真实的实战类型的项目制教学中学习。在课程教学安排上，采用本校任课教师与行业内经验丰富的工装设计师合作的"双师组合模式"，由校内专业课教师重点负责课程中的教学进度安排、教学计划执行及设计理论讲解，行业内经验丰富的工装设计师则将设计前沿信息和实战经验带给学生，两位老师同时辅导学生，给学生全新的体验。

　　开课之初，我们摆脱了传统教学中先讲原理课再做设计的做法，开课以后直接公布课题，进入项目操作流程，而室内设计原理的内容只在教学过程中进行一次提纲挈领的讲解，主要要求学生进行自习。将2020级艺术设计班42位同学分为3人小组，以小组为单位接受真实课题。本次的课题内容是学校一路之隔的校企合作开发商——金科·博翠云邸，选取了该小区建筑面积143m² 的

三室两厅两卫的经典户型。在公布课题的环节，除了老师的解题，还一并邀请了开发商对接负责人为学生当面讲解本次课程的任务书并沟通解答学生的疑问。

课程期间，统一安排带领学生两次到现场实地勘测：第一次是接到任务书清楚课题任务时，要求学生带着户型图、速写本及卷尺现场看、测尺寸，同时了解本次任务户型的朝向、通风、采光、环境噪声等物理因素，认识房屋原始结构、材料、构造等特点，并由各小组现场绘制手绘户型，实地量尺、读尺、标尺，对户型图绘制过程中不明之处进行现场教学，以练代教；第二次是在平面设计阶段，要求各学习小组带着自己的初步方案，回到现场再次进行尺寸校对，并进一步确认设计方案中的细节问题，以保证设计方案的合理性、可实施性。平面方案设计结束后，再次邀请开发商对接负责人共同听取学生们的小组方案汇报，并在汇报后对各组方案中出现的实际问题进行点评，尤其是功能布局中的不合理问题。之后再次让各小组主动联系开发商申请第三次现场勘测，带着问题自行到现场实地解决问题，增强与开发商的沟通能力并正视设计中的不切实际、不合理之处，回归实际方案本身，真正达到方案可落地可实施，使学生能够牢记真实方案设计中的教学知识点。

有了这样的真实课题，就能将学生置于真实的情境之中，从而有效地调动学生的学习积极性。整个课程被置于真实的情境之中，项目是整个课程的主线，学生是学习的主体，他们不再是知识的被动接收者或被灌输的对象，而教师成为学生学习的高级伙伴或合作者，帮助和促进学生建构对事物的理解。

三、教学成果

"室内设计课程"项目制实战教学实施以来，从教师与学生交流中得到的反馈信息、学生作品参赛所获得的成绩、就业单位对实习生或毕业生的认可度、教育界同行和行业内同人参与我们教学活动后的评价来看，项目制教学总体来说是成功的，取得了积极的成效。

首先，从参与项目制实战教学的学生来看，项目制实战教学充分调动了其学习的积极性，学生对室内设计的整个流程经过参与、试错、纠正、汇报流程过后熟记于心，多数同学变得敢于创新并且在创新与可实施性之间找到平衡点，基本能够做出让社会满意的方案。方案最终的汇报环节尤其锻炼了学生表达的勇气和综合能力。整个项目从开始到结束所获得的团队合作和沟通的能力，对他们今后的工作也是至关重要。在"综合室内设计"课程结束之后，我们给参与项目制实战教学的学生做了问卷调研，对学生参与该课程的情况进行了调查。

通过调研得出的结果如下：①94.3% 的学生清楚理解了本门课程的学习目标；②68% 的学生在刚开始接受项目制实战教学的课程时表示不太理解这种教学方式，认为过于复杂、压力大、不会做方案，但是学习之后，88% 的学生觉得自己在专业技能上有了很大的进步；③参与项目制实战教学的学生完成最终汇报后，各方面能力都得到锻炼和大幅提高，62% 的学生认为自己的语言沟通、表达能力、逻辑思维能力得到很大改善，75% 的学生发现自我抵抗挫折的能力有所增强；85% 的学生感到设计能力有了很大的提升；75% 的学生感到对室内设计职业有了更清晰的理解，职业素养也得到了提高，并将就业方向从迷茫锁定到了室内设计方向。

其次，项目制实战教学获得的成果过程清晰、内容完整、图纸表达规范，既有创新概念，又具备一定的可操作性。但是，项目制实战教学因为以真实项目为课题，无法参加一部分指定命题的赛事，略有遗憾。

再次，项目制实战教学对本专业的就业有着明显的促进作用。在全校二十几个专业方向中，室内设计专业就业率始终名列前茅，设计公司对本专业实习生和毕业生的综合能力评价很高，有进一步的人才需求。

最后，最重要的是，在整个项目制教学过程中，学生作为中心和主体，在独立的实践中构建起

属于自己的经验和知识、技能、能力三合一的完整体系，这正是项目制实战教学的目标。

四、特色与优势

项目制实战教学目前在全国高校大面积实施，但如何能够真正地结合专业的自身特点，使得项目制实战教学开展得更有效果？总结我校"住宅室内设计"2020—2021年的教学实践经验，有以下几点值得推广。

（1）课题的真实可实施性。有两个指标：项目任务一定是有真实的甲方，有真实的设计场所（设计范围）。有真实的甲方才会有明确的设计任务书并对项目各方面作出具体要求；有真实的设计场所，就会有相对明确的约束条件和设计理论依据。

（2）双师组合推动项目制实战教学。让学生在校期间直接接触真正的设计师，了解当今社会需要什么样的设计，需要什么样的设计师，并且清楚地认识到在后续的专业课知识学习中应该抓住哪些重点着重练习。

（3）目前我们操作的项目制课程，都是在校企合作的基础上开展的，因此都得到了企业的经济资助。虽然数额不大，但是能够有效地支持课程运作（安排交通、打印资料、聘请专家等），部分情况下还能给课程成果获奖的同学颁发奖金。

五、结语

室内设计行业的发展变得逐步专业化，进而对人才的要求水涨船高。项目制实战教学使在校学生对室内设计的项目操作有全新的体验和更深刻的认知，将校园学习嫁接到实践中来，在毕业步入社会之时真正做到到实践中去。初步培养和挖掘学生的设计潜力、行业适应能力和市场运作的认知能力，认清社会对人才的要求与需求。同时，通过项目制实战教学，学生建构起独立完整的专业知识体系，能够自我发现问题并解决问题，懂得利用资料，善于团队合作，具有独立判断能力。项目制实战教学有助于使学生成为具有良好职业道德、创新精神和实践能力的高级室内设计人才。我校也将继续大力支持项目制实战教学并不断从中获取更为丰富的教学经验并持续分享给教育从业者以供交流。

参考文献

[1] 陈月浩. 基于建构主义学习观的室内设计课程项目制教学研究[J]. 装饰，2016（9）：136-137.

[2] 徐凡. 环境艺术设计专业"项目制"教学实施探析[J]. 艺术科技，2015（2）：243.

[3] 立德威尔. 设计的125条通用法则[M]. 北京：中国画报出版社，2019.

混合式教学模式在"设计可视化"系列课程中的应用研究

刘雅婷 樊灵燕 上海杉达学院

基金项目：2019年上海市重点本科课程建设项目；2021年上海杉达学院线上线下混合式重点课程建设项目（设计可视化-2）；2021年上海杉达学院校基金项目"基于B-CDIO-PV理念的'旧建改造与更新设计'课程教学模式研究"（2021YB17）；2019年度上海杉达学院校基金项目"高密度传统住区文化视角下的社区公园改造设计研究"（A021301.19.026）

摘　要

　　环境设计专业"设计可视化"系列课程传统授课模式的教学效果受限，为了对接社会企业需求，提升教学质量，故开展混合式教学模式研究及实践。本文从课程背景出发，分析传统教学模式中存在的问题表征，针对问题从教学内容、方法、实施过程及考核评价方式几个方面提出混合式教学模式的构建思路，在教学模式实施后利用问卷调查和SPSS软件进行课程学习效果评价。发现通过混合式教学改革，能够明确学习目的，培养设计思维与逻辑；拓展学习形式，强化设计实践能力；增强教学互动，激发师生学习潜能；高分学生增加，教学效果良好。由此得出结论：混合式教学模式有利于教学方法的改良和教学效果的增强，对于设计专业相关课程改革实践具有参考意义。

关键词： 线上＋线下；混合式教学模式；环境设计；设计可视化；教学改革

　　随着社会发展，互联网已渗透到生活、工作、学习等各个方面，而高等教育也势必要紧跟时代步伐，谋求新的发展。随着教育理念与信息化程度的更新和不断发展，高等教育逐渐从"知识讲授"转变为"自主学习、多元发展"[1]。通过互联网＋信息技术的深度融合促进优质教育资源共享及教学改革与发展，改良传统线下授课形式，优化教学方法，推动"线上＋线下"混合式教学模式实践，已经成为近年高校教师教学改革的重要议题之一。

一、"设计可视化"课程背景与现状分析

　　"设计可视化"系列课程为环境设计专业的必修课之一，包括"设计可视化-1"与"设计可视化-2"；作为环境设计专业核心课之前最后的基础类课程，起到承上启下的桥梁式作用，课程的全过程贯穿环境设计专业所有设计类型及步骤图纸的可视化表达，为后续专业核心课程学习提供前期支持和潜力挖掘。

　　"设计可视化"系列课程具有以下几个特点：第一，课程内容涉及的知识点较复杂，逻辑框架不明确，且实践操作部分内容较多；第二，课程目标聚焦于对学生设计思维和设计实践能力的培养，但这方面能力较难训练及考核；第三，相关设计前沿理念及图纸可视化表达与应用技术更新较快，教学内容未紧跟时代形势，对这方面内容涉猎较少。根据对以上课程教学特点的分析，本课程目前存在以下几点问题：

（一）技术推陈出新，课程内容亟待重新梳理

　　随着信息技术与各种虚拟现实软件工具的推陈出新，社会和企业对于具备环境空间数据分析、设计可视化能力的人才需求也越来越紧迫[2]。本课程原有的教学内容和方法已不适应现在的新技术，课程内容需要重新梳理；授课对象为刚结束基础手绘类课程学习的大二年级学生，对计算机辅助实操类专业课程的学习方法缺乏经验，且与后续专业核心课程内容的学习存在脱节现象。

（二）课堂形式与教学方法受限，学生能力提升困难

本课程具有理论性与实践性的双重特性，需要处理复杂的设计数据及信息并进行图纸表达，对学生动手操作能力和应用能力要求较高；单一的由教师为主的理论讲授法和线下教学的形式已不适应当前大学生的学习需求，不利于学习形式的多样化拓展，较难实现知识内化和能力提升，亟须引入创新的课堂形式和教学方法。

（三）传统课堂时间空间受限，师生缺乏互动交流

传统课堂主要以教师的单向信息传播为主，缺乏师生、生生互动交流，且课下学生也缺少联系老师和同伴的平台与工具，遇到问题时往往选择自行理解和解决；同时，学生的学习数据及掌握情况较难跟踪收集，不利于教师对下一次授课内容作出及时调整。这种时空受限、缺乏交流的状态使得师生之间信息交往不对称，易造成误解，直接导致教学效果不理想。

二、线上线下混合式教学模式的构建思路

大数据时代的发展带来新的机遇与挑战，尤其是各种虚拟现实软件工具的不断推出，设计方案的呈现与数据可视化表达方式也表现出多样化的趋势，社会和企业对于具备环境空间数据获取与分析、设计可视化能力的人才需求也越来越紧迫[3]。构建线上线下混合式教学模式，科学调整线上与线下教学比例，对教学内容进行重新梳理，采取创新的教学方法和结构化分数考核评价等，都能有效提高教学效果，这也是本课程改革的重点所在。

因此，本课程以线上课堂的智慧化工具、互联网特点与传统课堂优势相结合为切入点，充分利用国家一流课程等优质教学资源，构建由理论知识、创新设计和综合实践三个层次组成的三维课程内容体系，在课前、课中和课后三个阶段实施混合式教学活动安排。这不是两种教学形式的简单叠加，而是一种"以学生为中心、以学生能力发展为目的"的体验化、沉浸式教学模式。下面将从教学内容安排、教学方法创新、教学实施过程与考核评价方式几个方面来详细阐述混合式教学模式的构建思路。

（一）教学内容安排

根据线上线下混合式教学模式的特点，在保证与先修基础课程延续性的同时，加强与后续专业核心课程的联系，对教学内容进行重新梳理，分成三个主要模块。①前期分析：解读环境、功能、受众等对设计方案的影响；②设计推演：呈现设计概念与逻辑思维；③成果校验：验证设计的合理性。三个模块又细分为 12 个子模块，其中线上学习模块 4 个，课程总课时为 64 课时，线上学习为 24 课时，占总课时的 37.5%。

针对问题一：在保留传统图纸表达内容的基础上增加前沿性和高阶性的内容，增加如数据爬取、可视化表达、虚拟仿真效果表现等课程内容，紧紧围绕社会对大数据人才的需求，结合环境设计专业本身的特点，更新教学内容，与时俱进地引导学生的学习兴趣。

针对问题二：增加学生自主思考和实践模块课程内容，如景观 / 建筑类型学分析、功能分析等，增强学生分析、解决问题的能力；教学内容按照设计过程前期分析、设计推演、成果校验三段式推进程序进行设计，加强逻辑思维能力的训练。

针对问题三：划分部分需要团队协作、师生交流完成的课程内容模块，加强师生、同伴之间的互动。以小组团队形式开展对实际项目的设计策略提出与图纸展示表现，将团队合作的模式贯穿空间虚拟展示与图纸表达效果的整体流程，激发学生学习的兴趣与动力，培养学生沟通能力与团队协作精神。

根据专业及线上线下混合式课程建设的指导思想，结合本课程的具体特点，确定了面向具备环

境空间数据 / 地理空间分析处理能力、设计图纸可视化能力的人才培养目标的课程内容体系。具体课程内容安排如图 1 所示。

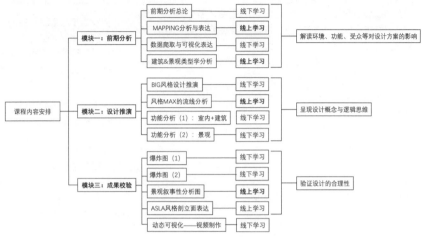

图 1 课程内容模块组织结构

（二）教学方法及手段

根据环境设计专业大二年级学生及本课程的特点，针对课程教学中出现的三类问题，结合理论教学和三种以学生为中心、以学习能力提升为目的的体验式教学法，为线上线下混合式教学模式提供教学方法支持。主要教学方法有以下三种。

1. 针对问题一：采用虚拟现实结合教学法

本课程基于ENSCAPE/LUMION/GLOBAL MAPPER全能电子地图等虚拟现实软件或平台，学生通过慕课、建筑学堂等在线学习网站预先学习虚拟现实软件，线下授课时教师示范如何进行设计可视化图纸现实呈现的过程。通过线上自学、线下示范、虚拟现实表现"三位一体"的教学方法，有效提升学习效率，同时强化学生自主学习能力和解决问题能力。

2. 针对问题二：采用案例式 PBL 教学法

本课程的三大课程内容模块对应设计的三段式推进程序——前期分析、设计推演、成果校验，每个模块下细分的课程内容为可单独解决的问题，因此拟采用案例式 PBL 教学法，教师预先在线上教学平台发布结构化预习任务，用真实案例 + 问题解决 + 提出对策的过程引导学生进入真实案例情境，提高学习积极性，提升学习效果。

3. 针对问题三：采用互动式教学法

依托现代信息化与大数据技术，教师按照以学生为中心的思路，通过动画、仿真模拟、图片和视频等方式将关键知识点生动呈现出来，使学生在线上使用时能够实现在情境中吸收知识、在实践中提升技能。在线上学习平台（如智慧树）实现课前与课后，师生、生生互动协作学习，让学生实现在探究中学习，在团队中成长。

（三）教学实施过程

本课程总课时为 64 课时，其中线上学习时间为 24 课时，占总课时的 37.5%。以课程内容及教学方法为依托，构建课前、课中、课后的三维沉浸式教学体系，具体实施过程见表 1。

此线上线下混合式三维教学体系不是简单的依序操作，而是反复循环与迭代的过程，如图 2 所示。

表1　混合式三维教学体系及实施过程

教学环节	教师活动	学生活动	教学效果亮点
课前	①发布在线学习任务；②随时开展生生、师生之间的交流；③了解学情，规划线下课堂的教学内容和进度安排	①学习慕课、教学视频和课件教程等内容，完成课前单元测验；②在线开展生生、师生之间的交流讨论	①方便收集学习数据，有助于教师提前规划线下课堂教学；②提前学习理论知识点，线下课堂能有更多时间进行讨论交流和实践训练
课中	①对共性问题重点讲解；②组织学生汇报讨论、作品展示，开展师生、生生互评	①分小组协作进行项目实践；②汇报、讨论，开展师生、同伴互动交流	有利于巩固对知识的理解，提升团队协作和探究、解决问题的能力
课后	①在线交流、答疑与反思；②通过智慧树平台发布课后反思与作业任务；③反思总结，调整下一步教学活动	①对课中作业进行反思；②线上作业展示平台上交作业	①有助于教师判断和分析学生的学习情况，避免在团队协作过程中"浑水摸鱼"；②可验证学生是否达到了学习目标，为教学安排提供参考

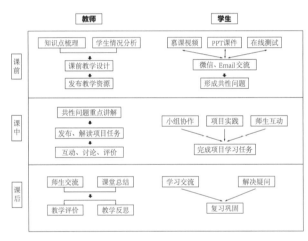

图2　线上线下混合式三维教学体系

（四）课程考核评价方式及分值构成

根据OBE理念，将课程目标和学生毕业要求作为课程考核评价方式和内容的制定依据，与混合式教学方法相配套，科学评定课程学习成绩[4]。课程总评成绩由结构化分数组成：

（1）课堂汇报或讨论，占10%，包含线上平台签到、线下考勤和课堂汇报或讨论参与次数与质量；

（2）阶段性平时作业，占25%，线上部分包括讨论发帖次数，线上课程学习进度与完成度，单元知识掌握程度的线上测验完成度与正确性等，线下部分为课后平时作业的完成质量等；

（3）团队实践合作项目，占25%，包含PPT汇报文件制作质量以及演讲演示效果，小组团队作品质量，反映学生思辨能力的PBL成绩等；

（4）大作业任务（学生提交设计作品，校内教师＋企业导师评图打分），占40%，主要考查学生对课程知识的深度理解和迁移能力，对学生分析问题、解决问题以及创造性思维能力进行评价。

三、线上线下混合式教学模式在"设计可视化"课程中的具体应用

通过对教学内容的重新梳理、教学方法的优化和教学体系的构建，本课程线上线下混合式教学模式实践需要达到以下三方面教学目的。

（一）明确学习目的，培养设计思维与逻辑

"设计可视化"系列课程的学习是从前期分析、设计推演到成果校验的系统连贯的知识掌握，课程内容框架较复杂。线上教学的形式可以更便捷地建构理论知识逻辑框架[5]，有助于教师梳理课程内容，也有利于学生在短时间内形成知识体系，明确学习目的，培养设计思维，并在线下的设计实践过程中进行创造性的探索。线上线下结合的混合式教学模式以达到设计图纸可视化实践为目标，在设计思维生成和实践表达阶段都可利用线上教学平台内的课程资源进行薄弱环节点对点的直接渗透，且可借助文字教程、视频回放、案例资源库等方式在课后进行复习和理解，以达到知识点的内化和迁移，应用于各类设计实践中，更有效率地促进学习目标的达成。

（二）拓展学习形式，强化设计实践能力

"设计可视化"系列课程的课程目标是使学生能够对多种类型设计项目进行前期分析、设计推演、成果校验与图纸表现，激发学生在课堂内外自主探索新知识、创造性思考与解决实际设计问题的潜能。本课程打破时间与空间限制，在线上教学平台提前置入理论知识及课程内容逻辑框架，使得学生能够在线上提前学习部分知识。理论知识的前置留给线下课堂更多时间进行设计考察调研与实践能力的训练。同时拓展更多元化、个性化的教学与学习方式，将教学、研讨、实验、训练、合作等内容置于情景化的模拟仿真环境中，提高学习积极性和教学质量，将已认知的理论知识在设计实践中不断推演和校验，强化学生的自主思考与实践能力[6]。此外，在线上教学平台举办课程作品成果汇报与评图，邀请企业专家莅临指导，促进设计作品的产业转化。

（三）增强教学互动，激发师生学习潜能

传统的教学形式往往以教师讲授为主，师生、同伴之间缺乏互动[7]，在本课程中运用混合式教学模式，提高师生、生生互动交流，以期有效增强教学互动。教师在交流互动的过程中了解学习情况，也可以对自己的教学过程进行反思和调整，学生在与老师、同伴的交流互动过程中能够提高团队协作沟通能力，强化对知识的记忆和理解。课前可以提前学习，与老师交流询问知识点内容，课堂上可以重点理解和答疑，与老师、同伴研讨，课后还可以对课程内容进行回顾和总结，这样对同一个知识点就可以进行起码两轮次的学习，客观上延长了学习过程，这是传统课堂形式无法达到的效果，也是混合式教学模式的优势所在。

现以本课程中前期分析课程模块的第 3 个知识点"地图数据爬取与可视化表达"为例，详细阐述线上线下混合式教学模式在"设计可视化"系列课程教学实践中的具体应用，如表 2 所示，具体实施过程见图 3。

表 2　教学典型案例教师与学生活动对比

教学环节	教师活动	学生活动
课前	①在智慧树线上发布单元学习任务及线上视频学习内容；②线上答疑、互动讨论；③基于课前学习数据和共性问题决定线下课上的教学重点	①在课前学习教师发布的单元任务学习内容，练习客观测试题；②结合场地、功能分析图纸实例，参与线上问题讨论，并以 2 人一组完成单元任务，制作图纸以备课上汇报

续表

教学环节	教师活动	学生活动
课中	①在线下课堂中讲解关键知识点、共性问题及学习难点；②汇报完毕后师生讨论，分析改进方向；③提问互动、课堂总结、布置课后作业	①按照线上安排好的分组顺序汇报，其他组的学生进行质询提问，探讨表达呈现的形式和方法，实现同伴互动交流；②在课上再次对图纸进行修改，进行反复练习和巩固
课后	师生开展讨论、总结、反思，通过课后总结、反思、练习、巩固的过程提升学生学习的深度、广度、难度和挑战度，激发学生的内在潜力和学习动力	①制作较课堂任务更具高阶性和挑战度，且与专业核心课内容同步的课后作业——景观设计（1）前期场地功能分析图；②预习和制作下一次课的单元学习任务

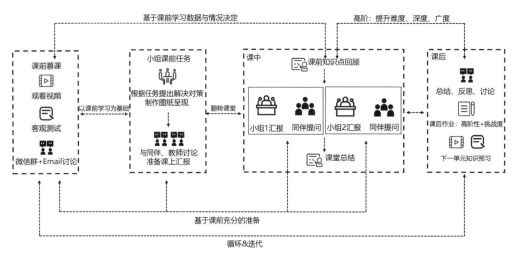

图3　单元任务典型案例教学实施过程

四、混合式教学模式在"设计可视化"系列课程中的应用效果分析

（一）混合式教学效果问卷调查数据分析

通过对实施了混合式教学模式的环境设计专业 2018 级学生（共 60 人）进行教学效果问卷调查（问卷星匿名问卷），反馈结果表明，线上线下结合的混合式教学取得了较好的教学效果。77%的学生对混合式教学改革非常满意或满意；52% 的学生认为，混合式教学模式明显提高了自己的学习兴趣，改变了认知模式与学习习惯，主观能动性有效增强；95% 的学生认为课堂互动相比单纯的线下授课有所增加，促使学生敢于质询和提问，表达自己的观点，有利于知识的深度掌握。同行教师及督导听课后普遍反馈教学方法新颖，教学模式设置合理，对学生能力的提升有很大帮助，增强互动交流对教学的良性发展有促进作用。

（二）期末考试成绩对比分析

利用 SPSS 软件针对未实施混合式教学的 2017 级环境设计专业 2 个教学班（f170821、f170822）与实施了混合式教学的 2018 级环境设计专业 2 个教学班（f180821、f180822）进行期末考试成绩箱型统计分析，分析结果表明：2018 级两个教学班的期末考试平均成绩较 2017 级要高，两个班的平均成绩都提高到 80 分以上；高分学生增多，高于 90 分的学生比 2017 级增加，低分学生减少，没有低于 65 分的学生。总体而言，通过线上 + 线下混合式教学的实施，2018 级

学生的总成绩得到了显著提高，专业知识的掌握与内化程度较 2017 级也要更好。

此分析研究的不足之处在于：期末考试成绩对比分析结果准确度受到样本数量和其他因素的交叉影响，且由于样本数量有限，未能充分研究混合式教学对期末成绩的影响细节。后续研究随着开课轮次的增加，将会扩大样本容量，采用更科学的分析方法，深入研究教学改革与学生成绩之间的因果关系与影响强度，进一步验证此教学模式的科学性。

五、结语

基于对"设计可视化"系列课程特点及学生情况的分析，进行线上线下混合式教学法实践，不仅拓展了课程的学习形式，完善了课程体系的构建，还优化了课程内容、教学方法、考核形式等，且加强了师生之间的交流互动，教学效果良好。

但是，在课程改革实践过程中仍有一些问题值得探讨和反思：第一，教师要花费更多的时间精力进行教学资源准备与教学过程设计，客观上增加了工作量，对专业素养要求也更高；第二，学生在之前的学习生涯中未接触过这种类型的学习方式，不适应线上线下的混合式教学模式，因此在教学实施的过程中应随时观察学生是否能够适应。总而言之，网络与信息技术的发展助推教学改革，高校教师应聚焦此二者的有机结合，积极开展混合式教学模式的研究与实践，更好地提高教学效果和教学质量。

参考文献

[1] 秦晓亚，李亚楠. 线上线下混合式教学模式在"景观设计"课程中的应用[J]. 设计，2020，33（15）：110-112.

[2] 丹晓飞，王红，姚尧，等. 大数据背景下空间数据可视化课程的教学改革探讨[J]. 教育进展，2019，9（5）：501-507.

[3] 党亮元，夏远. 基于数据可视化技术与环境设计教学融合的教学模式改革研究[J]. 美术文献，2019（7）：75-76.

[4] 李东泽，瞿燕花. 基于OBE教育理念的环境设计专业建设研究[J]. 美术教育研究，2018（14）：107.

[5] 周颖，田惠怡，孙林. "互联网产品用户体验"混合式教学设计与实践[J]. 设计，2020，33（13）：133-135.

[6] 孙继旋，王荟，张科研. 一体化设计的数字传媒专业混合式教学模式的构架与实践[J]. 装饰，2021（3）：140-141.

[7] 曾小军. 混合式学习设计：确保高校翻转课堂 学习质量的新模式[J]. 教育导刊（上半月），2018（8）：82-86.

国际视野下产品基础设计课程体系建设研究

蒋红斌　清华大学
赵　妍　鲁迅美术学院

摘　要

基于国际视野的"产品基础设计"课程体系构建研究，融入德国、英国产品设计教育思维方法，致力于培养国际水准的知识结构整合创新型人才。在原有课程体系的基础上，从国际化角度阐述产品基础设计方法的现状，运用创意设计思维、手脑结合设计实践等方法，思考和探索设计创新教育模式，对产品设计基础教学体系进行补充和升级。夯实设计基础，实现学生综合产品设计能力的逐层提升。

关键词：国际设计视野；产品基础设计；设计思维

一、国际视野概述

对于国际视野的理解可以分为两个方面：其一是指高校培养的学生应具备该专业领域在国际上的较高水准的能力，以应对国际学术竞技和学习交流；其二是指人才培养的氛围和环境，即高等院校应在信息科技全球变革之中，迅速发展并提升自身教育体制和教育能力，跻身于世界一流教学机构的前列[1]。

对于设计教育而言，国际化的教学思路和人才培养标准为设计院校改革陈旧的教学模式提供了新的思路和方法。国际视野是以发展的眼光看待设计的态度，设计学科有别于其他传统学科，需要不断吸取世界顶级艺术设计名校的教学经验，通过实时的调整、改革促使设计项目的内容多元化、设计实践的环境多样化，进而整合和优化出具有现实意义和时代价值的设计课程体系。

在高校的国际化设计教育改革进程中，可以采取的有效方式包括：国际院校联合办学输出双学位人才、名校师生长期或短期交流互访、国际高校联合竞赛、开展国际院校之间的高水平科研合作等[2]，这些途径所取得的成果都可以作为衡量设计教育国际化的重要指标。

二、《产品基础设计》课程现状与问题分析

清华大学美术学院工业设计系的柳冠中教授认为："设计基础首先是整个设计学科的立足点，是基础的基础。"[3]《包豪斯宣言》中指出："基础课程设立的目的是发展学生的创新能力，让他们从本质上了解不同的形式与视觉语言的基本要素。"德国斯图加特国立美术学院前院长克劳斯·雷曼教授在著作《设计教育　教育设计》中写道："设计基础是最具价值、持续时间最长，因此也是设计教育中最基本的组成部分"[4]。

从国际化的视野研究"产品基础设计"课程模式，帮助建立适用于当下和未来阶段的"产品基础设计"课程体系与模型。从包豪斯设计学院、乌尔姆设计学院、清华大学美术学院、鲁迅美术学院的产品设计的课程体系中分析基础课的组成以及课程之间的关联性，发现以下几个问题。

第一，经过课程的内容分解，发现国内无论是综合院校还是传统美术学院，在设计基础课程的设置上没有适当的、实时的调整以适应新时期学生的需求。第二，从图 1 中的对比发现，国内高校设计基础课程常为低年级学生开设，容易与之后的专业课程脱节，难以形成一个系统。第三，"产品基础设计"课程中存在设计创意思维方法的缺失，课程之间的关联性也比较薄弱，这会导致未来人才能力培养的失衡。

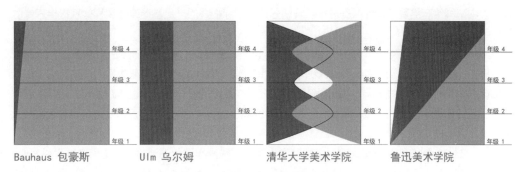

图 1　国际院校的基础课与专业课比例图

除此之外，许多国内高校甚至在课程体制改革中大面积缩减设计基础课在整体本科产品设计教学架构中的分量，这将在学生后续的专业学习中不断出现问题。这让更多的实践教学人员意识到"产品基础设计"课程的重要价值：基础设计是理解工业化社会机制概念的实践，是培养知识结构整合想象力的起跑点，是运用创造力对工业化进行可持续性调整的实验。

三、国际视野下的"产品基础设计"课程体系构建的意义

国际视野需要不断更新设计体系和内容，从中洞察如何植入新的设计创新和思维模式，让基础融合到整个产品设计教育体系之中，在不同阶段发挥重要作用，以弥补以往专业课与基础课之间的割裂局面，使学生各方面的能力全面提升。

（一）增强专业基本能力

通过基础设计能力的提升，学生可以具备良好的设计造型能力、快速形态认知能力和形体表达能力；在应对挑战性设计问题时，学生可以利用分析能力和实验能力对设计进行推想和研发；同时，随着审美能力的提高，学生可以更加熟练地掌握空间思维能力和软件操作能力。

（二）提升方法应用能力

学生需要掌握并能在实践中应用产品基础设计的研究方法，根据具体的设计开展课题理解、调查研究、设计规划、设计创意表达、想法筛选与评估等，同时可以利用设计方法开展相关理论研究。

（三）启发创作实践能力

学生需要具备创新思维能力、发现问题能力，掌握一定的参与设计、创新实践的能力，能以所掌握的学科知识和技能为基础，开展设计实践。

（四）实现综合研究能力

学生需要具备学术沟通与交流意识，具备团队协作能力、归纳总结能力，能开展一定的学术交流与团队合作，展示学习、研究成果。

（五）激发观念革新能力

应对不断出现的新知识、新技术、新观念，学生需要具备较强的独立判断力，善于不断自我革新设计观念，勇于实验和创新。

四、国际视野"产品基础设计"课程体系新思路

克劳斯·雷曼教授长期致力于产品基础设计研究和课程实践，在他的著作《设计教育　教育设计》中试图给产品基础设计课程进行系统划分，为国际视野的产品基础设计课程体系提供思考的新思路。

第一部分，认知教学。旨在通过认知和思维训练，使观察的眼光变得更加犀利敏锐，以摆脱既有模式的束缚，为认知的发展开辟新的思路[4]。在实际教学中，结合雷曼教授的认知教学，设计基础课程体系应结合思维拓展和实际联系两个部分，在课程的每个章节增设实践练习，让学生在实践中反复验证设计方法的广度和深度，尽可能地跨越固化思维和普遍认知，让设计观察的角度与众不同。

第二部分，创造教学。旨在教学中鼓励学生通过实践操作进行设计验证，进而激发学生发明、改进、创造、革新等方面的灵感，发现不同材料、制作过程、色彩、形状以及表面处理方法的规律，并培养学生视觉化和展示等相关方面的技能[4]。在具体的设计基础课程中，教师应给学生留出足够的空间以发挥创造性，例如，参与式设计课堂为师生提供更多对课题走向的探索机会，学生可以参与到课程的课题制定、设计要求、作业标准、设计目标等计划之中，提出创意和想法，增加课题的新颖度，并提高学生完成课题的积极性。与此同时，鼓励学生对自己的创意从不同角度进行验证，不断完善设计迭代。

第三部分，思考教学。通过教学反思和评估为设计教学工作制定出一套行之有效的评估标准[4]。例如，在产品设计基础课程中，让学生养成独立的思辨能力，善于对设计的课题、方案的调研、构思、视角、原型、测试等各个阶段进行自我检验和评估，以不断挖掘新的问题，进而拓展新的设计思路。思考教学不但要思考整个教学的流程，还要思考课程能否产生更为深刻的影响和意义。

以上三种教学模式可以由浅入深帮助培养学生的独立思考和创造能力。根据雷曼教授提供的产品基础设计课程模式新思路，并注入国际化的设计创新思维元素，结合自身见解与实际设计经验，对当下和未来的产品基础设计课程体系构建提出补充建议并增加新的内容。

（一）设计调研的调整和挑战

以往的学生设计调研，往往对一手资料的采集不够重视，然而，设计调研不但要有广度，还要有深度，即多维度的调查研究。通过对用户、产品市场、产品环境的多维度分析，坚持一手资料的获取量达到整体调研内容的 50% 以上，并对设计项目进行洞察与反思，以此准备接下来的设计切入与创新。例如，英国布鲁内尔大学产品设计专业的经典基础设计课程名为"Good Form"（好的形式），需要学生结合自身理解进行一系列草图和模型的创作。许多学生接触课题后，第一直觉是寻找以往设计中出现的好的形式运用于本次课题设计中，然而，这样会导致最后完成的设计无法走出和超越前人的成果。面对这样的抽象课题应如何处理呢？首先，应该做到实地调研的完整性和丰富性，调研中可以包括：采访不同人群获悉对"好的形式"的认知和理解（其中可以包括设计师和消费者）；实地的市场调研，寻找市场上现有产品外观上的优点和缺点（现有产品调研可以结合CMF 分析）；调研产品存在的环境，找到产品与环境之间的有机联系。其次，利用网络调研和桌面调研对收集到的资料进行系统整合。通过这种方式挖掘出的设计关键信息，可以在很大程度上避免主观臆想，并且让学生找到更加原创的设计思路。因此，完整的、实地的、系统性的调研有益于学生在设计中发现属于自己的观点和视角。

接下来，笔者从用户、市场、环境三个角度提供有效的设计调研方法以供读者参考。

对用户的研究方法包括：①观察法。这是一种非常开放的工具，根据这种方法收集的资料和数据完整、丰富，常常突破研究者原有的知识积累，可以得到被观察者最真实自然的数据，比较客观

真实。②焦点小组法。其优点在于善于发现用户的愿望、动机、态度、理由，不足在于不能按定量的结论来推广，参与群体之间存在一定程度的相互影响。③问卷调查法。这是了解情况、征询意见的资料收集方法，可在有限时间内获得大量资料，缺陷是受调查目的、调查对象、问卷设计等多方面因素影响，可配合焦点小组、访谈、观察法一起使用。

对市场的调研方法包括现有产品分析、周边产品分析、CMF 等。通过以上方法可以全面了解目标产品，并帮助设计者发现产品缺陷和设计空缺，为下一步的产品改良和创新做好准备工作。

对环境的调研方法包括：①情景再现。用写故事的手法，把用户使用系统或产品时的背景描绘出来。②实地调查。该方法可以深入目标研究用户的现实生活或目标产品的运作环境之中，以观察、消费者访谈、口述经历记录等方法搜集一手调研资料，并通过对资料的分析研究来理解、解释设计背后的现象和社会影响等因素[5]。

（二）设计创新的创新方法

设计创新不会在设计的某个固定阶段产生，所以学生不应固化设计创新的模式。新的课程体系中将创新融合到了设计调研、构思、原型、测试等各个环节之中，通过对方法的活学活用，让设计可以通过创新不断进行良性迭代[6]。此外，设计创新的方法可以通过经验积累和基本方法进行自主研发，例如，英国皇家艺术学院产品设计专业有一门关于未来探索的基础设计课名为"Prob Future"，该课程鼓励学生大胆对"可能的未来、貌似合理的未来、很有可能的未来、合适的未来"四个维度中预测出现的事物进行探索。面对这样的新兴课题，传统的创意方法只能作为思考的基础，学生需要创造新的设计创新框架和设计方法来进行探索，而在搭建探测未来方法的过程中，学生不但学会了使用和创造更多的创新方法，还在实际应用中找到了设计创新的新思路。

对于基础的创新方法，学生需要掌握的包括以下几种：①头脑风暴法，广泛应用到激发创造性思维的活动中的激发性思考方法；②思维导图（如图2所示），以图形为形式，围绕核心词汇或概念进行关联性思考，具有辐射性；③组合法，该方法可以按已有产品的属性、技术原理或功能目的等列出 X、Y 轴表格，然后选取 X、Y 轴上的信息将两个或两个以上的因素通过创意性的结合或重组，而获得具有一定逻辑性的改良型或创新型产品[7]。在这些原始方法中学生可以用创新思维研发新的创新方法，不断更新的创新方法可以发挥更大的价值，引发新一轮的原创设计。

图2 "产品基础设计"课程思维导图

（三）设计原型融入探索与比较

相较于传统的设计原型，未来阶段的产品基础设计原型过程可以融入思维草图、手绘效果图、三维立体效果、产品模型制作之外更加多元的内容，以全面传达设计信息，沟通设计思路。例如，产品概念动画、设计概念故事板、交互虚拟界面、装置编程系统等结合人工智能手段、虚拟现实技术的新形式。然而，原型并非设计的完成阶段，而是设计试探性前进的开始，这个阶段教师应鼓励学生尽可能多地尝试不同的原型生成，并通过比较验证对设计进行优化。设计视觉表现可以提升脑与手的协调造型能力，重塑设计观念，将客观事物的绘画思维转变到表现主观想象的设计思维上。

在研究产品模型类原型进行比较（如图 3 所示）的时候需要重点掌握三大要素：①逻辑要素，形态基础训练从构思到实现，都需要讲求逻辑性，我们所谓的灵感应该发挥在客观限定的范围内；②形式美要素，如对称与均衡、对比与调和、安定与轻巧、比例与尺度、节奏与韵律、形态的力感、形态的量感、形态的动感、形态的空间感等；③创新要素，完善设计制作的方法是实践，其核心是在发现问题、分析问题、解决问题的过程中提高创新能力。

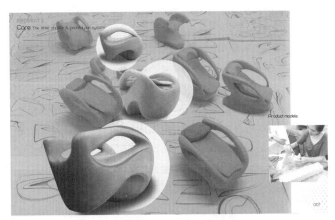

图 3　"产品基础设计"课程——产品模型分析

（四）设计评估加入批判性思维

设计评估不仅存在于设计课程的最后阶段，而且应在设计概念初期、设计方案进展等过程中发挥作用，同时，设计评估可以运用批判性思维不断帮助设计团队找到设计的不足，找到创新和突破调整的思路。在维基百科中对批判性思维的定义是："积极和熟练地概念化、应用、分析、综合和评估从观察、经验、反思、推理或交流中收集或产生的信息，作为信念和行动的指南。"

批判性思维可以根据"问题确定、提出方案、质疑交流、系统反思"的思路并结合评估方法进行，其中，可以利用 5 人用户评估法对设计迭代进行评估，这是杰柯柏·尼尔森所提倡的"打折的可用性"，这是"轻量级"测试方法的先驱。"有 5 位用户参与测试，大概可以发现 85% 的问题。"此外，产品情感测量工具是一种无须进行口头表达，而是利用自我报告的形式测量用户对产品的情感反应的测量工具[8]。融合了批判性思维的设计评估可以更有效地、多角度地瓦解固化逻辑，给设计团队提供改进设计方案的新途径。

五、结语

传统的产品基础设计课程只研究设计的手脑结合能力，而面向未来的基础设计内容将更加宽泛，并且处于不断变化的状态，应在人才培养思路的不断完善过程中，以国际视野检测和验证基础设计流程和方法的严谨性和实践价值。在产品基础设计课程研究过程中，方法和技能的重要性是居

于第二位的，独立的思辨能力和准确的判断力将成为设计师个人学习、成长过程中最有价值的组成部分。

参考文献

[1] 霍楷，刘元芳. 赛、创、研、学四位一体的创新人才培养模式研究[J]. 设计，2019（2）：101-102.

[2] 杜鹤民，李立全. 应用技术型高校工业设计专业人才培养体系建设研究[J]. 设计，2020（8）：113-115.

[3] 柳冠中. 综合造型设计基础[M]. 北京：高等教育出版社. 2009.

[4] 雷曼. 设计教育　教育设计[M]. 南京：江苏凤凰美术出版社，2016.

[5] 刘勇，李雪，梅张帆. 智慧教学环境对产品设计专业实践教学效果改善研究[J]. 设计，2020（4）：115-117.

[6] 陈建都，王明佳，张婷. 体验式教学在产品设计基础课程的创意实践——以肇庆学院中德设计学院为例[J]. 设计，2020（7）：127-129.

[7] 葛庆，周楠，李杨青. 基于"创造力提升"的高职工业设计课程改革研究——以"产品首版制作"为例[J]. 设计，2020（6）：124-126.

[8] 李晶. 基于产品可用性的设计心理学课程教学模式构建[J]. 设计，2019（1）：97-99.

基于实践思维的设计史教学模式研究

刘伊航　姜　可　张靖宇　北京理工大学

摘　要

本文重新定位设计史课程的教学理念和教学任务，提出基于实践思维的教学模式，引导学生对设计史论产生新的理解与认识。通过阐释课程内容、分析教学模式框架、梳理教学过程、总结教学活动成果并进行问题反思，探索设计思维与实践理论相结合的教学模式，为改善设计教育提供一个新的教学案例。

关键词： 设计史；实践设计思维；教学研究

设计史课程是艺术设计专业的必修课程，对于提高学生设计理论基础、设计素养，以及更好地完成设计实践起着重要的作用。目前主流的教学方法是采用讲授模式，教学内容是关于理论知识的讲解，学生存在设计历史知识与后续进行设计实践脱节的问题。

基于实践的设计思维[1]是设计师在实际设计过程中应用的、设计所特有的认知活动，强调参与性[2]，提倡实践的复杂性和意义的流动性。本课程尝试将设计史论与实践设计思维结合，形成适合设计史课程教学的新方法，通过强调设计的实践性，全方位地训练学生各方面的能力。

一、课程现状

关于设计史的教学研究，温平教授通过多年的教学实践，提出要区别对待艺术专业与艺术史专业研究，应该有两种不同的课程内容编排和教学手段[3]。姜彦文教授提出在课程设置上以艺术考察为突破口，将其与展览策划与宣传、市场调研与推广、平面设计与视觉效果等其他相关的实践结合起来[4]。

目前，设计史课程是一门专业核心课程，授课对象是本科一年级学生，课堂与课后实践结合，其中理论与实践的课时分配比约为 1∶2，研究与展示的课时比例约为 3∶1。课程的基础目标是让学生熟知设计史的发展脉络，展示经典设计作品，引导学生掌握设计方法，并基于前期理论知识完成设计任务。在新的教学模式中，教师通过鼓励学生深入探究感兴趣领域的设计发展史，引导学生找到设计历史展示形式的创新点，探索技术和艺术的结合应用模式。

二、基于实践思维的设计史教学模式理论研究

设计思维的定义不断演化和发展，主要可以分为三种：思维方式，问题解决的方式，创新的方式。诺贝尔获奖者 Simon[5] 将设计思维定义为一种在现有的条件下寻求更好方案的过程；Lindberg[6]等认为设计思维能够帮助人们理解在日常生活中遇到的问题，然后产生有效的创新方法；IDEO 公司[7] 将设计思维定义为"用设计者的方法去满足在技术和商业策略方面都可行的、能转换为顾客价值和市场机会的人类需求的规则"。

本课程基于 IDEO 提出的设计思维模型（发现、解释、构思、实验、进化）[8]，引入实践的设计思维，使学生成为参与者[9]，把学生的创作变为理论教学的平行部分，进而形成新型教学模式的框架（表 1）。

表1 混合式三维教学体系及实施过程

	阶段	设计思维环节	教学目的	教学任务
第一阶段	启发	发现、构思	通过讲解理论知识，强化学生对设计历史的整体认知，从而得到灵感的启发	要求学生深入了解设计历史，了解设计发展因素和规律，并提交知识地图
第二阶段	概念形成	解释、构思	通过与学生对话沟通，引导学生深入思考设计作品想要传达的目的，以及设计表达背后的理念	要求学生熟练评析设计作品，能够输出具有理论深度的观点
第三阶段	实践	构思、实验	引导学生自行选择合适的设计工具，进行动手实践	要求学生通过可视化的形式表达和传递设计理念，完成设计任务
第四阶段	设计深化	实验、进化	通过路演汇报的形式，促使学生优化设计方案	要求学生根据修改建议，完善设计方案并提交

三、课程设计与实施

教学环节由8次教学和1场路演组成。本次课程最终设计作业的主题选定为博物馆展示设计。来自设计与艺术学院的140名大学本科一年级同学，其中留学生18人，混合编为42组共同完成。工业设计和设计学类专业学生人数比为18∶122。本次课程线上线下同时进行，课程形式包括：①课堂讲座，老师授课、辅导，内容包括设计史、研究工具等；②小组和个人项目探究，完成最终设计作业；③"学堂在线""中国大学MOOC"等线上网课作为参考；④乐学平台上完成课程讨论交流、答疑。

（一）启发——理论知识启发灵感

本阶段融合设计思维模型中的发现和构思部分。课程第1周，介绍设计的萌芽、发展以及主要发展阶段的重大历史事件，详细介绍各个时期主要的设计师和经典作品，帮助学生理解设计的本质和发展规律。

教学过程从课程的知识点出发，引导学生将静态知识转化为对设计思维的学习，帮助学生把握设计发展脉络，并展望未来设计方向。例如，提出"从设计的角度，怎么看待最近出现的元宇宙概念"等问题，引导学生开展讨论。有同学认为"元宇宙可以让人们参与到虚拟世界的创作，是虚拟世界的操控者，用户可以大胆地发挥想象，不再受到现实物理世界的限制，设计思想会更加有生长的空间，有更多新颖的设计理念出现"。也有同学认为"元宇宙的出现会加剧对设计的需求，使设计更加多元，但虚拟世界会降低行为门槛，放大人的欲望，伦理道德、法律规范都会被改写，元宇宙是对人类自身的否定，是物质与意识的哲学讨论，关乎人类共同的命运"。面对不同的论点，学生在乐学平台上继续进行探讨。本周教学作业以"知识地图"的形式，学生依据自己的理解梳理感兴趣的历史主题脉络，并分析相关设计作品（图1，图2）。

（二）概念形成——用问题引导概念形成

本阶段融合设计思维模型的解释和构思部分。课程第2周，介绍不同国家（意大利、北欧、日本等）设计风格及其发展变化，帮助学生分析不同设计风格（波普、后现代、解构主义等）背后的动因，并进一步引导学生思考设计对于国家的影响（如日本设计强国之路、信息时代的设计发展等主题）。

教学过程通过分析设计图片、视频等视觉资源，引导学生思考社会生活方式与设计发展之间的关系，强化学生分析问题的能力。比如通过"博物馆"主题的课堂讲座，引导学生探索设计作品背

图 1　世界设计史知识地图　　　　　　　　　图 2　世界设计师知识地图

后所表达的情感。对学生提问时要考虑学生对理论知识的掌握程度，逐步发散学生的思维。例如：①描述某个时代的设计风格；②描述该时代经典的设计师及其作品；③描述该时代经典的设计公司及其作品；④描述该时代的技术现状；⑤描述该时代的社会运动背景；⑥描述当该时代的全球文化；⑦如何通过设计创作，传达和诠释该时代的作品内容和信息；⑧设计作品的形式是怎样的；⑨用户的群体定位是什么；⑩为什么选择通过该时代展示自己的作品。问题①～问题⑥能够帮助学生定位设计主题，问题⑦～问题⑩可以明确设计作品的具体内容，发现设计创新点。

最后，教师根据学生选择的设计主题，设置相关引导问题让主题具体化。例如，某同学选择的设计主题是"设计中的设计师"，引导问题有：①该设计师想要表达什么样的设计理念？②该设计师所设计的作品有什么异同点？③对该设计师，你个人的直观感受是什么？④你为什么会产生上述直观感受，应当如何表达？通过实际的设计案例，引导学生分析经典作品背后的艺术内涵，总结表现形式并寻找设计视角。

（三）实践——学生自主动手实践

本阶段融合设计思维模型中的构思和实验部分。课程第 3 周，介绍设计理念和原则（可持续发展、绿色设计等），引导学生思考设计发展的趋势，并确定以"博物馆"的形式完成设计实践任务。"博物馆"是一个很广泛的设计主题，可以是一个房间、一个大厅或一座房子，也可以是户外的一个范围。在该阶段，博物馆的主题、内容、形式由学生自主讨论后决定，最后的展示形式可以包括动图、静图、3D 渲染图以及叙述等。教师在该阶段和学生保持紧密沟通，紧跟学生进度，确保设计方案符合设计主题。

教学过程通过设置问题，比如"如何唤起人们的情感""如何传递信息"等，引导学生选择合适的设计工具进行创意表达，可以制作实体模型呈现设计想法，也可以通过计算机制作三维模型展示设计细节。该阶段的目的是帮助学生进一步强化理论知识，提高学生对设计工具的掌握程度，使其能灵活运用技术，完成具有理论深度的设计作品（图 3，图 4）。实践阶段的难点是培养学生解决问题的能力。比如某同学在设计实践中出现了以下 3 个问题：①掌握的设计工具（比如SketchUp）无法达到预期博物馆的视觉效果；②学生在最后的作品呈现中，想要展示的作品元素过多，使作品显得杂乱无章；③学生在构思博物馆的设计方案时，仅仅对作品进行堆积而无法清晰地表达自己的体悟。问题①的解决方法是根据学生对软件的掌握程度，引导学生修改设计图，尽量达到设计方案与制作成品的一致；或更换设计工具，制作实体模型或者立体书籍，更加直接地表现

图 3 博物馆外观

图 4 以包豪斯设计为主题的博物馆

设计效果。问题②的解决方法是选择合适的搭建手法，使内容详略得当，达到设计目标。问题③的解决方法是体现设计作品的深度，考虑作品背后的技术、原理、时代背景等多个要素。

（四）设计深化——反馈与修改提交

本阶段融合设计思维模型中实验和进化部分，学生利用课程结束后 1 周的时间，根据教师的专业建议，进行多轮讨论，完善设计方案。教学过程中学生通过视频形式进行汇报路演，邀请设计专业的硕士生和博士生对本科学生的设计作品进行评析，帮助学生重新审视设计方案的展示效果，将理论知识贴切、自然地融合到设计作品中。例如，某组同学在路演结束后，根据评审意见，在最终提交视频中添加了旁白，使得设计作品的主题表达更加明确。

四、课程教学成果总结

基于实践思维的设计史教学模式，在不同阶段引导学生逐步深入研究设计理念，从而完成有创新性的博物馆主题展示设计。在为期 3 周的课程中，教师通过集体授课与路演的形式，解决学生的创作问题。通过观察学生的学习情况、分析学生作品，可以发现在教学模式的四个阶段中，学生的设计思维得到了明显提升，收获很大。本课程总结出基于实践的设计思维模型融入基础理论课程的意义：①启发灵感和创新点；②提高学生的创意表达能力；③有助于拓展设计方向。

通过进一步分析实践设计部分可以发现，通常情况下，学生的设计方案受到表现技法的限制，揭示出设计教育中存在的问题：多数学生忽视了表现技法对设计作品的支持作用，部分学生掌握的表现技法无法支持他们独立完成设计作品。新的教学模式强调了实践的重要性，帮助学生更深刻地理解设计思维，并激励学生提高设计技能。课程结束后，通过采访学生收集课程反馈。有同学表示，自己对设计主题的思考更加深入了；也有同学表示，这种实践设计思维和方法令他收获很大。该课程对提高学生的设计能力有很大的帮助，新的教学模式提高了学生作品的设计完整性和情感表现力，培养了学生独立解决实际问题的能力。

五、结语

在设计史理论中引入基于实践的设计思维，强调以学生为主体的实践思维，达到更新理论知识和培养实践设计能力的教学目的。当前设计史教育已经由重视技法训练转向重视系统构建的思维方法，因此，在引导学生回溯历史的过程中传递设计思维和实践方法，有助于提高学生的创新能力和设计能力。

参考文献

[1] VISSER W. The cognitive artifacts of designing[M]. Boca Raton, FL: CRC Press, 2006.

[2] SNODGRASS A, COYNE Richard. Is designing hermeneutical?[J]. Architectural theory review, 1997, 1(1): 2.

[3] 温平. 中外艺术史课程的教学思考[J]. 艺术教育，2012（2）：33.

[4] 姜彦文. 实践出真知：美术史论学科实践教学课程模式探讨[J]. 天津美术学院学报，2009（3）：65-70.

[5] SIMON H. The sciences of the artificial[M]. 3rd ed. Cambridge, MA: MIT Press, 1996.

[6] LINDBERG T, KÖPPEN E, RAUTH I, et al. On the perception, adoption and implementation of design thinking in the IT industry[M]. Berlin: Springer Berlin Heidelberg, 2012.

[7] BROWN T. Design thinking[M]. Boston, MA: Harvard Business Review, 2008.

[8] BROWN T. Design thinking for educators[M]. New York: IDEO Corporation, 2011.

[9] 舍恩. 反映的实践者[M]. 夏林清，译. 北京：北京师范大学出版社，2018.

基于"BLOOM+PBL"教育理念的产品开发设计教学实践

龙圣杰　重庆工商大学

基金项目：重庆市教委 2019 教学改革研究项目"面向产学研协同创新的'产品设计专业'工程类课程建设与改革研究"（项目批准号：193144）

摘　要

　　产品开发设计是产品设计（工业设计）专业的核心课程，其特点是知识面涵盖广、综合性强。将跨学科的知识点运用到开发创新设计的能力，在学生解决具体问题的过程中才能获得。本文基于"BLOOM+PBL"的教育理念，充分尊重学生的学习规律，细分学习层次，以项目为导引，激发学生的自主研究分析和团队协作能力，以三个教学环节来逐步落实，提出了一些教学实践中的具体做法。实践证明，这对于树立学生的商业和管理思维、提升学生的学习自主性和跨学科知识应用能力都有着较好的促进作用。

关键词： BLOOM 学习分类法；PBL 法；产品开发设计；商业思维

引言

　　产品开发设计是产品设计（工业设计）专业高年级的课程，其重要的教学目标之一是让学生认识到产品从"作品"到"商品"的转换，以更高、更宽泛、更商业的角度来看待产品设计的目的和意义 [1]。课程的内容涉及广，要求学生不仅具有较强的产品创意思维能力，还要有较为宽广的知识结构，因此一直是高校教学的难点。BLOOM 学习分类法 [2] 主要强调教学目标达到的阶梯层次，PBL（project-based learning）法 [3] 主要强调以项目为导引的教学手段。本研究将 BLOOM 学习分类法与 PBL 法融合，构建产品开发设计课程"BLOOM+PBL"的课程教学设计，以引导学生正确认识产品设计的最终目的，激发学生自主研究跨学科的观点和理论，促进学生的自主调研分析能力，培养学生的综合素养。

一、课程的建设思路

　　产品设计专业核心的设计方法论课程总共分为三个阶段：第一个阶段的核心课程是产品设计程序与方法，其主要教学目标是创意方法和设计程序；第二个阶段的核心课程是产品系统设计，其主要教学目标是产品的系统和系列化；第三个阶段的核心课程即本课程——产品开发设计，在这个阶段，需要让学生意识到产品设计不仅是要站在销售商、设计师、使用者的角度来看待产品设计，还需要站在企业、生产商、品牌的角度来看待产品的开发，即还要关注"产品设计"到"商品销售"之间的商业模式、生产制造、竞争状况、品牌管理等因素，以求达到各方的平衡。这就要求学生必须认识和了解企业的产品组合方式、市场的核心竞争力、开发设计的组织和管理、产品的营销模式以及商业策划等营销学和管理学的内容，因此，综合性是该课程一个非常重要的特点。本研究基于"BLOOM+PBL"的教育理念，细分教学目标和学习层次，以项目（问题）为引导，将课程分为"产品开发的理论架构""产品策划书写作""产品的开发创意设计"这三个教学环节。

　　BLOOM 目标教学理论对学习目标进行阶梯式分类，分为记忆、理解、应用、分析、评价和创造 6 个层次 [4]。具体来讲，产品开发的理论架构是构建学生的商业思维，学习用企业管理者或者创业者的思维来对待产品的开发。着眼于 BLOOM 法的记忆和理解层次时，注重培养学生调研分析能力和发现问题能力。产品策划书写作是以具体的品牌或项目为导向，让学生学习站在企业设计部

门的前端，研究产品类别开发的可行性、销售模式的合理性等，从而得出准确的产品定位和设计定位，模拟发布企业给设计部门的开发令。着眼于 BLOOM 法的应用和分析层次时，注重培养学生的商业逻辑思维和解决问题的能力。开发创意设计是以项目策划书为目标，进行具体的设计实践。着眼于 BLOOM 法的评价和创造的层次时，注重培养学生在解决问题时的方法运用能力（图1）。

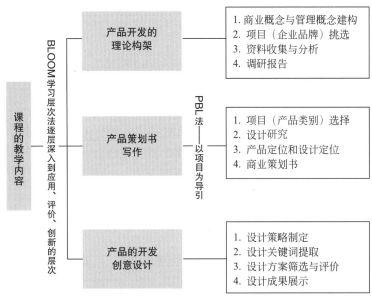

图1　教学内容的三环节

课程教学上，每个环节均采用"讲授—调研—实践—汇报—讨论—完善"的教学过程，按照 PBL 法以项目和问题为导引，教师把控时间节点，以案例分析为主，随堂小测试为辅，引导学生思考，让学生学习自主探索、设计研究、发表观点以及相互评价，以此来实现每个环节的教学过程闭环。同时教学过程中注重 BLOOM 学习分类法中的分析、评价、创造的高级学习层次，培养学生深入学习和循环学习的习惯，提高学生的资源整合能力和资料分析能力，厘清学生的商业思维和设计思维逻辑。

二、教学的内容设计

该课程是大三学年的专业核心课程，4.5 学分，90 课时，每周上课 2 次，每次 4~8 学时，学生每 2~5 人组成一个设计小组，该小组将持续到整个课程结束。根据相应的教学内容，开展课程讲授、专家（教授）讲座、实地调研、汇报展示、自我评审、专家（教师）评审等教学方式，最终依照三个教学环节的不同要求形成不同的作业形式。

（一）理论构架环节（20 课时）

这个环节主要是让学生理解企业才是产品的开发创造者，产品的开发设计是企业的战略性经营管理活动。教师通过营销学和管理学的基本内容提出问题，如营销学认为"产品"可以分为核心产品、有形产品、期望产品、附加产品以及潜在产品 5 个层次，现代产品的竞争是在其中的一个或多个层次上的开发设计竞争，那么产品的具体设计如何契合或者选择这些层次？ APP 服务属于什么产品层次？而管理的基本职能是计划、控制、组织和领导，那么产品开发应该如何进行规划？产品设计如何应对竞争情况？对于这些问题的解答和学习过程，就是学生逐步建立基本的商业概念和管理概念的过程，是对营销学和管理学知识的记忆和理解过程。

在实践内容设计上，教师根据实际情况拟定一些实际项目或虚拟项目（品牌），一般为 4~6 个项目，学生分组讨论选择一个项目，选择后会持续到后续环节不得更改；再分组进行企业的产品组合、生产加工流程、营销模式、附加服务、用户群体等方面的调研，分析得出企业的核心竞争力、市场竞争态势、行业环境等内容，最后形成对企业（品牌）的调研报告。

一般来讲，在项目的选择上有三个方面的考虑：一是涵盖课程思政的大国品牌调研，如华为、小米、中联重科、三一重工等民族品牌，这些品牌学生收集资料的渠道多，评价评测的文章多，自主分析相对容易；二是涉及实际项目或设计竞赛的本土品牌，如长安、乡村基、大足邓氏刀具、荣昌夏布、三峡博物馆等，这些品牌学生的可操作性强，实地感受相对容易；三是常见的国际知名品牌，如苹果、索尼、三星、耐克等，这些品牌生活中非常常见，在某些行业中属于引领者品牌，成功的经验和案例多。

（二）产品策划书写作环节（28 课时）

这个环节是要让学生根据上一环节的调研结果进行设计研究，讨论和分析产品开发的可行性、对企业目标的契合度、商业模式的合理性等内容。产品策划书是一份全方位的项目计划，是产品开发设计项目执行的蓝图与方案，是企业所要采取的具体商业做法，是确定最有可能决定产品是否成功的因素。因此，制定一份产品策划书的同时也是在回答企业开发的制作依据、产品开发设计的最终定位、产品设计如何契合企业的核心竞争力、如何融入企业的营销模式等具体设计的方向问题。

在实践内容设计上，教师会根据学生选择项目的情况，指定一些产品的开发类别，如旅行运动产品、办公文化产品、儿童益智玩具等，一般为 5~7 个产品类别。学生需要进行分组讨论，分析和研究本组的品牌适合开发哪一类产品，寻找技术、造型、文化、用户群体或商业模式等方面与本组品牌的结合点，并进行用户、场景、营销等方面的分析，得出具体的产品定位和设计策略定位，最后形成较为完整的产品策划书。

对于产品类别的设置，根据实际情况，实际项目会选择指定的产品类别，虚拟品牌会避开其特色产品类别，需要学生自主研究和挖掘产品开发的各种可能性。策划书的写作整合了设计的内在特性和商业的逻辑模式，既能够培养学生的创新能力、资源整合能力，又能满足从业要求，还能对学生参加挑战杯、互联网＋等学科竞赛提供帮助。

（三）产品的开发创意设计环节（36 课时）

这个环节主要是让学生根据上一环节的产品策划书，按照产品设计的程序来完成创意设计。从时间上来讲，这个环节花费的时间较长，但从商业思维构架的难度上来讲，这反而是较简单的环节，只需要学生按照策划书中对产品的定位（5W2H），发散思维，用学过的设计原理和方法来逐步完善设计。其难点主要集中在设计的创造和评价上，如是否符合前期的产品策划和设计策略、是否满足企业的目标、如何筛选较为合适的产品方案等。

在实践内容设计上，要求学生按照小组人数提交设计方案的个数，小组内几个人就提交几个设计方案，每个方案在教师的引导下进行小组内的互评与自评；修改完善设计之后教师会组织选择同一产品类别的小组再次进行互评，比较设计方案，期间穿插其他教师或外聘专家的评价；最后学生根据各种意见完善设计成果。另外，结余 4~6 课时进行总结和最终考核作业的点评。

整个教学设计遵循 BLOOM 教学理念，目的是使学生能够达到较高的学习层次，能够游刃有余地利用理论解决问题；每个阶段遵循 PBL 法以项目为导引，通过学生主动的自学和探索，从问题的本质出发寻找解决问题的方式和方法[5]，在此过程中不断接近并达成目标。在项目的学习和设计过程中，不断反思和完善方案，使学生拥有独立思考并进行有效的团队协作的能力。

三、教学实践案例

产品开发设计课程的目的是让学生开阔视野，更好地认识产品设计在企业整个运作中的具体任务和角色。学生在选择企业品牌和产品类别的时候自由度高，创意方法也没有要求具体的范式，笔者在教学过程中参与到每一个设计小组中，和小组共同探讨商业模式的可行性、设计管理的具体要求，尽量引导和提升学生对于企业中开发设计的认识，同时注重团队协作能力的培养，鼓励学生跨学科跨专业协作，引导学生更好地驾驭产品设计，以期最终能将设计转化为实实在在的商品。以下为不同项目选择下的部分产品开发设计教学实践案例。

（一）以国内品牌为项目的实践案例

该教学案例选取的是中联重科这个国内知名品牌。学生通过互联网和图书馆收集资料，调研了品牌的发展历程、产品组合、市场竞争、营销策略以及明星产品等内容，通过分析得出了中联重科的特色优势为重型机械设备产品，生产加工体量大，颜色搭配多采用青绿相间，拥有自建平台"中联e管家"，"一带一路"沿线均有市场布局，产品覆盖100多个国家和地区等信息。结合第二环节教师给出的产品类别，组员进行政策分析、行业分析、头脑风暴等，确定了以农业植保无人机作为开发的产品类别，有目的地筛选前期调研资料和分析结果，形成调研报告。在调研报告的基础上，通过企业的关联性分析、营销学SWOT分析、竞品分析等，推导出中联重科开发植保无人机的优势和劣势、机遇和挑战，构思解决方案；结合中联重科的商业模式、销售方式等，再经过小组互评和自评以及同一产品类别互评，组员最后决定中联重科的植保无人机主要针对已购买和有意愿购买中联重科农业机械的用户，属于农业机械的附加产品层次，符合中联重科"互联网＋智能农机"的农业机械发展方针，拓展了企业的产品线；开发形式上，寻求与国内无人机厂商进行合作，由中联重科提出造型和功能要求，进行OEM生产加工；由此逐步推导出企业的设计策略和产品定位，形成产品策划书。第三个教学环节，根据产品策划书的要求和定位，寻找中联重科的产品设计语义，抽象设计符号，以符合企业的产品设计特色；结合产品的使用方式分析、色彩搭配分析、行业标准分析以及竞争产品分析等，对产品的造型进行手绘创意草图绘制，并经过讨论分析确定最终的建模方案。最后，由教师引导，组内评价设计方案，并将部分商业模式展示出来，形成最终的设计成果（图2）。

图2 新产品营销策略（部分）

（二）以本地品牌为项目的实践案例

该教学案例选择的是本地快餐品牌"乡村基"。乡村基属于川渝地区的快餐品牌，目前国内多个省市和地区均有门店。其主打川菜系列快餐，起源于重庆本地解放碑，学生的实地调查便利。学生通过门店走访、用户问卷、网络调研，能够较为快速地分析得出企业的特色、产品组合、营销模式以及发展理念。相较于上一案例来讲，本案的难点在于教师拟定的（项目目标）产品类别中并没有一项是非常契合品牌产品组合的，需要学生思考如何选择产品类别，并能逻辑自洽地说明选择理

由。学生需要经过多次讨论分析、头脑风暴来反复推演，需要翻阅大量的商业案例来进行论证，在实践学习的过程中逐步厘清商业的基本概念。

在本案中，学生通过讨论分析选择了户外产品作为突破口。因为"食"是无法避免的话题，所以即使在户外也需要盛装食物的器具，再通过思维导图和逻辑演绎，选择了自热便当盒作为产品项目。在与企业品牌的联系上，除开造型设计和川菜特点之外，还选择了三种商业模式来进行具体操作：第一，作为附加产品层次在店内进行积分和节日伴手礼赠送，要求产品的开发设计在保证产品卫生安全的条件下，推出造型简洁、模具简单、功能单一的便当盒；第二，作为独立周边产品，推出多个功能配置分层，作为企业形象宣传手段，要求产品的开发设计紧靠乡村基特色，并有功能不同以及价位不同的各种档次的产品，不同档次在材料选用、配色方案、包装效果以及曲面复杂性上都可以做出较大变化；第三，作为 APP 商城的加价换购或积分换购的产品，不进行线下销售，主要用于 APP 流量推广和广告宣传，要求产品的开发设计创意十足，个性鲜明，用户针对 17~25 岁的年轻人，可以寻求 IP 合作，推出联名款。

在开发设计环节，设计了多个产品形式来满足商业模式，并虚拟了相对应的广告人物，学生喜闻乐见，激发了学习积极性，最终完成了设计。

（三）以设计竞赛为项目的实践案例

重庆大足是我国著名的五金之乡，刀具制造更是其中的佼佼者。2019 年以来开始举办的中国创新创业大赛（重庆赛区）大足锻打刀具专业赛是本土影响力较大的工业设计竞赛，在课程中将该项目引入课程内容设计。在第一个教学环节，拟定的企业品牌为"重庆大足邓氏厨具制造有限公司"。由于是本土本地企业，学生的实地调研可行性高，对生产工艺、商业模式、产品组合等调研细致，并能得到企业管理者的咨询和指导。调研报告分析发现，该企业的传统锻打工艺制造属于国内一流、国际领先水平，已拥有 3D 打印、激光电镀等加工设备；其营销模式较为传统，由于商品销售稳定，近期不会有大的商业模式变动。项目主要诉求为开拓刀具的种类和前沿设计应用，主要是从造型设计、市场细分、高端生活等方面进行产品开发。因此在策划书中做了市场细分，确定了女性用户和西餐厨用刀具市场（图 3），通过多轮模拟得出了最终用户画像，形成了产品的最终定位。最后在创意设计中，通过关键词的多次筛选，视觉形象选择以"羽毛"的形式来诠释女性的轻

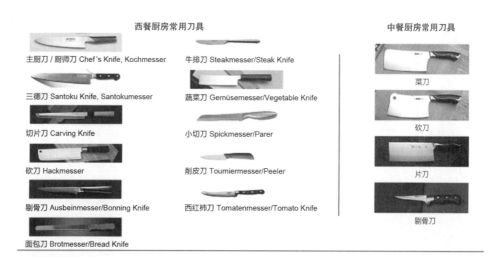

图 3　刀具市场细分

柔之美，再经过设计草图和方案的自评与互评，形成了最终的设计成果（图 4）。该成果获得了赛事的二等奖，目前正在与生产企业进行联合商品开发。

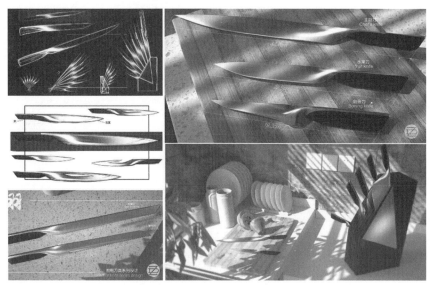

图 4　最终设计成果展示

四、教学总结

产品开发设计是一门涵盖知识面广、综合性强的交叉性课程，本研究通过 BLOOM 学习层次法细分学习层次，逐层深入开展教学活动，再加上 PBL 法以问题为导引，在庞杂的学科知识体系中，逐步使学生掌握学习目的和实践方法，培养学生自主探索和研究分析的能力。同时，对学生的考核和评价也融入三个细分目标之中，学生的商业思维素养、设计创新能力和资源整合能力在每个阶段的作业汇报中也得到了真实的反映。当然，仅仅通过设计作品很难窥其全貌。多年来，经过笔者课程指导的学生的设计作品也在全国大学生工业设计大赛、红点奖、红星奖等高质量赛事中多有斩获，与企业实际生产转化也有数件成功案例，教学效果已见成效。

不过也要看到，正是由于产品开发设计课程涵盖的知识面非常广，因此基于"BLOOM+PBL"的教学方式也不足以解决本门课程所要提及的所有问题。本文只是笔者对于长期课程教学研究改革的概括和总结，仅为有志于此的同行提供一份实践资料和研究参考。

参考文献

[1] 李亦文. 产品开发设计[M]. 南京：江苏科学技术出版社，2006.

[2] ADAMS N E. Bloom's taxonomy of cognitive learning objectives[J]. Journal of the medical library association, 2015, 103(3): 152-153.

[3] BARROWS H S. A taxonomy of problem-based learning methods[J]. Medical education, 1986, 20(6): 481-486.

[4] PIKHART M, KLIMOVA B. Utilization of linguistic aspects of Bloom's taxonomy in blended learning[J]. Education science, 2019, 9(3): 245-251.

[5] 孔荀. 基于OBE教育理念的课题内容涉及——光艺术设计课程教学实践探索[J]. 装饰，2020（9）：120-123.

"商业空间设计"课程创新

鲁 睿 顾静怡 天津美术学院

摘 要

随着时代的发展，高等艺术设计教育与时俱进，以往的教育资源和教学手段难以较好地满足学生学以致用的创业实践需求。为进一步推动优质教育资源在全国范围内的共享，加强创新创业人才培养，本文简要通过"商业空间设计"实际课程教学的案例来诠释教学方法的创新，以创新专业教育为基础，以提升学生的创新创业意识和能力为核心，从而获得预期的教育效果。

关键词： 高等艺术设计教育；课程创新；课程优化；创新创业

高校创新创业教育改革是国家高度重视的教育政策，以往的教育模式难以满足社会发展的需要，创建更先进的创新创业与专业技能交融模式成为高职教育体系发展的重要目标。我国创新创业教育发展历史较短，与艺术设计专业分离，手段和资源缺乏，环境有待完善。基于我国创新创业教育存在的问题，当前研究多以定性的分析理论与建议对策为主，结合创新创业实践与专业课堂教学展开具体论述的研究相对较少。近年来，新媒体的发展推动着传统行业不断升级，促进了行业的发展。新媒体课堂教学已经成为教育领域研究的热点课题。基于此，在新媒体视域下，构建更先进的创新创业教育与专业技能教学相结合的教学模式，成为现代高校教学体系革新的重要趋势。

一、商业空间的概念

商业购物空间是商业空间的一种，是一种空间，是一种环境。它不只是平面的，还是可融合三度空间与时间的；是商品经营者和商品消费者之间的交易纽带，方便购物活动行为。

商业购物空间是商业类空间的一部分，商业购物空间泛指为人们日常购物活动提供的各种空间/场所，其中最有代表性的为各类商场/商店，它们是商品生产者和消费者之间的桥梁和纽带。在我国，商品生产企业的产品，大部分是通过各种各样的商场流入顾客手中；同时商场也起着了解消费需求、归纳商品评价、预测市场动向、协调产销关系的作用，使得商品"物美价廉"，使得购物行为"方便愉快"。

二、课程创新目标

当前高校艺术设计的基础教学多数还是过去的以图板绘图为主的模式，各专业之间没有或很少有衔接。不少老师还没有转变过去的教学观念，艺术设计实践教学部分的内容其实也存在很多问题。

首先，一些教师消极对待技术升级，客观上也存在缺少和国际上一流的设计高校接轨的机会，视野不够开阔，资料老旧，缺少实践项目的锤炼。美国学者舒乐曼提出，教师知识结构＝原理规则知识＋教育案例知识＋实践智慧知识，其中实践智慧知识是教师知识结构系统中不可缺少的重要组成部分，而我国教师恰恰是自身的实践知识的储备不够，不足以获得知识储备的关键要素。

其次，在课程设置上偏于保守，我国艺术类高校长期存在大纲的制定周期和快速发展的艺术设计领域技术无法有效接轨的问题，造成教学上重理论、轻工艺的问题。大纲中对每门课中的材料和新技术的讲解和实操只用极少课时，工作室设备数量不足，新材料和科技的资料、图书更是缺少，无法满足教学需要。学生对材料和科学技术的理解能力差，没有对材料的掌控能力和对新科技的综

合运用能力，导致学生毕业后无法快速融入工作。而提供给教师研究材料和工艺的软硬件支持更少得可怜，供教师研究的工作室机器、材料配套不完整，造成许多老师上课纸上谈兵、无法深造进步的现状。

通过课程学习，达到教会学生运用艺术美法则与现代新媒体技术手段结合进行创作的目的。做到古为今用，懂得应用自然美、设计美，研究传承传统美的设计方法，做到理论与实践设计的融会贯通，并能独自设计大型商业体项目。

在我国高等教育序列中，艺术设计专业属于应用型本科教育，其定位是培养有知识、能力和创新精神的高素质应用型人才，能够在新环境下创造性地解决变化带来的问题。因此，应用型高素质人才培养定位体现在以下3个方面：

（1）强调理论知识在实践过程中的运用。理论知识和实践不是割裂存在的两个主体，理论知识有利于学生在实践过程中增长经验、开拓视野。

（2）强调专业精神培养。通过实践教学培养，培育学生的职业道德意识、工作态度与团队合作能力。

（3）强调文化融入与传承发展。认同与了解中国传统文化，并能结合新时代、新科技、新特点创造性地传承与发扬，这也是直接影响高素质艺术设计人才培养质量与成败的关键。

三、课程建设及过程亮点

（一）优化线上线下优势资源

综合线上、线下优势，将艺术设计和商业实践相结合。让学生线上了解设计发展和设计规律，了解当代国际商业空间设计方法，学习其他国家商业购物空间设计的成功经验和模式；海量资料阅读，深入调查国内主要商业模式主体的现状；研究分析合理的新型商业空间的设计方法和营销模式；提出针对性资料和数据，引导同学自学基础理论。线下了解分析实体店空间类型、顾客消费心理，精心安排课题，开展线下作业辅导（图1）。

（二）突出教学的实训性，设计服务社会

在详尽地讲授知识的基础上进行真题真做，并通过头脑风暴分组讨论、分析、画草图、制作模型、效果图等形式，使学生掌握设计的方法与技巧（图2）。通过专业设计训练可以让学生直接对接商业项目，也对后续课程起到引领作用（图3，图4）。

图1　学生线下了解商业购物空间设计

图2　带领学生课程分组探讨分析　　　　　图3　津湾广场文创快闪店

图 4　学生对接商业项目

（三）教学多元化，引进包豪斯先进教学理念

本课程已和德国安哈尔特应用技术大学艺术学院包豪斯校区哈勒美术学院达成了互访交流课程计划，针对课程作业采取中德导师带学生交流的形式进行教学（图5）。从 2009 年到现在已开展了 5 次，每次由中德老师提出一个主题，学生讨论交流、进行创作。近几年以中国元素进行设计，再到德国加工出产品和模型。特别是德国领先的材料和制造技术，使同学们在交流中受益匪浅。

（四）课程评价及改革成效

目前课程评价体系除了百分制的分数评定外，最直接的就是作品参赛，以赛促学练内功，也是一种前行的动力。最终学生内功的增长是关键，有质量地服务社会是关键。教学改革还在进行中，比如虚拟演示辅助教学和动态视频记录成果都是课程改革必须提高的方向，意向创作、与企业进行合作也是我们做好课程改革的切入点（图6）。

图 5　2019 年邀请德国安哈尔特应用技术大学艺术设计学院尼克莱教授参与"商业空间设计"课程授课

图 6　线下与企业互动、校企合作

四、课程建设计划

（一）继续建设计划

在理论层面上，进一步加强对中国商业空间设计理论发展的研究。我国的商业空间设计尚处于起步阶段，商业空间设计的快速更新法则更需要我们提供扎实的理论基础，因此实训课程的创作离不开对"艺术美学"的历史属性和时代属性的研究和梳理。

在设计层面上，开发材料虚拟库和虚拟课程。开发虚拟现实的体验式教学，让学生主动参与材料选择、灯光设计和图案设计制作，学生可以根据自己的兴趣选择在学习时间或业余时间反复临摹、亲自触摸电子材料构件、拉近与实际项目的距离，让学生在学习过程中可以直观、高效地了解掌握商业空间的信息，有效提高学习能力。

（二）将面向全校开设选修课

"商业空间设计"是一门热选的课程，学生对于潮流文化敏感，敢于创造和想象。当代商业空间设计的趋势在模糊艺术与设计的边界，艺术学与设计学学生的跨界交流与组合可以激起学习的兴

趣，推动多学科之间相融相长。

（三）需要解决的问题

（1）课程教学趣味化：优化完善课程教学环节，进一步激发学生学习热情。

传统设计内涵和外延极其丰富，理论研究与设计传承课程的设计教学不能仅仅体现在"教和学"的阶段，应该通过趣味性课程教学环节的设定，让学生"勤于思、敏于行"，除去理论学习、设计之外增加手工模型的制作和课堂交流环节。

（2）线下材料体验：让学生掌握实验的习惯。

在国外，线下的各个材料工作室十分强大，如德国自20世纪60年代就开始应用。相比较而言，我国教学领域中现代机器的应用水平还显得十分落后，像3D打印机、激光切割机等。因此，在当下设计教学过程中，通过课程联系对口单位并体验设计后的材料工艺对设计创意大有裨益。

（四）改革方向和改进措施

（1）加强校企合作：通过校企合作，为优秀设计作品寻找落地实践的机会。

（2）在线慕课建设：通过线上慕课建设，为学生搭建自学平台，夯实学生基础。

参考文献

[1] 田启龙. "商业空间设计"课程创新教学方法探析[J]. 艺术生活——福州大学厦门工艺美术学院学报，2016（5）：61-63.

[2] 宋春颖. 设计类课程成果导向创新实践模式[J]. 辽宁工业大学学报（社会科学版），2021，23（6）：122-124.

[3] 龚苏宁，陆晓霞，郁志颖. 基于虚拟现实技术的沉浸式设计类课程创新教学研究[J]. 建筑与文化，2021（9）：181-182.

基于 OBE 理念的"建筑学导论"课程思政教学改革研究

罗明 李哲 郑瑾 柳思勉 宋盈 中南大学

摘 要

　　"建筑学导论"课程是为建筑学新生设置的启蒙性基础课程。新生正处于世界观、人生观、价值观树立的关键时期，因此，以"知识传授与价值引领相结合"为中心，以 OBE 目标为导向，在"建筑学导论"教学中进行课程思政。本文从教学理念、教学目标、教学内容、教学方法等多个维度深入探讨课程思政的策略，构建全方位、全过程、多环节的全课程育人模式。

关键词： OBE 理念；建筑学导论；课程思政；教学改革

　　人才培养是高校履行社会责任的首要任务，培养高质量的、有长远潜力的杰出人才是当前我国建设世界一流大学和一流学科的基础。人才培养的经验和规律告诉我们，专业人才的长远成长，并不仅仅取决于其在本专业领域内的学识和能力，更取决于他的胸怀和格局。建筑学专业作为与人的"衣食住行"息息相关的实用型专业，其学科特征决定了必须把培养学生正确的专业角色定位、专业价值观和社会责任感放在首要位置。但是在实际教学和用人单位的反馈中，却暴露出越来越多的现实问题，当代大学生重实惠、轻理想，重享乐、轻奉献，重自我、轻集体的现象较为普遍。基于上述现状，抓住一年级新生处于世界观、人生观、价值观树立的关键时期，我校注重"新生第一课"——"建筑学导论"的课程思政，以专业素养、专业价值观和社会责任感为 OBE 目标，将服务国家、服务社会、服务人民的思想认识贯穿于全过程，形成专业培养规律和思政内涵两条线索相辅相成的教学链条，进而落实为一系列具体的教学目标和与之对应的教学内容、教学方法和评价标准。

一、"建筑学导论"课程建设概况

　　建筑学是一门综合性学科，建筑师除了具备丰富的专业知识，还应具备正确的价值观、社会责任感，关注社会宏观问题、社会发展、社会公平、空间问题与社会问题之间的关联[1]。"建筑学导论"课程是引领建筑学专业新生步入专业学习的基础课程，是新生进入专业学习前的第一门启蒙课。虽然只有 16 学时，我系却安排了 4 位经验丰富且具有高级职称的教师授课，旨在通过该课程引领学生进入建筑学这个集技术与艺术于一体的特殊工科，认识建筑学的专业特征，掌握建筑学的基本学习方法，培养学生扎实的专业素养以及正确的职业操守，并向青年学生弘扬优秀的中国传统文化，弘扬民主、文明、公平、公正、爱国、敬业等社会主义核心价值观。

二、"建筑学导论"课程思政策略

　　由于大学新生刚刚经历以升学为主要目标的中学阶段，普遍对社会热点、深层次的社会问题难以形成正确的认识，不利于在今后的学习中宏观考虑人居环境发展过程中的导向性问题。故基于 OBE 成果导向的教育理念，在"建筑学导论"课程思政教学实践中，既保证思想政治教育理念的内在统一性，将思想政治教育贯穿于专业教育教学全过程，又着重将思政教育和专业教育"两张皮"转化为专业课程与思想政治理论课程同向同行，发挥协同育人效应（图 1）。

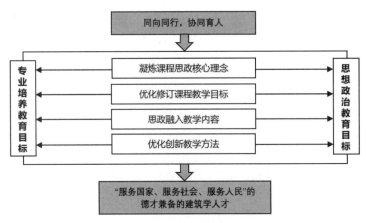

图 1 课程思政策略

（一）凝炼课程思政核心理念

以课程思政为载体，探索"知识传授与价值引领相结合"的有效路径[1]。"同向同行，价值引领"是"建筑学导论"课程思政的核心理念，通过课程教学全方位、全过程、多环节引导学生树立正确的世界观、价值观、人生观，将知识传授与价值引领相结合，将提升学生的专业能力和思想政治素养并重。

（二）优化修订课程教学目标

"建筑学导论"课程是引领一年级新生步入专业学习的先导课程。一年级新生正处于世界观、人生观、价值观树立的关键时期，因此，思政教育也是本课程重要的教学目标之一。通过课程教学帮助学生深入理解和认识建筑学专业特征，培养学生扎实的专业素养以及正确的职业操守，更重要的是通过专业课程教学向青年学生弘扬优秀的中国传统文化。在国家层面，弘扬民主、文明等社会主义核心价值观；在社会层面，宣传公平、公正等社会主义核心价值观；在公民个人层面，灌输爱国、敬业等社会主义核心价值观，树立坚定的共产主义信仰[2]。

（三）思政融入教学内容

对于总学时为 16 课时，每周每次 4 课时的新生课来说，一味地由教师进行理论讲解，专业教学和思政教学效果都不会理想，所以每次课采取"3+1"的模式，三节课为以教师为主体的理论教学，一节课为以学生为主体的实践教学，以"讲出来、走出去"的方法，让学生有机会走出课堂，在真实的校园建筑环境中感受生活中的艺术，也感受艺术中的生活。

1. 理论教学

理论教学内容以建筑学学习方法培养为主线，根据多年来的教学反馈调查，分别以问题的形式形成四个教学单元，由浅入深、由点及面、层层递进地使学生逐步了解建筑学专业的特点、建筑设计的过程、建筑学的学习方法以及建筑学的职业规划四个方面的内容（表 1），并从不同的侧重点力求自然且深度地融入思政内容，将思政内容浸润于专业知识之中。将育人内涵落实在课堂教学主渠道，让立德树人"润物无声"，既提升了学生的专业能力和社会素质，又为后续建筑设计初步课程的学习打下坚实的基础。

表 1 理论教学课程思政重点

序号	问题导入	教学单元内容	课程思政重点
教学单元 1	建筑专业是什么？	建筑学的专业起源 建筑学的专业发展 建筑学的专业特点	结合专业起源对比中西文化，讲解中华优秀传统文化 "健康中国"发展战略和健康建筑的高质量发展 讲解"工匠精神"的敬业、精益、专注、创新基本内涵
教学单元 2	建筑设计是什么？	方案设计阶段 初步设计阶段 施工图设计阶段	空间的人性化设计，"以人为本"设计理念 建筑的场所精神与时空意义 服务人民的设计态度
教学单元 3	怎样学习建筑学专业？	在生活中学习 在艺术中学习 在理性中学习	新时代人民群众美好生活研究 国家文化软实力提升的哲学研究 以人民为中心的发展思想基础研究
教学单元 4	我将来能为社会做什么？	专业构想 职业规划 相关行业	服务国家的政治思想 服务社会的职业道德 马克思"人民主体"思想的内在逻辑及当代价值

2. 实践教学

建筑学是一门实践性要求很高的学科，从新生开始就要注重育训结合，让学生在教学过程中感受建筑学实践性强、调研性强的特点。因此非常注重"建筑学导论"课程思政的实践性和实地性，做好理论知识与实践教学的融合。每次课后布置一个团队实践作业，在下一次课的第四节课由学生分组展现，最后一个实践作业则为结课成果。四个实践作业（表 2）均以与新生直接相关的新老校园建筑为对象，既能培养学生的团队意识，又对新生进行了爱校教育，并感受到"实践出真知"的道理。

表 2 实践教学课程思政重点

序号	实践要求	实践内容	课程思政重点
教学单元 1	建筑实例实地调研	老校区校园建筑遗产小视频拍摄	以"知我中南"为主题，了解学校建筑遗产及其历史发展，进行爱校教育
教学单元 2	建筑案例调研分享	新校区建筑案例小视频拍摄	以"爱我中南"为主题，了解新校区规划及建筑特点
教学单元 3	学会提出建筑问题	提出一个身边校园建筑的现状问题	从人的身心健康出发，以"科技、环保、智能、舒适"为引导，建立绿色、健康和以人为本的设计理念
教学单元 4	关注解决问题过程	用简易模型提出解决这个问题的构想	以真理的精神追求真理

（四）优化创新教学方法

1. 单元式课堂与实践教学相结合

制定逻辑清晰的学习单元。通过每一单元的理论和实践，自然导入课程思政内容。例如选择位于中南大学老校区内的民主楼和和平楼作为现场教学案例，到建筑现场讲述它们在卢沟桥事变后，由华盖建筑事务所设计，原准备作为国立清华大学撤离北京后南迁办学处所的历史，并带领学生有序参观，测绘调研其建筑风格和功能布局（图 2、图 3）。并列出中南大学 15 栋校园建筑遗产汇总表，供学生在课后自由选择实地调研对象，最终让学生以电影建筑学的角度，分组完成一个展示该

建筑特点的小视频。通过这种课堂与实践教学相结合的方式，不仅让学生加深了对建筑本身的解读，还让学生从中了解了学校的发展历史，并进行了爱校教育和爱国主义教育。

外立面风格

外立面风格为三段式，扶壁排列整齐加以规则开窗，使立面统一而富有韵律感。屋顶为双坡屋顶，两边各开有南北向天窗。屋顶原为木屋架，现为钢支木架结构。

立面色彩

立面颜色在竖向上又分为三层。主色调以红色为主，窗下间以灰墙，屋顶黄瓦略暗，一层抹灰立面由于长期空调水侵袭颜色较重。

外墙材料

外墙为清水红砖墙，一层以水泥砂浆抹面并勾缝，二至四层外墙经粉刷并用白线勾勒线脚。

装饰

装饰主要集中在前后门以及山墙上，以多层线脚为主。

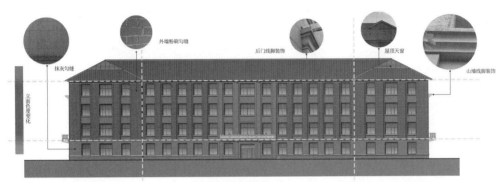

图2　建筑风格

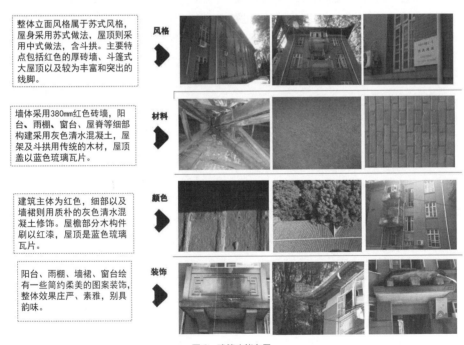

整体立面风格属于苏式风格，屋身采用苏式做法，屋顶则采用中式做法，含斗拱。主要特点包括红色的厚砖墙、斗篷式大屋顶以及较为丰富和突出的线脚。

墙体采用380mm红色砖墙，阳台、雨棚、窗台、屋脊等细部构建采用灰色清水混凝土，屋架及斗拱用传统的木材，屋顶盖以蓝色琉璃瓦片。

建筑主体为红色，细部以及墙裙则用质朴的灰色清水混凝土修饰。屋檐部分木构件刷以红漆，屋顶是蓝色琉璃瓦片。

阳台、雨棚、墙裙、窗台绘有一些简约柔美的图案装饰，整体效果庄严、素雅、别具韵味。

风格 材料 颜色 装饰

图3　建筑功能布局

2. 实施分组教学

建筑设计生产实践是以团队协助形式开展，有分工，有协作。本课程采用分组教学形式，强调协作与交流，尤其注重对学生团队协作精神的培养。通过小组课后作业和交流讨论，引导学生深入

理解建筑设计的综合背景，研究建筑空间形式背后隐藏的深层次动因，包括意识形态、政治制度、行政体制、社会经济、文化历史等，融入社会主义核心价值观，从而引导学生树立正确的世界观、人生观、价值观，有利于学生在将来的职业发展中走得更稳。

3. 创新互动式教学模式

课程思政可更多地采用"研讨性教学"，强调课堂交流、师生互动、生生互动等。例如要求学生以 3~4 人团队为单位进行新校区建筑实例调研，并采用"00 后"学生喜欢的小视频或者手工模型进行实例调研成果汇报交流，结合同学提问及教师点评等形式，活跃课堂气氛，提升学生的团队协作精神和沟通表达能力。在教学中注重师生关系的协同，注重"教"与"学"的衔接，发挥教师的引导作用，强化学生的主动性[3]。

4. 积极拓展教学手段

互联网和信息技术的广泛应用可作为重要的教学资源整合进课程思政的新范式。可选择体现校园建筑历史意义的建筑实例和体现中华优秀传统文化的建筑实例制作微课。课内充分利用教室、实验室、多媒体、课程网络教学平台等教学资源；课外借助网络教学平台、微信、电子邮件等媒介，实现资源共享、信息传播与课程交流；并积极拓展新的教学手段，如在线辅导、实地参观考察等均为课堂教学的有益补充[4]。

5. 积极开展成果展示

以展促教，结合课程教学内容框架，积极开展成果展示。以"爱我中南"为主题，对实训环节 1 和环节 2 的小视频成果进行展评；开展以培养团队意识与协作精神为目标的优秀学习小组评选等。

三、"建筑学导论"课程思政的特点

紧扣"同向同行，价值引领"的课程思政核心理念，通过课程教学全方位、全过程引导学生树立正确的三观，提升学生的思想政治素养。经过近五年的课程思政教学实践，"建筑学导论"课程思政建设逐渐显现出以下几个特点。

1. 课程思政框架与教学框架协调一致

紧密结合课程教学框架，将社会主义核心价值观、国家五大发展理念、生态文明建设、新型城镇化建设、以人为本、民主与开放、文化自信、工匠精神等分别作为四个教学单元的重点内容[5]。

2. 思政内容深度自然融入课程知识体系

避免生硬说教，在课程专业知识体系中自然融入相关的社会主义核心价值观，讲解爱岗敬业、吃苦耐劳的职业精神，精益求精的工匠精神，中国优秀传统建筑文化，空间意义与场所精神，空间的开放、公平与共享理念，人性化设计理念，绿色建筑被动式设计等内容。总之，让思政教育内容落位于实处，构建起全方位、全过程、多环节的思政教学体系。

3. 多元化教学方法紧跟课程思政要求

"建筑学导论"课程教学采用分组教学、互动式教学、现场实践式教学、成果展示等多元化教学方法，培养学生的团队协作精神、责任意识、沟通与表达能力、爱岗敬业等社会素质与综合素质[6]。

四、结语

"同向同行，价值引领"。课程思政是高校教师自觉、自然地将国家与社会的宏观发展与专业课程教学相结合的实践探索，是每位高校教师所必需也应该具备的紧跟时代、与时俱进的价值取向

与岗位素质[1]。作为新生迈入建筑殿堂的第一扇门，"建筑学导论"课程思政建设将继续从优化课程思政建设机制、深挖课程思政资源、充实课程思政团队等多个角度不断推进与完善。

参考文献

[1] 岳华."建筑设计入门"课程思政的探索与实践[J]. 华中建筑，2020，38（9）：134-138.

[2] 习近平.习近平谈治国理政：第二卷[M]. 北京：外文出版社，2017.

[3] 高德毅，宗爱东. 从思政课程到课程思政：从战略高度构建高校思想政治教育课程体系[J].中国高等教育，2017（1）：43-46.

[4] 虞丽娟. 从"思政课程"走向"课程思政"[N]. 光明日报，2017-07-20（14）.

[5] 刘承功. 高校深入推进"课程思政"的若干思考[J]. 思想理论教育，2018（6）：62-67.

[6] 邢双军. 建筑学导论课程教学设计探析[J]. 包装世界，2018（10）：4.

基于日常物件感知的设计创意实践

磨　炼　广州美术学院

摘　要

在设计创意过程中，创意的介入视角多种多样。面对"日常"生活产品，尤其是功能技术并不突显的日用品，如何兼顾功能，更从功能之外的视角来进行产品创新，重新理解事物、审视事物周遭，对于日常物件的再思考与再设计尤为关键。从解决功能问题之外的感知出发，不仅帮助设计者从内心感受层面看待产品，更使其能以另一种视角谛视与理解事物本身，还原事物真实，亦令其理解更接近于事物本质。

关键词： 感知；设计创意；日常；产品设计；实践

本文呈现的设计创意实践基于本人此前在广州美术学院本科质量工程重点项目（项目编号JXGG201606）中的不断积累与迭代。研究载体多聚焦于日常物件，该范畴产品侧重低技术与高情感需求，因此让设计者不得不跳出固有的功能技术层面来看待产品，从感知事物的不同视角与本质出发，在设计创意中不断呈现理性与感性的交叉融合。

一、思考路径

不同设计者对于创意有不同的理解。人们常说设计以问题为导向，理解设计即是发现问题→提出问题→分析问题→解决问题的过程。对于非技术类日用产品（家居、生活类用品等）的设计思考，笔者察觉如果仅采用以问题为导向的方式并非十分奏效。很多功能普通、技术含量简单、平时使用亦无大碍的日用品，比如水杯、花器、餐具等，设计伊始很多设计者即感到无从下手。倘若上述产品不存在"问题"，那么创意"从何而来"？设计者要如何找寻"问题"？如何提出、分析与解决"问题"？在推崇功能技术革新的今天，当面对非技术类产品，"问题"发现不了，固有套路与模式解决不了时，设计者往往感知力迟钝。蒙眼无法察觉，成见无法破墙，提不出问题，更无从谈及问题的分析与解决，这或许才是值得大家思考真正"问题"的开始……

一些设计者为使设计作品酷炫，不乏在创意阶段挖空心思而舍本逐末。那么创意应该是什么？设计又该如何更富创意思考呢？依据词考来看创意[1]6：idea；design。其既可作为构思（idea）看待，亦可以直接作为设计（design）理解。创意作为一种合成词，源于"创建"与"意匠"组合。意匠[2]5本身是古汉语对于设计的称谓，"辞程才以效伎，意司契而为匠"，语出魏晋陆机《文赋》，其表意为作文、绘画时精心构思，晋唐时期引申为手工工艺的创造。基于上述对创意词源的理解与认识，笔者认为大家对于"创"的认知多侧重在创意构思（idea）名词层面理解，而更应重视"创"（design）于不同视角、维度、深度与广度下作创建的动词层面理解。设计者在设计时强调设计概念，而概念[2]192是人脑对于现实对象和现象的一般特征和本质特征的反映。词常作为概念的标识，如果没有词，概念不存在，概念赋予词一定的意义和内容。而概念是心理现象，词是概念的物质标志，人们在考虑时却常作混淆。"早就知道"和"已经了解"是设计者在认识事物上的两大禁锢，这就要求设计者重新观察并从中获取灵感，通过感知重新描述（定义）事物、理解事物，重新建构对事物的认识并通过设计的方式反映出来。从论证的角度，笔者以为设计是一种寻找与论证可能性假设的过程。思考的过程从"发现问题→提出问题→分析问题→解决问题"的方式转

向为感知→理解→建构→呈现。前者是常规基于解决问题的模式与思路，而后者是从论证问题的模式与思路考虑（图1）。

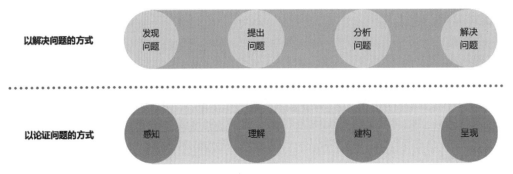

图1　基于解决问题与论证问题的不同方式比较

二、理解感知

感知以感觉作为基础，包含了感觉与知觉。感觉（sensation）是人脑的功能与属性，是人脑对直接作用于感觉器的客观事物个别属性的反应。感知（perception）是人脑的功能与属性，是人脑对直接作用于感觉器的客观事物整体属性及其相互关系的综合反应，是由多重感官所传输的信息经加工，在多种分析器间建立起联系后的产物[1]216-221。感知亦是有意识的生物感应、解读与理解所处生存环境的方式。换言之，它是我们将意义与我们周围环境进行组织和归因的过程。思维认知是人大脑思考与加工信息的综合过程[2]196。从过程来看，认知源发于我们所处环境，人类认知可分为理性和感性两种形式。感性认知指人对事物表象的认识，其发生于客观世界，产生经验知识；理性认知是人基于概念和命题对不同事物的本质及其相互关系的追问，发生于精神世界，产生理性知识[3]。在上述过程中，人们把此前感知到的信息转化为更为抽象的经验与理性知识。经验知识与理性知识之间相互转化与迭代。当我们看待事物时，一种方法（基于经验）倾向于优先考虑以所处环境塑造我们的经验知识；另一种方法（基于理性）更倾向于优先考虑以我们的理性知识塑造所处环境（图2）。如果我们把世界视为精心设计的产物，以上两种方法存在互相调和性，设计既回应又塑造体验的世界。[4]269-271

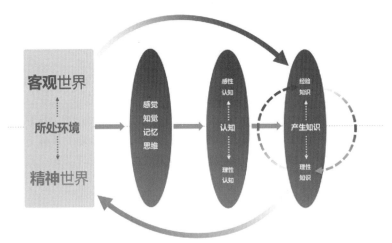

图2　环境－感知－认知－知识相关过程

设计中所谓之创意，并非仅指如造型艺术那样对单纯的形象进行构思，应考虑如何构思出恰到好处且承载所需实用价值的、物质性载体应有的形态。从人工科学（赫伯特·西蒙教授提出）视角看待日常物件，其归属于人造物范畴。人造物可看作内部环境（自身物质与组织）和外部环境（其所处环境）的结合。讨论人造物可通过功能、目标、适应性三方面来作为表征 [5]。不少人在考虑日常物件设计时，多侧重在功能与技术层面的理解，这也就带来感性与理性的认知都侧重在功能技术层面解决问题的探讨，而忽视了对于产品功能目标（目的）的溯源及其相互适应性的考虑。设计者与工程师不应只考虑怎样设计（做成）事物，更应关心事物原本应有的状态，即为了实现目标、具备功能，事物应当会怎样（事物本源的样子）。从此视角来看，对事物的观察理解应更广泛与深刻，它能帮助我们从解决功能视角之外看待日常物件，亦使得设计者对于事物的讨论更为丰富。

三、基于感知

社会日新月异，科技突飞猛进。产品不断发展与迭代，更要求我们从事物本源上去思考设计问题。生活中的日常，期待着不寻常。在创意思考上，笔者主张从日常生活中感知看似"平常"的物件，找寻新方式去诠释原本已被人定义的家居产品 [6]。在相关过程中，设计者通过感觉与过往经验提供的信息主观建构知觉，但知觉并不总对事件准确反映 [7]。人们多把解决问题习惯单一归类为功能上的解决，狭隘地从功能方面思考，也就带来了观察视角的单一性与创意中思考的片面性。面对感知中仅局限于功能解决的问题，设计者需要不断提升对事物的观察与解构能力。笔者以为观察是设计师必备技能，观察首先是为了开悟。"悟"不是为了将想法变得标新立异、异想天开，而是细细体会与感知生活的本源 [8]。设计师对物件的描述惯常以词语开始，而词语定义实则是一个宽泛且带有经验色彩的描述，有时并不能表示核心内涵。每个人理解、认识事物的看法与态度不同，不同感知会带来不同的视角与维度。清华大学柳冠中教授曾举例，杯子作名词看是容器，作动词理解时就侧重在装水的目的与行为过程。提问与描述方法有着密切关系，不同方式会激发出不同的解决办法。[9]

如前所述，在设计实践过程中生成对事物新的观察与理解，是在经验与理性的相互作用之下完成。感知一方面带有不可避免的主观意识与偏见，另一方面过往经验、知识、记忆亦对感知产生深远影响，要学会重新发现问题与提出问题。设计有很多的可能性，良好的感知就是一种能力。在行为感觉层次已知的事，设计便是将"知道"化暗为明的过程 [10]。它让我们对于设计的追求可以回到初始，重新审视我们周遭与之相关联的设计，更能使人以平易近人的方式来体会设计在生活中的细微、本质与内涵。数字化时代被简单归结为"视觉欣赏"能力，很多时候我们会下意识地以惯性思维先入为主，但视觉不代表全部。设计师虽在做设计时有多样的造型方案可供选择，但日本著名设计师深泽直人先生在设计时经常问自己：产品是否真的体现了它的本质造型？如此看来，设计师们更应该借助自身专业知识，不断研究与尝试，选择一个相对适合与适应的状态来完成产品的呈现。

溯源事物的本质形态，应回归产品原型的讨论。人们经常听到或谈及产品原型，是被用于新设计进入生产过程前测试其功能和表现 [4] 291。设计者做设计时很多都在说原型（prototype）的概念。不少人理解原型，依然是从显性功能、结构、技术、原理等角度，故仍是侧重在技术与功能原型，这也是因为人们习惯于从"直观""显性"层面看待产品的缘故。这种理解与认识尚停留在物的层面，若设计者从事物本质与本源出发，回溯事物原本应该的模样，不失为另一种思考方式。这种以退为进的方式，将使设计创意的思考颇具意义。我们认知一个物件（产品）是感性与理性的结合，不应单从物本身的层面去观察，更应从如何感知物的视角去理解。探寻感知原型，其实亦是对事物形态和样式再发现的过程。日本设计大师黑川雅之先生曾说，原型即是回到出发点探寻物品的内涵和形式 [11]。笔者认为，内涵与形式分别对应此前提到人造物的内部环境和外部环境，而内部

环境需要与外部环境适配求得有机统一，需要从出发点不断挖掘，不断感知事物本身与周遭。例如苹果手机的诞生颠覆了以往大家对于手机和智能手机的认知。其虽是一种新的便携式信息终端，体验层面已与此前传统按键式手机有很大不同，但其并没有跳出手机作为一种工具（内部环境）亦是人身体的一种延伸与拓展（外部环境）的本质特征。基于人为事物科学对于复杂系统的描述，将复杂系统进行重述，重述的过程包含状态描述和过程描述[12]。以上对于感知原型的理解与认识是非常重要的，这对于后续设计将起到非常重要的作用，亦是与仅解决（功能）问题方式的本质不同（图3）。

基于＿＿＿背景，　　　　基于＿＿＿感知，

达到＿＿＿目标，　　　　得到＿＿＿认知，

通过＿＿＿方式，　　　　透过＿＿＿理解，

尝试＿＿＿办法，　　　　尝试＿＿＿论证，

做出＿＿＿方案，　　　　给出＿＿＿呈现，

……　　　　　　　　　　……

…基于解决问题的模式与方式　　　　…基于感知事物的模式与方式

图3　解决问题与感知事物的不同

四、设计实践

根据上述阐述与认识，笔者与研究团队每年选取一件普通日用品作为相关研究对象，尝试以观察"日常"与感知"细微"寻找突破口。深泽直人认为人、物（或者空间）以及它们之间的关系需作为一个系统进行考虑，系统中各个元素相对整体的位置都应该是和谐的[13]。以存钱罐为例，其为百姓生活中的日用产品，选取其作为设计的研究对象很具挑战性。首先，"存"是人的行为方式，亦是存钱罐这个事物本身存在的前提；其次，"罐"是承载目的与行为之间的有效载体；最后，"钱"（货币或钱币）作为专属介质与存钱罐体本身产生某种意义上的关系，作为媒介其不仅与人发生"存/取"关系，又使得"罐"作为关系物与周遭"环境"发生关系。

该设计实践源自十分朴实的想法，基于每个人对存钱罐的不同感知与视角展开。在观察的过程中以小见大，探讨、发现和审视存钱罐以及它与周遭的各种关系。为何"看"、"看"什么、怎么"看"，实践过程按此逻辑依次推进。

为何"看"：存钱罐日常且普通，在移动互联、数字货币的时代其核心功能被淡化，亦常被大伙忽略其存在。设计需要呈现存钱罐的存在意义与价值。

"看"什么：所有认知与理解始于观察与感知。存钱罐有其自身固有的存在方式与条件。设计时先考虑功能和外在属性，然后到细微处，由表及里，一点一点在推进过程中观察与解读。

怎么"看"：存钱罐作为某种产品与媒介，它与硬币、人、周遭环境都发生着关系。而这种关系的产生期间隐藏着多种多样有趣的视角，感知它，把它发掘和提炼出来，通过一种设计语言，用产品角度与观者沟通与对话。所以，对存钱罐不同的理解和感知将产生不同的设计想法与思路。

正是视角不同，基于对存钱罐的很多相对共性的认知便促成了我们对于典型要素的理解与回忆。从原型出发，因每个人对于原型的理解不同，而后又回到典型中去[14]。存钱罐的形式原型由扑满而来。存钱罐在作为一个密闭器物使用前，古时很多人会用碗来放钱，把普通碗装着钱币反扣以后放在角落或是某个不起眼的地方，从感知层面就当形成一种储存钱币的状态。从原型感知角度来看，对存钱罐有几个需注意的核心设计要素。其一，物件需要有相对"隐秘"的空间可用作钱币存放。此处强调的隐秘并非密不透风或需输入密码进入，而是一种属于心理层面微妙的围合与包围

感。其二，钱币作为介质进入此空间的方式与界限探讨。入币口的设置不一定是物理层面，也可以是一种心理感觉层面的出入"限制"。其三，存取钱币（出入）时的人的体验变化探讨。

正是基于上述感知与理解，作为研究者，我们罗列了 200 多条问题及看法（图 4），并通过进一步梳理这些问题与看法，形成了怎么"看"存钱罐的视角，由此尝试推导出最终的呈现状态，这亦正是此前提及的建构过程。设计实践成果多以展览呈现，以下是若干相关实践作品。

图 4　基于感知提问展示

"Money Mouth"（图 5）透过拆字法还原存钱罐感知原型：存、钱、罐。存作为一种行为与状态，没有存，罐的意义不再。钱是一种介质，罐是承载介质的载体。如此理解，任何一只空瓶、一口空罐都有成为存钱罐的可能。对于存钱罐的"识别"便是在存钱入口加以限制与约束，即实现存钱罐感知原型要素。作品在罐体的入口处加以限定，强化和凸显存钱罐"存"的特征性。设计上强化了投币入口设置感，这种设置感构成了对存钱罐感知的核心认知，设计不同规格的"入口"，从而适配并满足不同尺寸瓶罐的形态。

"摇 Shake"（图 6）作品以感知存与取的行为作为出发点。此前，存取钱币的过程多是用户单向行为，产品本身几乎没有任何反馈或交互。作品通过另一种形式强化钱币在入与出的过程中的感受体验并辅以钱币在碰撞过程中的声音，打破原本取硬币时的乏味与沉闷。设计借用铃铛的形式语言、摇晃的动作、钱币在晃动过程中产生的碰撞声等综合信息传递人对于取硬币时的期待与欢喜，更有效地传递了产品与人的相互关系。

图 5　"Money Mouth"

图 6　"摇 Shake"

"+1"（图 7）源自用户在使用存钱罐过程中的心理暗示。每存放一个硬币都在无形地 +1，使用存钱罐就是"+1+1+1+1……"不知不觉、积少成多的积累过程。作品将"+1"作为符号元素置于简单几何形体上，"1"既是存钱罐入口，每投放一枚硬币，又是积累与强化上述心理暗示的过程。

"二分之一"（图 8）呈现出日常生活中对于钱币不同状态的理解。人们有时把硬币放置在某处，其中一些硬币会被使用，而其余一些硬币在短期内则不会被使用。作品通过投币口将其功能面形成了一分为二的设置，平面与凹槽之间提供存与储的不同功能。短期内会被使用到的硬币可放置在存钱罐的平面上，而短期不会被使用的硬币则可通过凹槽投入或自行慢慢滑入存钱罐内部。

图7 "+1"　　　　　　　　　　　　　　图8 "二分之一"

以上是存钱罐不同视角下感知的设计实践点滴。在此之前，很多人对于存钱罐的理解可能仅仅就是一个盒子加一条投币缝，或是一只猪的样式加一条投币缝……从不同感知角度出发能够帮助我们更好地理解存钱罐存在的意义与价值，同时建构我们对其理解的新角度与新观察。

五、结语

创意方法多种多样，不同于功能技术原型，对于跳出功能之外感知的理解与认识，尚没有过多积累与经验可循，这也使得我们可以在实践中不断地试错与摸索。对于相对理性和显性的外观、功能技术等要素，尚能做相对清晰的测试、界定与把握；而对于相对感性、隐形的感知要素，设计者不仅需要用心细细观察体会，更需要对生活和设计的敏锐与真诚。通过对感知力的培养，大家观察与解析事物的能力可显著增强。设计过程漫长而复杂，在创意伊始，只有做到用"心"观察，方可发现不一样的"视角"所在。从还原事物本来面貌出发，感知力培养至关重要，它使设计者看待事物更加立体与多维，亦将指引其通往本质的讨论。

参考文献

[1] 张宪荣. 工业设计辞典[M]. 北京：化学工业出版社，2011.

[2] 叶奕乾，等. 普通心理学[M]. 上海：华东师范出版社，2004.

[3] 李瑞林. 知识翻译学的知识论阐释[J]. 当代外语研究，2022（1）：13.

[4] 厄尔霍夫，马歇尔. 设计辞典：设计术语透析[M]. 张敏敏，沈实现，王今琪，译. 武汉：华中科技大学出版社，2016.

[5] 西蒙. 人工科学[M]. 北京：商务印书馆，1987：8-11.

[6] 磨炼. 从感性认知到理性思考——谈设计创意教学研究[J]. 美术学报，2014（5）：79-82.

[7] 库恩. 心理学导论：思想与行为的认识之路[M]. 郑钢，等译. 北京：中国轻工业出版社，2014.

[8] 磨炼. 创意结合实作，作品结合展示——谈"设计创意"课程教学[J]. 装饰，2013（3）：135-136.

[9] 冯崇裕，卢蔡月娥，拉奥. 创意工具[M]. 上海：上海人民出版社，2010.

[10] 后藤武，佐佐木正人，深泽直人. 设计的生态学[M]. 黄友玫，译. 桂林：广西师范大学出版社，2016.

[11] 黑川雅之. 素材与身体[M]. 河北：河北美术出版社，2013.

[12] 西蒙. 人为事物的科学[M]. 北京：解放军出版社，1987.

[13] 深泽直人. 深泽直人[M]. 路意，译. 杭州：浙江人民出版社，2016.

[14] 朱锷. 消除设计的界限[M]. 桂林：广西师范大学出版社，2010.

设计类通识课程交叉工程实践教学的建设与探究

庞　观　董宝光　陈　凯　罗　勇　李双寿　清华大学

摘　要

　　本文以清华大学工程训练中心实践教学与设计交叉课程的设计类通识教育建设为例，详细介绍了设计类课程不同的架构层级与具体建设内容，以及课程体系的相关创新点。通过设计理论、方法论在不同实践课程中的导引、融合，探索了多专业、多技术、多学科的交叉式教学模式。将实践教学与通识课程的理论与动手环节进一步紧密结合，力求既有"通识"又兼顾差异化、梯度化、创新化。设计类通识课程是以学生整体性、分层级、全流程的参与且全程渗透于实践教学之中为目标的新教学模式。

关键词： 通识教育；设计；交叉；工程实践

　　2021年国务院学位委员会下发的"关于对《博士、硕士学位授予和人才培养学科专业目录》及其管理办法征求意见的函"（学位办便字20211202号）中提出，交叉学科中的设计学（1403）可授予工学和艺术学学位。设计学科这个交叉学科逐渐清晰与其他学科发展的必然关联性。

　　设计类通识课程为何要与工程实践教学结合？如何理解设计本身的属性与特点尤为关键，在国家政策和高等教育方向上，跨学科建设培养新型人才已为重中之重。设计关注的不仅仅是外形上的改变，更重要的是学会在工程实践训练过程中选择：从工具选择入手，再纳入方法层面的选择，最终导入解决方向的选择。所谓"工具"是技术层面的需求，无论材料、技术、工艺，都是需要被选择的工具；"方法"是思维层面的提升，如何系统地、有效地、合理地建立整体的思维方式，是设计全流程指引的目的；而最终面临的选择是"方向"，是设计价值的最高维度要求。设计的价值判断、对于社会文明和进步的推进作用，是设计站在文化背景下的独有的理性的、限定的思考能力，人类社会未来的发展是可持续的，还是奢靡挥霍的，设计最终是引导更健康合理的生活方式的风向标。所以，设计作为通识课程与工程实践结合，是关键与必要的。

一、课程建设的背景与必要性

　　当前，设计交叉工程实践的课程在清华大学基础工业训练中心属于首创与探索阶段。课程建设背景基于以下两点。

（一）大美育通识教育的重要性

　　清华110周年校庆之际，习近平总书记考察清华大学，首站莅临清华美院，强调"美术、艺术、科学、技术相辅相成，相互促进，相得益彰"。艺术设计和科技的交叉融合方面将深入贯彻总书记的重要讲话精神，以美育人，以高尚的美的情操培根铸魂，以美育深化设计与科学的融合，推进清华特色的美育与各学科的建设。通过清华大学基础工业训练中心与各专业学科搭建的平台，深入研究美和美育的问题，推行清华美育实施方案，以美育弘扬中华精神文脉与文化自信。

（二）清华大学对于交叉人才培养的意见

　　清华大学在新工科人才建设的方向引导上，强调要以工程基础研究、学科交叉和工程教育为着眼点，以创新融合为手段，培养学生在不同的学科团队协作过程中完成价值塑造、能力培养、知识传授的教育目标。"以培养能引领工程科技发展的拔尖创新型人才为工科发展的根本任务，以

服务国家创新驱动发展战略和经济社会发展为导向，以创新学术思想和引领技术发展（creative thoughts and leading technology）为核心，努力实现前瞻性基础研究、引领性原创成果的重大突破，加快建成世界一流大学。"

"落实'工科＋'的整体发展思路，以提升工科发展水平为主要目标，以工程基础研究、学科交叉和工程教育为着眼点，以创新融合为手段，努力推动工程科技人才培养和重大技术突破，强化工科服务国家经济建设的能力。"

（三）设计与工程实践的关联

设计本身是既可"言传"又可"意会"的知识。匈牙利裔英国哲学家波兰尼（Michael Polanyi，1891—1976）于 1958 年在其《个体知识》一书中首次将知识分为"明晰知识"和"默会知识"，并描述了它们不同的特征。"明晰知识"可以通过学习、模仿、记忆而获得；而"默会知识"是通过一定的实践、经验并从中领悟得来的，虽然可以被传授、学习和积累，却需要通过其独特的途径来实现。设计同时包含了这两种知识的特性——既有理论指导，又要知行合一。如同每个人学习游泳的过程，听理论是永远听不会的。同理，如果学习过程中没有动手实践，就不能够完成对设计真正的、完整的认识。设计无法被单一地归类为理论知识传授，或简单地定义为重复性实践活动，设计一定是在理论指导下的不断创造性的实践活动。

我校基础工业训练中心是工程实践的教学平台，在清华大学实践教学 100 年的历程中，基础工业训练中心已经凝练出"传授制造工程知识、培养工程实践能力、体验工程文化"的工程训练教学理念。中心课程建设完成了工程训练、创新创业训练、工程文化素质训练等相关的较完整的教学体系。但是与设计专业相关联的通识课程融入教学平台还处于创新型探索与实践阶段。基于设计专业本身理论与实践的综合统一的特性，设计与工程实践有着一致的课程要求。

同时，在工业制造的全流程中，设计也是协调"生产、制造、流通、回收"每一环节的关键因素。在工程训练的过程中，将设计相关专业如"设计思维、设计方法论"的体系导入工程实践的全流程中，使学生在接受工程知识、能力培养的过程中不断塑造更完整的价值观，并在建构既跨界又全面的工程实践中得到锤炼，引导、激发学生的系统性创新能力。

设计具有内涵美、整体美、系统美以及对"大美"的追求，将人文情怀融入工程实践的同时，还具有批判与创新价值。在以技术、科技为驱动力的工程思维教学实践中，设计更具有"大人文"和"大美育"的文化关联特性，能够将人文价值塑造与科技创新力培养建立更客观的平衡和连接，无论在理论深度还是实践方法都具有更多元、更全面的课程模式研究价值。

二、课程内容与创新点

基于训练中心已有工程训练课程的框架和体系，设计交叉实践教学相关的课程大致有以下 4 个不同的方向（表 1）。

（一）初级体验

建立学生对设计基本概念的认知，大致理解系统地思考问题的方法。

在以产品为主体的制造工程体验课组里设置"设计导引""过程评价"与"终期展评"相关环节，是相对宽泛的设计普及教育。

在初级体验的课程设置中，由于制造工程体验课组中的设计课程数量相对较少，面对不同专业的学生时，需要照顾每一个学生的认知能力。在以具体产品制作为课程主要内容的设置与安排上，将"设计思维"在相对广义的价值高度上进行理论指导，让学生动手之前有意识、有方向地进行产品制作与加工技术的选择。

表 1　混合式三维教学体系及实施过程

类型	相关课程	解决问题与侧重
初级体验 （共 8 学时）	制造工程体验：M02、M06、M07、M08 单元	初步建立设计的认知，掌握在设计的导引下系统地思考问题的方法
深度结合 （共 48 学时）	通识选修课（文化素质课）：设计思维与综合构成、未来生活设计与科技创新、人文创意与工程实践、中华工匠——非遗技艺传承与技术创新	了解并掌握一定的设计思维与方法，在具体的实践环节中不断提升综合选择工具、材料、技术的能力，跨专业交流合作，建立正确的以人为本（思政）的社会发展价值观，鼓励创新
特色定制 （共 36 学时）	工程素养与人文实践、工程实践与创新	学生有一定的人文专业背景，以设计为桥梁，建立人文与工程的有效连接，从设计的角度理解人文积淀与科技进步的相辅相成
专题讲座 （共 2 学时）	工业系统基础、实验室科研探究等	传达设计的价值，增加兴趣

如在制造工程体验的 M06 单元（智能家居产品创意设计与制作）课程中，随堂布置学生用简单的材料完成行为语义的形态化转换训练，要求将简单的动作（旋、扭、按、提、拉等）呈现于实物的形态，以准确地传达动作信息。大部分学生最初只限于模仿物品本身的已知语义（图 1），在交流和深入讨论过程中逐渐明白跳出借助传统物品的语义要求表达，仅单纯通过形态结构就能直接引导人们的行为，了解到设计是综合信息的传达。如图 2 中左下角的三角块，以抽象、简明的形态，传达左右按压的行为。学生在这样相对短时间的训练中对设计的语义与寓意有了初步的认知。

图 1　借助已有认知对行为语义的转化，最初的呈现方案　　　图 2　完全通过抽象形态引导行为，更准确的动作信息传达

通过开题导引、中期解惑、结尾总结的作品展示等环节，始终贯穿从设计的角度梳理与评判具体的问题，帮助学生总结设计与制造、设计与产品之间的初步关联，让学生在具体的产品制作过程中"体验"设计的内涵与方法，逐步构筑起设计的"评价体系"。

（二）深度结合

重点在课程的全过程中理解设计与工程之间的关联，学会选择工具、材料、方法，乃至价值取向。通识选修课程中文化素质课程方向的以设计为核心的四门选修课，分别为"设计思维与综合构成""未来生活设计与科技创新""人文创意与工程实践""中华工匠——非遗技艺传承与技术创新"。这四门属于全校通识选修课，设计与工程实践交叉结合得相对紧密。课程在方向和内容设置上各有侧重，有以设计的方法论、设计理论为框架支撑，锻炼学生实践综合解决问题的能力，完成相对较完整的设计作品；有面向未来、创新的、探讨科技与文明之间关系的；也有站在中国传统非

物质文化遗产保护和"活化"角度的。如清华大学前校长王希勤在"2021 年工程文化素质教育高级研讨会"上所说，"如果过于实践那种机械和模式化，没有理论支撑，不足以让他进行一个实践的创新，但是如果理论过于繁杂或者是说过于重，学生没有动手的能力，他对理论的理解也不可能特别完整"。

在"设计思维与综合构成"课程中，会带领同学们去参观一线设计与工业制造基地，去切身体会和感受真正的设计与制造、设计与工业工程是怎样的关联，同时依托中心已有的深加工技术等，引导学生逐步从原型草模的搭建，到一步步迭代修正，最终将创意以完整的作品呈现（图 3）。

图 3　课堂工艺技术实践：电子、钳木工、激光雕刻、焊接、金属切割、"树莓派"等制造工艺

（三）特色定制

在暑期实践课程中，与日新书院（人文专业学生）共同建设了创新课程——"工程素养与人文实践"与"工程实践与创新"。设计与工程实践的交叉还基于设计是文化和科技的桥梁。工程实践课程原本只是作为工科专业学生的必修（金工实习）或选修课，但是目前这种实践能力的培养，还远远满足不了教改的需求，清华还有相当一部分人文背景的学生同样希望不仅在动手、还更要在动脑的过程中感受到民族文化、社会文明的熏陶。所以在日新书院（人文方向）的全新定制化课程建设中，设计站在文化和文明的时代背景下，连接了古今文明与文化传承。该创新课程的设置力图在理论和实践中让学生更深刻地体会工业文明和历史文化的渊源、流变，学会历史唯物主义和辩证地、系统地分析问题，在实践中提高独立思考能力和价值判断能力。这一部分的课程内容以"手与工具（铜锤）""青铜器铸造与仿制""中国传统文化器物的创新制作"为主体，在过程中通过启发学生设计思维的逻辑能力，在连接钳工、木工、螺钿镶嵌等传统工艺原理 / 文化与精密铸造、3D 逆向扫描、激光雕刻等现代工艺的原理 / 文明的过程中理解文化 / 文明逻辑的演进。这门课程的定位是服务于非工科学生的、具有当代实践意义的、理论实践相结合的创新型通识课程。

（四）专题讲座

以专题讲座形式支持"工业系统基础""实验室科研探究"（国家精品课）等课程。

最后一类设计与实践课程的结合就是通过讲座和交流的方式，用生动的设计案例结合当代社会的问题引发思考和讨论，注重增加学生的兴趣和对设计的关注度。如实验室科研探究课就将中西方的印刷发展历史、印刷在制造业中的位置以及训练中心相关印刷技术（图 4）的支撑，有逻辑关联地讲授给学生；同时让学生亲手体验 UV 打印技术，参观 SMT（surface mount technology）生产线，拿到属于每个人的个性化定制 UV 打印的校园卡套。

图4　清华大学基础工业训练中心印刷设备

设计与工程实践教学交叉建设的课程具有以下特点：

（1）不以具体的某一特定产品的技术参数、制作工艺为最终学习任务。课程只规定大方向的主题，不限定具象的产品名称。

相对目前较常规的技术导向、工艺导向、流水线式实践教学模式，设计交叉后的课程更具有创新和整合的力量。学生在过程中不是被动接受老师传递的技术与制造工艺等知识，更多的是根据设计创意的目标自主寻找材料、工艺路径、结构方法，再虚心向相关技术支持老师讨教，训练了选择/组织材料、工艺、技术的因素和综合解决问题的能力。

在"设计思维与综合构成"课程中，只提出大主题要求——清华大学工程实践文化的产品设计，学生以不同的产品呈现工程文化。学生完成的设计有以普通车床为原型的桌面收纳组合（图5）、制造全流程传动的"手伴"（图6）、工程训练主题的文化衫（图7）等作品。又以"未来生活设计与科技创新"课程为例，该课希望站在设计伦理的高度，理性地认识科技发展和人类社会进步之间的平衡关系，放眼未来人类可持续的种种生活方式。每学期的主题都会略有不同，如"弱势人群如何负重上楼解决方案""未来饮食设计"等，但都紧紧围绕未来生活的创新与设计，在既理性又有活力的命题下，学生分组完成对于未来社会可能性的探索和思考。当然，这种相对开放式的命题在教学组织过程中也会遇到具体困难，例如不同技术教师的时间安排，不同加工工艺之间的衔接、协调都与主课教师对课程节奏和思路的把控能力有关，这就带来了以前按部就班的、相对一致的工艺实践课未曾遇到的难度和挑战。

提出了创新的训练课题和方式，自然产生了新问题，这就引出了交叉建设课程的第二个特点。

（2）小班教学，因材施教；老师是教练，互动是关键。

课程班型为25~30人的小班授课，有利于因人、因材施教，主课教师需要对每一名学生有针对性地帮助，引导其思路的梳理和作业的完成；在课程不断深入和更具挑战性的学习过程中，要充分考虑不同专业、不同学科背景的学生的理解和反应能力；在不断地交流过程中有时集中、有时个

图5　车床原型桌面收纳组合

图6　人工智能实验室主题"手伴"

图 7　工程训练主题文化衫

别地进行引导、交流、讨论和互动。"人数不多、课题不一"恰恰是设计思维导引与工程实践交叉课程的独特要求。所以，很多时候老师更像"教练"，要实事求是地给予学生一对一的陪护与交流，这是个逐一带领同学认识设计与实践如何融合的学习过程。小班授课模式也符合清华大学本科教学的"个性化"培养方向。但同时，课组教师们目标认知的一致性也很重要。每一位参与教学的老师都会有一些自己的价值判断与专业判断和固有的教学习惯，所以教师团队如何将教学目标、评价系统与各自的专业习惯相协调，是未来教程授课方式发展、完善的努力方向。

（3）通识教育、学科交叉、鼓励创新。

20 世纪无学科界限科学家赫伯特·A. 西蒙（Herbert Alexander Simon）在《人工科学》一书中，将广义上的设计定义为"人们将知识、经验以及直觉投射于未来的，目的是改变现状的活动，都有设计性质"，其本质上指出了设计存在的普遍性、创新性和交叉性。不同学科专业背景的学生在课程中不仅学习本专业的新知识，更能结合本专业跨学科合作、交流、研讨、实践，促进学科和专业的再交叉。设计是未来复合型人才应该具备的基本素养之一，当然也是未来通识型人才的必修课。设计以不同领域的内容和专业的深度交叉结合于工程实践教学，目的在于对本科生乃至研究生的跨界、通识教育，从认知、理解、实践、内化至再格物、再致知，在不尽相同的专业目标培养中建立既有普遍意义又有侧重的教程。

不同专业的学生在以设计思维导引的学科交叉过程中，还可以体验产业创新的初心和探究"新产业"创意的雏形。例如"未来生活设计与科技创新"课程不仅对清华同学开放，也对北大同学开放，所以在关于"未来食物设计"的主题里，北大医学院的同学和清华美院产品、视传专业的同学一起创造了关于精神食粮与日常饮食的"书之味"设计方案。其创新的不是主题餐厅，不是菜品形态模拟，而是从书籍的分类、价值导向出发，设计了全新的饮食文化方式，结合了饮食空间与食品性质。在书、食品、餐具的"物境"融入特定的餐饮空间的"情境"，又在食客互动体验中建立了多维的"意境"，这种积极交流的生活文化模式，很受年轻学生的喜欢，于不同类别的"书之味"中体验读书的乐趣，从生活方式的层次上去引导年轻人建立读书习惯和交流读书感受，开创了全新的、健康的、身心一致的跨界饮食文化方式。在课程推进的过程中探讨、体验了设计逻辑的魅力，这种深挖不同文化背后的精神内涵，将中国淡泊明志、宁静致远的克制、包容、智慧与饮食娱乐的

载体进行深度融合的探索，有跨专业的创新，更有可能是产业的创新。

（4）课程评价标准的创新。

如何确定课程最终的评价标准也是设计通识课程与工程实践交叉的创新点之一。在课程进行中，组织学生通过不同维度的换位思考、讨论与研究，综合出最终每个作品的评价指标与权重，使学生在不断学习和实践的过程中对设计与工程具有更加全面的理解和评判，而这既是每个作品的总结，又是学生关于本课程积极的反馈。

（5）符合国家劳动教育的价值塑造。

劳动是人类改变自身的一个最根本的行为能力。恩格斯所说的"劳动创造了人类"，也是马克思主义关于劳动价值观的最根本认识。工程实践过程中必须动手，动手的过程中不仅产出物质成果，还积累了经验，理解了工程的原理，能更主动地去实践，这手脑并用的实践过程正是教育"格物致知"的本质。新时期党对教育的新要求提到了劳动教育的重要性，劳动不仅是要出汗，更是重在手脑协同互动。劳动可以增强我们的体质，还可以将美育寓于教育中，也是对学生高标准价值观的塑造。

教育部 2020 年发布的《大中小学劳动教育指导纲要（试行）》中对高校学生劳动教育方面进行了阐述："普通高等学校要重视生产劳动锻炼，积极参加实习实训、专业服务和创新创业活动，重视新知识、新技术、新工艺、新方法的运用，提高在生产实践中发现问题和创造性解决问题的能力，在动手实践的过程中创造有价值的物化劳动成果。"习近平总书记多次强调要在全社会大力弘扬劳模精神、劳动精神，"让劳动光荣、创造伟大成为铿锵的时代强音，让劳动最光荣、劳动最崇高、劳动最伟大、劳动最美丽蔚然成风"。这是马克思主义劳动观的重大发展，也是新时代党对劳动教育的根本要求：懂劳动、能劳动、会劳动。劳动可以树德、可以增智、可以强体、可以育美，具有综合育人价值。劳动教育是新时期党对教育的新要求，是中国特色社会主义教育的重要内容。

实践出真知，设计交叉工程实践课程的建构，既动手、又动脑，既跨界、又创新。

三、结语

教育部高等教育司 2022 年工作要点中明确指出，深化高校文科专业教学改革，推进现代信息技术与传统文科专业、文科与理工农医科专业深度交叉融合。

设计与工程实践课程交叉，建设更加完善的实践教学模式，是高校人才培养的必然任务。课程建设仍在不断摸索中前进，试图将"新工科、新文科、艺术与科技交叉融合"这些研究课题通过设计进行有效连接，在普适基础的"通"和有针对性的"专"等不同层面的教学目标上同步尝试和探讨。目前仍存在一些问题，比如教师团队对于课程目标认知的一致性上需要磨合和不断学习；教师的教学内容也需要不断调整以适应改革方向；课程的灵活性与项目的典型性需要不断迭代，找到能让学生准确掌握相关知识技能的典型的实践任务，又能适应不断变化、发展的当代社会的可灵活变换的内容，增加学生参与的积极性，提升学生的价值判断素养。

课程思政视角下的"用户研究"课程群建设模式与实践探索

王雅溪　魏雨霖　欧键欣　武汉工程大学

摘　要

随着设计思想、设计潮流的变革,设计理念从"以功能为核心"转变为"以用户为中心"。在当前"课程思政"育人格局下,以"实践教育"为理念,本文以设计类院校建设"用户研究"课程群为例,从课程思政元素挖掘、捕捉课程渗透方式、围绕实事求是工作原则、切入"三个结合"以及全方位参与等五个方面对课程思政开展具体实践,较为系统地论述了基于课程思政视角下的本科教学"用户研究"课程群建设方案,最后结合教学实践对课程思政进行了总结和展望。

关键词:以用户为中心;"用户研究"课程群;课程思政

一、研究背景

2020 年 5 月,教育部印发《高等学校课程思政建设指导纲要》[1],提出了"全面推进课程思政建设"的要求,明确要求"高校课程思政要融入课堂教学建设,作为课程设置、教学大纲核准和教案评价的重要内容,落实到课程目标设计、教学大纲修订、教材编审选用、教案课件编写各方面,贯穿于课堂授课、教学研讨、实验实训、作业论文各环节"。为了满足新时代国家和社会对高素质应用型、创新型和复合型人才的需求,武汉工程大学工业设计教学团队作为湖北省省级教学团队,在"用户研究"课程教学过程中严格落实思政课程建设指导方针,通过思政元素的融合、思政理念的贯彻、思政素养的提升等路径,助推专业课的教学改革,帮助专业教师深入挖掘课程思政元素,有机融入课程教学,达到润物无声的育人效果。

二、课程思政与"用户研究"课程

课程思政本质上是一种新型综合教育理念,以构建全员、全程、全课程育人格局的形式将各类课程与思想政治理论课同向同行,形成协同效应,把"立德树人"作为教育的根本任务[2]。具体来说,就是在专业课的课程教学和改革体系中自然地融入思政教育功能,注重课程承载思政、思政寓于课程;通过挖掘专业课程中的思政要素,充分发挥通识课、基础课、专业课、实践课等各类课程中的德育功能,让学生在获得专业提升的同时接受正向的价值观引领,进而实现从简单的"思政课程"平面式教学向多元的"课程思政"立体化教学模式转变[3]。

用户研究是将用户的目标、需求与企业的商业宗旨相匹配的理想方法,通过对用户的任务操作特性、知觉特征、认知心理特征的研究,将用户的实际需求作为产品设计的导向,使产品更符合用户的习惯、经验和期待,帮助企业定义、明确、细化目标用户与产品概念。我国目前的设计教育仍然受制于传统模式,纸面训练多于动手实践,其后果之一就是造就了一大批纸上谈兵的设计师,导致设计师群体与真实世界的隔阂[4]。用户研究作为一个高度跨学科的领域,对相关人才的培养具有更为严苛的要求,然而大部分高校尚未形成系统的培养机制。因此在当前"课程思政"育人格局下,以"实践教育"为理念,融合专业知识与思政教育,培养心理学科、设计学科、工程学科、商业学科等多方学科跨界的优秀人才,既是培养应用型、实践型、复合型人才的有效途径,亦是当前社会发展的迫切需求。

三、课程思政视角下"用户研究"课程群的建设困境

传统教学中，专业课程主要是知识和技能的传授，缺乏精神思想的引领，相关教材中也没有具备参考性的内容，只能单纯依赖教师本身对于"课程思政"的理解。事实上，教师教授专业课程知识的同时对学生进行思政教育，需要教师运用多种教学方法使学生能在学习中潜移默化地接受正确价值观的熏陶[5]。在教育实践中，授课教师关于个人本位与社会本位的理解、自然价值与社会价值偏向等，会直接参与到教育目标的确定、教育内容的选择、教育方法的运用、教育过程的评价与实施，并以一种无形的精神气息弥漫在课堂教学氛围之中，最终影响"课程思政"的实施质量和学生的精神成长[6]。

"课程思政"是指在教学过程中将专业知识和技能的传授与意识形态教育进行巧妙的结合，实现无缝衔接。国内大多数设计类院校的用户研究教育缺乏合理系统的课程设置及科学的教学方法，学生也难以建立"以用户为中心的设计"理念，在设计流程与方法上缺乏系统性、整体性的框架搭建[7]。用户研究离不开对信息的获取、理解和分析，其结果直接关系到其他设计课程以及设计活动的质量。如果只是生搬硬套地在用户研究课程中引入思政元素，可能会造成知识系统的混乱，也影响学生对用户研究课程的兴趣、认知以及对教师教学水平的认可。

四、课程思政视角下"用户研究"课程群的建设初探

"用户研究"课程群建立起学生最基本的"以用户为中心"的设计理念，强调的是信息获取、分析、综合过程的学习，而这些步骤在其他设计类课程中也是必需的，其在设计学院所有课程中起到的是理念指导、信息支持、流程执行的作用[8]。武汉工程大学艺术设计学院开展用户研究课程多年，尝试在已有的较为完善的教学大纲及课程体系中挖掘思政元素，改变传统教学方法与手段，灵活运用"课程思政"教学案例，融入校园特色文化，形成课程思政典型教学案例。

要将"立德树人"贯穿于各学科教育的始终，让学生从多角度、多方面、多领域去理解思政理论；需要结合各学科的教学特点，深挖各学科中的思政元素，构建一体化"课程思政"教学体系，推动学生将所学的思政理论付诸实践。以一项服务社区老年人的工作坊策划活动为案例，用户研究课程的建设思路如下。

（一）建设内容

用户研究课程群规划如图 1 所示，其中设计调查与数据统计、用户研究和传统文化调查为必修课程，其他为选修课程。设计调查与数据统计属于定量研究，用户研究主要讲授定性研究，传统文化调查则是全实践课程。必修课程是用户研究教育的基础课程，旨在让学生对用户研究有一个宏观的理解，对用户研究的基本流程和常用方法有初步的掌握，对学生的学习具有引导性和概论性作用；选修课程是专业方向的进阶课程，在专业领域基础上继续加强学生对用户研究的学习，从深度和宽度上提高学生的知识水平和实践能力；必修课程与选修课程相辅相成、层层深入。

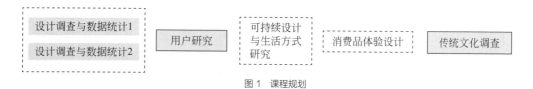

图 1　课程规划

课程采取课堂教学与课下实践相结合的方式，分为上下两学期四个阶段进行：第一阶段主要教授设计调查研究方法，全程贯彻实事求是的探索精神，要求研究和解决问题坚持一切从实际出发；第二阶段要求学生充分利用假期时间，阅读海量相关资料，梳理桌面调研信息，进而开展问卷调研

实践活动，在调研实践过程中倡导过程体验，在实践探索中提升自我价值，激发社会责任感；第三阶段采取跨学科团队授课形式，邀请管理学院的专业教师来指导学生利用 SPSS 将前期收集到的问卷数据进行数据统计分析；第四阶段进入设计调查研究的进阶课程——用户研究课程，设置设计—筹备—角色扮演—测试等实践环节。

（二）建设方案

课程建设方案如表 1 所示。

表 1　建设方案

课程阶段	课程内容	思政属性	思政教学环节
课前准备	设计调查与数据统计	关注社会、爱国情怀	以作业的形式引入时事热点社会问题
课中理论	用户研究	关心、理解他人、同理心	课堂讨论、情景演练、信息化教学
	可持续生活方式研究	实事求是	思路引导
课后实践	消费品体验设计	思想引领、价值塑造	案例式、探究式、体验式教学

课前准备阶段主要是对于教学内容中的思政元素的挖掘，在课题选择中融入中华民族优良传统教育，旨在增强学生的社会责任感，强化尊老爱幼、天下为公等优良传统的传承；在作业设置上贴近社会热点时事，引导学生关注社会、关心他人；在课程评价上弱化成果考核，注重阶段性工作汇报，鼓励学生实事求是、独立思考、不断探索。课中理论阶段主要是用户研究基本方法和技巧的掌握，理解用户研究的基本流程和核心价值，在课程中融入社会主义核心价值观教育，平等地进行换位思考与情景融入，进而挖掘出目标对象的真实需求。课后实践阶段主要是用户访谈与角色扮演，用户访谈要求学生使用设计工具来展示调查—讨论—分析的过程；角色扮演要求学生针对调研对象进行，促使学生换位思考，理解设计的本质。

（三）建设案例

用户研究课程的结构顺序为：感知目的—获取信息—获知用户—建立洞见—探索概念。其中，获取信息、获知用户属于调研阶段，建立洞见属于分析阶段，探索概念属于综合阶段。课程主要由教师讲授、文献研读、课堂讨论、实践作业等教学模式组成，旨在让学生掌握设计调研的技巧与访谈的原则，并积累实践的经验。

（四）进展及成效

课程通过教师讲授、学生讨论、课后实践、作业讲评、工作坊策划等教学形式向学生传授观察描述以及分析用户行为的定性研究方法，让学生掌握用户研究的基本方法和技巧，理解用户研究的基本流程和核心价值。结合课程思政，对用户研究课程的革新提出以下创新点：凝练思考—移情—求是—探索等一系列用户研究课程过程中承载的如敬畏、友善、崇真、责任、尊重等设计观，引导树立与时代相符、与社会发展要求相符的设计观念；充分利用社会资源，引导学生通过角色验证设计，关注社会，回馈社会；科研成果反哺教学课堂，将用户研究课程的相关成果融入各学科专业课程当中，激发创新热情，坚守科研态度，重新理解设计的本质。

五、结语

"课程思政"作为一种新型的综合教育观念，在全国全学科的普遍推广还需要进一步的研究与推敲，立德树人的教育教学进程任重而道远。如果要摆脱传统思政教育完全依赖于理论教学的单

一形式，就要采用理论与实践相结合的方法，紧紧抓住教师队伍"主力军"、课程建设"主战场"、课堂教学"主渠道"，遵循思政工作规律、学科知识结构、教书育人规律、学生成长规律，在专业知识传授的过程中引导学生正确、理性地看待与分析问题，并在实践环节引入思政元素，推动学生能将所学的思政理论付诸实践，形成正确的价值观、政治观、法治观和道德观，最终达到教育立德树人的目的。

参考文献

[1] 朱巧莲. 准确把握专业技能课课程思政的特点和规律[J]. 中国高等教育，2021（1）：49-50.

[2] 丁伟. 课程思政视角下的创新创业教育课程建设[J]. 京华大学学报（社会科学版），2018（4）：242-246.

[3] 高珊，黄河，高国举，杜扬."大思政"格局下研究生"课程思政"的探索与实践[J]. 研究生教育研究，2021（5）：70-75.

[4] 方晓风. 写在前面[M]. 南京：江苏凤凰美术出版社，2014.

[5] 许晖. 课程思政视域下高校创新创业教育实践探索[J]. 机械职业教育，2020（9）：49-52.

[6] 薛桂琴. 高校"课程思政"背景下践行价值观教育目标研究[J]. 江苏高教，2020（12）：132-135.

[7] 武月琴. 设计类专业用户研究类课程的整体优化[J]. 设计教育，2020（3）：104-107.

[8] 胡飞. 美国伊利诺伊理工大学"用户研究"课程群解析[J]. 南京艺术学院学报，2013（5）：141-144.

基于"以赛促教，以赛促学"创新实践的艺术设计教育模式
——以第一届"阳晨"杯烹饪器具创新设计大赛为例

文 霞 佛山科学技术学院

摘 要

相较于其他学科，理论与实践相结合更适合于艺术设计教学。为了把课程与项目结合、课程内容与企业需求结合，将设计大赛引入课堂，教师调整专业课程内涵和教学方法，学生通过设计作品参赛，加深对专业课程知识的理解。从课程体系设计、专业知识与技能的建设出发，尝试探讨如何把企业实际的项目，通过课堂理论的学习，再回到企业实践中去，真正把大学课堂学习和解决企业问题相结合，构建以赛促教、以赛促学的产学研深度融合的创新实践的艺术设计教学模式。

关键词： 创新实践；设计大赛；艺术设计；教学模式

针对高校艺术设计教学提出的"从实践中来，到实践中去"的教学理念，把理论与实践、教学与市场、传统与创新、技术与艺术、学科方向之间的关系等诸多问题进行综合研究[1]，整合教学资源，进行跨学科跨专业的合作，把第一届"阳晨"杯烹饪器具创新设计大赛引入课堂，开启以赛促教、以赛促学的产学研深度融合的教学模式改革。

一、课程与项目结合的教学模式

目前在高校倡导教师做好科研选题，到企业中去，发挥自身优势为企业服务，在实践中提高科研和教学的能力。广东阳晨厨具有限公司坐落在广东省佛山市南海区，作为本地高校艺术设计的教师团队，在与公司领导多次接触后决定为公司的烹饪器具产品进行创新设计研发，在相互信任的前提下，与公司签订了一个科研项目。在传统授课的同时，将设计大赛嵌入专业教学体系，把赛项内容融入课程实训，转变教学理念，制定教学方案；整合教学资源，将不同专业和有关课程的师生组织起来，举办了第一届"阳晨"杯烹饪器具创新设计大赛。

在"以赛促教"的教学模式下，教师根据大赛要求，不断调整教学方法和设计教学内容，制定出一套可行的方案。课程方案不仅有效提升了学生实践创新能力，而且促进了各个专业特色发展，实现了专业设计能力训练与企业产品设计研发的双赢，突出了理论与实践结合的艺术设计专业教学特色。

二、课程与企业需求结合的教学模式

广东阳晨厨具有限公司是佛山市隐形冠军制造企业，阳晨厨具的品质在欧美中属于高端品牌。公司国外厨具订单火爆，目前处于升级转型阶段，且还在不断加大智能化设备的投入。未来公司将加大力度开拓国内市场，立足本土市场设计产品，提升品牌在国内的知名度。公司非常想通过大学生去了解国内年轻人对厨具的喜好，希望在大赛中帮助企业选拔优秀的设计人才。公司给学院师生提供了大力支持，任课教师带领学生到企业参观考察，公司安排师生实操体验，亲身感受烘烤过程，安排设计师和技术总监给师生讲解，介绍厨具产品设计的要点和技术问题。

来自公司的设计师将公司的实际案例以市场化的形式讲述给师生[2]，把业界最新的设计思维方法和设计经验介绍给师生，推荐企业在市场上畅销的产品，让师生明确企业需求（图1）。在这种情况下，任课老师精准地把握设计方向，发挥校企联合优势；学生在企业设计师和任课教师的共同

指导下，学习的积极性大大超出在学校正常教学的状态，有的学生独立完成设计作品，有的学生两个人一组完成。在"以赛促学"的教学模式下，把课堂理论与实际应用相结合，在实践中激发学生的创新思维，不仅能培养优秀的教师队伍，而且能培养社会需要的创新应用型人才。

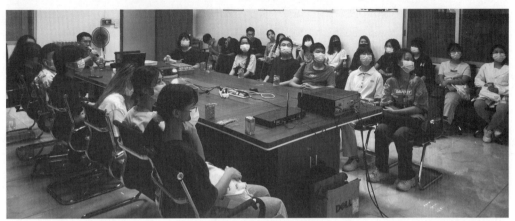

图1　企业设计师在讲解

三、课程与大赛结合的教学模式

为了满足企业的需求，解决企业的问题，寻找适合的专业教学内容与赛项融合，我们尝试组织厨卫产品专题设计、传统文化与设计、陶瓷家居产品设计和观念表达与设计初步四门课程的老师指导不同专业的学生，共同去完成第一届"阳晨"杯烹饪器具创新设计大赛项目，进行了一次跨学科、跨专业的资源整合。其中涉及专业有工业设计、陶瓷产品设计、视觉传达设计专业和文旅专业；涉及的学生有艺术生，有工科学生，还有文科学生，200多位学生参加了这次大赛。课程尝试突破以往教学组织形式、教学方案、教学考核等内容，以提升学生专业素养和创新应用能力为基础，开展教学活动，提高学生的设计能力。

（一）课程内容的构建

结合第一届"阳晨"杯烹饪器具创新设计大赛项目整合教学内容，根据不同课程以及本专业特点，形成以烹饪器具产品创新设计研发项目为主的课程内容。参考国内外设计大赛的章程和方案，确定大赛的主题——新"食"器时代。大赛的内容从以下四大类征集原创设计作品。

（1）家用锅具：包含煎、炒、蒸、煮、炸、烤、焖等一种或多种烹饪功能的各式中西锅具。

（2）烘焙器具：含各式大小蛋糕、面包（含吐司、慕斯）、汉堡、披萨、饼干、酥（如凤梨酥）、巧克力等西式糕点在制作及烘烤过程中所用到的烤盘/模具及用于制作烤鸡、烤肉的烤盘/烤具等。

（3）专用炊具：用于简易快速烹饪如饺子、烙饼、包子、面条等中国传统特色食品的炊具；用于烹饪如火锅、大盆菜、米粉鱼等各色中国地方特色食品的专用器具。

（4）新人类炊具：面向婴幼儿的BB锅、牛奶锅等；适合中小学生学习烹饪的锅具；适应青年单身白领的各色营养早餐锅等；面向恋人或新婚夫妇的甜蜜恩爱锅具；面向现代少妇的爱心锅等。

烹饪器具主要材料可根据设计或安全健康需要，选择钢材、铝材或其他金属为主（配件材料可以采用陶瓷、硅胶、尼龙等）。

（二）专业技能训练

为了训练学生的专业知识与设计运用能力，基于教学实施中强调大赛内容与专业课程理念的深

度融合，要求不同专业的任课老师重点从以下几个方面去研究，指导学生寻找设计的创新点。

（1）研究厨房用品在不同用户中的使用需求。

（2）新的饮食方式和流行时尚对厨房产品领域的影响。

（3）"西食东渐"和"中食西渐"过程中食物与人的关系有何变化。

（4）具有可持续发展战略的设计（环保概念造型、易用、易更换配件、通用配件等）。

（5）对食物看法的不同导致的购买、使用食器的变化。

（6）从加工、烹饪、收纳整理等厨房使用流程出发，发掘与食器互动的变化。

（7）蒸、煮、煎、煲、焖、煸等中式烹饪方法对食器的要求未被满足的方面。

（8）用"体验设计"的方法着手挖掘原创性的产品概念。

结合专业课程内容和大赛要求，给学生提供从传统文化中寻找设计灵感的设计案例，例如，九阳桃夭蓝宝石不粘锅炒锅设计，灵感来源于诗经"桃之夭夭，灼灼其华"，将东方美学融入设计中，八角锅形好像桃花盛开，运用钻石切割工艺，八面导流，精致的锅钮，防烫手柄，广受当代人的喜爱，成为网红锅（图2）。

同时给学生提供网上畅销的韩国 kimscook 品牌白月光小白锅套装（图3），平锅、不粘锅、煎锅、奶锅，可拆卸手柄，锅具变成餐具，可以直接放到餐桌上；灶台导热板，聚能保温，保护锅具，既是导热盘，也是解冻盘；竹子蒸笼，绿色健康，正契合了当代人时尚生活方式的需求。

图2　九阳桃夭蓝宝石不粘锅炒锅　　　　　图3　韩国 kimscook 品牌——白月光小白锅套装

（三）制定提交作品的要求和示范

为了让不同专业的学生能够按照产品设计的要求完成大赛的设计方案，我们提前给每位任课教师提供提交作品的要求，示范展板说明，务必做到最后提交的展示效果统一。

（1）设计效果图（或实物摄影图）三张以上（参赛学生可提交手绘或电脑效果图），系列作品需提交整套设计完整组合效果图。

（2）设计说明：能简明、扼要、准确、客观地描述设计理念、创新性等。

（3）使用方式或使用流程说明图：用于解释产品的核心创意、用户需求、产品构造、材料工艺、功能用途等具特色的设计要素。

（4）三视图或六视图：能正确说明产品的形态，充分展示正、侧、背面等各个角度。

（5）文件格式：JPG 格式，RGB 色彩模式，每件作品最多 2 张 A2 幅面(420mm×594mm)，竖向排版，分辨率为 300dpi，单个 JPG 图片不超过 5MB。

（6）文件命名：以作品类别＋作者姓名＋作品名称命名，并通过 Email 将报名表＋作品发送至收稿邮箱，经竞赛组委会确认后，方算参赛。

（四）制定大赛的评审规则

提前设置出评审标准，让任课教师能够从以下四个方面去思考和指导学生完善设计方案。

（1）完整度 10%：作品内容完整，逻辑清晰，产品呈现合理、完善。

（2）创新度35%：作品具有前瞻性、新颖度、独创性。

（3）商业落地度35%：符合大赛主题和市场趋势，在考虑现有工艺和合理成本的基础上具备相应的转化落地可能。

（4）文化价值20%：具有较高文化价值，能发掘并充分展现当下中西文化中的特点。

（五）设置奖项和奖金

为了鼓励学生和教师积极参赛，我们把创新设计研发项目经费的大部分都作为奖金，发放给设计作品获奖的学生和指导老师，有效地激励学生的创作设计热情，鼓励任课教师更用心研究，指导学生设计出更多优秀作品，同时大赛的结果可以作为学生该课程的参考成绩。

从2021年9月10日启动到11月8日作品提交截止，6位不同设计专业的老师，在厨卫产品专题设计、传统文化与设计、陶瓷家居产品设计和观念表达与设计初步4门不同的课程中，在师生们的共同努力下，凭借对专业的热情和对生活的细致体会，指导老师和参赛学生都有独特的设计想法，设计的产品不仅种类丰富，而且在文化和功能设计方面有新意，突出了年轻性、趣味性，符合当代人快节奏的生活方式。不同专业不同年级的学生作品，在这次大赛中都有不俗的表现和获奖，圆满完成了设计大赛的要求。设计的厨具产品获得了企业的好评，同时在教学方面也获得了学院领导的认可和肯定，并于2021年12月24日在学校报告厅举行了隆重的颁奖典礼。由于该项目与公司签有合同在先，设计方案归公司所有，目前因为设计方案还未正式投入生产销售，所以在此不方便公开。

四、结束语

创新实践的艺术设计教学模式，用"以赛促教、以赛促学"的方式进行教学改革，正是"从实践中来，到实践中去"的一次产教研融合的成功案例。教师作为企业和学生之间的纽带，在指导学生设计的过程中，要把控和调整学生的设计方向，并将自己对企业产品的理解与学生一起讨论和交流，让学生在实际的项目里主动去学习，帮助学生自我成长，最终培养学生成为适应社会发展的艺术设计人才。

"从实践中来，到实践中去"的授课方式极大地刺激了学生的设计思维，设计过程中学生在老师和企业设计师的指导下，能够更透彻地消化理解知识，让原本单一保守的教室充满了生机勃勃的气象，特别是学生设计出的优秀作品可能会变成市场上的商品，让学生更加有所期待。整个教学过程既是学生学习的过程，也是任课教师教学和科研能力提高的机会，既有助于学生设计出符合时代特点的作品，也有助于教师跟上时代的步伐，掌握艺术设计专业前沿的设计思维和研究方法。

参考文献

[1] 朱蘅初. 高等融合教育背景下艺术设计工作室模式的教学改革与实践[J]. 大众文艺, 2020（22）: 205-206.

[2] 周宏伟. 基于实践教学的艺术设计教育研究[J]. 科技创新导报, 2020（6）: 195.

[3] 王受之. 世界现代设计史[M]. 北京: 中国青年出版社, 2002.

[4] 李立新. 设计艺术学研究方法[M]. 南京: 江苏美术出版社, 2010.

[5] 田瑶. 凝视艺术魅力, 让创造力起飞——应用型本科学科竞赛与创新项目联合推动实践教学改革的研究[J]. 西部皮革, 2020, 42（10）: 149-150.

社会创新人文视角下的产品设计系列课程教研与实践

蒋红斌 清华大学美术学院
赵 妍 鲁迅美术学院

摘 要

产品设计课程成果的落地情况始终是衡量课程质量的重要标准。我们在课程中融合了国内外社会创新设计的研究进展，将具有现实人文价值和实效性的课题引入课程，以推动产品设计课程革新，并将基础知识及前沿技能孵化并运用。这一思路与设计教育探讨的"产－教－研"模式相吻合，围绕社会人文关爱类课题展开课程实践与探索，可以有效促进人才培养与社会供求之间的契合度。此外，在课程实践中不断总结社会创新设计的方法和经验，从历史的延续和未来的展望多维度进行教研梳理，这将为学生参与社会与企业项目提供机遇与路径。

关键词： 社会创新设计；设计思维与方法；课程教研

1972 年帕帕奈克《为真实的世界设计》这本著作的出版，被学者们视为"社会设计"思潮的开端 [1]。1973 年"社会创新"一词由学者 Peter F. Drucker 提出 [1]。尽管缺乏被广泛认可的定义，但可以将社会设计理解为提高人类福祉和生计的设计过程。在此之后，英国杨氏基金会（The Young Foundation）从社会问题的视角对社会创新进行了定义，即能够满足社会需求、创造出新的社会关系或合作模式的新想法（产品、服务和模型）[2]。由于社会设计具有交叉学科的属性，随着设计师们对社会问题关注度的不断上升，对社会设计和社会创新设计的探讨也在不断深化 [2]。从设计的角度审视社会创新设计的价值，它通过社会角色的重新联系，构建新的社会系统，来解决传统模式下复杂的、无法从根源解决的设计问题 [1]。此外，它从设计伦理出发，并通过设计实践实现其作用。社会创新设计的解决方案中包含了人—设计物—环境整个系统，但却往往以包括设计在内的完整社会关联系统的合理运行为项目的目的。

一、社会创新在设计课程中的融合点

举一个社会创新的典型案例，来自 Tim Brown 的"为了社会创新的设计思维"，项目以印度饮用水为背景，目标用户 Shanti 习惯每天在离家 300m 的水井打水，每次仅需携带一个小水箱，但那里的水源并不干净。相较水井更远的地方设有清洁水供应中心，由于供水中心需要购买月票并使用中心提供的大水箱，Shanti 很少过去。虽然供水中心的收费并不高，但大水箱的水一天基本上用不完。基于以上观察，Tim Brown 认为，清洁水供应中心的解决方案缺乏系统思维，缺乏在使用者的真实需求和使用环境之间建立逻辑关联 [2]。Tim Brown 举出的类似社会案例都可归纳为所谓的"抗解问题"，即无法被明确定义，也无法被彻底解决的问题。进入 21 世纪之后，越来越多的设计师对非传统领域内的"抗解问题"给予了更多的关注，如饥饿问题、贫穷地区的生计问题、气候变化问题等 [2]。这些问题往往不以市场为导向、不寻求商业利益，然而它们却属于社会设计的研究范畴。如今，对社会问题的关注已经获得了越来越多设计研究者与实践者的认可，世界级设计大奖、设计公司、设计院校都增设了相关内容并不断推荐优秀的设计想法孵化 [3]。如何寻找社会创新与产品设计课程的融合点，可以参考以下途径。

首先，社会创新视野下需要设计课程主动寻找融入社会情境思考问题的机会。在产品设计的基础课与实践课中寻找社会创新设计相关的切入点，成为课程改革和创新的有效途径之一，其核心是

让学生将所学专业知识综合运用到现实生活中，将商业利益视角转向改善民众的生活质量，这为学生创造力的发挥提供了更多现实内容和实战空间[3]。以鲁迅美术学院产品设计的四个主要设计方向为例，公共设施（服务产品）设计课程不但可以充分发挥智能化、未来生物科技在公共产品中的应用，通过实地观察、材料实验、设计实践等操作环节，还可以引导学生探究公共服务产品在公益性事业中的作用；家具设计方向不但要关注家具的结构合理性与耐用性，还可以思考并研究家具在整个家居生活体系中的角色转化问题，同时在设计实践中，学生可以发现可再生、可持续材料对家具设计创新的突破价值；交通工具设计方向不但关注未来能源利用问题，还可以关注未来出行过程中城市、环境、人文、用户心智等因素之间的相互作用，在变化中不断探索创新的空间和机遇；产品设计方向的内容相较以上三个方向会呈现出更为多元化的内容，同时采用的设计研究方法较以往更加开放，课程可以代入社会设计的种类也最广泛，这将为学生提供更多与社会交流、理解用户、创造机遇的切入口。

其次，在融合过程中要关注设计课题的可实践性。设计教育与课程设计始终围绕陶行知先生所倡导的"教""学""做"三位一体的思维展开，在课程中充分结合"做中学、做中教"是教师引领学生完成的首要任务，如果设计课程只要求学生习得理论而不进行阶段性的实践测试，那么教和学将不能取得良好效果[4]。面向未来，教育界的热点话题是："教学是否需要根据时代发展不断更新。"[4] 实际上，产品设计教学实践与社会发展有着十分密切的联系。在产品设计的中心从功能转向用户再转向情感的过程中，设计教学的思路和新的课程体系也随之建立，同时为学生补充更前沿、更务实的社会实践能力。

最后，"走出课堂"才能更靠近社会创新真正的课堂。无论是平时训练还是毕业设计，都需要引导学生关注并从社会现实问题出发。教师可以带领学生走出课堂，真正进入社会的场域之中，师生根据社会热点问题锁定观察对象，在实际交流中与目标群体建立共情，这样的设计选题不仅具有更好的可实现性和社会价值，同时可以调动学生的社会责任意识并主动参与到设计的各个阶段之中。例如，"产品设计人机工程学"课程中，教师选择的目标设计对象是残疾人士，学生根据实地走访观察、行为记录等方法了解目标用户的痛点进行设计，最后产出等比例的实物样机，回到社会环境中，邀请真正的用户来进行产品测试和后期的改进迭代。这样的授课模式和作业成果可以让学生真切体会用户的困境，同时通过设计帮助具体的人解决生活中面临的问题。融合社会创新的设计课程体现了教学的实践性，其学术成果转化与人才培养目标紧随国家战略发展政策、城市创新转型需求。

二、课题设置与教学任务

早期的工业设计教学，受设计思维、创新意识、教学设备、实验技术及办学成本条件制约，多数教师会采用设计理论解析—设计目标与案例分解—学生设计执行的课程模式，因为缺乏实地性研究，无论是课程教学还是学生作品呈现均停留在"概念"阶段，这导致许多好的设计想法无法"落地"[5]。虽然说这种方式可以完成学校教学任务，在设计效果表现上也可以给人们带来良好的视觉体验，但由于忽略了产品所应赋予的社会价值和用户测试反馈环节，难免与实际需求有差距，使得产品设计专业毕业生在进入岗位后，需要很长一段时间去重新适应，最终导致学生对新知识和技术的学习兴趣变得越来越低[6]。

为了改变众多制约条件的束缚，找到更适合人才培养需求的教学模式，课题设置和教学任务都经过多轮的实践迭代。以"产品设计人机工程学"课程为例，课题设置：关注你身边的弱势群体，尝试为他们带来更理想的公共服务、更便捷的工作交互方式或者更简单的生活辅助工具。教学任务：课程共五周时间，第一周为理论与设计调研；第二周为设计定位和初期原型设计；第三周为原型制

作；第四周为原型测试与迭代；第五周为设计评估与设计汇报。在此期间，学生按小组完成设计调研、设计目标用户锁定、角色扮演建立用户同理心等任务；接下来的个人设计部分学生需要完成设计预想与定位、设计草图和草模型、草模型制作与测试、效果展示、个人汇报、整理报告书等工作。为了让课程与社会创新进行多点碰撞，将课程的创新特点归纳如下。

（一）三位一体的课题设置

产品设计作为一个实践性较强的专业，以社会创新项目驱动、"教学＋实践＋科研"三位一体建设的思路对于产品设计专业人才培养是一种可行性实验思路。其中，教学是关键，科研项目是支撑，社会实践是途径，而高水准教学成果产出是最终目的[4]。这种教学模式具有一定的实施难度，但其优势在于以实际项目为中心，在教和学的过程中注重学生的实践，最终使得学生能够学以致用[7]。三位一体的教学理念可以充分调动学院的各项资源，例如，"产品设计人机工程学"课程除了给学生讲授人因工程相关基本理论及案例之外，还会带着学生走出课堂，走进社会，用学生自己的视角去观察，找到有价值的社会课题，同时，在教学过程中培养学生的实际动手能力，制作的样机产品会邀请真实的用户进行测试和体验，然后根据反馈改进设计。

（二）"一站式"教学任务

针对社会实践类教学提出了"一站式"的教学构想，紧紧围绕人才培养这一核心，多次的焦点会议帮助学生对当下的社会热点问题进行剖析，学生不再重复从概念到概念的设计，而是通过课堂能了解用户的真实需求、设计的社会效益，同时，产品的生产制作工艺、设计的流程与思维方法也会得到真实的应用[4]。"一站式"教学可以实现因材施教，教师不再是课程的中心，而主角是学生本身，其核心是根据学生的背景和理解课程的程度不断调整课程的广度和深度[6]。从设计基础课到专业实践课构建起由浅到深、由理论到实践的全方位、多角度、立体化、多信息量、递进式、交叉融合、跨界的实践教学体系，使学生善于洞察社会、思辨地展开设计。

三、教学成果展示

在融合社会创新设计实践教学改革中致力于打造学科知识体系交叉、线上线下同步推进、创新创业教学的新模式，通过设计成果体现"学做融合，创新驱动"的教学理念[6]。以"产品设计人机工程学"课程成果为例，学生报告中不但展示了对基础人因工程知识的理解和应用，在设计实践中，社会设计课题的选择以及设计呈现的品质都会成为考核成绩的重要指标。图1中的作品围绕孕期妇女的如厕问题展开设计，学生可以从很具体、微观的角度去切入社会设计，通过设计唤醒更多人对这些群体的关注，同时也致力于改善他们的工作和生活状态。以提高快递搬运工人的工作效率课题为例，学生设计的可穿戴设备可以辅助搬运人员，在搬运重物的站姿状态下省力的同时，降低对人员膝盖等身体部位因长期受力而导致的伤害。此外，尽可能使用轻便、价格低廉的材料，以迎合使用者的现实需求。

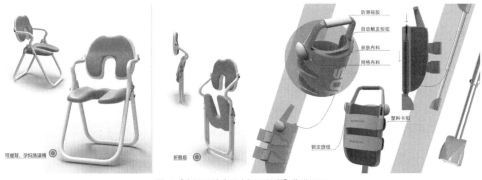

图1　"产品设计应用人机工程学"作业展示

产品设计课程的教学改革任重而道远，课程优化的实施策略也需要与国家发展战略、社会文化、市场趋势等同步推进，同时，设计课程的模式与规划需要在创新实践中不断总结、不断完善。正如IDEO的创始人大卫·凯利（David Kelley）所说，设计教育的最主要目标在于挖掘和激活每一位学生的创造潜能，通过不断的训练与实践让学生收获创造成功所带来的喜悦与满足感，进而不断提升创意思维与能力，最终收获全方位的自信与能力 [7]。社会创新系列课程的开展可以促进学生设计的现实转化率，同时，实践型设计人才的培养也找到了新的目标：第一，拥有扎实的专业基础；第二，拥有丰富的社会洞察力；第三，自身技能的拓展不断适应社会发展需求；第四，拥有创新精神和实践能力。

四、结语

产品设计课程教学过程中，需要结合社会现实问题，以灵活的教学模式调动学生的主动性，积极参与其中。学生借助自我感知和文献检索等方式与社会产生更多的接触点，以摸索和领悟课程中所教授的知识点。从教师中心到学生中心的课堂角色转变、用户体验设计训练、商品转化、用户传递等环节进行合理创新与尝试，以培养符合未来需求的综合型人才。在学术研究上，坚持学术融合、创新驱动，将设计理念、审美、科技、情感、实践深度融合，传承发扬课堂教学与实践教学良性互补的办学特色。在人才培养目标上，将学生的家国情怀、社会价值观、职业发展战略、个人格局观、工作协作能力等方面有机结合。然而，社会设计始终强调参与式模式，单纯依靠学校课堂和学生实地考察，效果依然不够理想，今后的社会创新课堂可以走出高校，在田野山区、社区委会、历史文化名城等地域开展，让学生与利益相关者一同发挥作用，让项目落地结果。

参考文献

[1] 钟芳，曼奇尼. 社会系统观下的社会创新设计[J]. 装饰，2021（12）：41-46.

[2] 钟芳，刘新. 为人民、与人民、由人民的设计：社会创新设计的路径、挑战与机遇[J]. 装饰，2018（5）：40-46.

[3] 江雨豪，陈永康，何人可. 社会创新设计研究进展可视化分析[J]. 包装工程，2021，42（24）：222-230.

[4] 孙兵，赵妍，杜海滨. 从终点看起点——探析以基础教学驱动设计原创[J]. 艺术工作，2018（3）：100-102.

[5] 陈昊. 产品设计课程教学创新与实践研究[J]. 装饰，2019（9）：124-125.

[6] 胡海权. 梳理逻辑——产品设计专业立体形态基础课程侧记[J]. 艺术工作，2018（4）：108-110.

[7] 王红红. 基于项目式教学的产品设计专业应用型人才培养模式研究[J]. 农村经济与科技，2020（14）：251-252.

设计创新视角下的中国设计史课程教学改革与实践

吴 寒 李妍燕 湖南科技大学

摘 要

设计创新视角下的中国设计史课程教学，首先在教学内容上侧重选取与专业紧密结合的中国古代器具设计史为主要学习内容；其次在教学模式上采用"线上＋线下""分析＋汇报""理论＋实践"的混合式教学方法；最后在课程教学过程中，带领学生从产品设计创新的四个层面，对古代优秀的器具案例在用户需求、技术功能、材料工艺、审美风格等维度展开设计分析，培养学生识别／发现问题、洞察机会、解决问题的能力，启发产品创新设计思维。

关键词： 中国设计史；器具设计；创新层面；设计思维

中国设计史是我校产品设计专业人才培养体系中的一门基础理论课程。作为开设在低年级的基础课程，期望通过该课程的学习能让学生对产品设计专业的研究内容建立初步的认识，并提升对专业学习的兴趣，为后期专业课的学习起到铺垫和服务的作用；作为理论课，期望其与开设在不同学期的设计概论、工业设计史、设计心理学、设计管理等课程构成专业理论课程群，丰富学生的设计理论知识体系、提升文化素养。

在课程开设的近十年间，课程组教师针对基础课与专业课、理论课与实践课的衔接性问题，教师侧重理论知识的讲授而忽视对学生设计思维和综合能力培养、学生学习主动性不强且缺乏探究能力等教学实践过程中存在的问题展开了教学改革研究，从不同视角提出了解决方法，对中国设计史课程的建设起到了较好的推动作用。从设计创新视角进行中国设计史课程的教学改革，强调课程教学内容与专业设计内容的高度契合，强调结合中国古代设计中的优秀器具进行产品创新方法的解读，强调建立与现代设计理论方法的关联，让学生在感受传统优秀设计文化的同时，拓展学生的设计创新能力。

一、创新课程教学内容

在早期的课程教学当中，讲授内容主要以中国工艺美术史、中国美术史等参考教材为蓝本，以年代时间为主线，按照不同的设计类别从通史的角度进行内容学习，涉及器具、服饰、建筑等较多内容。而教师照纲介绍式的讲授方法让学生摸不到重点，缺乏与产品设计专业的关联性思考，学生也以应付考试的死记硬背为主，学习效果较差。

针对不同设计专业的中国设计史教学不能简单地拘泥于某一本教材，对教学内容的选取应能贴近专业、服务专业，从产品设计创新的视角寻找符合产品设计专业学生学习的内容，在注意授课内容的普适性和专门性的同时，将教学内容不断地调整和衍发。首先通过对整个中国设计史内容的梳理归纳，从中节选出具有传统特色及特殊意义的中国古代设计史的内容；其次选择与产品设计专业紧密相关的古代器具设计史的内容进行重点讲解，同时紧密结合湖南本土传统器具的设计进行学习，使整个课程教学的内容重心不断地聚焦，从大而泛到小而精，让课程核心内容更加精准明确。中国古代优秀器具的设计具有功能、结构、造型、材质、工艺等属性，适合学生从不同的层面理解产品设计创新的方法，并能不断从中寻找传统器具独特属性的兴奋点，随后深入拓展（图1）。

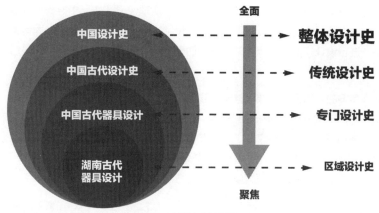

图 1　教学内容关系图

二、创新课程教学模式

　　针对以往课程内容多、学时少，不得不采用走马观花式的教学方法和教师单方面输出、学生被动听，参与度小的陈旧式教学模式进行优化，采用"线上 + 线下""分析 + 汇报""理论 + 实践"三种模式相结合开展课程教学（图2）。

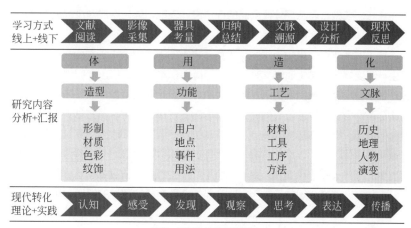

图 2　课程教学模式关系图

　　"线上 + 线下"是在前期的课堂教学内容不断聚焦的基础上，线下课堂集中讲授中国传统器具设计的核心内容，而线上则是利用学校的自主学习平台将课堂上未讲解的中国设计史中的部分重点内容进行资源上传。学生可借助教学平台，在课后进行自主学习；同时教师通过自主学习平台可以直观地看到学生自主学习的进度、回答问题的情况，实时掌握学生的学习动态。

　　"分析 + 汇报"主要是打破教师单方面灌输式教学的模式，强调学生运用课程所学知识进行独立思考并进行展示交流的能力。教师课上对优秀传统器具设计的形态演变历程及规律进行示范讲解，指导学生借用考工法则的体、用、造、化，从造型、功能、工艺、文脉四个方面[1]进行研究分析，并在课后布置设计分析任务，要求学生课下通过查阅文献资料、实地考察等方式对传统的器具进行分析归纳和整理，然后课上进行分享式的翻转教学。

　　"理论 + 实践"是指将认识的道理转化为实践的能力[2]，理论知识的学习让学生能从设计创新的不同层面开展针对优秀传统器具设计的分析，后期能有效地转换成现代设计实践的能力。

在教学过程中以传统设计的现代化转换为切入点，从现代设计作品中寻找传统器具转换设计的成果案例，让学生进行适合现代化语境下的新产品设计构思，在继承和延续优秀传统器具设计创新内容的基础上，进行设计实践的初步尝试，在帮助理论学习的同时，也可以为学生后续的产品设计实践课程作铺垫。

三、设计创新视角下的中国设计史课程教学实践

设计创新是对已知的打破，对未知的探索。在中国古代造物史上所呈现并且保存下来的大部分优秀设计作品，在功能结构、材料工艺、造型装饰等不同维度都具有创新性的突破。借用设计创新的表现、需求、技术、应用四个层面对中国古代优秀的传统器具设计进行深入解读（图3），开展教学实践，让学生更加直观生动地理解设计创新的方法，启发创新设计思维。

图3　器具研究内容与创新层面对应图

（一）表现层面的创新

产品表现层面上的创新主要是指对用户最先感知到的产品外观进行品质感的塑造。通过产品的造型、图形、色彩、结构、质感等外显层面的综合设计表现，强化用户对产品的第一印象，来迎合时代潮流的发展、满足用户个性化的需求。

在中国设计史的教学过程当中，学生从人类造物历史上第一个人工物品——陶器入手，研究分析形态的产生与演变规律。学生通过文献研究，对陶器形态的产生作出了归纳性的总结（图4）[3]，认为在陶器产生之前广泛大量使用的天然容器葫芦，是原始陶器造型的灵感来源，形态的发展与演变主要是借鉴葫芦造型的不同部位。同时，在形态的变化过程当中，学生认识到早期陶器形态的发展趋势及变化的原因，有基本形横向发展、基本形纵向发展、腹部收缩变化这几种发展趋势。造型的变化，无论是为了体积变大以增加容量、扩大底部面积以增强稳定，还是进行器腹收缩以便于提携和倾注器中的液体，每一个变化、每一个器型的产生都是有依据的。这样的分析更有助于学生认识形态，认识到形态的变化规律及成因，对产品的造型有更加理性的把握与思考。

图4　原始陶器造型设计分析图

（二）用户需求层面的创新

学习中国设计史，不仅要了解"物"，还需要理解"人"。中国古代器具是典型的人为事物，通过剖析其产生、发展与演变的外部因素与内部因素[4]来说明人与物的关系。基于用户需求层面

的创新，就是强调对人/用户的重点关注，通过理解用户的使用习惯、观察用户的行为，发现用户的需求，洞察设计创意的机会点。在产品使用的具体情境中，依据人的行为，分析人的目的和产品功能之间的矛盾点和满意度，寻找用户的不满与期待，进行创新性设计。

例如，在分析陶鬶造型变化过程中，学生通过文献研究发现（图5）[5-6]，在大汶口文化早、中、晚三个不同的时期，陶鬶造型的各个部件都在不断发生变化。其中流和颈的变化是为了满足用户在使用器具时更好地进行引流、控制流量大小的需求；而腹和足的变化，缩短了烹饪时间，满足了用户对食物快速熟制的需求；鋬的变化则有利于用户更好地把持器具，倾倒里面的食物。

大汶口早期 ⋯⋯⋯⋯⋯⋯⋯⋯ 大汶口中期 ⋯⋯⋯⋯⋯⋯⋯⋯ 大汶口晚期

流	短直流 — — — — — — ➤ 冲天流	模仿鸟喙，便于引流同时控制流量，造型更加优美
颈	短粗 — — — — ➤ 细长 — — — — ➤ 漏斗状	
腹	圆腹 — — — ➤扁圆腹 — — — ➤无腹 — — — ➤足腹一体	器身容积及受热面积增大
足	无足 — — — — — ➤ 实足 — — — — — ➤ 袋足	
鋬	上下端连接在腹部，上下端连接颈与腹部	利于手的把持，方便倾倒

图5　学生练习——基于文本的大汶口文化陶鬶演变分析图

（三）技术层面的创新

设计的实现以技术为基础，技术的进步直接制约着设计的发展，技术的更新对设计也会产生重要的影响[7]。产品设计的创新需要与现有新方法新工艺、新材料有机融合，从商周时期的青铜材料、战国秦汉的漆、六朝以后的瓷，不同的材料，产生不同的技术，又直接影响风格。战国时期的模印法、汉代印染的套版、宋瓷的叠烧，都是适应批量化生产而发展起来的新技术，为取得经济、美观的效果作出了重要的贡献[8]。例如，春秋早期成熟的失蜡法铸造工艺，用可塑性极强的蜡料制成与器物完全相同的蜡模，然后在表面用泥浆多次浇淋，涂上耐火材料制成浇筑的造型，再用火烘烤蜡模，流出石蜡，使得整个模型变成一个空腔，最后将青铜溶液浇筑在空腔内，冷却后便可得到所需器型。现代的熔模铸造法其实就是在中国古代失蜡法铸造工艺的基础上进行的改进，多用于现代产品零件的精密铸造。

（四）应用层面的创新

应用层面的创新是指选取并采用已有的最佳的科学技术与原理，来实现产品某一功能性的创新。现有的科学技术与原理运用到什么类型的产品当中，以及现有的产品应采用哪种最合适的科学技术与原理，是应用层面的创新关键所在。

在中国的古代器具设计当中，利用科学技术原理进行创新设计的案例比比皆是。例如，长信宫灯就是利用热气流原理，把灯体内燃烧散发的烟尘通过仕女右臂的管道导入灯底座存水的空间中，使烟尘溶于水中以保持室内的清洁。仕女手持的灯盘上的两片弧形罩板能够自由开合，灯盘外侧的短平板把手用来选择灯盘，来调节照射的亮度和方向[9]。再如，战国青铜荷蕾形汲酒器，改变以往舀取或倒取的取酒方式，充分利用大气压强的原理，通过器内水压和器外大气压的共同作用，使水被汲起或放出[10]。中国古代优秀器具设计中对科学原理的巧妙应用，可以启迪学生对科学知识的

不断探索，更好地为产品设计服务。

（五）多层面整合创新

在现代设计中，创新往往是基于四个层面的整合创新。同样，中国传统器具设计大多情况下也是两个以上层面的整合创新，除能直观感受的表现层外，用户需求、技术、应用等层面会同时出现。比如新石器时期的彩陶双连壶，在器型、色彩、纹饰、用途等不同层面的内容上都有创新，同时这件器具所象征的和平、友好、相敬、相亲、平等、沟通的文化寓意也通过不同的层面突显出来，这使得这件古代器具不仅能够使用，更注重意的传达。学生受到此件器具的启发，运用了彩陶双连壶的分享理念，设计了一款与他人分享的饼干，说明中国传统器具也从侧面起到了育人的作用。

四、结语

传统的中国设计史教学关注书本知识的传授，多用"教师讲、学生听"的教学模式，培养的人才难以迁移和整合运用设计史知识，难以创新性地开展设计实践。以设计创新为导向的中国设计史教学，借助中国传统优秀的器具，在"做中学"，培养学生自主获取、构建和运用知识解决复杂设计问题的综合性创新能力。同时，将优秀传统设计文化潜移默化地融入产品设计专业的课程教学中，让学生能够在传统文化的熏陶下，树立爱国情怀，增强民族自豪感，树立积极的人生态度，形成正确的人生观、世界观、价值观和设计观。

参考文献

[1] 黄永松. 考工法则：体、用、造、化——谈汉声传统工艺的调查方法[J]. 装饰，1998（5）：55.

[2] 杭间. 设计史研究[M]. 上海：上海人民出版社，2011：37.

[3] 王朝闻，邓福星. 中国美术史：第1卷[M]. 北京：北京师范大学出版集团，2011：92.

[4] 柳冠中. 事理学方法论[M]. 上海：上海人民美术出版社，2019：87.

[5] 高广仁，邵望平. 史前陶鬶初论[J]. 考古学报，1981（4）：427-459.

[6] 张北霞. 原始陶鬶考释[J]. 包装学报，2014，6（2）：46.

[7] 创新设计战略研究项目组. 创新设计战略研究综合报告[M]. 北京：中国科学技术出版社，2016：33.

[8] 田自秉. 中国工艺美术史[M]. 上海：东方出版中心，2015：2.

[9] 王琥. 中国传统器具设计研究：首卷[M]. 南京：江苏美术出版社，2004：101-104.

[10] 韩贝贝. 神龙取来琥珀光：青铜汲酒器[J]. 文物鉴定与鉴赏，2018（5）：88-89.

湖南皮影戏数字化数据库架构设计与应用

吴月亮　易澳龙　湖南科技大学

基金项目：2020 湖南省哲学社会科学基金项目，文化传承视域下湖南皮影戏的数字化创新研究（19YBA154）

摘　要

　　进入 21 世纪以来，以传统农耕文化构成的湖南皮影戏发展受到巨大的冲击，面临着"传播无门、后继无人、即将消失"的困境。而随着 2018 年首届数字中国建设峰会的顺利召开，我国对于数字化体系的建立逐渐推进，数字化技术及数字体系的建立也迎来了广阔的发展空间。本文针对湖南非遗皮影戏文化元素构建数字化数据库，为设计、艺术、历史、文化研究等专业领域提供快速便捷的信息查询，并为湖南皮影戏的保护和数字化发展提供技术支持。数字化数据库对湖南皮影戏文化元素中的流派、唱腔、戏本、影人形象（包括造型、材质、色彩及图案）四类元数据进行标注，针对湖南皮影文化数据资源较少、类型资源抓取较难、文化数据单一且重复等诸多问题，设计湖南皮影戏文化原型数据库架构，并对比传统非遗信息抓取，验证本研究的可行性。构建湖南非遗皮影戏数据库架构为湖南皮影戏的数字化保护和数字化转型以及其他非遗文化数据库的建设提供了参考依据。

关键词：湖南皮影；数据库；元数据标注；非遗数字化

　　湖湘文化源远流长、博大精深，是中华文化中独具地域特色的重要组成部分。湖南皮影戏作为湖南省首批列入非物质文化遗产名录的民间艺术，其文化价值和艺术价值都是中华文化千百年来不容忽视、不可或缺的因子，更是湖湘文化的典型代表。近年来，随着信息技术的高速发展以及 2018 年首届数字峰会的召开，关于非物质文化遗产数字化转型或保护成为当下的热点。数字化技术的介入使得非物质文化遗产（以下简称非遗）的保护取得了更进一步的改善，是当下数字媒体时代文化遗产保护和传承的主要手段之一。

一、湖南非遗皮影戏元素数据库建设研究背景

　　湖南皮影戏是中国傀儡戏的一个重要分支，传至湖南后经过湖湘文化的人文精神、物质生活、地形地貌、风土人情、经济流通等外在因素的熏陶、融合与发展，在制作、操纵、声腔、题材、内容等方面独具一格，例如"素纸雕镂"的湘潭纸影戏以及"十里不同音"的地方唱腔和原创地方唱段等。不管是从戏剧流派、唱腔、戏本还是影人造型（包括造型、材质、色彩及图案）都可以了解独具特色的湖湘文化和其影人美学特色，而这些戏剧流派作为湖湘文化的非物质化载体，充分展现了湖湘文化的内涵。

（一）湖南非遗皮影戏现状

　　随着现代人们生活水平的提高，电影、电视、手机和网络的普及，人们的文化娱乐生活发生了重大变化，传统的戏剧已经很难适应现代人们的生活节奏。由于赖以生存的社会环境发生重大变化，众多的皮影流失，班社剧目也发生了不可避免的流失，皮影戏从 20 世纪 80 年代开始走下坡路，目前已经处于濒危状态。原因主要分为以下四点。第一，皮影戏传人年迈，后继乏人。通过资料查询，了解到一些颇有造诣的老艺人因年事已高逐步退出舞台，而年轻传承人对于皮影戏的制作和表演缺乏经验；同时由于皮影戏演出收入不高，年轻一代为了更好的生活质量，不愿学习皮影艺

术，也导致其后继无人。第二，市场萎靡。随着技术的发展，电视、手机等电子产品的普及以及多样性文化的数字化冲击，喜爱皮影戏或是了解皮影戏的人群锐减，演出市场不断萎缩，生存空间变小。第三，皮影道具制作工艺烦琐，保存条件要求高。复杂的制作工艺导致皮影道具不能大批量生产，使其手工成本过高，条件苛刻的保存环境导致皮影道具容易损坏，使得皮影道具淘汰速度过快，这也造成皮影戏传播受到限制。第四，表演形式单一且内容局限。皮影戏从近几年来看，虽然在内容上有一定的创新，但演出还是多以传统剧目为主，且其表演方式还是需要搭建戏台进行现场表演的传统形式，演出的环境和时间都受各种条件约束。

（二）数据库架构建的研究现状

文化数据库的建立首发于西方国家，广为人知的文化数据库有聚合存储型数据库——Europeana、数字文化宣传展示型数据库——大英博物馆、数字创意型数据库——Google Art & Culture 等 [1]。

我国在文化数字化建设方面起步于 20 世纪 80 年代，在吸收西方国家先进经验的基础上，进行了不断的数字化尝试 [2]。同时，国务院也在不同时期颁布了相应的文件指示方向，其中 2021 年 5 月颁布的《"十四五"非物质文化遗产保护规划》中提出："要加强非遗档案和数据库建设。完善档案制度，制定非遗档案和数据库建设标准和规范。加大对非遗有关文字、图片、音频、视频以及实物资料的搜集、整理和数字化处理，充分运用非遗调查记录成果，完善非遗档案和数据库体系。加强资源整合共享，推动构建准确权威、开放共享的公共数字平台，推进非遗档案和数据资源的社会利用。" [3] 当下我国的文化数据库，已有数字文化研究与宣传展示型数据库——故宫博物院、数字创意型数据库——站酷、资源交易型数据库——视觉中国等不同形式的文化数据库。

当然，在文化数据库建立、繁荣的过程中，一定会出现一些阻碍其发展的问题。

（1）文化数据庞大，数据库类别单一。受地域文化影响，我国文化资源丰富，但各地域在建设文化数据库时缺少对文化资源信息的整合和标注，只是简单地将数据归类归库，且缺少对少数民族文化资源的收集和细分。

（2）文化数据库处于"单机"状态，未能相互建立连接。随着国家政策的推动，各个地区针对当地的优秀文化进行资源整合，并积极建立文化数据库。虽然资源收集丰富，但各个地区收集标准不一，建立形式也不统一。有些文化数据库还存在访问限制，数据库之间无法形成"生态网"。

（3）文化数据库专业性有待提高。文化数据库和文化数据平台网站的建立还只是处于初期阶段，多以数据资源的汇聚为主，类别分类单一，部分文化数据库所收集的文化数据内容和类型较少，质量参差不齐。现有的文化数据库仅提供文本资源，图像、音频资源较少，且针对文化资源的筛选原则简单，使用者往往需要自行搜索资源或花时间学习某一文化特色，之后再进行组合使用。

基于以上的问题，通过对湖南非遗皮影戏文化数据资源的采集、分类与整合，以湖南非遗皮影戏文化数据库建立为平台，解决湖南非遗保护与保存的问题以及民族特色文化数据库较少、资源类别不清的问题。在各数据库之间建立共享交换的数据链接，通过运用数据库元数据匹配关联技术以提高文化数据库的专业性，满足设计类及其他相关用户的需求。

二、湖南非遗皮影戏元素数据库架构设计

根据湖南非遗皮影戏的现状以及文化数据库的构建基础，建立数据库系统架构与元数据标准，提取支持数据，抓取和扩展具备语义关联与元数据匹配的湖南皮影戏元素原型。将数据库总体架构分为资源层、数据层及应用层，对湖南皮影戏元素原型数据库中的核心元数据进行分类，重点突出湖南皮影戏中的流派、唱腔、戏本、影人形象（包括造型、材质、色彩及图案）四类元数据，并对其进行数字化标注，形成元数据库。

（一）湖南非遗皮影戏元素元数据标注

针对湖南非遗皮影戏进行数据采集，采集范围包含流派、唱腔、戏本、影人造型（包括造型、材质、色彩及图案）。依据元素类别建立元数据标准，按照流派、唱词唱腔、戏本、影人形象元数据标准进行分类，分别标注元数据编码为 G（genre）、L(lyrics)、O(opera book)、S（shadow modeling）；再把影人形象进一步划分，按照造型、材质、色彩及图案进行分类标注整理，元数据编码为 S（styling）、M（materials）、C（colors）、P（patterns），如图 1 所示。

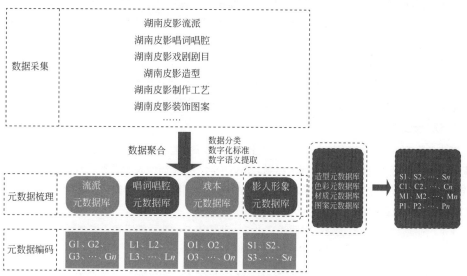

图 1　湖南皮影戏文化元素元数据库标注与编码

1. 流派元数据标注

湖湘皮影戏是宋代中原皮影戏的直接流传，旧时称"灯戏""影子戏"。前清时期，皮影戏已经遍布长沙城乡；民国初期，长沙就有多个皮影戏班子；抗战时期，田汉就组织过皮影戏艺人参加抗战救亡宣传。同期长沙望城兴起行会，各种纪念祖师活动出现，而一般酬神还愿戏主要演出木偶戏和皮影戏；正是这种多样的社会环境，使得湖湘皮影戏从长沙慢慢向浏阳、宁乡、湘潭、衡阳、衡山、攸县、望城等地扩展。通过对湖湘皮影流派相关资料的梳理，将其特征及分布位置进行整理：

（1）长沙望城皮影，流传于长沙、望城、浏阳一带，以湘剧和花鼓戏为主，其独特之处是"靠子"后脚长，相较其他流派的前脚长，更独具一格。

（2）榫山皮影，其于清代末期从湘潭市流传到攸县榫山，以湘剧以及花鼓戏的唱腔、地方方言和串词为主，中间夹杂着许多俗话俚语，非常贴合地方生活。

（3）衡山皮影，其特点是两人包打包唱的演出形式以及采用地方方言演唱的四方腔。

（4）湘潭皮影，湘潭皮影戏至今还保留着纸影的传统，其制作手法以"异形刀法"最为著名，同时湘潭纸影不管多少人物和动物都由一个人操纵。

通过对湖南皮影戏流派特点及地理位置信息的梳理，提取湖南皮影戏流派分布图。针对使用者的专业需求，流派元数据库可提供元数据地理位置及特征简介，能够让使用者快速了解湖南皮影戏分布情况及各流派特征，提高使用效率。

2. 唱词唱腔元数据标注

我国皮影戏有着悠久的历史，绝大部分皮影戏的音乐都与所属地区派系的地方戏曲有着相同或

相似的关系，其唱词唱腔大多跟某一剧种相关。湖南于洞庭湖之南，三面环山，北部为平原，中部多为丘陵地形。复杂多变的地理条件造就了十里不同音的地方方言及不同的唱词唱腔。通过对其音乐资料的采集和整理，将其唱词唱腔进行元数据标注及分类：

（1）长沙望城皮影戏在音乐上使用湘剧或长沙花鼓戏唱腔，一般为三人班且都具备吹拉弹唱能力。

（2）衡山皮影戏采用衡阳湘剧或衡州花鼓戏唱腔，分为两大派系：河西派系与河东派系，二者大同小异，同为南路、北路、昆腔、洞腔（神仙腔）、悲腔，以及独有的四平腔、乐腔七字句等规格腔；都为两人班子，一人操纵兼唱，另一人打锣鼓兼唱。异则为音调不同和地域语言不同。

（3）湘潭纸影戏，以湘剧为主，只有在唱"杂戏"时才会用一些花鼓戏曲调，其唱腔分为四大类：南路、北路、高腔、昆曲。

通过对湖南皮影戏主要流派的唱词唱腔的数字化采集，针对性地总结各派系的唱词唱腔特点，并就戏剧表演形式进行了一定的解释，同时进行了图片数据标注。

3. 戏本元数据标注

湖南皮影戏作为湖湘戏剧的一部分，剧目繁多，除了主要的神话、历史故事，还有许多地方的民间剧目。这些民间剧目在表演上通俗易懂、贴近生活，深受当地人的喜爱。但遗憾的是，其剧目的传承多为"师傅带徒弟"，以口头讲述为主，只有部分剧目以文字形式保留下来。通过对剧目内容的整理，将其内容按照时间段进行元数据标注并分类：

（1）师承传统的虚拟题材，包括戏文小说、典故传说、神话佛道等。这类题材鲜明地反映了中国传统文化、伦理道德以及人们对美好生活的向往和祝愿。

（2）新创的寓言童话题材，包括寓言小说、童话故事。这类题材主要来源于人们对生活的感悟及认识，具有一定的教育意义。

（3）现实生活中的题材，如人物故事等。这类题材往往着眼于当下典型的人物事迹，容易引起观众共鸣。

通过对戏本剧目进行分类整理与数字化采集，提取并标注湖南皮影戏各个流派中的剧目元数据，然后通过对剧目内容按照时间线进行分类，并标注具体剧目，见表1。

表1　湖南皮影戏戏本元素元数据标注节选

传统皮影剧目				
流派	剧目名称	类别	元数据编码	其他
湘潭纸影戏	《五鼠闹东京》	传统剧目 戏文小说	O1	
楗山皮影戏	《狸猫换太子》《西游记》	口述剧本 戏文小说 朝本 神话故事	O2	新创剧目《戒洋烟》
衡山皮影戏	《封神榜》	传统剧目 戏文小说	O3	
望城皮影戏	《八仙庆寿》《八仙过海》《杀韩信》	传统剧目 神话故事 传统剧目 神话故事 传统剧目 戏文小说	O4	
⋮	⋮	⋮	⋮	⋮
湖南皮影艺术剧院	《龟与鹤》《雀之灵》《三打白骨精》	寓言故事 现实题材 神话故事	On	

（二）影人形象元素数据标注

湖南皮影在发展过程中逐渐形成自己独有的风格，也造就了造型独特的影人形象。传统湖湘皮影的造型朴拙写实、雕刻粗犷，采用牛皮镂空制作；后经过传承人的努力，改用七层皮纸来制作，并雕刻出各种花纹，着色上彩。同时也根据戏本故事中的影人形象配有人物脸谱，使湖南皮影得到普及和空前的发展。本文根据文化数据库元数据标准，将收集的影人形象按照造型、材质、色彩、图案四类元数据进行分类标注，分别标注元数据编码为 S、M、C、P。

1. 造型元数据标注

传统的影人造型由头茬和身段组成，而影戏中身段大多可以共用，头茬则需要根据戏本故事的需要挑选身段组合。

通过对影人形象相关资料的梳理和分类，整理出其造型特点：

（1）影人的头茬按照戏剧人物行当划分（生、旦、净、末、丑），人物形象也忠奸分明，观者可以一眼辨别善、恶、美、丑。

（2）除去头茬，帽饰也是区分人物的重要标志之一，其主要分为冠、帽、巾、纱、盔五类，用以区别人物身份及官阶。

（3）影戏中的脸谱造型同样由早期的五分式转向七分式，用色大胆。

（4）身段衣袍采用"七分或八分"的身段角度，其衣袍衣裙同样也可用以区分影人身份，主要有袍类、宫装类、褶子类、靠子类等，分为男女蟒袍、官袍、小丹衫、亮肚子、女宫装等。

通过对影人形象的特点梳理，提取湖南皮影戏影人形象造型元数据，见表 2。

表 2　湖南皮影戏影人形象造型元数据

类别	流派	元数据标注	名称	样本原型	数字化模型
影人头茬	衡山皮影戏	S1	花脸		
	楢山皮影戏	S2	丑角		
	望城皮影戏	S3	净角		
	湘潭皮影戏	S4	花脸		
身段	湘潭纸影戏	S5	文小生		
	衡山皮影戏	S6	武生		

<div align="right">续表</div>

类别	流派	元数据标注	名称	样本原型	数字化模型
帽饰	湘潭纸影戏	S7	纱帽		
	湘潭纸影戏	S8	皇帝帽		
	槚山皮影戏	S9	丞相		
	望城皮影戏	S10	尖纱帽		

2. 材质和色彩元数据标注

对于一个物件来说，颜色是内在，材质是表层，两者相辅相成。因此，在色彩元数据提取的同时，也将湖南皮影戏中两种制作材料进行元数据整理与标注，见表3。

表3　湖南皮影戏材料元数据

样本原型	色彩标注编码库	流派	材料类型	样本原型	元数据编码
	C1 C86 M77 Y74 K55　C2 C4 M95 Y82 K0　C3 C86 M57 Y81 K24	湘潭纸影戏	硬壳纸张		M1
	C4 C76 M49 Y4 K0　C5 C8 M1 Y66 K0	望城皮影戏	黄牛皮		M2

在材质方面，由于湖南地处长江以南，气候湿润，因此需采用硬质的原料，否则随着空气中湿气的不断侵入，影人会弯曲变形。当下除湘潭采用纸壳做主材，其他流派则采用黄牛皮，经过多重工艺处理制作，延长影人保留期限。

在色彩方面，湖南影人材质不透光，使其造型边缘于逆光下呈现出黑色轮廓线条，因此，影人的轮廓线和装饰线都是黑色。而正是由于其轮廓线为黑色，更能突显影人其他装饰色块和图案，呈现"黑夹彩"或"黑夹白"的色彩对比，使观者能够直观地感受皮影的色彩魅力。通过对影人资料的采集发现：

（1）湖南皮影以红、绿、黑为主，以黄色、蓝色为辅，多使用平涂、分填的形式，颜色饱和且对比明显。

（2）色彩能够区别人物身份、地位及性格，例如服饰，黄色为皇帝，象征皇家；白色和红色为王侯将相，象征严谨与庄重；绿色和黑色则为武官。

3. 图案元数据标注

湖南皮影通过不同的雕刻手法，呈现出各式各样的精致花纹。湖南皮影作为传统美术的一分子，图案纹样都讲究"图必有意，意必吉祥"，通过象征、比喻等手法来传达对美好生活的向往与寄托。通过对影人形象的图案整理归纳，发现主要分为植物、几何和动物图案三大类别。

（1）植物图案。湖南皮影装饰图案中的植物图案多以花卉为主，梅花、莲花等，形式多样，有单株或团簇存在。植物图案一般出现在身段服饰上，以写实为主，且根据植物自身特性，赋予美好寓意。

（2）几何图案。湖南皮影装饰图案中多以水纹、T字纹、云纹、卷草纹、十字纹、回形纹等中国传统几何图案出现，且一般以二方连续或四方连续组合呈现，整体统一，秩序感强。

（3）动物图案。常见的动物图案有卧龙纹、凤鸟纹、蝴蝶纹、青蟀纹、麒麟纹、鱼鳞纹等，用写实的形态表达一定的寓意，其整体都是人们为了求平安、免灾难所"神"化的产物。

通过对影人形象上图案进行分类整理与数字资源采集，提取并标注类别，按照图案元数据编码名称、寓意等，详见表4。

表4　湖南皮影戏图案元数据标注

类别	图样名称	图样原型	元数据编码	寓意
植物纹样	梅花图样		P1	梅花因有五片花瓣，又称为"五福花"，每片花瓣的寓意都不一样，分别代表了"长寿、富贵、康宁、好德、善终"；梅花也有着顽强、雅致和贞节的寓意
	莲花图样		P2	莲花出淤泥而不染，有纯洁高雅之意
	菊花图样		P3	菊花特立独行，不趋炎势，是为世外隐士
几何纹样	水纹图样		P4	寓意着海水山崖、江山永固
	云纹图样		P5	象征祥瑞之气
	卷草纹图样		P6	寓意富贵延绵不断
动物纹样	鱼鳞纹图样		P7	鱼鳞一片片累积成三角形，相互交错，象征大地，鳞是用来保护自身安全的，常使用在武将的盔甲装束上，有除魔、护身的寓意
	龙纹图样		P8	龙纹自古以来象征权贵，代表吉祥

三、湖南皮影戏元素原型数据库设计与应用优势

当下，各种各样的文化数据资源涌现在不同的网站，但统一整体的民族特色数据库数据资源较少，使得专业设计师或相关研究者需要进行大量的资料搜索以及数据图像资料整理，并且他们还会面临文字信息多、图像影视资源搜索无门的境遇。针对专业性较强的设计从业者或相关研究人员，就使用湖南皮影元素文化数据库与传统文化信息库进行对比，通过对比分析两者的使用流程，得出

本数据库的优势：满足专业设计者或相关研究者的使用需求，弥补湖湘皮影特色文化数据资料较少的现状，提高使用者的工作效率。本数据库通过自主采集、Python 信息抓取、用户上传、数据更新等方式更新扩展数据库资源，并通过元数据关联技术向使用者推荐相关资源及优化的设计素材。通过合理的资源整合及优化推荐设计资源，有效地提高使用者的工作效率，大大减少使用者的工作时间成本。

如图 2 所示，设计者可以直接从数据库了解派系、唱腔、戏本、影人造型等元数据关联组合，并进行快速筛选优化，使用者可以不再通过全网检索，仅通过本文化数据库就可大大节约工作时间，同时也为使用者提供多样的数据信息及支持。

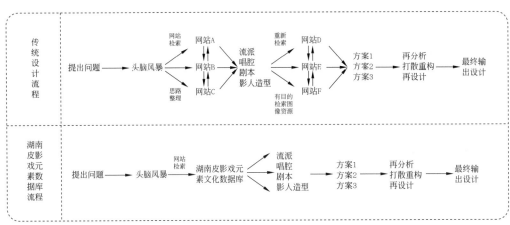

图 2　湖南皮影戏元素原型数据库的设计流程与传统设计流程对比

四、结语

本文从湖南皮影元素原型数据库设计应用出发，对其研究背景和研究思路进行阐述；并就如何构建湖南皮影数字化数据库架构进行简单介绍，主要分析其流派、唱词唱腔、戏本及影人形象四类文化元数据，将其进行元数据标注，同时针对使用者进行一定的专业使用介绍；最后比对传统文化数据库，提取本数据库的优势，并用案例进行佐证。当然，本次针对湖南皮影数字化数据库等方面的研究，还需要进一步提升和细化，就如何快速提取分析皮影元素、用户体验等方面还需加强。在之后的研究中，还将对湖南皮影元素数字化数据库的架构不断进行完善，为文化数据库提供案例支持，同时给使用者提供更加精准、快速的使用方法，提高其工作效率。

参考文献

[1] 赵云彦. 蒙古族游牧居住文化原型数据库架构设计与应用[J]. 包装工程，2021，42（24）：93-101.

[2] 吕舟. 论遗产的价值取向与遗产保护[J]. 城市与区域规划研究，2017，9（1）：214-226.

[3] 文化和旅游部关于印发《"十四五"非物质文化遗产保护规划》的通知：文旅非津发〔2021〕61号[EB/0L]. （2021-06-09）[2021-12-14]. http://www.gov.cn/zhengce/zhengceku/2021-06/09/content_5616511.htm.

[4] 魏清华，刘勐. 非物质文化遗产知识库构建——以甘肃省国家级非遗为例[J]. 图书馆学研究，2020（6）：33-38.

[5] 侯西龙，谈国新，庄文杰，等. 基于关联数据的非物质文化遗产知识管理研究[J]. 中国图书馆学报，2019，45（2）：88-108.

[6] 张玮玲. 基于"参与式数字化保护"理念的西部民族地区非物质文化遗产数据库建设——以宁夏地区为例[J]. 图书馆理论与实践，2016（12）：110-114.

[7] 左静. 浅谈湖南皮影造型艺术的特点[J]. 大众文艺，2016（15）：77-78.

[8] 许瑾. 皮影部件数字化提取系统研究设计[J]. 艺术评论，2013（9）：118-120.

[9] 杨宙谋. 湖湘木偶与皮影[M]. 长沙：湖南美术出版社，2011.

基于新工科背景以技能训练应用模式为主的混合式教学课堂重构
——以设计基础课程为例

谢 黎 东莞理工学院

摘 要

在技能训练应用模式的基础上，通过探索线上教学和线下教学相结合的形式，以设计基础课程为例，重新构造教学的时间和空间，与其他模式相比较，进一步提炼混合式教学课堂的成效，为新工科的教学改革提供经验。

关键词： 技能训练应用模式；混合式教学；课堂重构；设计基础

近年来，随着社会经济的全球化发展，互联网、物联网、人工智能及智能制造等改变了我们的生活，也改进了我们的生产，同时也对高等教育特别是新工科教育提出了新的要求。在现有条件下，如何充分发挥这些最新技术的教育功能，成为高等教育工作者们不断摸索和探讨的话题。本文作者借助所在高校与文华在线的合作平台，在课程建设中，探索线上教学和线下教学相结合的形式，重新构造教学的时间和空间，让教学更能适应学生的个性化需求，有效提升学习的深度和广度。

一、技能训练应用模式

什么是技能训练应用模式？技能训练应用模式就是让学习不再是一个人的事，而是让它成为一群人、一个班级甚至是一个专业的事情。正所谓近朱者赤，近墨者黑。良好的学习氛围一旦建立起来，将会对学习效率产生巨大的影响。本文所探讨的模式，以让学生掌握方法和技能为目标，通过课前、课中、课后三个阶段的训练，改变我们在课堂教学过程中过分使用讲授而导致学生学习主动性不高、认知参与度不足、不同学生的学习结果差异过大等问题，让学生们相互监督、相互配合，完成老师布置的阶段性的学习任务。在这个模式下，有利于增加学生与学生、学生与教师之间的交流，相互审视，同伴的作用得以凸显，增强学生自主学习的动力，大大提高学习的效率和积极性。不仅能使学生在线上线下进行理论学习，还可以进行技能训练，同时以学生为主体、教师为主导进行课堂角色的定位，以期促进最新技术在技能训练中的应用发展[1]。

二、混合式教学课堂

什么是混合式教学课堂？所谓混合式教学课堂，是指将在线教学和传统教学的优势结合起来的一种"线上 + 线下"的教学。通过两种教学组织形式的有机结合，把学生引向深度学习[2]。混合式教学课堂的目的不是去使用在线平台，不是去建设数字化的教学资源，也不是去开展花样翻新的各式教学活动，而是根据教学的规律去有效提升绝大多数学生学习的深度。通常教师会把理论知识整理出来按照逻辑关系发布到网络上，学生通过网络进行线上理论部分的学习。混合式教学课堂重构了课堂形式，对传统教学的时间和空间进行了拓展，"教"和"学"不一定都要在同一时间同一地点发生，在整个过程中，学生在规定的时间内完成学习内容即可。

三、应用示例

本文结合东莞理工学院机械工程学院工业设计专业近年来的探索，以设计基础课程为例，借助文华在线的数字化课程中心，对基于技能训练应用模式的混合式教学课堂重构进行简要分析。

（一）课前

好的开头是成功的一半，充分的课前预习则是提高课堂效率的重要一步。对于像设计基础这种实操性比较强的课程，理论方面的知识由学生们自学就能理解大部分。因此如果学生们在课前做好预习资料、思考问题、完成上节课作业，老师在课堂上就能更加快速地进行讲解、答疑，从而留下更多的时间给学生们去实操训练。

（二）课中

作业点评、课堂问答、自由讨论、同堂批改、课堂总结这五个部分，组成了老师在课上进行的内容。老师在课堂上进行作业点评，学生们得到及时的作业反馈，调整自己的学习步伐；课堂上进行答疑与重点讲解能够加深学生对知识点的印象，对知识点进行巩固和深化；自由讨论和同堂批改强调了同伴学习的作用，学生们能够更多地看到其他同学的作品，对比自己的作品，取长补短，拓宽思路；最后进行课堂总结，系统地归纳课堂上的知识点，帮助学生构建知识体系。

（三）课后

课后主要由完成作业、匿名互评小组作业、作业检查以及共享优秀作业四个部分组成。以设计基础这门课为例，课程除了基本的理论知识，更多依靠学生自己的理解来做设计。所以在这门课程的学习中，如何帮助学生开拓思维，多角度地发挥自己的想象力来完成设计才是课程的重点。因此，课后作业完成后，利用匿名互评小组作业的形式，可以让更多的同学针对同一份作业发表不同的观点，也是让作业的完成者拓宽自己思路的过程，让他懂得原来还能从这么多角度来理解这个题目。最后的作业检查由老师来完成，主要目的是把控整体的作业质量。优秀的作业共享到平台上，既是对学生成果的肯定，也让同学们之间能够相互学习，共同进步。

四、其他模式比较

相较于我们传统的教学模式——掌握学习模式（以下简称模式 1），技能训练应用模式（以下简称模式 2）具有较大的区别。

（一）适用的课程类型不同

模式 1 多用于基础课程的学习，学生可以个人独立完成学习。学生在学习这类课程中，只需要学会"1+1=2"，并且学会运用加法来解决问题，得出答案即可。而模式 2 则更适合运用在强调实践的课程当中，在此类课程的教学设计中融入模式 2 的方式，能够起到事半功倍的效果。

（二）课程的学习目标不同

相较于注重学会知识的模式 1，模式 2 更强调集体学习的过程，在集体学习的过程中，让学生充分理解理论知识，并用理论指导实践，真正掌握专业的方法与技能。

无论是掌握学习模式还是技能应用训练模式，都有其优点以及适用的范围，都符合混合式教学模式的特征，就是采用"线上"和"线下"两种途径开展教学。"线上"的教学逐渐成为教学的必备活动，"线下"的教学在前期"线上"学习的基础上开展更加深入的讲解。同一门课程可以运用多种模式进行教学，只要老师们能够根据不同的课程性质、各个阶段的学习目标，合理地将各个模式融入教学设计中，重构传统的课堂教学，让传统教学的空间和时间得以扩展，就能充分发挥混合式教学理念的先进性。

（三）课程的初步教学效果

我们对设计基础课程三年来的教学效果进行了跟踪调查。在学校教务系统每年开展的教学评价中，连续三年学生的综合评价均在 90 分以上，65.5% 的同学表达了认同，27.6% 的同学则认为

一般、不排斥。此外，连续三年对参与该项课程的学生进行问卷调查，共计 152 名学生填写了问卷。调查结果显示，对于混合式课堂的综合教学效果，87.2% 的学生表示满意；对于混合式课堂的教学模式有效性，92.3% 的同学表示认同，79.7% 的同学在问卷中反馈混合式教学可以提高自身在课堂上的参与度，84.6% 的同学认为混合式教学有助于加深对知识的理解以及满足个体差异；在"线上 + 线下"混合式教学课堂中，73.5% 的同学选择了"现场讨论"作为最受欢迎的课堂环节，82.3% 的同学认为混合式教学课堂可以提高与其他参与对象的交流与合作，76.3% 的同学认为混合式教学课堂可以提高学生学习兴趣。可以说，这些跟踪调查的结果进一步增强了我们开展"线上 + 线下"混合式教学模式改革的信心。

五、结语

目前，我国高校工业设计设计基础类课程教学构成中仍然沿用西方的包豪斯体系，导致部分设计课程脱离本土化，脱离学生课堂实际，教学成效有待进一步提升 [3]。基于技能训练应用模式的混合式教学课堂改革，不仅提升了设计课堂教学质量，还有助于高校青年教师提升信息化素养和人才培养能力。教师可以借助数字化课程中心平台，通过简单易用的课程设计模块，构建"线上 + 线下"混合式教学课堂，让教学过程变得更加生动。结合学校办学特色，在技能训练应用模式的基础上，推动混合式教学改革实践，探索高等教育与最新技术的融合之道，不断提升教学效能，为新工科课程教学改革提供参考和借鉴。

参考文献

[1] 杨海丽，刘光然，马海娇. 互联网+虚拟现实的技能训练模式设计[J]. 中国教育技术装备，2016（20）：58-60.

[2] 陈莹，赵娟. 线上线下混合教学在"计算机文化基础"课程上的应用[J]. 课程教育研究，2018（32）：256.

[3] 杨丽英. 基于设计创新视角的非物质文化遗产保护与传承——以江苏大学艺术设计教学为例[J]. 设计，2018（13）：98-100.

"组合风暴法"触发产品设计创意思维课程创新

蒋红斌　清华大学美术学院

赵　妍　鲁迅美术学院

摘　要

利用"组合风暴法"将产品设计中的功能因素与情感因素相结合，为解析设计创新策略与逻辑推导方法提供启发性参考。结合"组合风暴法"的产品设计创意思维课程将成为一种探索性和实验性的教学模式，不但可以让不同学业程度的学生在良性互动和参与式课堂中收获更好的课程体验与创新思维，而且组合设计法与头脑风暴法联动的创新模式可以启发多门产品设计概念与实践课程实现改良并突破瓶颈。

关键词： 创意思维；组合风暴法；设计方法

一、引言

创新存在于设计本身，设计的各个阶段都可能孕育着新的思路[1]。那么，设计一个产品并非一项一次性的任务，设计团队往往会在某个阶段发现问题时，回过头去审视和调整设计的初始阶段；或者因为某个环节受到了启发，直接跳转到设计的最终阶段[2]。假如产品设计的学生可以在每一次学习和设计之前明确创新对于设计的重要价值，那么，当学生在设计中遇到困难和挫折时，便可以灵活地跳出固有模式，而更加辩证地看待设计进程，久而久之，随着经验的积累，学生的设计思维和创新能力将逐渐走向成熟[3]。传统创意思维课程依靠头脑风暴等方法引导学生创意发散，学生在后期筛选和整合思路导出设计阶段，经常因为经验不足只顾创新而忽略了方案的落地性和可行性。将头脑风暴和组合设计法结合去指导设计创新，可以帮助学生从掌握创新方法到理解设计原理，完成从量到质的飞跃。

二、课程陈述

"产品设计创意思维"课程适用于产品设计的初学者。对于大二同学而言，一方面，产品设计的基础能力已经逐渐牢固，此时的他们非常渴望有一些设计创新的机会；另一方面，虽然掌握了技能层面的知识，然而在设计思维上还处于启蒙期，许多表象的、片面的设计思路和案例会将他们带入错误的思维轨迹中。因此，在这个时候为他们进行创意思维的疏导，可以为今后的专业学习和职业生涯建立正确的价值观和理论素养基础。

课程的开篇并没有直接给出关于创意思维的文字定义，而是赏析一系列中国宋代绘画作品，师生间使用你问我答的方式进行互动。这些绘画作品是宋徽宗开设的翰林书画院中的代表作品，为了遴选画功与意境同样出众的人才，画院实行以画作为科举升官的一种考试方法[1]。其中一道考题为"踏花归去马蹄香"，相信许多考生的第一直觉应该包含了骏马、鲜花、美人等元素。然而，面对这样的考题时，怎么避免使用直白的方式叙述原题，而给观画者带来更多新意？当答案揭晓时，老师用生动的讲解，将学生带入画卷的意境之中，体会画师在创作时的创新造诣[2]。

与其一次性地灌输正确的思维，指导教师不如用一些鲜活的案例告诉学生什么是创意、什么是思维、什么是设计程序、什么是设计方法。教师可以用轻松愉快的方式帮助学生"洗洗脑"，再加入一些互动游戏环节带着学生"热热身"，这样可以让学生快速抛弃之前的片面认识，而对新的知识产生兴趣并做好准备。

（一）清除四个对设计创意的错误认知

第一，设计流程相当于设计创新。产品设计程序通常会从调研开始，逐渐发现问题，然后定义问题和设计计划，进而开始设计原型，最后再进入测试与迭代环节[3]。然而，学生不能想当然地认为走完这些流程就可以实现产品创新，很显然，这还远远不够。随着设计项目实践和经验的积累，学生会明确设计程序与创新方法会辅助设计创新，但不是创新的衡量标准。

第二，设计工作量等同于设计创新。设计是一项脑力劳动和体力劳动有机结合的活动，在构思设计的阶段，设计师需要大量的思考来实现创新；在设计的实现阶段，模型与测试的顺利完成需要亲力亲为的动手操作。正因为此，许多学生误以为付出更多的设计工作量会回报更大的设计创新。然而，创意的产生往往和时间的投入与设计师的努力工作不成正比，它们之间并没有实质性的关联。而设计所蕴含的创新力量就像是一个产品周围所产生的磁场，可以给人带来或大或小的精神触动，这种情感上的触碰与产品体量的大小也不成正比，从这个角度分析，这也是产品设计创新的魅力所在。

第三，设计借鉴等于设计抄袭。设计作为一项创造性活动，却与发明创造不同，就像许多学生抱怨的那样："世界上几乎没有什么产品是市面上没有的了，那么，作为产品设计师该怎么办？"于是，有许多设计初学者在项目进行之前，不是进行详细的实地和网络调研，而是寻找类似产品，在此基础上修改一下就结束了任务。在此过程中，设计者往往忽略了设计的本质价值，即设计创新。设计不是凭空创造，而是站在巨人的肩膀上，推陈出新。新的设计推出并非是对以往设计的照搬全抄，而是要融入创新的因素[4]。

第四，概念设计就是不切实际的设计。这也许是大众对"概念"的理解存在偏差，对于设计师而言，概念设计是对设计者的一种责任和品质的考量。所谓概念设计是指未向现有市场投入批量化生产的设计，而不是先天存在许多缺陷，或者就技术、结构、功能、使用方式、使用情境模糊不清的问题设计方案[5]。所以，每一个能够被称为概念的设计都应当作好了即将投入市场并在激烈市场竞争中生存下来的准备，与此同时，概念设计的另一个任务是引领设计趋势、提供更多的创新可能性和多元性[6]。

（二）建立创意思维层次

纠正了错误认知之后，学生会更加渴望获得真正的创新思路和具体实施方法，教师可以将创新分为两个层次，并根据其中的逻辑性向学生传授（图1）。

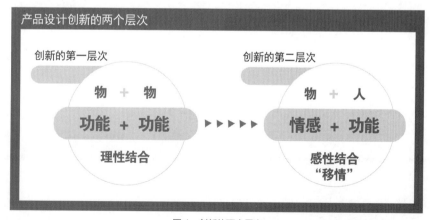

图1 创新的两个层次

"形式追随功能"，将产品功能作为产品存在的基础，假如将不同的功能在一个产品中进行整合和叠加，会碰撞出许多新的想法[7]。这种组合设计方法不但简单直接，更可贵的是为新产品的产生提供有效途径，例如，将手电筒和扫把结合，就可以产生一个方便清扫阴暗角落杂物的多功能扫把。实践发现，越是将差距甚远的产品或功能加在一起，碰撞出的新产品就越新奇[1]。同时，在整合功能或者产品时，要注重概念评估和产品主、辅功能的界定，这样可以避免设计出现偏差或者设计定义模糊不清。

相对第一层次中物与物、功能加功能的组合创新，当创意不断升级，就会涉及设计对用户心理的影响，当情感遇到功能，就可以实现创意思维第二层次的碰撞。无论是当今还是未来社会，具有同类功能的产品充斥着线上、线下销售平台，当用户对产品的生理需求得到满足后，能够在心理上与用户产生互动甚至共鸣的产品会受到更多的青睐，加入情感的设计试图将人的感情移植到产品设计之中，这将是未来设计的焦点研究问题之一[8]。那么，创新的更高层次将在产品实现使用功能的基础之上，适当地投射出期待、喜悦、哀伤、幽默、讽刺等人类情绪，这将在产品周围形成不断辐射的磁场，为产品带来更多的故事性和趣味性[4]。例如，试图赋予普通手动榨汁机以惊喜感，具体的设计方法是将手摇音乐盒移植到榨汁机中，那么每一次手动榨汁的过程，都会有惊喜的音乐声出现，对比全自动榨汁机，手动音乐榨汁机可以为用户创造更加愉快和绿色的使用体验[1]。

三、课程亮点

组合风暴法结合了头脑风暴和组合设计法，是以两个或多个事物为基础，按照一定的原理或目的，进行有效组合而产生创新的方法[3]。这种方法以发散想法为前提，以组合思维为核心。面对一些摸不到头绪的设计课题时，学生可以利用头脑风暴将关于这次设计项目的尽可能多的设计相关要素发散出来，然后对这些元素进行分类分组，接下来选择关联性较弱的元素在坐标轴上列出（图2），并进行叠加，得到的创意点可以作为深化设计方案的起点。在设计创意阶段，运用组合风暴法可以帮助设计团队发现具有价值的创新要点，这些或是功能组合、或是结构组合、或是情感组合的创新选题可以从根本处挖掘设计的创新[1]。课程中会对学生作如下要求：第一，团队合作，组长与组员在系列化设计中分工明确；第二，在创新过程中发挥主观能动性，善于发现新的设计要素；第三，按照组合模板，导出设计灵感来源或设计切入点；第四，团队要进行阶段性汇报和最终设计成果展示。

图2　组合风暴框架图与学生作业

四、教学实践

"产品设计创意思维"课程共3周54课时（图3），其中包括12课时的教师课堂教授、8课时的师生课题讨论、30课时的学生设计实践与教师辅导、4课时的学生项目路演汇报。课程第一

阶段为课程综述与主题寻找，每个组的学生寻找自己感兴趣的主题作为接下来方案发想的原点，例如"童年趣事""办公文化"等；第二阶段为设计热身，每个团队根据主题进行组合风暴法，在产生新想法和方案后，团队进行概念评估和设计定位；第三阶段为设计创意实战，每个团队围绕主题完成 5 个左右的系列化设计方案；第四阶段为设计展示，团队设计深化和项目路演。

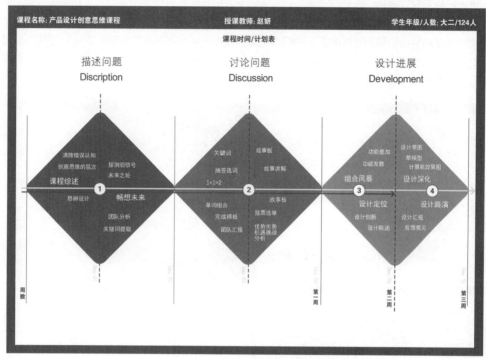

图 3　产品设计创意思维课程时间计划表

　　第一阶段为课程综述与主题寻找。为了调动学生参与创意活动的热情，打破理论讲述沉闷的气氛，本课程采用多案例讲解和互动式课堂模式，学生在课堂中不但参与设计项目并完成作业，而且还参与课程计划的制订并通过投票选择课题、决定课程每一步的具体安排。这种参与式授课模式的要点在于课上的每个学生都有发言权和选举权，所以课题的具体安排是由师生共同协商决定的，教师在课堂中则扮演引导者的角色，督促设计进程和激发学生设计思维。在畅想思路阶段采用的是桌面调研模式，学生团队使用事先准备好的信息卡、白纸板、便利贴和马克笔等材料，进行探索未来的卡片分类法，然后，教师根据每个小组的汇报，与学生共同讨论分析得到若干个设计的关键词，为下一步的设计做好准备。

　　第二阶段为设计热身。每组同学的精彩汇报让在场的师生们对接下来的设计实践充满期待。在设计创新阶段，老师要求每组学生利用组合风暴法发散出多个有创意的设计想法，然后用讲故事的方式将每一个设计想法生动地传达，为了让设计具有更强的故事性并引起大家的共鸣，团队可以通过故事叙述的方式图文并茂地描述产品。许多团队为了渲染新产品存在的必要性，通过角色扮演、讲故事让表达更加生动、充分。在每一组讲解完成后，组内成员和全体同学要经过多轮投票，为每组选出一个最终的设计方案。接下来团队使用 SWOT 评估法来进行概念可行性分析，以确保新的设计可以顺利落地 [9]。每个小组的设计概念经过以上流程，便可以进入项目设计定义、目标人群、产品功能、使用情景等定位，以确保设计按照计划高效进行。

第三阶段为设计创意实战。接下来的主要任务是深化设计方案，团队组长可以布置相应的任务与组员一同进行设计，其中包括设计调研，设计草图绘制，方案外观定稿，设计功能、结构、材料、工艺说明，草模型与测试，Rhino 或 SolidWorks 软件三维模型制作，产品渲染与排版，产品使用情景故事板展示等。

第四阶段为设计展示。在课程的最后，全体同学集中在一起进行一次设计项目路演和汇报，如图 4 所示。各团队将整个设计项目的创作过程整理出一份 PDF 文件，向大家汇报团队的工作、本次课程的收获和反思，更为重要的是，分析本次项目还存在哪些不足和可以深化改进的空间。通过这次汇报可以让学生带有思辨地看待自己的设计，并找到改善自身能力的方向。同时，在场的同学都可以为不同的团队提出建议，这也是获得设计反馈的良好机会。

图 4　学生创意设计作品与路演

五、教学成果评估

对本次"产品设计创意思维"课程的评估分为总结性评价（summarize evaluation）和形成性评价（formative evaluation）两个部分 [7]。总结性评价在课程结束后使用，由教师组成的专家团队通过多项成果检测学生对学习成果的综合掌握程度 [8]。教师团队一般 5~8 人，评估项包括：教师课件和讲义质量、课堂气氛、学生出勤率、学生完成的设计报告、教师授课风格和互动模式等。用 0~10 分填写每个选项并汇总出对课程的综合评估成绩，用于进一步分析课程过程与成果。而形成性评价会在课程进行过程中反复使用，评估团队收集到学生对课题的理解程度和反馈信息，在课后随机抽取学生进行课程体验测试和问卷调查，然后对问卷汇总得出对课程不同阶段的评估结果 [9]。通过以上评估，在未来的产品设计创意思维课程中可以为学生提供更加新颖的设计观念，同时让学生掌握多种创新方法，举一反三地应用到未来和现在不同的设计情境和设计项目之中。具有良好的创新思维和前瞻性的思辨能力对学生创新、创业具有良好的促进作用。

六、结语

课程明确了创新生成的两个层次，以及每个层次创新在产品使用、用户体验等方面的差异。通过组合风暴设计方法的引入，学生可以清晰地运用设计要素解构创新。同时，通过课程学生可以区分开创新与发明，创新并非凭空发明，但这并不影响持续性创新。学生可以站在前人的肩膀上，不断创造更理想的服务、更美好的产品形态、更新颖的用户使用观念等[5]。需要特殊强调的是，设计创意蕴含在整个设计流程之中，而并非设计的某个阶段，因此，本课程在整个产品设计教学中只是一个点，而由点及面的辐射，需要掌握创新方法并思辨性地应用于不同课程之中，由此可见，产品设计课程革新方法的过程也是一次汇集了师生智慧的创新之旅。

参考文献

[1] 赵妍，秦浩翔，胡海权. 国际视野下"产品基础设计"课程体系研究[J]. 设计，2021，34（7）：72-74.

[2] 田顺. 季令特点、思维转换、新技术新材料应用——纺织类产品创意展陈设计教学研究[J]. 装饰，2018（9）：74-77.

[3] 温莹蕾. 设计思维引导下的"城市设计"教学实践研究[J]. 设计艺术研究，2022，12（2）：119-122.

[4] 杨光梅. 基于可持续思维的"产品开发与设计"课程教学探索[J]. 设计，2020，33（17）：122-124.

[5] 赵天娇，张赫晨，杨君宇. 日常生活形态探索方法研究——产品形态设计教学探索与实践[J]. 装饰，2018（10）：102-105.

[6] 张茉莉. 产品设计专业课程思政改革方法思考[J]. 设计艺术研究，2022，12（5）：109-112.

[7] 徐清涛. 基于单个典型用户的设计定位可视化研究方法——以产品设计课程为例[J]. 设计，2019，32（9）：110-112.

[8] 方敏，周敏，于向涛.工业设计类课程思政教学改革探索与实践[J]. 设计艺术研究，2022，12（5）：113-116.

[9] 胡海权. 梳理逻辑——产品设计专业立体形态基础课程侧记[J]. 艺术工作，2019（4）：108-110.

突破高职设计教育中工作室运行的瓶颈

续　骏　广东科学技术职业学院

摘　要

本文从多年高职设计教学实践中挖掘高职设计工作室运行的痛点，分析遇到的瓶颈，并从设计企业和高职设计教育双重角度提出"八个结合"以突破此瓶颈，包括校内外师资结合、真实项目与虚拟项目结合、不同技能师资结合、通用和精细化课程结合等。

关键词： 工作室；产品设计；项目；结合

笔者 1997 年起在美的从事工业设计工作长达 12 年，后创立佛山市顺德区几何创意设计有限公司，运营至今也有 10 年，积累了大量产品设计一线工作经验。2009 年进入高职院校担任产品设计专任教师，从事产品设计教育至今，所在专业是国家高职示范院校重点专业。

多年来学院推行工作室制教学模式，工作室的历届毕业生和就业后企业的反馈给我较大的触动。在多年的工作室设计教育过程中，特别是从临近毕业的大三学生的设计能力来看，结果不容乐观。工作室的毕业生从事本专业的依然甚少，教师失望痛心，学生无力从事产品设计，学校更关注表面上的就业率。

一、从设计企业角度反思当前高职设计教育工作室的瓶颈

十多年前，国内各高校就开始尝试工作室模式，认为工作室是解决设计教育痛点的处方。实践证明，工作室教学摆脱了传统的教学模式，将专业理论知识传授、设计实践训练和综合应用能力培养融为一体，提倡"师父带徒弟"模式的教学方式，对学生开展较强的企业化教学活动，实现"传帮带"的教学理念。工作室教学比传统教学更具教学效果，但经过十多年的运作逐渐遇到一些瓶颈：

（1）当前校外兼职教师大部分仅为挂名，没有真正来学校上课，使得工作室学生了解不到企业真实的设计现状、设计方法、设计技法等；兼职教师来学校上课问题甚多，主要包括路途远、课程时间冲突、课酬少、交通住宿费难解决、费用报销手续烦琐、整理课程资料费时等。

（2）学校的所谓双师型教师也只是评职称时或做申报项目时需要，教师 5~10 年下一次企业锻炼，有的还是上课期间去企业打个卡，解决不了工作室教师对行业企业了解和自身专业知识、技能的同步。

（3）目前学校引进教师都是按照本专业的标准，单一专业的教师很难同时具备多方面的知识和能力，阻碍了产品设计专业教师团队整体教学水平的提升，使得工作室学生目前普遍出现材料、机械、结构、排版的短板。

（4）工作室内大二学生有激情但做不了事，专业课衔接不上，遇到软件不熟、头脑有想法但手绘画不出、知识面不广、设计阅读量不够等问题；而大三学生刚刚能上手做事就面临外出实习，心思不稳定。工作室整体人员青黄不接。

（5）工作室课程以大班教学为主，面对 20 人以内的小班教学学校要付教师同等的课酬，从经济角度不认可，因此工作室只承接了极少的专业课程。而即使是小班教学，由于缺乏相应的机制激励，教师依然用大班教学的方法和课件来教学，换汤不换药。

（6）大部分教学课程依然按美院式的排列：大一公共课＋大二专业基础课＋大三专业实训课。这样的排列各自独立，相互不连贯。材料课只讲材料不做真实设计；人机课只讲理论不做产品设计；软件课只讲广告排版不做产品设计排版。

（7）工作室项目较多为教师自编的虚拟项目，给教师和学生的压力小，没有时间、难度和评审的压力，结果大大缩水。而企业的真实项目引进后，节奏要求快，往往因为时间赶不上、水准达不到而流产。结果就是企业的真实项目做不了，教师布置的长期虚拟项目没压力。

（8）学生过于偏向计算机软件的学习，认为把设计软件练熟了上岗即无忧。他们不知道软件固然很重要，但在企业岗位中软件只是表达设计思想的手段且相对耗时，而手绘和手工是捕捉创意思维更迅速的好方法。

二、通过"八个结合"突破高职设计工作室运行瓶颈

根据笔者近年来的高职设计工作室运行经验以及长期与设计企业保持沟通的丰富信息，加上自身十多年的企业设计经验，针对高职设计工作室运行瓶颈给出以下方法突破。

（一）校内校外师资相结合

设计工作室是一种将学习与实践融为一体的开放式教学模式，不但可以提高学生学习理论知识的兴趣，也可以更多地训练实践动手能力、提高解决问题的综合能力、培养职业素养，因此校内外双师型结合是工作室的必备条件。

（1）积极聘请校内外教学专家、行业专家、企业一线设计师定期到工作室讲学，打破企业教师挂名不上岗的僵局。从学校学院层面扫清企业教师上课难的各种障碍，解决路途较远住宿问题、课程与企业工作时间冲突问题、交通费用问题、自驾交通补助问题、费用报销标准问题、报销流程和相关手续问题、企业教师课件标准问题、课前资料准备／课中作业收发／课后总结问题、不同级别教师课酬问题等。

（2）发挥校内外教师各自专长，在高职人才培养中发挥各自重要作用。校内教师在设计理论方面有较强的专业基础，积累多年的教学经验，有完整的授课体系和教辅资料，有针对不同课程和不同学生的多种授课方法，对学生也有充分深入的了解，课堂上有的放矢；企业教师有丰富的实践经验，可将最新的案例带进课堂，学生们可以在课堂上了解更多更真实的行业发展动态、国内外设计趋势，学习真实项目的设计理念和方法，深入了解企业设计的全过程。

（二）教师的校内课程与校外实践相结合

学校对每位教师都有课时要求，而且出于经济角度每个专业配备的教师都是按最紧凑的编制，这就使得教师下企业与上课发生了矛盾。

（1）从学校顶层出发给出更多的编制，让出一定的空当，保持每年都有教师到企业学习，了解行业动态、分享企业真实案例、学习最新的设计理念和方法。

（2）教师下企业挂职不能蜻蜓点水，必须做到固定岗位并收取薪水，因为只有拿了薪水企业才会安排真实工作，教师才能真做事，才能学会做事。

（3）教师在企业中学到的行业动态、设计趋势、产品分析、市场调研、设计流程、创意思维、概念设计、深化设计、设计展示与汇报、模型制作、工程对接等都将成为带回课堂的新能量，不断更新提升课件内容。

（三）不同技能、知识面师资相结合

产品设计是一门需要更广泛知识的交叉性的学科，包括美学、心理学、人机工学等，也需要材料、机械传动、结构、色彩、版式设计等知识，还包含了设计软件、手绘表达等技能，甚至还需要

相当丰富的生活知识、广泛的设计阅历和实践动手能力。目前各高校招聘教师基本要求是专业对口，产品设计专业就单一招聘工业设计或产品设计专业教师。因此学生即使在工作室的不断磨炼下，还是会遇到材料、结构、制图、人机、排版等诸多短板。

（1）学校人事部门应改变招聘条件，在专业为核心的基础上，适当配备其他专业教师，如产品设计专业配备机械专业、平面设计专业教师等，提升整个教师团队的综合教学能力，打造匹配企业所需设计能力的教师团队。

（2）同样是产品设计专业教师，应该根据个人专长来分配课程，让专业实践能力强的教师上专业实践课，理论知识强的上基础课，打破现有体系中排课的各种怪象。

（四）大二、大三学生相结合

工作室内要形成设计梯队，大一、大二、大三学生各尽其职、各展其才。

（1）从大一开始要进行宣传，使学生在思想上认识到只有进工作室才能更多接触企业、了解行业，才能操作真实项目，才能更贴近岗位，才能把能力提升到企业标准。

（2）从大二上学期开始招新考核，在思想和能力上双重把关，思想上注重考核专业兴趣、未来职业规划、个人综合素质等，在能力上主要考核手绘能力、软件能力、表达能力等。

（3）大三学生是工作室的主力，要充分发挥他们的能动性，在设计流程控制、设计方法、设计概念、三维建模和渲染、设计表达等方面担当重任；另外由于大三学生在下学期要下企业实习，所以要积极发挥大三学生的带动作用，做好工作室人才的传、帮、带。

（4）鉴于不同年级学生能力的差异，可合编成组，按能力进行分工，并将设计项目分解，安排好适合个人承担的具体工作。比如大二学生可以参与设计调研和资料搜集，进行创意思维和设计草图，大三学生适合做设计创意、三维建模和渲染、设计排版等。

（五）大班（课）小班（课）相结合

工作室大班小班相结合的教学模式更加符合高职院校设计教育的定位。

（1）根据产品设计专业课程属性和实际教学效果，优先安排核心课程和操作性强的课程编入小班教学，做好大小班教学课表，同时按教师个人能力的不同分配大小班的教学工作。

（2）大力普及小班教学，不搞精英化，不搞淘汰教学。按教师和学生兴趣点，把不同兴趣的学生聚集起来，形成小班制工作室良好的教与学的氛围。一个专业设立多个小班，做到在教学上舍得花钱，舍得投入师资，真正办好高职工作室教学。

（六）通用型课程与精细化专业课程相结合

高职产品设计课程中专业基础课和设计基础课比较多，称其为通用型课程，包括人机工程学、手绘表达、设计软件、设计流程与方法、形态设计、设计调研等，而作为最贴近产品设计岗位的专业设计课却比较少，但是行业内企业的方向却是多样的，如家电、家具、灯具、电子、陶瓷、厨房用品、医疗器械、机械装备、交通工具等。这就需要在传统通用型设计课程基础上关注并强化专业课程的精细化。

（1）分解并放大对接专业岗位的核心课程，做到多样化、精细化，匹配真实的企业岗位需求。根据专业教师的个人特长、所在地区的行业企业优势和校企合作中企业教师的专长来设定更多不同专业的工作室，如家具工作室、灯具工作室、家电工作室、电子工作室、陶瓷工作室等。一方面让学生可以根据自己的兴趣在专业上有更多更精准的选择，另一方面也可以让工作室的培养更匹配企业岗位需求。

（2）以目前的教学大纲、教学模式和课程标准很难做到专业设计课程的精细化，必须以精细

化工作室模式为终点重新逆向梳理各专业课和专业基础课，建立新的课程体系。

（七）短期的真实项目与长期的虚拟项目相结合

产品设计工作室由于师生课程和作业问题，无法像企业一样全身心完全投入项目，必须将短期的真实项目与长期的虚拟项目相结合，优先安排好短期项目，在空当期间再安排一些长期项目或虚拟项目，保证工作室在整个运作过程中工作的饱满、有效、平稳。

（1）带进工作室的真实项目大都是企业急需的，是根据市场需求制定的，市场的千变万化和针锋相对逼迫企业的新产品项目也必须是快速的。工作室师生在保证正常教学前提下要以最快速度最优设计力量保障企业项目的顺利进行。

（2）企业的真实项目不一定能够覆盖产品设计教学的全面性和系统性，适当配比一些虚拟项目可以填补空缺。非企业项目往往是教师根据企业长期需求或依据企业的工作经验、生活经验拟定的，既有实际需求同时也具有长期性的特点，比较容易在工作室实际操作，并被学生所接受。同时企业也有一些非急迫项目可以提供给工作室，也可以纳入长期项目中运作。

（八）手工项目与三维项目相结合

打破"学好软件走天下"的误区，将计算机虚拟三维与真实手工相结合，才能更好地培养学生的形态塑造和结构认知能力。

（1）虽然计算机软件和手工都属于动手能力，但思维方式不同。手工指用双手接触到材料本身，并做出产品，比如折纸、泥雕、竹编、泡沫造型等；其特点在于双手直接接触到产品形态本身，触摸到材料质感和肌理，眼睛看到真实1:1尺度。而计算机软件属于虚拟造型，存在形态有透视错觉、材质无法感受、色彩有偏差、大小失真、结构不清晰等问题。

（2）通过手工课程来培养学生对材料特性的认知、对产品形态的真实体验、对产品结构的了解，强化对产品的全方位感知，再回到计算机软件中，两者结合会将真实的感知体验带给学生。

通过以上措施，有望改变目前工作室现状，突破设计工作室遇到的运行瓶颈。这里既需要全体工作室师生付出更多，也需要企业的配合，更需要学校学院的大力支持，希望高职设计工作室之路越走越宽。

参考文献

[1] 李庆君. 基于产品设计工作室以项目制带入日常教学方式改革[J]. 艺术家，2021（10）：104-105.

[2] 汪沙娜，曹向楠，谭嫄嫄. 创新创业背景下产品设计工作室教学改革研究[J]. 科技风，2021（4）：35-36.

[3] 覃芳圆. 产品设计工作室教学模式的"课程群"建设与实践——以桂林电子科技大学为例[J]. 教育现代化，2020，7（21）：71-73.

应用型本科工业设计专业"全流程递进式项目驱动"课程体系探索与实践

张锦华　邓媚丹　孙小凡　朱碧云　黄三胜　贾铭玉　北京城市学院
柳冠中　蒋红斌　清华大学

摘　要

为提升应用型本科工业设计专业学生基于设计项目全流程的实践创新能力，进行"全流程递进式项目驱动"课程体系探索与实践。课程体系以设计项目为载体，以产品开发全流程为线索，建构了横纵贯通的课程结构，建设了循环叠加递进的课程内容。通过打造项目专题教学团队、创新项目驱动教学方法等举措，实现了强化实践与探索创新相统一、整合知识与把控全局相统一、循环修正与启迪思维相统一、名师引领与自我成长相统一。学生设计实践创新能力全面增强，多项课程设计作品被企业采纳或荣获国际设计大奖，培养成果卓然；教师教学水平和科研能力快速提升，主持参与多项省部级课题，教科研成果显著。

关键词： 应用型本科；工业设计专业；全流程；递进式；项目驱动；课程体系

我国正处于由信息化革命进入智能化革命的转折期，国家高度重视创新型、应用型人才的培养。李克强总理多次强调指出高等教育院校要主动变革、更新观念、对接产业、创新模式，培养适应新时代需求的应用型创新人才。

应用型创新人才培养的关键是实践创新能力的提升。基于认识论视角的相关研究认为，能力的提升以知识创造为基础。知识创造是有目的行动的结果，并非只存在于人的认知层面，而是取决于在具体的时间与空间，依托具体的实践情境进行知识转换，因此知识创造的前提条件首先是需要有一个创造知识的实践场。工业设计暗默知识成分较重，具有双螺旋模型特征，因此知识创造难度较大。所以工业设计的知识创造不仅需要一个创造知识的实践场，还需要更新迭代、反复训练。

"课程是人才培养的基础和媒介"，课程体系建设的理念与模式，一直是设计教育关注的焦点。何人可教授系统地梳理了我国工业设计教育的发展进程，认为工业设计教育经历了"综合—分化—再综合"三个阶段。包豪斯作为现代设计教育的开创者，推崇作坊与师徒制，师傅讲解或演示完成之后，徒弟在作坊或车间通过反复练习将师傅所讲理论融会贯通，这是设计教育最初的"综合"。"随着现代教育体制的体系化，出现了将原本有机联系的整体割裂为相互独立的学科和课程的趋势，并且越来越细化。"造型基础、设计基础和专业设计成为工业设计典型的三段式课程模式，在三段式课程模块中又划分为若干自成体系的课程。每门课程只解决完整设计项目中的某一阶段性问题，不同课程之间缺少衔接与过渡，使课程内容和实践项目不能很好地结合，导致学生理论学习与实践训练相对脱节；重要的设计理念和设计方法只在某门课中重点讲解，在其他课程中没有足够的时间和空间进行反复训练，导致学生难以扎实掌握；课程教学没有按照完整的项目设计流程进行组织，训练学生全流程设计能力，导致课程知识体系缺少基于项目的整合，学生知识碎片化，所学非所用，面对真实设计项目思维局限，缺少全局观念。因此，在设计学科强调艺工融合、文理渗透，提倡实践创新能力培养的今天，必须从课程体系改革入手，探索"再综合"的设计教育之路。

一、"全流程递进式项目驱动"课程体系核心内容

工业设计作为生产性服务业必须和制造产业融合发展，参与产品制造、流通、使用、回收的全

部流程，因此工业设计专业需要培养熟悉产品开发全流程、具备各环节设计研究及设计实践能力的复合型创造性人才。

"全流程递进式项目驱动"课程体系以培养应用型本科实践创新能力为总目标，以设计项目为载体，以产品开发全流程为线索，建构了横纵贯通的课程结构和循环叠加递进的课程内容。课程体系中的"全流程"是指每学期依托一个设计实践项目，组建一个以训练实践项目全部流程设计能力为目标的课程群（纵向），每个课程群由设计研究方法、产品创意设计、产品模型制作、品牌设计与营销、综合设计表达五门课程组成（横向）。纵向课程与横向课程形成横纵贯通的课程结构。"递进式"是指从项目难易程度、课程知识模块、产品生命周期阶段（作品、产品、商品、废品）三个维度，构建六个学期逐级叠加递进的课程内容。"项目驱动"是将项目融入课程，课程以完成项目任务为主线，将"教"与"学"融于"做"，驱动教师转变观念、更新教学内容、改革教学方法，并捕捉学生兴趣、调动学生学习热情、培养学生创新意识。

二、"全流程递进式项目驱动"课程体系改革举措

（一）引入项目，构建"横纵贯通"课程结构

课程结构是课程体系建设的重点内容之一。以设计项目为载体的"全流程递进式项目驱动"课程体系的首要任务是确定每个课程群的实践项目。考虑产品设计、交互设计、服务设计等不同设计领域，兼顾实战性和研究性不同项目性质，按照从简到繁、从易到难的认知规律，一至六学期依次构建了水瓶设计、坐具设计、灯具设计、3C（小家电）产品设计、玩具设计五个专业基础课程群，以及智能产品设计、服务设计两个专业方向课程群（图 1）。水瓶设计主要关注造型，设计内容少、难度低，主要目的是使学生对产品设计形成初步认知；坐具设计与灯具设计是工业设计经典设计项目，而且材质单一、技术单一，因此被选为低年级课程群的设计项目；3C（小家电）产品设计需要研究生活方式及消费方式，运用新技术创造复杂功能；玩具设计需要研究儿童心理，挖掘特殊人群需求，了解机械传动技术，具备更加综合的设计能力；智能产品设计和服务设计是工业设计前沿领域，因此没有规定具体的设计项目，可以根据授课团队掌握的资源灵活调整。

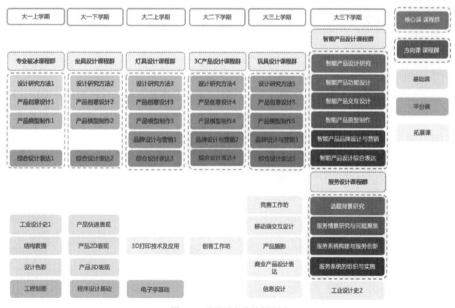

图 1　工业设计专业培养计划

　　"全流程递进式项目驱动"课程体系内每个课程群由设计研究方法、产品创意设计、产品模型制作、品牌设计与营销、综合设计表达五门课程组成，分别对应需求定义、概念设计、方案测试与迭代、产品营销、产品推广与展示全流程设计的五个步骤。为保证每个课程群都能够形成一个完整的设计流程，创造性地将每门课程分成几个知识模块，根据项目需要分配到不同学期的课程群中。例如设计研究方法课被分为五个模块，实地走访和观察是用户研究的基础方法，又符合水瓶设计课程群需要，因此作为设计研究方法课程的第一模块内容，分配给水瓶设计课程群；以此类推，将设计研究方法课程中不同知识模块分配给不同课程群，保证每个课程群中都有相应的设计研究方法的课程内容。横纵贯通的课程体系，既能够基本覆盖工业设计学科核心知识体系，又有利于学生体验完整设计流程，建立明确的思考框架，形成清晰的设计思路。

　　"全流程递进式项目驱动"课程体系（图2、图3）从项目综合程度、课程知识内容、产品生命周期三方面，由简到繁、由易到难，构建了一至六学期循环叠加递进的课程内容。项目综合程度循环叠加递进是指在项目训练内容方面，每个课程群项目的训练内容都是在之前课程群项目训练内容总和的基础上，再围绕本学期项目特点加上新增加的训练重点。例如，第一学期"水瓶设计课程群"主要训练造型能力；第二学期"坐具设计课程群"在造型训练的基础上，加上材料和结构相关的训练内容；第三学期"灯具设计课程群"，再加入电路与电子技术的训练内容；第四学期"3C产品设计课程群"再补充材料和加工工艺的学习任务；第五学期"玩具设计课程群"再增加机构和传动训练。课程知识内容循环叠加递进是指每门课按照项目训练内容的需要分配知识模块到各课程群，随着课程群训练内容的不断叠加，也不断叠加新的知识点与能力要素。课程内容的循环叠加递进符合认知规律，通过不同项目的反复实践，有利于学生循序渐进地掌握完整的知识体系。产品生命周期阶段循环叠加递进是指水瓶设计课程群完成原型设计即可，坐具设计、灯具设计、3C产品设计课程群需要按照产品的要求进行完整设计，玩具设计、智能产品设计课程群需要思考如何通过设计让产品成为商品，服务设计课程群则要兼顾全生命周期，思考废品如何处理。总之，学生从入学到大三期间的六个学期中，可以循环进行六次叠加递进的全流程项目训练，反复体验实践项目的设计全流程，从中寻找设计规律，总结设计方法，积累设计经验，提升实践创新能力。

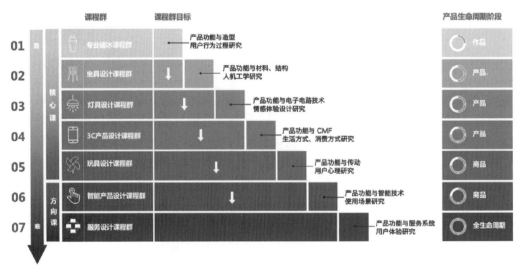

图2 "全流程递进式项目驱动"叠加递进的课程体系内容

	专业破冰项目课程群 产品功能与造型 用户行为习惯研究	坐具设计课程群 产品功能与造型结构 人机学研究	灯具设计课程群 产品功能与电子电路技术 情感体验设计研究	3C产品设计课程群 产品功能与CMF 生活方式、消费方式研究	玩具设计课程群 产品功能与动力 用户心理研究	智能产品设计课程群 产品智能控制技术 使用语境研究	服务设计课程群 产品功能与服务系统 用户体验研究
设计研究方法	设计研究方法1	设计研究方法2	设计研究方法3	设计研究方法4	设计研究方法5	智能产品设计研究	选题背景研究
产品创意设计	产品创意设计1	产品创意设计2	产品创意设计3	产品创意设计4	产品创意设计5	智能产品功能设计	服务情景研究与问题聚焦
产品模型制作	产品模型制作1	产品模型制作2	产品模型制作3	产品模型制作4	产品模型制作5	智能产品交互设计	服务系统构建与服务创新
品牌设计与营销			品牌设计与营销1	品牌设计与营销2	品牌设计与营销3	智能产品原型制作	
						智能产品品牌设计与营销	服务系统的组织与实施
综合设计表达	综合设计表达1	综合设计表达2	综合设计表达3	综合设计表达4	综合设计表达5	智能产品综合设计表达	

图 3 "全流程递进式项目驱动"课程体系全部内容

（二）汇聚名师，打造项目专题教学团队

"全流程递进式项目驱动"课程体系的建设质量，关键在于师资力量的投入。基于项目全流程的课程教学需要教师具备产品开发全流程设计能力和教学经验，对教师的设计和教学水平要求都很高，因此光靠院校单方面力量无法保证课程建设取得良好效果，必须整合产业界、学术界等社会力量，进行"校校联合、校企合作"式协同共建。首先要通过与知名设计公司进行订单班联合培养或课程建设合作等方式，为课程体系实施搭建校企共建平台。其次根据每个课程群项目选题，聘请项目领域内国内一流学者担任首席专家，打造首席专家主导、校内教师负责、行业设计师参与的专题式课程建设团队。首席专家凭借业界巨大的影响力和感召力，卓有成效地推动课程体系改革思路的探索；行业设计师引入企业真实的设计项目，使企业真正参与到学校课程建设的全过程；校内教师作为课程群负责人，结合学校培养理念及学生特点，与首席专家、行业设计师共同研究课程建设思路、组织课程内容。在具体授课过程中，每个课程群都有部分内容由首席专家或知名设计师亲自授课；某些课程难点、课程间的衔接点由几位教师同时授课，一名教师主讲，其他教师参与课堂讨论，辅导学生设计实践；实行导师制，将学生分组后分配给授课团队教师，要求导师全面接触和跟踪学生，负责把握学生项目进度，解决项目设计中遇到的问题；校内教师全程跟课，了解学生学习状态，收集学生反馈，与校外专家共同研讨解决。总之，首席专家、行业设计师、校内教师协同授课机制，保证了课程教学达到预期目标，取得了丰硕成果。

（三）寓教于做，创新项目驱动教学方法

项目驱动（PBL）是建构主义学习理论下的一种教学方法，其核心思想是将设计项目融入课程教学，将学生课程学习融入项目任务完成过程，通过项目中的真实问题激发学生学习兴趣，促进深度思考，在解决项目问题的过程中，使学生获得新知识，形成新能力。在"全流程递进式项目驱动"课程体系实施过程中，教师将课程群项目选择与企业需求和课程目标相结合，把项目内容分解成多个课程任务，明确每个课程任务需解决的关键问题，依据问题塑造真实研究场景，精选适合项

目的设计理念和研究方法进行讲解，使讲授内容少、精、适、新。创建项目研究小组，搭建师生资源共享与交流讨论平台，鼓励学生通过团队合作解决项目难题，便于学生通过小组讨论进行深入思考，通过反复修改设计方案逐步提升实践创新能力。例如，3C 产品设计课程群选用小米智能出行设计项目，整合小米智能出行项目核心需求与 3C 产品设计课程建设目标后，教师将项目分解成观察用户出行方式、洞察用户出行需求等课程任务，创造 4S 店测试实车、组织目标用户跟车随访等真实研究场景；精选桌面调研、竞品分析、观察、深访等设计研究方法，引导学生从用户需求洞察、使用体验创新、新技术新工艺应用、产品定位等方面进行深入思考和研究。每完成一个阶段性任务进行一次汇报，由企业专家和授课教师共同从设计、生产、服务等方面指导学生设计出符合企业、市场和用户需求的产品。通过多轮探索，3C 产品设计课程群创新出多套小米智能出行解决方案。

三、"全流程递进式项目驱动"课程体系价值意义

实践出真知，"全流程递进式项目驱动"课程体系基于工业设计实践性、应用性和多学科交叉性的特点，明确提出"强化实践、激发创新、培养能力"的课程体系总目标；依托项目，将设计实践过程梳理成系统性课程内容；寓"教""学"于"做"，使学生在干中学、学中干；基于问题的不断探索，提升设计实践中的创新能力，使课堂不仅成为教师传授知识的殿堂，更是学生展示能力的舞台。

（一）创建了整合知识、把握全局的课程结构

"全流程递进式项目驱动"课程体系每学期用项目打通课程之间的壁垒，按照项目设计的全流程，构建了课程群内打通流程、课程群间逐级递进的"横纵贯通"的课程结构。基于"横纵贯通"课程结构优化重组了工业设计学科核心知识，形成了以设计调研、原型创新、模型制作、运营推广等设计全流程为主要内容，具备"重实践、全流程、广交叉、深融合"特点的知识体系，为学生提供了知识构建的全流程时空场域，帮助学生全面把握工业设计中"人""物""事"各要素之间互制互生的辩证关系，建立工业设计系统观、全局观，应对工业设计作为"多学科综合交叉"的复杂性。

（二）创新了循环修正、启迪思维的课程内容

从第一学期至第六学期，"全流程递进式项目驱动"课程体系中项目训练内容从单纯到复杂，课程知识模块从基础到综合，产品生命周期阶段从作品原型到废品处置，形成了逐级叠加的课程内容。学生可以循环进行六次叠加递进的全流程项目训练，为学生提供了充足的反复实践的机会。真实项目充分调动了学生的学习主动性，引导其在项目推进过程中不断自主探索、发现问题，围绕"问题"展开反复试错、循环修正、迭代创新，从而掌握设计规律，启迪设计思维，逐步扩展具有明确目标的"活知识"，全面提升实践创新能力。

（三）创造了名师引领、师生共进的培养机制

"全流程递进式项目驱动"课程体系组建了由清华大学等一流高校知名教授领衔的高水平项目专题师资团队，实施首席专家亲站讲台、项目专题师资团队协同授课、校内教师全程跟课机制。名师亲自授课，一方面为学生创造了与名师面对面交流、一对一指导的机会，极大地激发了学生学习热情和专业兴趣，有效提升了学生的实践创新能力；另一方面便于校内跟课教师学习全流程教学内容及方法，提升全流程教学水平及能力。课程衔接点、教学难点由几位教师同时授课，既便于辅导学生解决设计中遇到的问题，又能够提升教师合作教学的能力。同时，校内教师还依托课程体系改革，进行教科研项目研究，提升了自身教科研水平。名师领衔、校企合作、团队协同机制既是塑造学生实践创新能力的核心保障，又是提升教师教学水平、合作意识及科研能力的重要举措，保证了

课程体系建设的有效实施和可持续发展。

四、"全流程递进式项目驱动"课程体系推广应用效果

（一）学生实践创新能力全面增强，培养成果卓然

课程体系改革实施以来，学生实践创新能力快速提升。共斩获世界三大设计奖之一德国红点奖、全美顶级工业设计大奖 Core77 Design Awards 奖、"中国设计界的奥斯卡"红星奖等国内外设计大奖 76 项。同时，学生的设计实践能力得到企业与社会的认可，智能产品设计课程群的汽车智能监测产品设计、灯具设计课程群的北欧家居灯具设计等多项作品被企业采纳；毕业生入职小米、滴滴、海尔等知名企业或自主创业，设计多款产品取得骄人的市场业绩，如为日本知名品牌雅萌设计的眼部射频仪 ACE Eye，销售量位居中国 2021 年射频美容仪类排行榜前十；此外，毕业生实践创新能力也达到国内外知名高校入学水平，几年来共有 26 名毕业生考入格拉斯哥大学、香港理工大学、北京理工大学等国内外知名学府攻读研究生。

（二）教师教学水平和科研能力双向提升，教学成果丰硕

课程体系改革实施名师引领、校企合作、团队协同的授课方式，迅速提升了教师教学水平及科研能力，显著增加了教学及科研成果。教师主持、参与多项省部级以上研究课题，包括"基于中英教育合作基础的中国特色国家资质框架的改革创新实践项目""蚌埠市工业设计'十三五'规划项目""义乌产业战略咨询研究——中国生活设计中心规划方案""勋章等荣誉纪念品类礼品信息资料收集整理和基础性研究项目"，等等；近几年，共完成教科研项目立项 49 项，发表论文 14 篇，出版教材 7 本，获得专利 6 项，获得德国红点奖、IF 奖、红星奖等国内外知名奖项 23 项。

（三）推广应用价值较高，社会影响彰显

几年来，"全流程递进式项目驱动"课程体系在国内外同类院校设计专业产生了一定反响：2016—2017 年国家教育行政学院两次组织百名民办高校校长前往北京城市学院进行"智能产品设计"课程观摩学习；同年与丹麦皇家艺术学院、英国锐传学院等国际知名院校交流"全流程递进式项目驱动"课程体系建设方案与成果，探讨人才培养等方面的深度合作；2017 年承办中国工业设计协会专家委员会年会"综合设计基础教育现场研讨会"，中国工业设计之父柳冠中及多位业内专家学者对我校工业设计专业"全流程递进式项目驱动"课程体系的建设思路和成果给予高度评价，并提出深化与推广建议；2019 年受邀参加世界工业设计大会并作主题发言；2021 年承办全国高等院校综合设计基础教学分论坛——课程体系探索与实践，分享经验及成果……

五、结语

课程是人才培养的基础和媒介，课程体系的理念模式与师资投入是培养实践创新人才的关键。"全流程递进式项目驱动"课程体系的创新之处是以设计项目为载体，以产品开发全流程为线索，重构横纵贯通的课程结构，建设循环叠加递进的课程内容。"全流程递进式项目驱动"课程体系是提升应用型本科工业设计专业学生基于设计项目全流程实践创新能力的有效途径和方法，其理念和模式不仅适用于应用型本科工业设计专业，对高等教育其他类型本科院校工业设计专业及各学科都有参考和借鉴价值，具有一定的推广应用价值。本研究在实施"全流程递进式项目驱动"课程体系时选择了水瓶设计、坐具设计、灯具设计、3C 产品设计、玩具设计等实践项目，并以这些项目为载体重新组织了设计研究方法、产品创意设计、产品模型制作、品牌设计与营销、综合设计表达五门课程的内容，后续研究可尝试寻找更加合理的项目安排和重新组织更加有效的课程内容。

参考文献

[1] 许江. 基于 SECI 知识创造模型的产品设计专业知识创造模式构想[J]. 装饰，2018（8）：134-135.

[2] 罗凌斐. 我国高等教育个体价值回归研究[D]. 南昌：南昌大学，2008.

[3] 何人可. 走向综合化的工业设计教育[J]. 装饰，2002（4）：14-15.

[4] 李煜. 基于综合化思考的产品专题设计课程设置的探索[J]. 艺术与设计（理论），2009，2（9）：218-219.

[5] 柳冠中. 设计与国家战略[J]. 科技导报，2017，35（22）：15-18.

[6] 吕宙. 高职室内空间设计课程 PBL 教学模式改革探析[J]. 创新创业理论研究与实践，2019，2（1）：130-131.

面向工业设计的跨界协同式综合造型基础教学平台建设

赵 静 贾 振 秦 洁 中国矿业大学

摘 要

综合造型基础是工业设计专业的核心基础课程，以培养学生的设计语言运用和设计思维为主要教学目标，跨界协同式综合设计基础教学平台是实现该目标的重要途径，包括硬件设施的综合配备、师资力量跨专业协作、教学系统的上下协同。该平台显示出文化与科技两种指向，并在跨界协同式综合造型平台下的教学方式中引入传统工艺教学模块和数字交互教学模块，为工业设计专业学生学习设计造型语言和设计思维提供了一种新的学习模式，同时也为构建中国当代设计话语体系提供了一种新的探索途径。

关键词： 工业设计；跨界协同；综合造型基础；教学平台建设

作为工业设计专业的核心基础课程，综合造型基础为工业设计专业学生进入设计状态提供了必备的基础。工业设计专业与科技艺术、文化等领域相关联的本体属性决定了其"超学科性"的特征，而在现行的学科划分方式下，设计学科与其他专业的关联不可避免地被专业界限割裂。在这种设计教育语境下，跨界融通、艺工结合、工艺与设计结合成为工业设计专业教学中必要的教学方式，而跨界协同式教学平台建设则是解决这一问题的有效方案。

一、两个目标：设计语言和设计思维的培养

综合造型基础作为工业设计专业学生接触专业设计的先导课程，以培养学生的设计语言和设计思维体系为主要教学目标。

（一）设计语言

设计语言是进行设计的基本要素和造型逻辑体系。著名的"南肯辛顿体系"的制定者理查德·里德格雷夫（Richard Redgrave）认为"设计是一种语言"，"从简单语法到复杂句式，从基础法则到复杂运用，设计是可以定量传授的"，并且成为"一种衡量事实，探索真理的方式"[1]464；英国政府设计学校（the Government School of Design）首任校长威廉·戴斯（William Dyce）也认为语法是首要的，设计学校的教学"必须从 ABC 开始"[1]461。尽管当时他们认为的设计语言是以装饰艺术为基础的，但对设计形态的构成逻辑而言，现代设计教育依然符合这种从设计语言开始的教学方式。

（二）设计思维

"设计思维"概念由哈佛大学设计学院教授 Peter Rowe 提出，并随其《设计思维》一书的出版受到广泛关注。斯坦福大学设计学院曾提出著名的 EDIPT 设计思维模型，成为设计思维研究的重要领地。设计思维可被作为方法论和设计过程依据被设计者广泛应用，成为"人们面对复杂问题时，综合运用已有知识技能，通过发散思维和聚合思维的协同作用，不断迭代生成问题解决策略，进而形成创造性解决问题的思路和方法的过程"[2]。对设计思维的训练是工业设计综合造型基础教学中的重要内容之一。

二、一种途径：跨界协同教学平台

1945 年《哈佛通识教育红皮书》指出："随着现代生活越来越依赖于专业知识，学院中各种

各样的学科领域只是在为生活这样或那样的职业做准备……这种职业上的专业主义往往局部地削弱了学院曾拥有的理论上的统一性。正是这个原因……学院被分裂成与它本身相对立的东西。"[3]这段描述体现出专业划分对知识完整性的割裂。而跨界协同是解决这一问题、构建知识完整性的一种有效途径。工业设计专业作为艺术、科技、文化多维相关的学科，这种跨界协同式教学方式和资源配备成为必然需求。跨界协同式综合设计基础教学平台的构成包括硬件设施的综合配备、师资力量跨专业协作、教学系统的上下协同等三部分内容。

（一）硬件设施的综合配备

跨界协同式综合设计基础教学平台对硬件设施呈现综合性要求。除满足传统设计基础课程教学场所、设计实践场所需硬件设施之外，还需要建设传统工艺制作实验室、数字模型实验室、数字交互实验室等教学场所和硬件设施配备。

（二）教学师资的跨专业协作

传统的综合造型基础课程的师资配备多以工业设计学科内教学人员调配为主，教师配备一般有两种来源：一是由工业设计专业课程教师兼任，优点是对专业设计总体课程结构较为了解，综合设计基础课程与后续专业课程之间的衔接较为紧密，缺点是知识结构单一化，缺乏与艺术人文学科的链接；二是由艺术设计专业教师担任，优点是对学生艺术表达能力和创意思维能力提升有较大帮助，缺点是对涉及科技、传统工艺等领域的教学不擅长，教师对工业设计专业学科体系较难形成完整的理解，因此容易导致教学内容的泛化及专业指向性不明确。以两种师资合作的方式展开综合造型基础课程可以结合二者的优势，形成既有艺术人文特质、又具有学科指向性和系统性的教学师资构成；但这种师资组合方式在满足当前设计基础教学目标的过程中，仍然在信息技术、传统工艺文化等方面有所欠缺。因此，较为理想的综合造型基础课程师资构成方式是以工业设计专业教师与艺术设计专业教师合作为教学主体，同时在相关局部课题训练中邀请信息技术专业教师或传统工艺传承人等外部师资作为技术指导；在具体的教学过程中，可采用一课多师、多元合作的方式进行。

（三）教学系统的上下协同

作为工业设计专业基础课程，综合造型基础是工业设计专业本科教学体系中的重要组成部分，在教学目标制定、内容组织、教学方法、设计实践等方面均要考虑与工业设计专业的适配性以及与后续专业课程教学的衔接性。同时，在教学研究中可与研究生阶段相关课程，如设计形态学等课程相互协同开展，在研究生阶段进行设计语言和设计思维基础理论的研究探讨，在本科教学阶段对研究生教学研究成果进行设计实践和应用，从而形成一个跨越专业教学阶段和教育层级的、基础理论研究和设计应用为一体的上下协同式教学系统。在学生学习过程中，要求其在掌握现代设计造型理论和设计技法的同时，与团队成员、民间手工艺传承人、信息技术人员等共同合作，完成协同设计创新设计课题。

三、跨界协同的两种指向：设计文化和信息科技

综合造型基础课程的前身是由包豪斯现代教育体系发展而来的三大构成教育体系。后随着学科发展与学界探讨，对其研究内容和边界均产生了一定的拓展，但整体教学模式仍然是建立在西方现代设计教育范式之下的设计语言和设计思维系统。这种模式是以对工业时代的机器生产方式及其造型语言的研究为基础的，在特定历史阶段内具备科学性和普适性——只要机器生产方式存在，这种造型语言和设计思维方式即存在合理性。但这种模式也存在某些缺陷：其一，过于强调设计语言的国际性特征，忽视了不同文明中的地域文化传统；其二，存在时代局限性，现代社会已进入信息科技时代，机器工业生产方式下的设计语言和思维逻辑已不能满足信息时代的科技特质需求和视觉思

维逻辑。因此传统设计语言与思维在当代科技语境中已经呈现出空间和时间上的双重局限性。而符合时代需求的新的设计语言和设计思维系统应以东方文化和信息科技为重要指向。对东方文化寻绎与当代技术范式转换，是当前设计基础教育内涵建设和话语体系构建的重要内容。传统工艺作为东方设计文化的载体，是探寻中国设计文脉、构建中国设计话语体系的必由之路；现代信息技术作为时代科技的代表，是设计文化与时代接轨以及当代设计语言和思维模式重构不可忽视的现实语境和内涵主体。

四、跨界协同式综合造型平台下的教学方式

在跨界协同式综合造型平台下展开的综合造型设计基础教学，是对传统设计基础教学方式的扩充和改变，这种改变主要体现为增设了传统工艺和数字交互两个板块。

（一）传统工艺设计语言与思维板块

在传统工艺板块，课题组精心选择具有较为明显的设计语言要素和设计思维特征的传统工艺形式进行课题训练。首先对传统工艺设计语言和设计思维逻辑进行抽象提取，包括工艺行为逻辑、造型形式逻辑、肌理形式逻辑、构成方式逻辑四个部分。然后，通过工艺技法和流程进行造型创作试验，体验传统工艺的设计语言和设计思维。最后应用传统工艺手法进行现代造型创新设计并制作成形。

在此环节中需要注意的是，并非所有传统工艺门类均适合该课题训练。传统工艺门类的选择需满足几方面要求：第一，传统工艺造型媒介具有较为典型的平面造型或立体造型特征，易于纳入传统设计基础教学语言体系，并形成现代设计方案；第二，工艺造型手法易学易会，造价适中，可以快速制作成形，并具备较大的形态创造空间；第三，在中国传统工艺中具有较强的代表性，并曾在民间广泛应用，能够代表中国传统设计文化中的重要特征。

笔者在综合造型基础课程中，在该板块进行了传统扎染和柳编两种工艺形式的设计尝试，二者分别体现出平面造型形态和立体造型形态特点。

1. 传统扎染工艺的平面造型训练

1）设计语言和思维逻辑提取

工艺行为逻辑：聚拢、折叠、扎放、遮露、浸染、线缝等。

造型形式逻辑：同心圆、平行线、虚线、放射线、方形、折线、鱼鳞纹、云纹、随形纹等。

肌理形式逻辑：自然渗透肌理、布纹褶皱肌理等。

构成方式逻辑：单体、复制、骨骼、渐变、组合、叠加等。

2）设计创新应用

应用传统扎染工艺造型语言逻辑和工艺手法设计制作平面图案造型，并在现代工业产品中应用。学生作品见图 1。

图 1　学生扎染设计语言实验作品

2. 传统柳编工艺对有机曲面立体形态的造型语言训练

1）设计语言和思维逻辑提取

工艺行为逻辑：经纬、压挑、穿插、折弯、平铺、收口等。

造型形式逻辑：圆心放射、方形拓展、异形平面、几何曲面、有机曲面等。

肌理形式逻辑：规则编织肌理、不规则编织肌理、刺状肌理等。

构成方式逻辑：单体、重复、组合等。

2）设计创新应用

应用传统柳编工艺造型语言逻辑和工艺手法设计制作立体造型，并在现代灯具产品设计中应用。课堂及学生作品见图2、图3。

图2　学生进行传统柳编工艺实验　　　　　　图3　学生柳编造型设计作品

（二）数字交互设计语言与思维板块

在数字交互设计语言与思维板块中，该教学模式将传统静态的三维造型训练改为动态的思维空间造型训练，并通过 Arduino 开源数字平台和传感器实现信息交互功能，将当代信息科技媒介和造型语言及设计思维方式引入综合造型基础课程训练中。

课题设计：要求学生设计一种符合现代设计形式美法则的可发光立体造型，材料不限，要求通过传感器和 Arduino 开源数字平台实现信息交互功能，并可进行开关、升降、旋转等动作。

1）设计语言和思维逻辑提取

工艺行为逻辑：数字切割、零件装配、粘接、铰接、传感器控制、编程等。

造型形式逻辑：静态点、线、面、体造型形态，动态造型变化等。

构成方式逻辑：单体、重复、渐变、对比、对称、均衡、节奏、韵律、移动、变形等。

2）设计创新

使立体造型具备发光功能，可实现简单的交互功能，在四维空间中呈现动态展示效果。学生作品见图4。

图4　学生动态交互设计作品

五、结论

　　跨界协同是工业设计专业的学科属性和未来发展趋势。本文以视觉语言研究和设计思维导向为理论基础，在传统综合造型基础课程训练中，引入传统工艺和现代科技两大教学模块，拓展原综合造型基础课程的研究范围、目标维度、教学内容、课题形式和训练方法，通过硬件设施的综合配备、师资力量跨专业协作、教学系统的上下协同等方式，构建跨界协同式综合造型基础教学平台。该平台为学生架构了从传统工艺到现代设计，再到未来艺术科技的完整设计观念体系，使其在开放的设计系统中探讨造型语言和设计思维的特性表征、社会文化属性、形成发展规律和设计应用方式，以更为科学和系统的方式理解造型、材料、工艺、科技、文化之间的关系，进而获得以协同合作方式将诸因素熔铸于现实设计创新活动中的能力。该平台为工业设计专业学生学习设计造型语言和设计思维提供了一种新的模式。

参考文献

[1] 袁熙旸. 西方现代设计教育之滥觞——英国政府设计学院[M]//袁熙旸. 非典型设计史. 北京：北京大学出版社，2015.

[2] 卢雅，杨文正，许秋璇，等. 设计思维导向的开源硬件教学模式构建与应用研究[J].电化教育研究，2021，42（1）：100-106.

[3] 哈佛委员会. 自由社会的通识教育[M]//哈佛委员会. 哈佛通识教育红皮书. 李曼丽，译. 北京：北京大学出版社，2010：29，31.

板片、体块与折叠——环境艺术专业基础教学探讨

都红玉　天津美术学院

摘　要

本文根据环境艺术基础教学中形态构成与空间设计延续性不强的问题，借鉴香港中文大学顾大庆教授的"空间·建构"教学体系，结合环艺专业特点，提出将板片、体块与折叠三种构型手法融入空间设计中，将三者与空间的关系逐步传达给学生，实现学生从形式到空间学习的转化。

关键词： 板片；体块；折叠；环境艺术专业；设计基础教学

天津美术学院环境艺术专业基础教学始终都将形式与空间的关系问题作为一项重要的课题加以实践和探索，在专业课程教学的基础阶段，功能、材料、技术等专业课程都未完全展开，搭建"空间建构"教学体系，帮助学生从实体的关注转向兼顾对空间的关注，进而从建构的形式领悟其形式美背后的功能意义，引导学生逐步进入空间设计专业学习。

一、基础教学中常出现的问题

通过多年的教学实践，发现环境艺术设计基础教学从形态构成到空间设计教学中容易出现下面几个问题。

（一）三大构成缺乏专业特点

环境艺术基础教学中常出现基础教学与专业教学衔接性、联系性不强的问题。三大构成单纯地对形式美加以推敲，学生的作业模仿成分过多，学生对三大构成的训练如何应用到专业课程上知之甚少，缺少形态构成课程与专业课程的联系。

（二）形式构成与空间设计延续性不强

形态构成课程与空间专业课程教学没有延续性。从实体形式美的推敲直接跳跃到空间设计中，出现脱节的现象，让学生被动地迷失在对经典空间形式的模仿上，对形式和空间的关系缺乏实验，理解不深。

（三）建筑对形式的追求容易失衡

建筑设计中如果过分重视建筑的形式，就容易牺牲空间的合理性，但如果不引入形态建构的内容，又容易缺乏造型和空间的艺术感，因此如何平衡几方面的关系是个难题。

二、空间建构教学

对此，展望各大院校的基础教育改革可以看到，进入 21 世纪以来，各大高校的建筑类专业不约而同根据各自的情况进行了设计基础教学的改革与尝试，而且都表现出强化空间设计与建构训练的倾向。

"空间建构"是顾大庆教授在香港中文大学任教期间提出的一种建筑学基础教学方法。顾大庆教授通过运用模型来构思设计，并对多种模型材料进行实验组合操作，赋予建筑丰富的形式，以此来探讨空间与构成空间特质的建构手段，形成了以空间和建构训练为主导的"空间·建构"教学体系。

为此，近年来，在基础空间设计教学中，笔者借鉴顾大庆教授的"空间·建构"教学体系，结

合环艺专业本身的专业特点，尝试用板片、体块与折叠这三种建构形式帮助学生引入空间设计。为了避免学生在建筑生成训练阶段忽视建筑的功能与环境要素，在形式构建实验操作启动之初，就从功能环境和使用者的要求入手，搭构起初步的功能空间基本模型，再切入形式的建构，以此均衡形式、功能、环境几方面的关系。

三、板片、体块、折叠与空间

为什么在环艺专业基础教学中着重选择板片、体块与折叠这三种建构形式呢？这是因为它们三种形式与空间有着密切的联系，能够帮助学生从造型的实验转入对空间的关注。

板片空间塑造对应于现代建筑时期出现的空间"四维分解法"。由于现代建筑承重方式由墙体承重转变为柱梁承重体系，突破了传统建筑的空间桎梏，围合空间的各个面就被分解成各自独立的板片，它们向上或向下、向左或向右分离，突破了内外空间的界限。密斯的巴塞罗那世界博览会德国馆就采用了这种通过"四维分解法"灵活组合的板片空间，板片界定的空间具有模棱两可的特点，馆片状的墙体灵活地遮挡、引导，创造出一个步移景异、多视点、漫步化的流动空间。

体块造型的塑造方式在建筑造型中常常具有很强的识别性，体块的切挖、加减、扭转、咬合也是建筑形象塑造经常采用的方式，体块化强的建筑在周围环境中显得十分突出。同时，在室内空间中，特别是在大型空间场景中，实体与空间相互咬合，实体内部的空间以及体块之间的空间形成了互补的关系，空间和实体的形象都让人清晰可知、印象深刻。

折叠作为一种新的空间设计手法，突破了笛卡尔空间体系，墙面、地板、屋面等构件可以弯曲延伸连接起来形成统一的整体，空间因此模糊了"内与外""高低分层"的界线，创造出"四维连续"的空间。

折叠分为斜面折叠和曲面折叠两种，前者由平面与平面"硬交接"折叠产生，具有明显的面的转折线，后者的面为曲面，面向不同方位的变化体现为流畅的曲面柔顺变形。

折叠在现代空间塑造中也扮演着越来越重要的角色，由于折叠的造型一体性，它常常成为空间流动性、造型仿生和未来感的形式符号。

虽然折叠用于建筑设计建成较少，但对于环艺专业，它可以应用于室内设计和展示设计，依托建筑既有框架，摆脱结构和构造的束缚，选用新型材料和技术打造出具有未来感的空间形象。同时在景观设计中，作为小型景观建筑，折叠的建构手法也有很大的应用场景。

因此，这三种建构形式能从建筑造型延伸到室内空间的训练，与不同形式的空间密切相关，具有空间建构实验训练的必要性。

四、递进式的课程单元化训练

从构成到空间设计，整个训练过程安排横跨两个学期，贯穿于"立体构成""空间构成""空间概念设计""小型建筑设计"课程中，在外部构型、内部空间实验的各个阶段，将板片、体块与折叠这三种建构形式加入建筑生成、空间设计中，形成从形式到空间的完整过渡。

第一步，在"立体构成"的课程学习中，除了传统构成训练，着重实验探讨板片、体块与折叠的构成形式。

第二步，在"空间构成"的学习中，在一个一定尺度的空间中，运用板片、体块与折叠的构成手法，引入人体尺度概念。搭构一个不计较外部造型的室内空间，让学生探索板片、体块与折叠对于室内空间的意义（图1）。

第三步，作为建筑生成的重要构型手法出现，贯穿于建筑设计的前期方案构思过程中，形成建筑造型和空间建构初步方案，这个课程名为"空间概念设计"，为期三周。

图1　优秀学生空间构成作业

第一周前三天通过分析解读艺术家工作室的任务书，分析优秀案例。让同学们以某艺术专业的同学作为虚拟甲方，通过使用者需求调研访谈，并分析地块信息，形成对于艺术家工作室的设计目标和设计概念。

第一周后期到第二周的中期进行功能关系推敲，确定功能分区。查找建筑设计资料及空间尺寸信息，将建筑的各种功能空间制作成1:50的不同颜色的三维立体功能模块，进行空间功能的立体搭构。这种操作方式能将停留在二维纸面上的空间转换成实体的空间体块，进一步审视功能空间体块之间的关系（图2）。

图2　功能块体搭建作业

第二周后期进行理论课讲授，从板片、体块与折叠在艺术上的形式出发，引入这几种建构概念，并解释它们与空间之间的功能意义、美学效果，开展建筑建构造型和空间优秀案例的调研和学习。

第三周运用板片、体块与折叠三种空间操作手法，以功能模块为基准，包裹和分隔空间，实现对建筑草模的转译和重新组构，并绘制总平和平立剖基本图样。

由于功能空间体块从虚空的不可捉摸的空间转换成了不同颜色的三维体块，因此板片、体块与折叠的空间操作手法，是依照既定的空间使用舒适尺寸来包裹和分割界定的，能在保证空间使用舒适、实用的基础上来进行形式的构成；同时功能模块组构的基底是1:50地形图，因此形式操作中会考虑既定的通风采光和各种入口的位置，做到形式和功能上的统一和协调，并力求让开窗开缝和形体建构统一协调，最终形成1:50的建筑初步模型（图3）。

第四步，是为期三周的具有延续性的"小型建筑设计——艺术家工作室"课程，在"空间概念设计"课程模型的基础上不断深化，进行功能调整、造型细化、材料和构造完善，完成初步的室内空间设计，最终形成建筑方案设计。

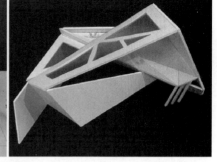

图3　建筑形体建构模型优秀作业

五、反思与总结

对于环境艺术专业，通过层层深入、逐步递进的空间建构课程，从立体构成到空间构成、从外部到内部、从建筑构型到室内构型再到家具构型，将一体思维和形式功能性概念贯穿始终，用抽象的形态实验训练帮助学生形成对于形式的探索；而形式背后所阐发的空间理论和实践，能够激发学生对于形式和空间设计相互关系探究的兴趣。

但是在教学中，对如何将空间设计理论生动地、阶段性地、梯级上升式地贯穿在各个教学环节中，还未能进行系统的梳理，在今后的教学中对基础教学相关的思考和实践将继续进行下去。

参考文献

[1] 顾大庆，柏庭卫. 空间、建构与设计[M]. 北京：中国建筑工业出版社，2011.

[2] 张彧，张嵩，杨靖. 空间中的杆件、板片、盒子——东南大学建筑设计基础教学探讨[J]. 新建筑，2011（4）：53-57.

[3] 韩林飞，王卓飞. 折叠建筑——空间、形式和组织图解[J]. 中国建筑教育，2020（2）：5-11.

后记

设计学高等教育一直是我国现代设计融入时代的一个重要的桥头堡和火车头，它引领着中国设计理论和设计教学一路前行，设计学也从一个普通专业迈向二级学科，再成长为今天的一级学科和交叉学科门类。

清华大学艺术与科学研究中心下属的设计战略与原型创新研究所一直致力于中国工业设计如何与时俱进，如何从设计的教育教学、人才培养和国家需要等角度出发，推动社会发展和设计专业综合能力的升华与深化。

同时，研究所的主要负责人又都是中国工业设计协会专家工作委员会的主要成员，多年来也致力于通过协会的力量，推动和发展高等院校设计教育在设计基础教学方面的教学研讨和专题研究，坚持通过协会的力量汇集中国高等院校从事一线基础教学的教师们相互交流、相互切磋，并持续举办关于综合设计基础教学的专题论坛，以反映教师们在教学实践和教学研究中的思考与探索。

回顾历史，中国高等院校综合设计基础教学论坛，亦是随着近年来设计教学的理念和教学思想的发展和变化而展开的。

最初，论坛以"中国高等院校设计造型基础的教学实践"为主题，将什么是造型和如何训练造型能力作为设计的基础能力和主要课程来认识和提升。随着社会生产方式、设计在实际生产过程中对人才综合能力的要求的变化，对设计的综合基础的认识进一步发展，认为"造型基础"固然重要，但已难以涵盖整个设计基础的教学内容，如何将设计思维、设计理念和设计原理，以及数字时代的设计新势能等知识与方法恰当地导入基础教学中成为教师们关注的重点。之后，通过意见征求和深入专访，最终在第四届论坛时，将名称变更为"中国高等院校综合设计基础教学论坛"，并附带一个年度性的副标题，以便更好地体现与时俱进的研讨意义。

到了第五届论坛时，论坛名称正式更名为"全国高等院校综合设计基础教学论坛"，并在研讨和交流中增加了一个"高校联合教学主题"的专题成果分享环节，将教学研究的方法和路径作了更丰富的拓展。由此，"主、副标题搭配"的年度性教学论坛机制基本确定下来。论坛的地点则以轮转的方式，选择在设计基础教学开展良好的学校举行，或北京，或南京，或上海，或郑州，等等，由专家工作委员会提前一年征选或推举，之后由秘书处对接组织和落实。

高等院校综合设计基础教学论坛，其特质主要集中在以下几个方面：

（1）高度重视一线的教学工作者。论坛是为热爱教学、投身教育、真正从事教学实践和教学管理的教师们搭建的。这里没有行政职务、没有论资排辈、没有冠冕堂皇的言论，只有如何开展教学活动、如何关注学习成效、如何组织教学节奏等方法、理念和思路上的整理与汇聚。通过及时和阶段式的总结和分享，将过去从西方教学中得来的范本和经验，转化成自己的教学方略和资料，变成中国自主把握设计规律、认识设计要求和进行教学改革的实践探索。

（2）通过论坛，凝结起以提升高等院校设计基础教学成效为共同目标的环艺、室内、建筑、产品、平面、多媒体等诸多专业的一线教师，形成一个汇聚时代洪流、凝结中国设计教学智慧的工作营，以共同参与和构建的方式将志同道合的教师们汇合在一起，体现时代的价值。

（3）论坛实现了线上、线下教师们开放式的汇合。论坛将实际的教学成果与实际的教学阵地相联结，既是教师们交流的一次盛会，也是设计学人理解设计、了解老师的良好窗口。开展设计基础教学论坛的基地学院，学生们都特别积极和踊跃，与老师们用多种方式自由交流，师生之间针对"为什么这么教"和"为什么这么学"展开了热烈的讨论，形成了一种教学交流的新生态。

从整体上看，本届论坛教学论文投稿近 120 篇，参与论坛发表主题发言的教师共 60 多位。涉及的设计类专业有平面、服装、产品、环艺、信息等，还引入了设计史论和艺术设计美育等公共基础课。参与论坛的院校有 70 多所，教师 350 多人，辐射超过全国一半以上设计类院校。

本次论坛采用线上线下混合方式进行，历时三天。其中，线下单元包括主旨发言和为期一个月的教学成果展；线上单元则采取并行论坛的方式，由三个主题发言群构成，入选论文集的主题演讲均是本次发言者中投稿的教师。

从论坛的实际成果上来看，教师们将在教学实践和教学方法中的心得体会，十分认真地向同行们进行了分享。注重实际、注重理论的提升和在相互交流学习，成为逐渐固化了的一个教学研讨特质，并为中国工业设计协会专家工作委员会的年度性工作提供了一个十分关键的模块，进而形成了中国工业设计教育领域由高等院校教师们独立研讨的一个与时俱进的研讨阵地。

整个论坛的主要内容，在结束之后由组织方专门整理成"论坛集"，并由清华大学出版社正式出版也已经成为一个固定模式。

第六届论坛是在前五届的经验基础上，不断优化和改进中组织开展的。经过近十年的发展，全国高等院校综合设计基础教学论坛已经成功构建了一个由中国工业设计协会专家工作委员会与中国工业设计教育一线教师共同组成的交流平台。该平台专注于分享中国设计教育基础教学的前沿方法与实践经验，汇聚了最新鲜、最实际的理论成果，为高等院校设计教学一线老师提供了自主交流、共同进步的宝贵机会，从而有力地推动了设计教育的创新与发展。

论坛以论文汇集、论坛主旨发言和线上学院分享等方式紧凑开展，是一次崭新的尝试和挑战。通过这样的方式，我们更能够冷静地看到每一个院校综合设计基础教学开展的基本思路和工作特点，以及他们招生和教学师资之间的有机联系、缘由，甚至是矛盾。线上线下结合的论坛，更能充分反映院校与院校之间的差别和不同，形成一个共同分享教学成果的良好阵地，真实地反映中国设计基础教学的开展情况，及时反馈中国高等院校设计基础实际教育者们的教学思考。"从实践中来，到实践中去"是第五届论坛主题的延续，吸引了 70 多所院校参与，60 多名主讲教师进行了主题发言讨论，大大扩展了专业交流深度，改变了原来教学论坛注重个人而不注重整个院校教学架构的情况。

本次论坛后台数据和信息分析呈现出一个新趋势，即设计基础实践的全流程化和体系化，其中两个主要的特征是：①更加强调艺术与工程在设计教育中的高度融合，让不同领域的知识与技能相互碰撞、相互启迪，使设计基础课程更加丰富多彩，更具创新性，能更好地满足现代社会对复合型人才的需求，培养出具备艺术与科学双重素养的优秀设计人才。②课程与产业之间的高度融合，老师们已经不再局限于课堂，而是大量调动本地产业的能量，将教学与实践主动联合在一起，说明设计基础本身的教学实践也在发生着体系化的整合。

本次论坛反映出的另一个设计教育的新趋势在于，随着智能互联社会的深入发展以及数字虚拟技术在教学中的广泛应用，教学领域展现出全新的发展势能和强大的活力。第一，实体硬件与虚拟软件及数字化教学的结合，展现出巨大的拓展势能，为教学提供了更广阔的可能性；第二，社会创

新与设计依据的大数据化也成为越来越多教师关注的焦点和工具，使得教学及设计创新更加精准和高效；第三，教材数字化和网络化的拓展将成为未来发展的新动能，推动着教学方式的不断创新和进步。这些变革不仅丰富了教学内容，也提升了教学质量，有助于培养具备全面素养和创新能力的设计人才。

蒋红斌

2023 年 5 月